MATRIX Geschlechter | Verhältnisse | Revisionen
Gender | Relations | Revisions

T0385061

Diese Publikation erscheint anlässlich der Ausstellung *MATRIX. Geschlechter | Verhältnisse | Revisionen*
(13. März – 7. Juni 2008) im Museum auf Abruf (MUSA). | This publication accompanies the exhibition
MATRIX. Gender | Relations | Revisions at the Museum on Demand (MUSA), March 13 – June 17, 2008.

MATRIX **Geschlechter | Verhältnisse | Revisionen**
Gender | Relations | Revisions

Sabine Mostegl, Gudrun Ratzinger (Hg. | Ed.)
für die Kulturabteilung der Stadt Wien (MA 7) |
for the Department for Cultural Affairs of the City of Vienna

Springer Wien New York

Inhalt | Content

Vorwort

von der Rolle

Wer sich mit Gender befasst, begibt sich auf eine Reise durch alle Bereiche der gesellschaftlichen Verhältnisse, lernt die Mechanismen von Gruppenzwängen, Ein- und Ausgrenzungen in verschiedenster Gestalt kennen und entdeckt letztlich sich selbst zu einem nicht geringen Teil als Produkt dieser starken, allgemein wirksamen Kräfte. Gender, das ist die Rolle, der wir zugeschrieben sind, die uns auf den Leib geschrieben ist, in die wir hineingewachsen sind. Sehr oft aber ist es eine Rolle, die uns widerstrebt, mit der wir uns nicht identifizieren können, geschweige denn wollen. Der Begriff beschreibt ein Muster, von dem wir abhängen – oft aus traditionsbedingter Anhänglichkeit, weil es eben „immer schon so war" –, das uns ins Leben bindet oder aber wie ein Strick um den Hals in existentielle Krisen führt.

 Gender bezeichnet soziale Geschlechterrollen. Es geht weniger um rein körperliche Geschlechtsmerkmale als vielmehr um typische, von der Kultur vorgegebene Eigenschaften und Verhaltensweisen, die ein in ihr lebendes Geschlecht zu erfüllen hat.

 Wien hat schon in der Frühphase des Feminismus wichtige Positionen hervorgebracht und mit Helene von Druskowitz (1856–1918), der ersten promovierten Philosophin Österreichs und der zweiten überhaupt, eine seiner streitbarsten Vertreterinnen aufzuweisen. Der Begriff *Gender* wurde vor über 50 Jahren, Mitte der 1950er Jahre, eingeführt. In diese Zeit fällt auch die Gründung der Sammlung für zeitgenössische Kunst der Kulturabteilung der Stadt Wien, aus der die Ausstellungsobjekte des vorliegenden Kataloges stammen.

 Eine Sammlung, die sich durch jährliche Ankäufe seit ihrer Gründung im Jahr 1951 kontinuierlich entwickelt, spiegelt bei näherem Betrachten sehr gut die Verteilung und Metamorphosen der Rollen wider. So erscheint es kaum verwunderlich, dass 1951 viermal so viele Werke von Künstlern wie von Künstlerinnen angekauft wurden, war zu jener Zeit die Kunst-

szene doch überwiegend von Männern beherrscht. Galerien, Museen, Kunstinstitutionen, Ausbildungsstätten wie die Wiener Akademie oder Hochschule waren fest in Männerhand, Frauen sollten ihre Erfüllung einstweilen im Heim und am Herd suchen. Als prägnantes Beispiel sei Österreichs bekannteste Künstlerin und Grande Dame, Maria Lassnig, erwähnt – ihr gelang es als erster Frau im ganzen deutschsprachigen Raum, eine Akademie-Professur (an der Hochschule für angewandte Kunst in Wien) zu bekommen. Ein Detail am Rande: Man schrieb damals das Jahr 1980!

In den letzten Jahren ist es jedoch bei den Ankäufen für die Kunstsammlung der Stadt Wien zu einer Balance zwischen Künstlerinnen und Künstlern gekommen, wobei die Entscheidung ausschließlich aufgrund der Qualität getroffen wird.

Für die Ausstellung *MATRIX. Geschlechter | Verhältnisse | Revisionen* konnten wir die Kunsthistorikerinnen Sabine Mostegl und Gudrun Ratzinger als Kuratorinnen gewinnen, die bei Prof. Daniela Hammer-Tugendhat, einer der wichtigsten Vertreterinnen der feministischen Kunstgeschichte in Österreich, studiert haben. Sie haben die Kunstsammlung in Hinblick auf die verschiedenen Aspekte von „Geschlecht" durchsucht und dabei nicht nur „KlassikerInnen" wie VALIE EXPORT oder Renate Bertlmann, sondern auch Beispiele aus der jüngeren Kunstgeschichte hervorgeholt.

Im von Sabine Mostegl und Gudrun Ratzinger zusammengestellten Katalog ist die historische Dimension der Gender-Debatte am Beispiel des wiederabgedruckten Textes *Painted Ladies* von Rozsika Parker und Griselda Pollock nachvollziehbar. Anja Zimmermann diskutiert anhand von sechs Begriffen, Kategorien und Methoden die Zusammenhänge von Kunst und Gender, und die von mehr als 20 Kunst- und KulturwissenschaftlerInnen verfassten Werktexte ermöglichen schließlich eine Annäherung an die Geschlechterthematik über einzelne künstlerische Positionen. Idealerweise kann so der Katalog auch als Einstieg in das Thema fungieren.

Ausgehend vom Befund der feministischen Kunstgeschichte, dass die Geschlechterdifferenz das Kunstsystem tiefgreifend prägt, unterziehen die Kuratorinnen die umfangreiche Sammlung zeitgenössischer Kunst der Stadt Wien einer „Revision". Die präsentierten künstlerischen Auseinandersetzungen mit der Gender-Thematik geben einen guten Einblick in die im Laufe von vier Jahrzehnten vielfältig und breit geführte Diskussion rund um die Geschlechterfrage. Dabei werden auch die allgemeinen sozialen Verhältnisse im Spiegel der Kunst, genauer im Spiegel einer großen öffentlichen Sammlung zeitgenössischer Kunst, wie sie das Museum auf Abruf besitzt, reflektiert.

Gunda Achleitner, Berthold Ecker

Foreword

of(f) our roles

When we engage the question of gender, we embark upon a journey through the social status quo and a myriad of individual circumstances; we come to understand the mechanisms of peer pressure, of inclusion and exclusion in their most varied forms and, ultimately, we discover ourselves as products shaped, for considerable measure, by these strong and universally operative forces. Gender is the role to which we have been assigned, the role inscribed upon our bodies, the role into which we have grown—yet very often a role that we resist, with which we cannot identify, let alone want to identify with. The concept of *gender* describes a pattern on which we come to depend—often out of an allegiance rooted in tradition, because "it has always been this way"—a pattern that integrates us into life, or, like a noose around our necks, leads us into existential crises.

Gender designates social roles associated with the sexes. At issue are not so much purely physical sexual markers as rather typical characteristics and behaviors prescribed by a culture that every gendered individual must adhere to.

The city of Vienna played an important role, even in feminism's early days: it was, for example, home to Helene von Druskowitz (1856—1918), Austria's first and the world's second woman to hold a doctorate in philosophy and one of feminism's most fervent advocates. The concept of *gender* itself was introduced more than 50 years ago in the mid-1950s. At roughly the same time, the Department for Cultural Affairs of the City of Vienna was founded, from which the exhibits shown in the present catalogue are taken.

A collection that has been continually developed with annual acquisitions since its foundation in 1951 turns out upon closer inspection to reflect with great precision the distribution and metamorphoses of these roles. It would hardly seem astonishing, for instance, that only

one in five works bought in 1951 was by a female artist; after all, men clearly dominated the art scene of the time. Galleries, museums, institutions of art as well as of art education, such as the Viennese Academy or the University of Applied Arts, were firmly in male hands, while women were to seek personal fulfillment in the kitchen. One striking example is Austria's best-known artist and grande dame, Maria Lassnig—she was the first woman to hold a chair at an Academy in the German-speaking world (the University of Applied Arts, Vienna). One marginal detail: this was in 1980!

Over the course of recent years, however, new acquisitions for the art collection of the City of Vienna have struck a balance between female and male artists; decisions are now made solely based on quality.

For the present exhibition, *MATRIX. Gender | Relations | Revisions*, we were joined by curators and art historians Sabine Mostegl and Gudrun Ratzinger, who studied with Prof. Daniela Hammer-Tugendhat, one of Austria's most important representatives of feminist art history. They sifted through our collection with a view to the various aspects of "gender" and produced not only "classics" such as VALIE EXPORT or Renate Bertlmann but also examples from more recent art history.

The catalogue edited by Sabine Mostegl and Gudrun Ratzinger offers insights into the historical dimension of the debates over gender with a reprint of Rozsika Parker and Griselda Pollock's essay *Painted Ladies*. By tracing six concepts, categories, and methods, Anja Zimmermann discusses the connections between art and gender; additionally, more than 20 essays by art and cultural critics on particular works permit the viewer to engage questions of gender via individual artistic positions. The catalogue would thus ideally also serve to offer a first approach to the issues that gender opens.

Taking feminist art history's finding that gender difference has profoundly shaped the art system as their point of departure, the curators undertake a "revision" of the City of Vienna's extensive collection of contemporary art. The artistic engagements of issues of gender presented here offer valuable insights into the highly varied and expansive debates over gender conducted over the past four decades. The exhibition also serves to reflect the social status quo in a more comprehensive sense in the mirror of art—or more precisely, in the mirror of an extensive public collection of contemporary art such as the one held by the Museum on Demand.

Gunda Achleitner, Berthold Ecker

MATRIX
Geschlechter | Verhältnisse | Revisionen

Sabine Mostegl, Gudrun Ratzinger

„Die Matrix ist ein Symbol, bei dem es um diejenige differentielle Begegnung geht, die nicht zu unterwerfen, zu assimilieren, zurückzuweisen oder auszugrenzen sucht. Sie ist ein Symbol der Koexistenz zweier Körper, zweier Subjektivitäten, deren Begegnung in diesem Moment kein Entweder-Oder ist."[1]

„Ich will dir sagen, wieso du hier bist. Du bist hier, weil du etwas weißt. Etwas, das du nicht erklären kannst. Aber du fühlst es. Du fühlst es schon dein ganzes Leben lang, dass mit der Welt etwas nicht stimmt. Du weißt nicht was, aber es ist da. Wie ein Splitter in deinem Kopf, der dich verrückt macht."[2]

Zu Beginn zwei Zitate aus sehr unterschiedlichen Zusammenhängen: Beim ersten dient das Bild der „Matrix" dazu, ein Anders-Sein vorzustellen, das über die übliche Entweder-Oder-Polarisierung hinausgeht. Es verweist dabei auf das Stadium der späten Schwangerschaft, in der die Mutter und der kurz vor der Geburt stehende Fötus, der etwas Eigenes und doch kein vollständiges Subjekt ist, miteinander koexistieren. Es geht um „Unterschiede, die keine Opposition implizieren, Asymmetrie, mehr-als-eins, aber nicht alles, weniger-als-eins, aber nicht nichts".[3] Diesem komplexen theoretischen Entwurf, Differenzen zu denken, haben wir eine Aussage aus einem Spielfilm zur Seite gestellt, in der „Matrix" für das steht, was „nicht stimmt", für ein System, das einen Großteil der Menschen gefangen hält und sie daran hindert, ihr „richtiges" Leben zu führen.

Die binäre Gegenüberstellung der zwei Geschlechter und damit verbunden die Legitimierung der Geschlechterhierarchie ist in unserer Kultur tief verwurzelt. Sie wird mit einer scheinbar nicht hinterfragbaren Tatsache begründet: dem Körper. „Nach den Vorgaben hegemonialer Norm/alität folgt aus *sex* (dem „biologischen" Geschlecht) notwendig (ein entspre-

chendes, sprich: identisches) *gender*, aus diesen beiden notwendig das Begehren nach einem Objekt entgegengesetzten Geschlechts."[4]

Werke der bildenden Kunst, deren bevorzugter Gegenstand seit jeher die menschliche Figur ist, waren an dieser komplementären Setzung der Geschlechter und an der Kanalisierung des Begehrens an vorderster Front beteiligt. Es stellt sich die Frage nach der Konstruktion der Geschlechter innerhalb der visuellen Kultur und – damit verbunden – auch nach ihrer Dekonstruktion. Über die Frage von stabilisierenden und destabilisierenden Bildschöpfungen hinaus geht es uns aber auch um jene alltäglich erlebten Verhältnisse, die auf Grundlage der Entgegensetzung von „männlich" und „weiblich" produziert werden. Nicht die isolierte Beschäftigung mit der Kategorie „Geschlecht" steht also im Vordergrund, sondern die Auseinandersetzung mit einem ganzen Netzwerk einander überlagernder Kategorien und (kunstwissenschaftlicher) Schlüsselthemen wie Körper(-bilder), Selbstinszenierung, Repräsentation, Identitätskonstruktionen und nicht zuletzt auch Kunstgeschichte.

Damit machen wir beide in den anfänglich zitierten Passagen enthaltenen Konnotationen von „Matrix" fruchtbar: sowohl diejenige, die zeigt, wie Differenzen jenseits von rigorosen Abgrenzungen zu begreifen – in unserem Fall also „männlich" und „weiblich" nicht als zwei sich fix gegenüberstehende Pole anzusehen – wären, als auch jene, die „Matrix" als einschränkendes, kontrollierendes und regulatives System versteht, das bestimmt, wie Menschen ihr individuelles Leben gestalten und wie sie unter anderem ihre Geschlechtsidentität leben.

Der dritte Punkt der Untertitel-Trias – Revisionen – lässt sich aus verschiedenen Perspektiven betrachten: Zunächst sind damit die künstlerischen „Re-Visionen" gemeint, die sich mittels Strategien wie Zitat, Wiederholung und Überarbeitung mit dem fortwährend aktuellen Thema „Geschlecht" auseinander setzen. In der Ausstellung werden aber auch einzelne Werke, die ursprünglich nicht genderanalytisch intendiert waren, im Kontext der anderen ausgewählten Arbeiten einer Neubetrachtung unterzogen. Die in diesem Band publizierten Aufsätze, der Wiederabdruck des mittlerweile als „Klassiker" geltenden Aufsatzes *Dame im Bild* von Rozsika Parker und Griselda Pollock sowie der von Anja Zimmermann für diesen Band verfasste Beitrag *Was war feministische Kunst?*, ermöglichen eine kritische Überprüfung und historische Einordnung der Ergebnisse der künstlerischen wie theoretischen Auseinandersetzung mit Geschlechterfragen während der letzten vier Jahrzehnte. Und schließlich ist die Beschäftigung mit einer konkreten Sammlung eine Art Rückschau und Wiederaufnahme.

Vorgestellt werden Werke von mehr als 40 KünstlerInnen, die es erlauben, Geschlechterfragen in vielfältiger Weise zu überdenken. Im Zentrum stehen dabei Arbeiten, die Geschlechterideologien explizit, meist aus einer dezidiert feministischen Perspektive, thematisieren. Bei der Auswahl der Arbeiten aus der Sammlung der Stadt Wien geht es uns aber nicht darum, einen historischen Überblick im Sinne einer linearen Entwicklung feministischer Kunst in Österreich seit den 1970er Jahren zu geben oder den gegenwärtigen Stand künstlerischer

bzw. theoretischer Beschäftigung mit dem Thema vorzustellen. Vielmehr ermöglichen wir anhand von exemplarischen Positionen Einblicke in ein breites Feld der künstlerischen Auseinandersetzung mit der Kategorie Geschlecht. Zusätzlich möchten wir zeigen, dass Identitätskonstruktionen – über die Geschlechterfrage hinaus – mit dem Einhalten (oder Überschreiten) sozialer Normen und mit dem Aufgreifen vorgefundener „role models" zusammenhängen. Der Aspekt der sexuellen Orientierung spielt dabei ebenso eine Rolle wie die Zugehörigkeit zu einer bestimmten Klasse oder die politischen Verhältnisse – kurz, die ganze „Matrix" einander berührender Kategorien. Dabei ist aber zu beachten, dass Identität als innere Einheit einer Person nie endgültig fixiert ist, sondern dass ein stetiger Prozess der Identifizierung im Gange ist.

Trotz unserer offenen Herangehensweise müssen aufgrund des Sammlungsbestandes wichtige Fragestellungen, beispielsweise zu ethnischen Differenzierungen, zu Transgender oder auch zu queerer Bildproduktion, unterrepräsentiert bleiben. Unterrepräsentiert sind in dieser Auswahl auch Werke von Männern. Das bedeutet, dass wir „Geschlecht" (wieder einmal) vorrangig anhand weiblicher Bildproduktion verhandeln und damit die alten Gleichungen von „Mann = Norm" und „Frau = Geschlecht" wiederholen. Wir gehen aber sehenden Auges in diese Falle, denn unsere Auswahl hängt mit den gegebenen Verhältnissen zusammen: Die aktive Auseinandersetzung mit Geschlechterkonstruktionen ist für Künstlerinnen immer noch ein wesentlich dringenderes Anliegen als für ihre männlichen Kollegen.

Andy Warhol antwortete auf die Frage nach der Definition von Kunst mit der ironischen Gegenfrage: „Art? Isn't that a man's name?" Er verwies damit prägnant auf ein kunsthistorisches Kernthema: Wenn „Art" mehr als ein männlicher Vorname ist, dann ist Kunst doch seit Jahrhunderten „a man's game". Denn „[z]entrale Kategorien künstlerischer Produktivität wie ‚Genie', ‚Künstler' und ‚Kreativität' sind geschlechtsspezifisch konnotiert und konzipiert".[5] Die Strukturierung von Kunst durch die Geschlechterdifferenz bildet daher für unsere Ausstellung und diesen Katalog einen wesentlichen Ausgangspunkt.

Es wurde immer wieder darauf hingewiesen, wie der Unterschied zwischen den Geschlechtern verwendet wird, um Ein- und Ausschlüsse innerhalb des Kunstsystems zu begründen. 1975 beispielsweise stellte VALIE EXPORT in ihrem Beitrag zum Katalog der von ihr initiierten und kuratierten Ausstellung *MAGNA. Feminismus: Kunst und Kreativität* den Zusammenhang zwischen gesellschaftlicher Ordnung und Kunstproduktion von Frauen her. „denn ein wesen, das aus der sozietät ausgeschlossen ist, das im soziopolitischen leben nicht existent ist, kann auch in der kultur nicht existent sein"[6]. In den vergangenen Jahrzehnten wurde viel erreicht. So wird eine junge Künstlerin tatsächlich nicht „mehr das Gefühl haben, als geduldeter Gast am Bankett des Lebens teilhaben zu dürfen"[7], noch kommen uns „ausdrücke wie bildhauerin, kamerafrau, malerin, dichterin etc. als sprachliche vergewaltigungen vor", weil „uns die künste nur als männliche substantiva bekannt sind: autor, schriftsteller, dichter …"[8] Trotzdem bestehen immer noch eklatante Ungleichheiten, sei es, was den Anteil an Kunst-

werken von Frauen in Museen und Ausstellungen betrifft, seien es die Preise, die am Kunst-markt erzielt werden. Es ist daher nicht verwunderlich, dass die Sammlungs- und Ausstel-lungspolitik von Kunstinstitutionen immer noch Gegenstand feministischer und aktivistischer Projekte ist – und auch zu sein hat.

Doch auch jenseits von Fragen institutioneller Verankerung dienen Zuschreibungen anhand von Geschlechterstereotypen dazu, scheinbar objektive Aussagen zur Qualität von Werken zu treffen oder um künstlerische Verfahrensweisen zu legitimieren. Dies gilt insbe-sondere für die Vorstellungen, die mit künstlerischer Produktion verbunden sind. Im Zentrum dieser Konzeptionen steht der Künstler, der in autonomer schöpferischer Meisterschaft ein einzigartiges Werk hervorbringt, das authentisch mit dem verknüpft ist, was seine Person ausmacht. In diesem Zusammenhang sei auf Arbeiten in der Ausstellung *MATRIX* verwiesen, in denen alternative Autorschaftskonzepte zum Tragen kommen, oder auf Kunstwerke, die kreative Arbeit, deren Orte, Techniken und die sie ausführenden Personen thematisieren. Darunter finden sich beispielsweise zwei verschiedene Rückgriffe auf Werke Alter Meister: Lois Renner integriert in seine fotografische *Ateliereinsicht* (1995) eine Reproduktion eines Rubens-Selbstporträts; Karin Raitmayr zeigt in ihrer Fotoarbeit *Tradition* (2005), in der eine Vermeer'sche Lichtregie die Grenzen zum Außenraum andeutet, sich selbst als Nähende. In der Gegenüberstellung der beiden Werke wird deutlich, wie unterschiedlich die geschlechts-spezifischen Traditionen und Zuschreibungen im Zusammenhang mit Kreativität sind.

Es ist deshalb auch kein Zufall, dass in dieser Ausstellung etliche Arbeiten zu sehen sind, die auf textile Techniken rekurrieren, werden diese doch traditionell dem „Weiblichen" zugeordnet. Die Verwendung solcher Techniken im Zusammenhang mit Werken, die Ge-schlechterfragen thematisieren, könnte als unkritische Fortschreibung der traditionell weibli-chen Konnotierung des Textilen verstanden werden. Gleichzeitig kann gerade deren offensive Aneignung die Mechanismen anderer „Gattungen" oder Repräsentationscodes offen legen.

Nicht nur die Produktion von Kunst und die Hierarchisierung der Gattungen wird durch Geschlechterideologien vorstrukturiert, sondern, wie bereits angemerkt, auch die individuelle wie institutionalisierte Rezeption von Kunst. Einige Werke in der Ausstellung bieten zu den durch Kunstgeschichtsschreibung und Kunstkritik gefestigten Mythen abweichende Interpre-tationen. Dadurch entstehen alternative Kunstgeschicht*en* – in der Mehrzahl verstanden als Narrative, die sich der hegemonialen Geschichtsschreibung widersetzen –, die unter anderem auch das Verhältnis von männlichem Künstler-Subjekt und weiblichem Objekt im Bild bzw. zwischen aktivem Schöpfer und passiver Rezipientin hinterfragen. Das traditionell als eindeu-tig und damit eindimensional definierte Verhältnis von schaffendem Künstler und abgebilde-tem Objekt wird in einigen Werken darüber hinaus auf der Ebene des künstlerischen Prozes-ses selbst revidiert: Beispielsweise in Margot Pilz' Serie *The White Cell Project* (1983–1985), in der die Künstlerin ein Setting schafft und andere Personen (darunter viele Kunstschaffende)

einlädt, sich in diesem zu inszenieren. Auch in der Gemeinschaftsarbeit von Friedl Kubelka und Martha Hübl (ca. 1977), in der sich Kubelka mit Passstücken von Franz West in klassischen Pin-up-Posen in Szene setzt, die den Warencharakter des „Objekts Frau" unterstreichen, wird dieser Zugang deutlich. Multiple Autorschaft verknüpft sich hier mit dem Zitieren gängiger Körperbilder sowie mit dem „Gebrauch" eines autonomen Kunstobjekts.

Die vielfältigen Aspekte der theatralen Inszenierung vor der Kamera zeichnen zahlreiche Arbeiten der Ausstellung *MATRIX* aus. Etliche davon sind Serien künstlerischer Selbstdarstellung, bei denen der eigene Körper zum Material wird. Mittels Parodie und Maskerade werden soziokulturell festgelegte Rollen wiederholt, karikiert und auch kritisiert. Renate Bertlmann beispielsweise wählt für ihre großflächige Installation *Wurfmesserbraut* (1978) als symbolträchtige Figur die „Braut" und verweist mit den „Accessoires" Schnuller und Präservativ-Wurfmesser auf den ganzen Körper-Gewalt-Selbstbestimmungs-Komplex. Ganz bewusst setzt sie dabei auf ein „Zu-viel!", verschreibt sich damit einer „Ikonografie der Peinlichkeit"[9]. Christa Biedermann wiederum setzt in ihrer Serie *Rollenbilder* (1985–1987) Geschlechterstereotypien ins Bild und schlüpft dabei sowohl in die männlichen als auch in die weiblichen Rollen. Das „Bild" besteht bei dieser und auch bei anderen Arbeiten in der Ausstellung bereits vor der fotografischen Fixierung, also vor dem Festhalten des Augenblicks im Medium der Fotografie. Der Künstler oder die Künstlerin verkörpert es in einem performativen Akt. Es geht dabei um das Zitieren von als geschlechtsspezifisch verstandenen Handlungen, um das Ausüben von spezifischen Körperpraktiken oder auch um die Verwendung von eindeutig konnotierten Attributen zur Herstellung von Geschlechterzugehörigkeit. Werke etwa von Sabine Müller, Sascha Reichstein und Marko Lulic verweisen darauf, dass genau diese Prozesse auch jenseits von intentionalen Kunstperformances wirksam sind. Geschlecht ist so verstanden nie etwas Gegebenes, sondern wird permanent produziert.

Im Zentrum dieser Betrachtungsweise steht die grundsätzliche Unabgeschlossenheit des Prozesses der geschlechtlichen Identitätsfindung. Auf der Ebene des Bildes verweist der Begriff der Repräsentation auf die aktive Herstellung der Wirklichkeit. Repräsentation wird dabei nicht als Abbildung oder Widerspiegelung realer Verhältnisse gedacht, so wie auch der Körper nicht (alleinige) Begründung von Geschlecht ist. Vielmehr geht es um die sinnlich erlebbare Darstellung von etwas eigentlich Abwesendem. Die Funktion der Stellvertretung wirft Fragen nach Bildwürdigkeit, Darstellbarkeit und deren Modi auf. Repräsentationskritik schließt also die Analyse der Mechanismen der Bedeutungsproduktion mit ein.

Repräsentationskritische Ansätze lassen sich etwa bei Alex Gerbaulet und Michaela Pöschl finden. In beiden Arbeiten werden Vorstellungen und Bilder des Opfer/Täter-Diskurses und die ihm innewohnende Mediatisierung von Macht/Ohnmacht, Sehen/Erfahren, Unbehagen und Schmerz einer genauen Analyse unterzogen. Anhand der sprachlichen, interrogativen Thematisierung von (weiblicher) Selbstverletzung und anhand des filmisch dokumentierten,

aktiv herbeigeführten Bewusstseinsverlusts von Michaela Pöschl werden grundlegende Parameter von Repräsentationen verhandelt: Was wird gezeigt und was nicht? Wovon wird gesprochen und warum? Wer spricht? Und vor allem wird auch danach gefragt, wie etwas dargestellt wird.

Mit der Schaffung eines Kunstwerks gibt der Künstler/die Künstlerin etwas zu sehen. Ausstellen bedeutet, diesen Akt fortzusetzen. Die Inszenierung des Blicks der BetrachterInnen ist deshalb gerade im Bezug auf die Geschlechterfrage und die damit verbundene Frage des Begehrens von großer Bedeutung. Friedl Kubelka zum Beispiel verknüpft in ihrer zweiteiligen Fotoarbeit *Venzone* (1975) auf komplexe Weise die Themen Körper, Medium und Blick mit der Institution, die zu sehen gibt. Sie und ihr Partner fotografierten sich wechselseitig vor in Vitrinen zur Schau gestellten Mumien im Dom von Venzone, deren „Geschlecht" mit Schürzen schamhaft bedeckt ist. Sie inszenierten so nicht nur jeweils sich selbst *vor* der Kamera, sondern auch den Blick *durch* die Kamera und letztlich den Blick *auf* das Bild. Auch in etlichen weiteren Werken werden der Blick, der teils als voyeuristisch aufgeladen gezeigt wird, und die Inszenierung des Sehens thematisiert, wobei damit immer auch auf das Sehen innerhalb der Ausstellungssituation angespielt wird. Es wird evident, dass das „reine", körperlose Sehen ein Phantasma ist, denn soziale Normen und kulturelle Ideale strukturieren das, was gesehen wird.

Doch allen strukturellen Einschränkungen zum Trotz gibt es „offene Handlungsfelder", die genutzt werden können – unter anderem auch, um die Verhältnisse zu ändern. Lisa Holzers Fotoserie *Einige freie Flächen* (2001) verweist darauf, indem sie Leerstellen ins Bild setzt. Umgelegt auf die Geschlechterwirklichkeit bedeutet das, dass trotz der „Allgegenwart des Patriarchats und des Vorherrschens der sexuellen Differenz als operativer kultureller Unterscheidung [...] nichts am binären Geschlechtssystem als gegeben anzunehmen" ist.[10] Und diese Erkenntnis wiederum eröffnet die Möglichkeit, das „kulturelle Feld körperlich durch subversive performative Vollzüge verschiedener Art zu erweitern".[11] Ein zu optimistischer Ausblick in Bezug auf *Geschlechter | Verhältnisse*? Nein, denn dass diese Möglichkeit besteht, bedeutet noch lange nicht, dass es einfach wäre, sie zu nutzen.

1 Griselda Pollock zum Symbol der Matrix in der psychoanalytischen Theorie von Bracha Lichtenberg Ettinger in:
 M. Catherine de Zegher (Hg.), *Inside the Visible. An elliptical traverse of 20th century art in, of, and from the
 feminine*, Gent 1996, S. 22.

2 Morpheus zu Neo im Film *Matrix*, USA, 1999.

3 Bracha Lichtenberg Ettinger, *Matrix und Metramorphose*, in: Silvia Baumgart u. a. (Hg.), *Denkräume zwischen Kunst
 und Wissenschaft*, Berlin 1993, S. 389. Bracha Lichtenberg Ettinger verwendet diesen Begriff in Ergänzung zu dem
 in der Psychoanalyse zentralen Symbol des Phallus. „Matrix" bedeutet im Spätlateinischen „Gebärmutter" bzw.
 „Gebärerin" und steht im unmittelbaren etymologischen Zusammenhang mit dem lateinischen „mater" („Mutter").

4 Claudia Breger, *Identität*, in: Christina von Braun, Inge Stephan (Hg.), G*ender@Wissen. Ein Handbuch der Gender-
 Theorien*, Köln/Wien 2005, S. 57.

5 Anja Zimmermann, *Einführung: Gender als Kategorie kunsthistorischer Forschung*, in: dies. (Hg.), *Kunstgeschichte
 und Gender*, Berlin 2006, S. 9.

6 VALIE EXPORT, *Zur Geschichte der Frau in der Kunstgeschichte*, in: *Magna. Feminismus: Kunst und Kreativität*, Wien
 1975, S. 10. Wenn EXPORT in dieser Passage noch von „der Frau" im Singular spricht, so haben die feministischen
 Debatten seither gezeigt, dass die „verschiedenen Positionalitäten von Frauen im Hinblick auf andere Unterdrückungs-
 verhältnisse wie Rassismus, Heterosexismus und Deklassierung" mitgedacht werden müssen. Hito Steyrl, *Globaler
 Feminismus*, in: Sabine Benzer (Hg.), *Creating the Change*, Wien 2006, S. 56.

7 Carolee Schneemann, *Die Frau im Jahre 2000*, in: *Magna. Feminismus: Kunst und Kreativität*, Wien 1975, S. 12.

8 VALIE EXPORT, *Zur Geschichte der Frau in der Kunstgeschichte*, in: *Magna. Feminismus: Kunst und Kreativität*, Wien
 1975, S. 11.

9 Brigitte Borchhardt-Birbaumer in ihrem Kurztext zu Bertlmanns Arbeit in diesem Katalog, S. 92.

10 Judith Butler, *Performative Akte und Geschlechterkonstitution. Phänomenologie und feministische Theorie*, in:
 Uwe Wirth (Hg.), *Performanz. Zwischen Sprachphilosophie und Kulturwissenschaften*, Frankfurt/M. 2002, S. 320.

11 Ebd.

MATRIX
Gender | Relations | Revisions

Sabine Mostegl, Gudrun Ratzinger

"The matrix as a symbol is about that encounter in difference which tries neither to master, nor assimilate, nor reject, nor alienate. It is a symbol of coexistence in one space of two bodies, two subjectivities whose encounter at this moment is not an either/or."[1]

"Let me tell you why you're here. You're here because you know something. What you know you can't explain. But you feel it. You've felt it your entire life: that there's something wrong with the world. You don't know what it is, but it's there, like a splinter in your mind, driving you mad."[2]

We begin with two epigraphs taken from very different contexts. In the first instance, the image of the "matrix" serves to enable the imagination to conceive a being-different that transcends the established polarity of either/or. It refers here to the late stage of pregnancy, during which the mother and the fetus soon to be born, existing for itself but not yet a complete subject, coexist. It is about "differences which do not imply opposition, a-symmetry, more-than-one but not everything, less-than-one but not nothing."[3] We have juxtaposed this complex theoretical endeavor of thinking difference with a statement from a motion picture in which the "matrix" represents what is "wrong," a system that keeps a large majority of humankind in captivity and prevents them from leading their "real" lives.

The binary opposition between the two genders and, associated with it, the legitimacy of the hierarchy between the genders, are deeply rooted in our culture. They are justified with references to what appears to be a fact that defies further interrogation: the body. "According to the rules prescribed by hegemonic norm(ality), *sex* (the 'biological' feature) inevitably entails (a corresponding, that is to say, identical) *gender*, and the two entail, again inevitably, the desire for an object of the opposite sex and gender."[4]

Works in the visual arts, whose privileged object has long been the human figure, were prominently involved in defining these complementary genders, and channeling desire. This raises the question of how the genders are constructed—and that means also, how they are deconstructed—in visual culture. But beyond the question of stabilizing and destabilizing visual creations, we are interested also in everyday experiences of those social conditions that are produced on the basis of the opposition between "male" and "female." Our focus, then, was not on an isolated preoccupation with the category of "gender" but on an engagement with an entire network of overlapping categories and key (art-historical) issues such as (images of) bodies, self-staging, representation, constructions of identity, and, not least, art history.

We thus render both connotations of the word "matrix" implied by our epigraphs fruitful: the one that shows how differences are to be understood in the absence of rigorous demarcations—that is, in the present case, how "male" and "female" are to be regarded not as two oppositions locked in immutable antagonism—and the one that takes "matrix" to mean a delimiting, controlling, and regulating system that determines how human beings shape their individual lives and how they live, among other things, their sexual identity.

The third part of our triadic subtitle—revisions—can be regarded from various perspectives: it refers, primarily, to artistic "re-visions" which engage the perennially topical host of issues around "gender," using strategies such as quotation, repetition, and alteration. Yet the exhibition also submits individual works that were not originally intended to engage in an analysis of gender to a revision in context of other works in our selection. The essays published in the present volume, Rozsika Parker and Griselda Pollock's "Painted Ladies," which has come to be regarded as a "classic" and is reprinted here, and Anja Zimmermann's contribution "What Was Feminist Art?," originally written for this book, enable the reader to engage in a critical revision and historical contextualization of the results of four decades of artistic as well as theoretical engagements with questions of gender. To work with a specific collection, finally, always entails a review and resumption of sorts.

We present works by more than 40 artists that enable us to reconsider questions of gender in a great variety of ways. Central to the show are works that explicitly address ideologies of gender, in most cases from a decidedly feminist perspective. Yet our aim in selecting these works from the collection maintained by the City of Vienna was not to present a historical overview, in the sense of a linear development of feminist art in Austria since the 1970s, nor to give an account of the current state of the artistic and theoretical interaction with the issues. Instead, we use exemplary positions enabling the visitor to gain insights into a wide field of artistic engagements with the category of gender. We moreover seek to show that constructions of identity—beyond the question of gender—are tied up with adherence to (or transgression against) social norms and an adoption of "role models" the subject finds already present. The aspect of sexual orientation plays a role here, as do membership in a

specific class or political conditions—in short, the entire *matrix* of interrelated categories. It should be noted, however, that identity, as the inner unity of a person, is never irreversibly fixed; the steady process of identification is always ongoing.

Despite our open approach, the collection's limitations inevitably meant that important issues such as ethnic differentiations, transgender, and queer visual production would be underrepresented. Our selection also underrepresents works by male artists. This means that "gender" is treated (once again) predominantly by means of female visual production, and that we thus repeat the old equations of "male = norm" and "female = gender." Yet we walk into this trap with open eyes, as our selection is circumscribed by the status quo: an active engagement with constructions of gender is a matter that continues to be much more urgent to female artists than to their male colleagues.

Asked to define art, Andy Warhol responded with another—ironic—question: "Art? Isn't that a man's name?" He thus succinctly pointed up a core question of art history: although "art" is more than a man's name, it has, for centuries, been "a man's game." For "central categories of artistic production such as 'genius,' 'artist,' and 'creativity' bear gender-specific connotations and indeed are gender-specific in their very conception."[5] The ways in which art is structured by gender difference thus form a central point of departure for our show and for the present catalogue.

It has been pointed out again and again that the difference between the genders is used to legitimize inclusions and exclusions within the art system. VALIE EXPORT, for instance, established the link between the social order and women's production of art in her contribution to the catalogue accompanying the show entitled *MAGNA. Feminism: Art and Creativity*, which she had initiated and curated: "for a human being excluded from society, one that is nonexistent in social life, cannot exist in culture either."[6] The past decades have seen great accomplishments. For instance, a young female artist will indeed no longer "get the sense that she is permitted to participate in the banquet of life as a tolerated visitor";[7] nor do "expressions such as woman sculptor, camerawoman, woman painter, poetess, etc." still "strike us as violations" because "we know the arts only by the male nouns: author, writer, poet ..."[8] Nonetheless, glaring inequalities persist, be it with respect to the representation of women in museums and exhibitions, be it in the prices their works fetch in the art market. Little wonder, then, that the politics of collecting and exhibiting pursued by institutions of art continue to be an object of feminist and activist projects—and rightly so.

But even beyond questions of institutionalization, categorizations based on gender stereotypes serve to undergird seemingly objective assessments of a work's quality or to legitimize artistic procedures. This is true especially with respect to ideas associated with artistic production. At the center of these conceptions stands the artist, producing in autonomous creative mastery a unique work that is authentically anchored in the essential core of his person-

ality. In this context, *MATRIX* directs the visitor's attention to works that bring alternative conceptions of authorship to bear, as well as art that addresses the questions of creative work, its places, techniques, and the people who engage in it. This includes, for instance, two different recourses to works by Old Masters: Lois Renner integrates a reproduction of a self-portrait by Rubens into his photographic *Glimpse of the Studio* (1995); Karin Raitmayr's *Tradition* 2005 includes a photograph of herself as a seamstress in which a Vermeerian use of light indicates the border between intimate and outside space. The contrast between both works illustrates how different the forms of creativity ascribed to the genders by traditional notions are.

Nor is it an accident, then, that a number of works on view in this exhibition refer to textile techniques—techniques, that is, that are traditionally assigned to the "female realm." The employment of such techniques in the context of works that engage questions of gender might be seen as an uncritical continuation of the tradition of linking textiles to femininity. On the other hand, their aggressive appropriation can precisely serve to reveal the mechanisms of other "genres" and codes of representation.

Ideologies about gender predefine not only the structures in which art is produced and the hierarchies of genres but also, as we have already suggested, the modes of individual as well as institutional receptions of art. Some works in the exhibition offer alternative interpretations against the myths consolidated by the historiography and criticism of art. They thus engender multiple alternative histories of art—the plural being an indication that these are narratives that resist the hegemonic historiography—which interrogate, among other things, the relationship between the male artist-subject and the female object in the picture, or that between the active male creator and the passive female recipient. A number of works moreover take the relationship, traditionally defined as unambiguous and hence one-dimensional, between the creative artist and the object being depicted and revise it on the level of the artistic process itself: thus Margot Pilz's series *The White Cell Project* (1983–1985), where the artist creates a setting and then invites other people (many of them artists in their own right) to stage themselves in it. A similar approach is in evidence in the collaborative work by Friedl Kubelka and Martha Hübl (ca. 1977); Kubelka here presents herself with Franz West's *Adaptives* and adopts classic pin-up poses, emphasizing the commodity-character of "woman objectified." The work thus combines multiple authorship with citations of current body images as well as the "use" of an autonomous art object.

Theatrical mise-en-scène in front of a camera is a theme many works on view in *MATRIX* share and develop in a variety of ways. Some of these are serial works of artistic self-representation that take the artist's own body as their material. Drawing on parody and masquerade, they repeat and caricature as well as criticize socio-culturally predetermined roles. Renate Bertlmann's large-scale installation *Throwing-Knife Bride* (1978), for instance, selects the highly symbolic figure of the "bride"; as "accessories," pacifiers and throwing knives

wrapped in condoms gesture toward the entire complex around body, violence, and self-determination. Bertlmann quite consciously aims at a reaction against "Too Much!," thus committing herself to an "iconography of embarrassment."[9] By contrast, Christa Biedermann's series *Role Images* (1985–1987) picture stereotypical notions about the genders; she takes on both the male and the female roles. In this work as in others, the "image" exists even before it is photographically recorded, that is, before the moment is captured in the medium of photography. The artist embodies the image in a performative act that is about citing actions understood to be gender-specific, about performing specific bodily practices, or about employing unambiguously coded attributes to establish membership in one gender. Works such as those by Sabine Müller, Sascha Reichstein, and Marko Lulic point up that these very processes are active also outside of intentional artistic performances. Understood in this way, gender is never a given; it is always being performatively produced.

Central to this perspective is the fundamental openness of the process of gender identity formation. On the level of the image, the concept of representation points to the active production of reality. Representation is here conceived not as a depiction or reflection of real states of affairs, just as the body is also not the (sole) basis of gender. Instead, what is at stake here is a presentation to sensory experience of something that is, properly speaking, absent. Representation in the sense of standing-in-for raises questions about what is worthy of depiction, about representability and its modes. A critique of representation, then, would include an analysis of the mechanisms by which meaning is produced.

Approaches to a critique of representation can be found for instance in Alex Gerbaulet's and Michaela Pöschl's works. In both cases, ideas and imagery from the discourse on victims and perpetrators and its mediations of power/powerlessness, seeing/experiencing, discomfort, and pain are subject to exact analysis. Fundamental parameters of representation are being negotiated in the linguistic, interrogative engagement of (female) self-injury and in the loss of consciousness that Michaela Pöschl actively precipitates and documents on video: what is being shown and what is not? What is being spoken about and why? Who is speaking? And above all, the question is raised on *how* something is being represented.

By creating a work of art, the artist offers something to the viewer's gaze. To exhibit the work means to prolong this act. Staging this gaze, then, is a matter of great importance, especially with respect to the question of gender and the associated question of desire. Friedl Kubelka's two-part photographic work *Venzone* (1975), for instance, establishes complex connections between issues of the body, the medium, and the gaze on the one hand and the institution that offers something to the gaze on the other. She and her partner photographed one another in front of mummies exhibited in glass cases in the cathedral at Venzone; aprons coyly concealed the mummies' "sex." The artists thus staged not only themselves *in front of* the camera but also the gaze *through* the camera, and ultimately the gaze *at* the picture. Numer-

ous other works similarly address the question of the gaze, which is sometimes charged with a sense of voyeurism and the mise-en-scène of seeing;, thus, always also alluding to seeing as it is performed within the exhibition situation. It becomes evident that "pure" and disembodied seeing is a phantasm, as social norms and cultural ideals structure our vision.

Still, and all structural barriers notwithstanding, there exist "open fields for action" that can be used, among other things, to change the status quo. Lisa Holzer's photographic series *Some vacant areas* (2002) gestures in this direction by picturing blanks. Transposed to the reality of the genders, this means that, "[r]egardless of the pervasive character of patriarchy and the prevalence of sexual difference as an operative cultural distinction, there is nothing about a binary gender system that is given."[10] And this insight in turn opens up the possibility of "expanding the cultural field bodily through subversive performances of various kinds."[11] An overly optimistic prospect with regard to *Gender | Relations*? No—for to say that this possibility exists is by no means to suggest that it is easy to realize it.

1 Griselda Pollock on the symbol of the matrix in the psychoanalytic theory of Bracha Lichtenberg Ettinger, in: *Inside the Visible. An elliptical traverse of 20th century art in, of, and from the feminine*, ed. M. Catherine de Zegher, Ghent 1996, p. 22.

2 Morpheus, addressing Neo, in the film *Matrix*, USA, 1999.

3 Bracha Lichtenberg Ettinger, *Matrix and Metramorphosis, Differences* 4:3 (Fall 1992), p. 201. Bracha Lichtenberg Ettinger uses this term as a complement to the central psychoanalytic symbol of the phallus. "Matrix," in medieval Latin, means "uterus" or "child-bearing woman"; it is immediately etymologically related to the Latin "mater," mother.

4 Claudia Breger, *Identität*, in: Christina von Braun, Inge Stephan (eds.), *Gender@Wissen. Ein Handbuch der Gender-Theorien*, Cologne and Vienna 2005, p. 57.

5 Anja Zimmermann, *Einführung: Gender als Kategorie kunsthistorischer Forschung*, in: Zimmermann (ed.), *Kunstgeschichte und Gender*, Berlin 2006, p. 9.

6 VALIE EXPORT, *Zur Geschichte der Frau in der Kunstgeschichte*, in: *Magna. Feminismus: Kunst und Kreativität*, Wien 1975, 10. Whereas EXPORT here still speaks of "woman" in the singular, feminist debates hace since shown that "the different positionalities of women with respect to other oppressive relationships such as racism, heterosexism, and classism" must be taken into account as well. Hito Steyrl, *Globaler Feminismus*, in: Sabine Benzer (ed.), *Creating the Change*, Wien 2006, p. 56.

7 Carolee Schneemann, *Die Frau im Jahre 2000*, in: *Magna. Feminismus: Kunst und Kreativität*, Wien 1975, p. 12.

8 VALIE EXPORT, *Zur Geschichte der Frau in der Kunstgeschichte*, in: *Magna. Feminismus: Kunst und Kreativität*, Wien 1975, p. 11.

9 Brigitte Borchhardt-Birbaumer in her remarks on Bertlmann's work in the present catalogue, p. 92.

10 Judith Butler, *Performative Acts and Gender Constitution. An Essay in Phenomenology and Feminist Theory*, in: *Theatre Journal*, 40:4 (Dezember 1988), p. 531.

11 Ibid.

Dame im Bild

Rozsika Parker, Griselda Pollock

Dass es keine weibliche Entsprechung zum ehrfurchtsvollen Titel „Alter Meister" gibt, überrascht niemanden, wurde doch nicht nur der Begriff „Künstler" mit Männlichkeit und Männern vorbehaltenen sozialen Rollen – etwa dem Bohemien – gleichgesetzt. Sämtliche Vorstellungen von Größe – „Genie" – wurden ebenfalls zu ausschließlichen Attributen des männlichen Geschlechts erhoben. Dementsprechend erhielt auch der Begriff „Frau" spezielle Bedeutungen. Der Ausdruck „Künstlerin" (*woman artist*) bezeichnet daher nicht einen Künstler weiblichen Geschlechts, sondern eine besondere Spezies, die sich klar vom großen Künstler unterscheidet. Das Wort „Frau", das oberflächlich betrachtet eines von zwei Geschlechtern bezeichnet, wird zum Synonym für die gesellschaftlichen und psychologischen Strukturen der „Weiblichkeit". Weiblichkeit ist eine historische Konstruktion, die von Frauen in wirtschaftlicher, sozialer und ideologischer Hinsicht gelebt wird. In einer patriarchalischen und bürgerlichen Gesellschaft nehmen Frauen eine besondere Stellung ein, ihre Beziehung zu den gesellschaftlichen Machtstrukturen ist durch Ungleichheit gekennzeichnet. Macht gründet nicht nur auf Zwangsmitteln, sie verschafft sich auch durch den Ausschluss von jenen Einrichtungen und Praktiken Geltung, auf denen Herrschaft beruht. Zu ihnen gehört unter anderem die Sprache, worunter wir nicht nur Rede und Grammatik verstehen wollen, sondern sämtliche diskursiven Systeme, in denen die von uns bewohnte Welt von und für uns repräsentiert wird.

Als Vollmitglied der Gesellschaft wird anerkannt, wer über Sprache verfügt, fähig ist, wie ein Erwachsener zu sprechen, und dank dieser Fähigkeit Beziehungen zu anderen einzugehen vermag. Wer wir sind, erkennen wir durch das Sprachvermögen. Doch die Sprache einer bestimmten Kultur legt von vorneherein fest, von welcher Position aus wir reden. Sprache ist kein neutrales Medium, in dem wir schon vorhandene Bedeutungen ausdrücken; sie ist ein Zeichensystem, ein Verfahren des Bezeichnens, in dem Bedeutungen dadurch hervor-

gebracht werden, dass Sprecher und Hörer einen bestimmten Platz zugewiesen bekommen. Und mehr noch: Sprache verkörpert auf symbolische Weise die Gesetze, Beziehungen und Abgrenzungen einer bestimmten Kultur. Obgleich sie ein Medium ist, in dem wir uns selbst ausdrücken und uns anderen mitteilen, regelt sie auf einer tieferen Ebene auch, was von wem gesagt, ja sogar gedacht werden kann. Frauen müssen ihren Kampf daher auch auf dem Feld der Sprache austragen: Sie sollten reflektieren, wie sie über sich selbst zu reden versuchen, wie über sie gesprochen wird, wie sie sich selbst darstellen und wie sie durch die Kultur dargestellt werden.

Auch in nicht-sprachlichen Praktiken wird etwas dargestellt und unsere Weltsicht auf bestimmte Weise strukturiert und begrenzt. Die Kunst ist nur eine von mehreren kulturellen und ideologischen Praktiken, in denen sich der Diskurs eines gesellschaftlichen Systems und seiner Machtmechanismen herausbildet. Die Macht, die eine Gruppe über eine andere aus-übt, wird auf vielen Ebenen aufrechterhalten – im ökonomischen und politischen Bereich ebenso wie im Recht und in der Erziehung –, doch werden diese Machtverhältnisse in der Sprache und in Bildern reproduziert, die die Welt von einem bestimmten Blickwinkel präsen-tieren und gleichermaßen Machtpositionen und -verhältnisse der Geschlechter und Klassen repräsentieren.

Von der Renaissance bis zur Mitte des 19. Jahrhunderts war die Historienmalerei, d. h. Gemälde mit historischen, mythologischen oder religiösen Sujets, die auf der menschlichen Gestalt beruhen, die bedeutendste und damit auch einflussreichste Kunstform. Daher war das Studium der nackten menschlichen Gestalt unerlässlicher Bestandteil der künstlerischen Ausbildung, und die Güte eines Malers bemaß sich an seinem Erfolg in der Historienmalerei. Künstlerinnen war es verwehrt, Aktstudien zu machen. Das aber hieß, dass sie das notwen-dige Handwerkszeug, die Voraussetzungen für das Schaffen jener Art von Gemälden nicht erwerben konnten, die nach der akademischen Theorie allein Prüfstein und Beweis von Größe waren. Unter Hinweis auf diese Diskriminierung haben einige Feministinnen zu erklären ver-sucht, was für den, wie sie meinten, eingeschränkten Erfolg von Künstlerinnen verantwortlich zeichnete. Es ist jedoch gefährlich, stillschweigend der Vorstellung zuzustimmen, die Histo-rienmalerei sei tatsächlich der Prüfstein für künstlerische Größe; das war sie nur in der Zeit. in der die akademische Theorie unangefochten vorherrschte. Zudem ist die Annahme, dass, hätten Frauen nur Aktmodelle zur Verfügung gehabt und damit die Möglichkeit erhalten, His-toriengemälde zu schaffen, einige von ihnen notwendigerweise als große Künstler anerkannt worden wären, irreführend. Denn das männliche Establishment legte nicht allein fest, was als groß galt, es kontrollierte auch den Zugang zu jenen Mitteln, die für die Erlangung von Größe unverzichtbar waren. Und – was noch stärker ins Gewicht fiel – eine privilegierte Gruppe von Männern bestimmte und kontrollierte die Bedeutungen, die die einflussreichsten Kunst-formen verkörperten.

Die Aktmalerei war sehr viel mehr als eine Frage des Könnens oder der Form, sie war ein entscheidender Teil einer Ideologie. Die Kontrolle über den Zugang zum Akt stellte bloß eine Erweiterung der Macht dar, die festlegte, welche Bedeutungen von einer auf dem menschlichen Körper beruhenden Kunst hervorgebracht werden sollten. Frauen sahen sich daher nicht allein dem Hindernis gegenüber, das ihnen aus dem Ausschluss aus den Aktklassen erwuchs, sie waren zudem durch die Tatsache eingeschränkt, dass sie nicht die Möglichkeit hatten, die Sprache der Hochkunst zu bestimmen. Somit waren ihnen sowohl die Werkzeuge als auch die Macht verwehrt, sich und ihrer Kultur eigene Bedeutungen zu verleihen. Wie wir bereits in einer Erörterung der Werke von Kauffmann und Vigée-Lebrun gezeigt haben,[1] mussten sie sich nicht mit handwerklichen oder stilistischen Problemen auseinander setzen, sondern mit Fragen der Bedeutung, mit dem, was Bilder bezeichneten und was dargestellt werden konnte oder auch nicht.

Bis zum späten 18. Jahrhundert beruhte die Aktmalerei vor allem auf der männlichen Gestalt, später aber rückte der weibliche Akt immer mehr ins Zentrum. Frauen waren an den Akademien und Kunstschulen, in denen die zukünftigen Historienmaler ausgebildet wurden, weiterhin abwesend. Als Objekt dieser Malerei hingegen, als Bild mit bestimmten Konnotationen und Bedeutungen war die Frau umso gegenwärtiger. Auf der ideologischen Ebene reproduzierten diese Bilder die Machtverhältnisse zwischen Männern und Frauen. Die Frau ist als Bild präsent, aber mit den spezifischen Konnotationen von Körper und Natur, das heißt als passives, verfügbares, besitzbares und machtloses Wesen. Der Mann seinerseits taucht nicht im Bild auf, doch die Bilder bezeichnen seine Sprache, seine Weltsicht, seine überlegene Stellung. Der einzelne Künstler drückt nicht bloß sich selbst aus, er ist vielmehr der privilegierte Benutzer der Sprache seiner Kultur, die ihm als eine Reihe historisch verstärkter Codes, Zeichen und Meinungen vorgegeben ist und die er zwar beeinflussen oder auch verändern, doch niemals ganz hinter sich lassen kann.

Obgleich, vielleicht auch weil, die akademische Theorie im 19. Jahrhundert ihre Überzeugungskraft einbüßte und das klassische Ideal einen Niedergang erlebte, kehrt die anhaltende Faszination des weiblichen Aktes diesen Punkt unverhüllter heraus. In der Salonkunst des 19. Jahrhunderts erscheint der weibliche Akt in mannigfachen Verkleidungen, als schlafende Nymphe auf Waldlichtungen, als den Wellen entsteigende Venus, als schiffbrüchige und ohnmächtige Königin, die spärlich bekleidet aus den Fluten gerettet wurde, als bußfertige, nachlässig gekleidete Magdalena in der Wüste, als windumbrauste Flora, als herausgeputzte Kurtisane oder Prostituierte, als Modell im Atelier des Künstlers (Abb. S. 28, Abb. S. 29). Trotz seiner mannigfaltigen Verkleidungen und der aufwertenden Verschleierung der klassischen, historischen oder literarischen Titel wird der weibliche Körper unverhohlen als begehrenswert und offenkundig sexuell angeboten. Häufig sind die weiblichen Gestalten in Schlaf gesunken, ohnmächtig oder um irdische Dinge unbekümmert: lauter Mittel, um ein

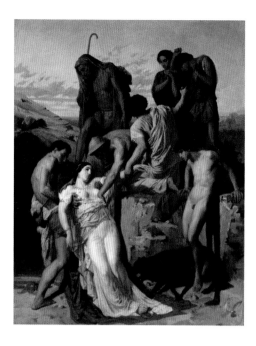

William Bougereau
***Zenobia wird an den Ufern des Araxis gefunden* (Zenobia Found on the Banks of the Araxis), 1850**

ungestörtes und voyeuristisches Vergnügen an der weiblichen Form zu ermöglichen. Sämtlichen Unterschieden in Stil, Schauplatz, Schule oder politischen Anschauungen zum Trotz sind die Ähnlichkeiten zwischen diesen Gemälden bemerkenswerter als ihre Unterschiede. Sie präsentieren die Frau ausnahmslos als Objekt für einen außerhalb des Gemäldes stehenden männlichen Betrachter und Besitzer, und diese Bedeutung wird mitunter ausdrücklich durch den Blick einer männlichen Randfigur im Gemälde selbst verstärkt (Abb. S. 28, Abb. S. 29).

In einem Zeitalter, das Frauen eine strenge Sexualmoral auferlegte und sie als Hüterinnen der moralischen Reinheit und der kulturellen Werte einer Gesellschaft in die häusliche Sphäre verbannte – eine Vorstellung, die sehr schön in Coventry Patmores berühmtem Gedicht *The Angel in the House* (1856) zum Ausdruck kommt –, mögen solche Bilder über die sexuelle Verfügbarkeit der Frau auf den ersten Blick überraschen. Man muss jedoch sehr klar zwischen den realen Menschen und ihrer Erscheinung in irgendeinem – sei es literarischen oder visuellen – Medium, einem Gemälde, Roman oder Film unterscheiden, und das Gleiche gilt für die sozialen Beziehungen und ihre Darstellung durch die Vermittlung der Kunst. Man verfällt leicht dem Irrtum, Kunst oder Bilder der Frau in der Kunst als bloße, ob nun gute oder schlechte Spiegelung einer sozialen Gruppe, in diesem Fall der Frauen, zu sehen. Wir müssen daher in den Gemälden eine Anordnung von Zeichen sehen, deren Bedeutungen in ihrer Entzifferung durch einen Betrachter erzeugt werden, der einerseits mit seinem Wissen über die eigentümlichen Zeichen der Malerei an das Gemälde herantritt (d. h., die Linien und Farben als Benennungen gewisser Objekte zu lesen weiß) und der andererseits mit den Zeichen der Kultur oder Gesellschaft vertraut ist (d. h., zu deuten vermag, was solche Objekte auf einer symbolischen Ebene konnotieren). Kunst ist kein Spiegel. Sie vermittelt und repräsentiert gesellschaftliche Verhältnisse in einem Zeichenschema, dessen Bedeutung sich nur einem

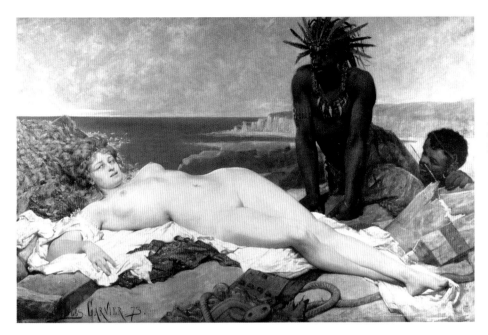

empfänglichen und über die nötigen Voraussetzungen verfügenden Leser erschließt. Auf der
Ebene dessen, was diese Zeichen – oftmals unbewusst – an Bedeutung mit sich tragen, wird
die patriarchalische Ideologie reproduziert.

Der weibliche Akt in der Kunst hat ähnliche Effekte wie die Stereotypen des Weiblichen
im kunsthistorischen Diskurs. Beide bestätigen die männliche Vorherrschaft. Als weiblicher
Akt ist die Frau Körper, Natur im Gegensatz zur männlichen Kultur, die umgekehrt gerade durch
den Akt der Transformation der Natur, d. h. des weiblichen Modells oder Motivs, in die ge-
ordneten Formen und Farben eines kulturellen Artefakts, eines Kunst*werks*, repräsentiert wird.

Ein Selbstbildnis der deutschen Malerin Paula Modersohn-Becker (1876–1907) verbindet
zwei Stränge: die im Selbstbildnis zum Ausdruck gebrachte Identität des Künstlers einerseits
und die Bedeutung der Frau, wie sie im weiblichen Akt repräsentiert ist, andererseits (Abb. S. 31).[2]
Modersohn-Becker enthüllt die Widersprüche, denen Frauen bei dem Versuch gegenüberste-
hen, sich selbst in der Kunst und als Künstlerinnen darzustellen. Denn Frauen sind nicht nur
darauf angewiesen, als Künstlerinnen anerkannt zu werden, sie müssen zudem die Zeichen
und Bedeutungen der Kunst in unserer Kultur durchbrechen und transformieren, da die tradi-
tionelle Ikonografie den Bemühungen der Frauen, sich selbst darzustellen, entgegenarbeitet.
Ihre Absichten werden von den Bedeutungen und Konnotationen untergraben, die bestimmte
Ikonografien mit sich führen.

Auf Modersohn-Beckers Leinwand sehen wir eine nackte weibliche Figur vor einem
Hintergrund mit Pflanzen, ein suggestiver, *natürlicher* Schauplatz. Sie hält Blumen, auf deren
weibliche Assoziationen wir an anderer Stelle hingewiesen haben,[3] in ihren Händen, und
Blumen ranken sich auch um ihren Kopf. Offenbar entstand das Gemälde unter dem Einfluss
der Werke Gauguins, die Modersohn-Becker in Paris gesehen hatte, kurz bevor sie mit ihrem

Selbstbildnis begann. Eine gewisse monumentale Größe und primitive Form erinnern an die tahitianischen Werke Gauguins aus den 80er Jahren des 19. Jahrhunderts, etwa an das Gemälde *Zwei Tahitianerinnen* (Abb. S. 33). Es zeigt zwei Südsee-Frauen in einem idealisierten, von der Industrialisierung unberührten Paradies; eine von ihnen wiegt eine flache Schale mit Mangofrüchten unter ihren nackten Brüsten. Linda Nochlin hat Gauguins Gemälde mit bestimmten erotischen Vorstellungen in der Malerei des 19. Jahrhunderts sowie mit damals gängiger Pornografie in Zusammenhang gebracht.[4] Diese Verbindung erweist, dass die Assoziation von Frau und Natur durch das Nebeneinanderstellen von Frauen und Früchten zu bestimmten Zeiten eine offenkundig sexuelle Bedeutung hat. In Gauguins Gemälde ruhen die Brüste der Frau zwischen den Früchten, Oralerotik nahe legend. Frauen wie Früchte stehen so gleichsam von Natur aus für die Befriedigung männlicher Bedürfnisse und Begierden zur Verfügung. Obwohl gewisse stilistische Übereinstimmungen zwischen Gauguins und Modersohn-Beckers Gemälden unbestreitbar sind, fallen die Ergebnisse recht unterschiedlich aus.

Auf vielen ihrer Gemälde und Zeichnungen stellte Modersohn-Becker Bäuerinnen dar, für die alte, in Arbeitshäusern lebende Landarbeiterinnen aus der rückständigen Gegend von Worpswede Modell gestanden hatten. Ihre Darstellungen, die von ihrer Klassenzugehörigkeit ebenso wie von ihrer Sympathie für die reaktionären deutschen Ideologien von Boden, Natur und natürlicher Frau geprägt sind, lassen sich durchaus mit Gauguins Vision der polynesischen Eva vergleichen. Beide sahen die Frau als unwandelbar, elementar und natürlich. Doch während Gauguins Frau Madonna und Venus war, ursprünglich, nährend und sexuell, war die Frau für Modersohn-Becker Mutter, schicksalsergeben, verhärmt, aber erdverbunden (Abb. S. 36).

Modersohn-Beckers Selbstbildnis enthält eine Reihe offenkundiger Widersprüche. Auf einer Ebene ist es ein Bild der Fruchtbarkeit, das eine Parallele zwischen Frau und Natur zieht. Ohne Zweifel ist das Bild aber auch als Porträt eines souveränen Individuums gedacht. Die selbstbewusste Haltung des porträtierten Kopfes wetteifert mit dem Eindruck des nackten, von Pflanzen umgebenen weiblichen Körpers. Die Konnotationen des Porträts werden durch den Schauplatz und die mit ihm assoziierten Bedeutungen stark untergraben. Dennoch legt der Titel *Selbstbildnis* nahe, dass das Gemälde auch als ein Bild der Künstlerin beabsichtigt war. Bezeichnenderweise fehlen aber all die traditionellen Zeichen, die gewöhnlich mit Künstler-Selbstbildnissen verbunden sind. Das Gemälde lässt sich als Versuch „lesen", neue und positive Beziehungen zwischen Kreativität und Fruchtbarkeit, zwischen Vorstellungen über die Frau und Vorstellungen über die Kunst herzustellen. Dass die auf dem Gemälde abgebildete Frau eine Künstlerin ist, erfahren wir freilich nur durch die im Titel enthaltene Information, also durch etwas, was dem Gemälde selbst äußerlich bleibt. Es gelang Modersohn-Becker nicht, die einzelnen Elemente, mit denen sie arbeitete, zu verschmelzen.

In den Versuchen der bürgerlichen Modersohn-Becker, sich einen Ort als Künstlerin zuzuweisen, werden Widersprüche sichtbar. Sie zeigt sich als aktiven Agenten der Kultur

Paula Modersohn-Becker
Selbstbildnis als Halbakt mit Bernsteinkette (Self-Portrait, Half-Figure with Amber Necklace), 1906

innerhalb der Darstellungscodes des weiblichen Aktes – die Frau als Teil der Natur. In auffälligem Gegensatz zu dieser Selbstdarstellung steht das Werk Suzanne Valadons (1865–1938, Abb. S. 38). Valadon stammte als Tochter einer Wäscherin aus der Arbeiterklasse, schlug sich als Trapez-Artistin durch und kam zuerst durch ihre Arbeit als Modell mit der Malerei in Berührung. Sie verdiente ihren Lebensunterhalt damit, dass sie Körper und Gesicht an Künstler „verkaufte", die daraus ihre eigenen Bilder der Frau formten. In Renoirs *Die großen Badenden* (Abb. S. 39) stand Valadon für die rechte Figur Modell. In dieser idyllischen Vision zeitgenössischer badender Nymphen verbindet sich die Auffassung vom weiblichen Akt – einem knochenlosen, wohlgenährten Körper, einer weichen, zum Vergnügen des Betrachters ausgestellten Masse handgreiflichen Fleisches – mit der launenhaften Erscheinung der modernen Pariserin, die ganz Schmollmund und Stupsnase ist. In einem kurz vor Renoirs Komposition entstandenen Selbstbildnis kommt eine ganz und gar andere Vorstellung von Valadon zum Vorschein. Es handelt sich dabei zugegebenermaßen um ein Porträt und nicht um ein thematisches Gemälde. Die Künstlerin malt sich nicht als Akt, sondern bekleidet. Sich auf das Gesicht konzentrierend, betont sie die schwere Kinnpartie, die dunklen Augenbrauen, den gleichgültigen, aber deshalb nicht weniger selbstbewussten Blick, den sie auf sich und damit auf den Betrachter richtet. Dieser Vergleich will nicht andeuten, dass uns das *Selbstbildnis* ein wahreres Bild von Valadon vermittelt. Ebenso wie Renoirs Gemälde ist es ein Bild, eine konstruierte Darstellung. Doch die Wahl der Akzente und die Wirkung, die es als Bild einer Frau hat, stellen jene Aspekte und Effekte in Frage, die in Renoirs Bild zum Tragen kommen.

Die Unterscheidungen, die man zwischen Renoirs Werk und der Art und Weise treffen kann, wie Valadon in ihren zahlreichen Aktdarstellungen ihren Körper und den anderer Frauen wiedergibt, hängen sowohl von ihrem Hintergrund als auch von den verschiedenen stilistischen

Vorbildern ab. Sie griff Degas' Versuche auf, eine mit typischen Alltagstätigkeiten beschäftigte Aktfigur streng und realistisch darzustellen. Auch interessierte sie sich für die stilistischen und koloristischen Tendenzen der Schule von Pont Aven, die zu einer stärker schematisierten Zeichnung neigte. Doch wie dem auch sei, ihre Erfahrungen als Künstlerin und als Künstlermodell waren nicht weniger bedeutungsvoll. In einem 1932 gemalten *Selbstbildnis*, einem Akt, stellt Valadon unerbittlich und in allen Einzelheiten den Alterungsprozess dar, indem sie ein modisch geschminktes Gesicht mit Kurzhaarschnitt und Schmuck in ein Spannungsverhältnis zu ihrem nackten Torso setzt. Anders als bei Modersohn-Becker wird in diesem Gemälde kein Versuch unternommen, den Akt, das Porträt und eine ideologische Vorstellung vom Platz der Frau in der Natur zu vereinigen: Es spielt vielmehr mit dem Unerwarteten, das in der Nebeneinanderstellung von porträtiertem Kopf und porträtiertem Akt liegt.

1927 schuf Valadon anlässlich eines von der „L'Aide Amicale des Artistes" in Paris veranstalteten Wohltätigkeitsballes Entwürfe für ein Werbeplakat. Sie entschied sich für das Motiv einer nackten Frau, die eine Palette haltend an einer Leinwand arbeitet (Abb. S. 43)[5]. Die Frau wendet dem Betrachter den Rücken zu. Sie wird bei der Arbeit gezeigt, handelnd und absorbiert vom Akt des Malens, was nahezu allen Feststellungen über die oben abgebildeten (Abb. S. 28 und 29) akademischen und realistischen Aktdarstellungen widerspricht – über ihre Passivität, ihre Unbewusstheit, ihre den Blicken offen ausgesetzten Körper. Valadons Zeichnung stellt auch die Rolle des Aktmodells als bloßes Requisit für den männlichen Künstler, als Objekt seiner Arbeit und nicht als handelndes Subjekt in Frage. Die Zeichnung widersteht bestimmten Darstellungscodes, verdankt ihre Wirkung jedoch einem Verstoß gegen die Konventionen, dem unerwarteten Anblick einer „nu à la palette" – einem zwar geistreichen, aber nur flüchtigen Bruch. Während Modersohn-Becker damit rang, unvereinbare Codes und Bedeutungen zu verbinden, liegt Valadons Strategie in der Bloßstellung. Doch beiden Malerinnen bleibt die Möglichkeit einer befriedigenden Lösung verschlossen.

Das ungefähr zeitgleich entstandene Gemälde von Henri Matisse, *Der Maler und sein Modell* von 1917 (Abb. S. 43), kann uns helfen, den Grund dafür aufzuspüren. Auch dieses Werk ist eine überraschende Verbindung unerwarteter Elemente. Auf Matisse' Gemälde sehen wir ein Atelier, einen männlichen, doch nackten Maler, ein weibliches, bekleidetes Modell und eine unvollendete Leinwand. Dennoch erzeugt die Anordnung dieser Elemente, die Komposition im Ganzen eine Struktur der Dominanz. Der Künstler sitzt aufrecht im Vordergrund, umgeben von Rechtecken: dem Stuhl, der Staffelei und der Leinwand, an der er arbeitet. Auf ihr nimmt etwas Gestalt an; die Formen und Farben greifen die Formen und Farben des Hintergrundes auf, wodurch unser Blick auf ihn gelenkt wird. Die farbigen Flecken auf dem Stuhl dort sind so weit skizziert, dass wir sie als weibliches Modell „lesen" können. Die Frau ist untätig und vom Betrachter entfernt, sie ist eine unförmige Masse, eine formlose Gestalt. Sie kontrastiert die ausgeprägte Vertikale des im Vordergrund aktiv an der Arbeit sitzenden

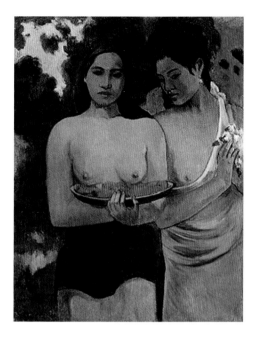

Mannes, der dabei ist, das Rohmaterial, das das Modell *seinem* Blick darbietet, in sein Bild zu verwandeln, Materie in Form, Natur in Kultur zu transformieren. Er ist der Herr über die Pinselstriche und Farben, der Schöpfer des gemalten Bildes. Das Bild ist kein Spiegel, die Leinwand keine Reflexion, sondern ein Raum, in dem sich durch die Vermittlung des Künstlers eine Verwandlung in die Zeichen der Malerei vollzieht. Souverän in seiner Kunst und sexuell dominant, zeigt sich der Künstler selbstbewusst bei seiner Arbeit an einem Gemälde, das vom Malen eines Bildes handelt. Er ist der Schöpfer und die weibliche Figur sowohl Gegenstand seines Blickes als auch Ergebnis seiner Betrachtung.

Um diese Machtverhältnisse in Frage zu stellen, haben Frauen zu dem Mittel der Umkehrung gegriffen. Das Bild *Philip Golub Reclining* (Abb. S. 46) der amerikanischen Malerin Sylvia Sleigh zeigt eine Frau, die an einem männlichen Akt arbeitet. Es ist unzweifelhaft ein Bild von ganz anderer Art. Die weibliche Figur sitzt aufrecht und bildet so eine stark mit der Horizontalen ihres müßig daliegenden männlichen Modells kontrastierende Vertikale. Doch die jeweiligen Positionen von Mann und Frau im Raum des Gemäldes sind nicht umgekehrt. Sie ist weiter von uns entfernt, während er den ganzen Vordergrund beherrscht. Er ist nicht bloß ein Körper, ein Modell. an dem die Künstlerin arbeitet, er ist Philip Golub, dessen charaktervolles, stark individualisiertes Gesicht uns aus einem riesigen Spiegel anblickt, in dem alles, auch die Künstlerin, nur nicht Philip Golubs Körper reflektiert wird.

Philip Golub Reclining bezieht sich auch auf eine bestimmte Tradition in der Aktmalerei, etwa auf Velázquez' *Toilette der Venus* (Abb. S. 47). Indem sie den Akt individualisierte und vermenschlichte, versuchte die Künstlerin den generalisierten und objektivierenden Gebrauch des weiblichen Körpers in der Aktmalerei zu entlarven und ihm entgegenzuwirken. Auf *Toilette der Venus* betrachtet sich eine Frau narzisstisch im Spiegel, während ihre Selbstversunken-

heit dem Beschauer das Recht gibt, ihre dargebotene und wohlproportionierte Gestalt zu genießen. Allerdings ist der Spiegel getrübt, ihr Gesicht unscharf, nicht zu erkennen; es ist sich der voyeuristischen Blicke des Betrachters nicht bewusst und fordert nicht auf, seine persönliche Identität zu erfassen. Im Gegensatz dazu blickt uns Golubs gut beleuchtetes und wunderbar genaues Gesicht mit ruhiger Selbstgewissheit an. Er ist auf eine aktive Weise gegenwärtig. Trotz der Masse seines sinnlichen Fleisches ist er ein Porträt, erkennbar und einzigartig. Er posiert nicht als männliche Odaliske. Dass ihm eine weibliche Stellung zuge-wiesen wurde, macht ihn noch nicht weiblich. Dank der sozialen Macht, über die Männer in unserer Gesellschaft verfügen, lässt sich ein Mann unmöglich auf einen zusammengesunke-nen Haufen männlichen Fleisches in der dunklen Ecke des Ateliers irgendeiner Künstlerin reduzieren. Der Betrachter hat es mit dem Porträt einer Person zu tun, nicht mit einem verall-gemeinerten männlichen, sondern mit Philip Golubs besonderem Körper.

„Wenn ich ein Porträt male, und ein Akt ist für mich ein Porträt, dann bin ich mir der Integrität des Fleisches vielleicht bewusster, als ein Mann es wäre. Ich bemühe mich stets, die Psyche des Modells zu entdecken" (*Feminist Art Journal*, 1972). Mit diesen Worten be-schreibt Sylvia Sleigh die Absicht, die ihrem Gemälde des liegenden Philip Golub zugrunde liegt. Sie gehört zu einer Reihe von Zeitgenossinnen, die nackte Männer malen, um den Ge-brauch des weiblichen Körpers in der Kunst zu kommentieren. Sie zielen, auf einer Ebene, darauf ab, die traditionellen Machtverhältnisse umzukehren und die Frau als künstlerisch und sexuell potent zu präsentieren, während der Mann passiv und rezeptiv bleibt. Doch die meis-ten dieser Künstlerinnen sehen im Rollentausch allein noch keine Lösung. Sie betonen aus-drücklich, dass die Forderung nach einer Umkehrung von männlicher und weiblicher Rolle nicht das letzte Wort sein kann. Stattdessen suchen sie die traditionellen sexuellen Macht-verhältnisse zu kritisieren, die der weibliche Akt repräsentiert. Doch im 20. Jahrhundert ist ein Akt, jedenfalls ein männlicher, letztlich immer ein Porträt. Die traditionelle Form des Aktes dreht sich um eine symbolische Anordnung der Geschlechterdifferenz, diese zeitge-nössischen nackten Männer hingegen zeigen Entspanntheit, Sportlichkeit, Ungezwungenheit an, aber nicht Sexualität. Sie gehören einer dionysischen oder apollinischen Tradition an. Zwischen der öffentlichen Kunstform „Akt", die gleichzeitig die Macht der Männer und ihre Furcht vor der Geschlechterdifferenz reproduziert, und der persönlichen Begegnung eines einzelnen Künstlers mit seinem Modell, das bereit war, unbekleidet für ein Porträt zu sitzen, besteht ein tiefgreifender Unterschied. Dergleichen Probleme, die männliche Aktbilder in der Kunstgeschichte und in heutigen Formen der Kunst- und Medienwelt aufwerfen und aufge-worfen haben, sind ausführlich von Margaret Walters untersucht worden.[6]

Die Unvollständigkeit von Sleighs „Umkehrung" ist nicht zufällig, sondern zeigt noch einmal, was wir an anderen Werken bereits herausgearbeitet haben: die Unmöglichkeit der-artiger Unternehmungen. Der Grund liegt in der fundamentalen Asymmetrie der Macht, die

durch die kulturell strukturierten Gegensätze unserer Gesellschaft verursacht wird. Zudem macht sie die wirksamen Beschränkungen sichtbar, die den künstlerischen Codes, innerhalb deren und mit denen Künstlerinnen arbeiten, eingeschrieben sind. An keiner Stelle tritt dies klarer zutage als beim Einsatz des weiblichen Körpers durch Künstlerinnen, die sich gegen die Dominanz des männlichen Standpunktes in der Kunst wehren. Die „Körper-Kunst" verwendet den Körper einer Frau, oftmals den der Künstlerin selbst, um ihn von jenen Bedeutungen zu befreien, die ausschließlich für und von Männern geschaffen wurden, und so die Körper der Frauen wieder in die Verfügung der Frauen zu stellen. Dieses Unterfangen stößt auf viele Schwierigkeiten, wie Lucy Lippard in ihrem Aufsatz *American and European Women's Body Art* bemerkte: „Ein Abgrund trennt die Verwendung von Frauen als sexuellem Reiz durch Männer und der Verwendung von Frauen durch Frauen, um diese Herabwürdigung zu entlarven."[7] Der weibliche Körper stellt für Männer jedoch nicht nur einen sexuellen Reiz dar. Auf einer tieferen und unbewussten Ebene zeigt das Bild des weiblichen Aktes auch die männliche Angst vor der Geschlechterdifferenz an. In der europäischen Kunst ist die bezeichnende Auslassung in der Darstellung des weiblichen Aktes gerade das Zeichen seiner Weiblichkeit, seiner Differenz: Die weiblichen Genitalien werden nahezu nie gezeigt. Die positive Bekräftigung der weiblichen Genitalien in so genannten Vaginalbildern kommt daher für viele Feministinnen einer Zurückweisung des männlichen Blickwinkels auf den weiblichen Körper und einer Bejahung weiblicher Sexualität gleich. Sie greift die Vorstellung der weiblichen Genitalien als geheimnisvoll, verborgen und bedrohlich an.

Suzanne Santoro ist eine in Rom lebende amerikanische Künstlerin, die in den 60er Jahren als Bildhauerin arbeitete und vor allem Seil und Walzblech benutzte. Unter dem Einfluss der Frauenbewegung schuf sie dann ganz anders geartete Werke. *Towards New Expression* (1974) fordert die Frauen auf, sich ihres eigenen Körpers zu bemächtigen; es war ihre Antwort als Künstlerin auf die von den italienischen Feministinnen aufgeworfenen Fragen. Das dünne, liebevoll hergestellte Bändchen wurde von der Rivolta Femminile, einer Gruppe der Frauenbewegung, herausgegeben. Es beginnt mit Fotografien kunsthistorischer Aktdarstellungen, die deutlich zeigen, wie die weiblichen Genitalien in der Kunst „ausgetilgt, geglättet und schließlich idealisiert wurden". Weitere Fotografien – sie zeigen eine Blume und eine Klitoris (Abb. S. 50) – gehören zum zweiten Teil des Buches, der die Struktur weiblicher Genitalien untersucht. In ihrem Begleittext erklärt Santoro, sie habe Fotografien antiker griechischer Statuen, die Blumen und die Schneckenmuschel neben die Klitoris gestellt, „um so die Struktur weiblicher Genitalien zu erfassen. Außerdem ging es mir darum. die Frauen zu ermutigen, nach eigenen sexuellen Ausdrucksformen zu suchen, die ihnen bislang verwehrt waren. Es ist aber nicht beabsichtigt, dem einen oder anderen Geschlecht besondere Eigenschaften zuzuschreiben." Santoro ist davon überzeugt, dass eine Entmystifizierung, die zu Selbsterkenntnis und eigenen sexuellen Ausdrucksformen führt, eine entscheidende Voraus-

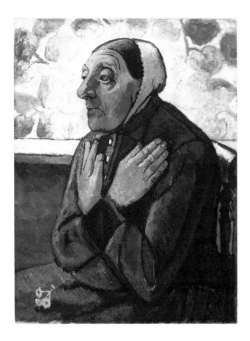

Paula Modersohn-Becker
Alte Bäuerin
(Old Peasant Woman),
ca. 1905

setzung künstlerischer Tätigkeit ist. Sie fordert die Frauen mit ihrem Buch auf, sich selbst zu bejahen und zu bestimmen: „Wir können uns nicht länger so betrachten, als lebten wir in einem Traum oder als seien wir die Nachahmung von etwas, das einfach nicht die Wirklichkeit unseres Lebens widerspiegelt." Wie der Titel schon sagt, ist das Buch eine Suche nach Wegen, weibliche Erfahrung zu analysieren und auszudrücken.

Doch solche Bilder sind auf bedenkliche Weise allerlei Missverständnissen ausgesetzt. Es gelingt ihnen nicht, die traditionelle Identifikation der Frauen mit ihrer Biologie tiefgreifend zu verändern, und zudem stellen sie die Assoziation von Frau und Natur keineswegs in Frage. In gewisser Hinsicht setzen sie lediglich die ausschließlich sexuelle Identität der Frauen nicht nur als Körper, sondern ausdrücklich als Möse fort.

Eine eher metaphorische Erkundung des weiblichen Körpers in der Kunst findet sich im Werk von Judy Chicago (geb. 1939), einer amerikanischen Feministin. Sie lotet die weibliche Sexualität in expliziten Bildern der sexuellen und körperlichen Funktionen des weiblichen Körpers aus, so die Menstruation in einer *Menstruation Bathroom* genannten Installation, die zu einem Projekt des kollektiven Lehrprogramms *Womanhouse* (1971) in Los Angeles gehörte, wie auch in einem *Red Flag* betitelten Druck, der eine Frau bei der Entfernung eines gebrauchten Tampons zeigt. Solche Arbeiten fordern langlebige, den Bereich der weiblichen Erfahrung umgebende Tabus heraus. Daneben verwendet sie auch eine weniger ausdrückliche Bildsprache, etwa in *Female Rejection Drawing* (Abb. 53), wo fleischige Formen strahlenförmig von einem zentralen Kern ausgehen. Diese Zeichnung von 1974 markiert den Höhepunkt von Judy Chicagos Bemühungen, die Kluft zwischen, wie sie es ausdrückt, „meinen wirklichen Belangen als Frau und den Formen, die einem ‚ernsthaften' Künstler nach Ansicht der Zunft zu gebrauchen gestattet sind", zu überbrücken. Mitte der 60er Jahre hatte sie große minimalistische

Skulpturen ausgestellt, die den emotionalen Gehalt ihrer Kunst verbargen und eher formale als symbolische Fragen bearbeiteten. 1973 hat sie dann nach eigenem Bekunden „klare abstrakte Bilder meiner Gefühle als Frau" entwickelt (*Through the Flower*, 1975). *Female Rejection Drawing* ist weniger abstrakt als andere Werke aus dieser Zeit, die dieselbe optische Farbmischung und das gleiche gewellte Format haben und an den Stil erinnern, der in den 60er Jahren in Los Angeles gepflegt wurde. Chicago erklärte das Bild Lucy Lippard gegenüber so: „Ich konnte meine eigene Sexualität nicht dadurch ausdrücken, indem ich sie auf der Folie einer männlichen Projektion objektivierte, sondern nur durch die Erfindung eines Bildes, das sie verkörperte. Das ist im Grunde eine feministische Haltung, und ich glaube nicht, dass sie vor der Entwicklung der abstrakten Form möglich war" (*From the Centre*, 1976). *Female Rejection Drawing* bezieht sich ohne Zweifel auf die weiblichen Genitalien, aber Chicago beharrt darauf, dass sie Blumen und genitale Formen metaphorisch verwende, um beispielsweise den Dualismus von Kraft und Verletzlichkeit oder von Macht und Rezeptivität zu symbolisieren. Die Zeichnung gehört zu einem ganzen Zyklus, der sich mit dem Thema der Zurückweisung befasst. Unter dem Bild beschreibt Chicago ihre Zurückweisung als Künstlerin. Fast immer begleitet sie ihre Bilder mit einem Text, in dem sie die Gefühle benennt, die das Kunstwerk veranlassten. Dieses Verfahren entspringt dem Wunsch, ihr Werk auch jenen zugänglich zu machen, die nicht in abstrakten Formen „lesen"; es ist gleichzeitig eine Antwort auf das Anliegen der Frauenbewegung, die persönliche Erfahrung als Frau unmittelbar zum Ausdruck zu bringen.

Was aber ist die Folge dieser Versuche, die weibliche Erfahrung zu bekräftigen, sich der weiblichen Sexualität wieder zu bemächtigen und sie aufzuwerten? Frauen, ob Feministinnen oder nicht, mögen sich durch solche Arbeiten und deren Art bestärkt fühlen, wie sie lang verborgene, unterdrückte oder zensierte Aspekte weiblichen Lebens ausstellen und damit ihrer Unterdrückung begegnen. Nur sind solche Bilder von recht beschränkter Wirksamkeit, da Bedeutungen in der Kunst davon abhängen, wie sie betrachtet und von welcher ideologischen Position aus sie rezipiert werden. Insofern sie die Bedeutungen und Konnotationen, die der Frau in der Kunst als Körper, als Natur, als sexuell und als Objekt männlichen Besitzes zukommen, nicht radikal sprengen, fällt es einer männlichen Kultur nicht schwer, sie zurückzuerobern und zu konsumieren.

Was aber entscheidet über die Konnotationen der Frau als Körper, als sexuell, als Natur? Wodurch wird die Frau zum Anderen des Verstandes, der Kultur, der männlichen Vollkommenheit und Macht erklärt? Auf welcher Ebene müssen wir mit unserer Analyse ansetzen? Welche Art von Arbeiten macht die ersten Schritte, um diese Ideologie zu sprengen?

In ihrem Aufsatz *You Don't Know What's Happening, Do You Mr. Jones?* (*Spare Rib*, 1973) über den zeitgenössischen Popkünstler Allen Jones behauptet Laura Mulvey, die Erkenntnisse der psychoanalytischen Theorien ließen uns allmählich verstehen, warum Frauen so und nicht

Suzanne Valadon
Selbstporträt
(Self-Portrait), 1883

anders in Allen Jones' Werk und allgemein in der Kunst erscheinen. Die Psychoanalyse ist für sie kein Mittel, um den Künstler zu analysieren oder psycho-biografische Deutungen seiner Bilder vorzulegen. Sie möchte vielmehr die unbewussten Strukturen und Phantasien der patriarchalischen Ordnung begreifen, die in Darstellungen wie diesen aufscheinen.

Allen Jones' Bildsprache ist die Sprache des Fetischisten: Der weibliche Körper wird in Beschlag genommen, um im Bild des Mannes wiedererschaffen zu werden. Der privilegierte Zugang zum Phallus, d. h. zum Primärsignifikanten in der symbolischen Ordnung des Patriarchats und nicht zum wirklichen Penis, ist das Zeichen der männlichen Macht.[8] Die Verlustdrohung, angezeigt durch den Phallus, die Kastrationsdrohung wird laut Freud in dem Augenblick virulent, als das Kind den Unterschied entdeckt, das Fehlen des Phallus bei der Mutter. Dieser Mangel hält in der Phantasie nicht nur die Möglichkeit der Kastration gegenwärtig, sondern repräsentiert die mit der Kastration verbundenen Ängste ebenso wie imaginierte Ängste von Verlust und Mangel überhaupt. Hier kommt nun der Fetischismus ins Spiel. Ihm fällt es zu, diesen potentiellen Verlust zu verschleiern und vor der Anerkennung des Wissens um die Geschlechterdifferenz zu schützen oder, in psychoanalytischem Sinne, die Differenz zu leugnen. Laura Mulvey erklärt dazu Folgendes:

„Um die Paradoxien des Fetischismus zu begreifen, müssen wir vor allem auf Freud zurückgehen. Wie Freud als Erster bemerkte, geht es im Fetischismus darum, den Anblick der imaginären Kastration der Frau auf eine Vielzahl beruhigender, aber oft überraschender Gegenstände – auf Schuhe, Korsetts, Gummikleidung, Gürtel, Schlüpfer usw. – zu verschieben, die als Zeichen für den verlorenen Penis stehen, aber keine direkte Verbindung zu ihm haben. Für den Fetischisten ist das Zeichen selbst der Gegenstand seiner Phantasie – entweder als tatsächliches Fetischobjekt oder als dessen Bild oder Beschreibung –, und in allen

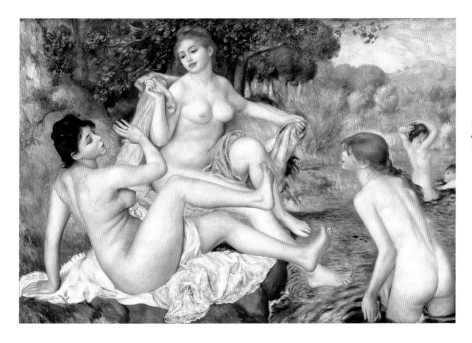

Fällen ist es das Zeichen des Phallus. Den Phallus, seinen kostbarsten Besitz, zu verlieren, ist die narzisstische Furcht des Mannes. Sie löst beim Anblick der weiblichen Genitalien einen Schock und damit den fetischistischen Versuch aus, die Aufmerksamkeit von ihnen abzulenken oder ihren Anblick zu verschleiern.

Eine Welt, die sich um den Phallus wie um eine Achse dreht, konstruiert ihre Ängste und Phantasien in ihrem eigenen phallischen Bild. Im Drama des männlichen Kastrationskomplexes sind die Frauen, wie Freud entdeckte, bloße Marionetten; ihre Bedeutung liegt allein darin, dass sie keinen Penis haben, und zur Hauptdarstellerin werden sie nur erhoben, um die von den Männern gefürchtete Kastration zu symbolisieren. Die Frauen mögen als Gegenstand einer endlosen Parade pornografischer Phantasien, Witze, Tagträume usw. erscheinen, doch im Grunde ist die männliche Phantasie ein in sich geschlossenes Zwiegespräch, wie Freud in seiner Bemerkung über das Haupt der Medusa so trefflich veranschaulichte. Die Medusa ist weit davon entfernt, eine Frau zu sein, sie ist vielmehr das Zeichen der männlichen Kastrationsangst. Freuds Analyse des männlichen Unbewussten ist unverzichtbar, wenn wir die unzähligen Weisen verstehen wollen, in denen die weibliche Form als Schale verwandt wurde, in die eine vorherrschend männliche Kultur ihre Bedeutungen gegossen hat."[9]

Im Rahmen einer männlich dominierten Kultur, ihrer Sprache und ihrer Repräsentationssysteme gibt es daher keine einfache Möglichkeit, auf eine alternative und positive Weise mit dem Bild der Frau umzugehen. Das Bild der Frau ist der Schauplatz, auf den Männer ihre eigenen narzisstischen Phantasien projizieren.

„Die meisten Menschen glauben, der Fetischismus sei eine heimlich genährte, höchst private Vorliebe einer absonderlichen Minderheit. Indem Allen Jones deutlich macht, dass fetischistische Bilder nicht nur in einschlägigen Zeitschriften kursieren, sondern den ganzen

Bereich der Massenmedien durchziehen, wirft er ein neues Licht auf die Frau als Spektakel. Die Botschaft des Fetischismus betrifft nicht die Frau, wohl aber die narzisstische Wunde, die sie für den Mann repräsentiert. Frauen werden beständig in der einen oder anderen Form mit ihrem Bild konfrontiert, doch was sie da sehen, steht kaum in einer bedeutungsvollen Beziehung zu ihren eigenen unbewussten Phantasien, ihren eigenen verborgenen Ängsten und Wünschen. Sie werden pausenlos in Schauobjekte verwandelt, von Männern betrachtet, angestarrt, mit den Augen verschlungen. Doch genau genommen sind die Frauen gar nicht anwesend. Die Parade hat nichts mit der Frau, doch alles mit dem Mann zu tun. Was in Wirklichkeit vorgeführt wird, ist immer nur der Phallus. Frauen sind bloß die Kulisse, auf die Männer ihre narzisstischen Phantasien projizieren."[10]

Mulveys Analyse von Allen Jones ist aus zwei Gründen für uns von Bedeutung. Sie spricht unmittelbar die unbewussten Ebenen an, auf denen die patriarchalische Ideologie in der bürgerlichen Gesellschaft wirkt. Und sie zeigt uns, welche Ängste tatsächlich dem angeblich unproblematischen Genuss zugrunde liegen, den Männer aus dem Anblick des weiblichen Körpers ziehen. Zweitens macht sie deutlich, dass die psychoanalytische Theorie, gerade weil sie sich mit den Strukturen und Wirkungsweisen des Unbewussten beschäftigt, für den Feminismus relevant ist und darüber hinaus auch eine notwendige Ergänzung zu den üblichen soziologischen oder rein kunsthistorischen Ansätzen darstellt, denen wir sonst in Fragen der Kunst und Geschlechterpolitik begegnen.

Wir können nun eine Reihe wichtiger Schlussfolgerungen ziehen. Das Bewusstsein, das Frauen von sich haben, ihre Subjektivität, lässt sich nicht als eine Sache gesellschaftlicher Konditionierung begreifen, da es von den Strukturen des Unbewussten bestimmt ist. Diese gründen wiederum auf den Auswirkungen der geschlechtlichen Differenz, den Bedeutungen, die ihr in unserer Kultur zugeschrieben werden, wie auch auf der Art und Weise, in der den Frauen das Fehlen des Phallus vorgeführt wird. In einer patriarchalischen Kultur ist Weiblichkeit nicht eine Alternative zur Männlichkeit, sondern deren Negativ. Männlichkeit und Weiblichkeit sind kulturell determinierte Positionen. Wir werden nicht mit einer geschlechtlichen Identität geboren, vielmehr werden wir als männlich oder weiblich durch die Kultur festgelegt, in die wir eintreten, sobald wir die Sprache erwerben und lernen, uns als „er" oder „sie", als Sohn oder Tochter zu erkennen. Die Sprache ist daher das Symbolische einer patriarchalischen Kultur, in welcher der Phallus Signifikant der Macht ist. Weder in der Phantasie noch in der Sprache ist die Frau als Frau präsent, es sei denn als Chiffre männlicher Herrschaft, als Schauplatz männlicher Phantasie. Daher gibt es innerhalb der gegenwärtigen, eine patriarchalische Kultur untermauernden Verfasstheit der Geschlechterdifferenz keine Möglichkeit, einfach positive und alternative Bedeutungen für Frauen zu beschwören und zu bekräftigen. Was zu leisten wäre, ist eine Dekonstruktion. Das „Anderssein" der Frau als Negativ des Mannes und die Unterdrückung der Frau in unserer Kultur eröffnen durchaus Möglichkeiten, die re-

pressiven Auswirkungen patriarchalischer Systeme sowohl auf Männer wie auf Frauen radikal anzugreifen. In der künstlerischen Praxis können Frauen ihre Arbeiten der Entlarvung dieser ideologischen Konstruktionen widmen, indem sie die traditionellen Institutionen von Künstler und Kunst hinterfragen, indem sie untersuchen, welche Bedeutungen in die Darstellungen der Frau eingehen. Sie können den Betrachter auf das ideologische Werk der Kunst, die Effekte künstlerischer Verfahrensweisen und Repräsentationen aufmerksam machen.

(*Aus dem Englischen übersetzt von Christiana Goldmann*)

Wiederabdruck aus Beate Söntgen (Hg.), *Rahmenwechsel: Kunstgeschichte als Kulturwissenschaft in feministischer Perspektive*, Akademie Verlag, Berlin 1996, S. 71–93.

1 Rozsika Parker, Griselda Pollock, *Old Mistresses. Women, Art and Ideology*, London 1981, vor allem *God's little Artist*, S. 82–113.

2 Ebd.

3 Ebd.

4 L. Nochlin, *Eroticism and Female Imagery in Nineteenth Century Art*, in: T. Hess, L. Nochlin (Hg.), *Women as Sex Object*, 1972, S. 11.

5 Valadons Kritiker haben sich oft verwundert gefragt, warum dieser Akt so „unweiblich" ist. Dorival beginnt seine Einleitung zum Katalog der 1967 im Pariser Musée nationale d'art moderne stattgefundenen Ausstellung ihrer Werke mit den Worten, ihre Arbeit hätte mit jener „der malenden Damen" nichts gemein. Er kommt jedoch zu dem Schluss, dass das, was er für ihre Geringschätzung der Logik und ihre Unbekümmertheit gegenüber Widersprüchen hält, wohl der einzige weibliche Zug in ihrem Werk sei, das er ansonsten als „sehr *männlich* und als *größtes*" aller Malerinnen preist (die Hervorhebungen stammen von uns). In seinem Lob klingt noch einmal die gängige Gleichsetzung von Größe und Männlichkeit an, und es bestätigt unmissverständlich die uns mittlerweile vertraute Vorstellung, jede Frau, die etwas Großes leiste, müsse eine Ausnahme ihres Geschlechts sein.

6 Margaret Walters, *The Male Nude*, London 1978.

7 Lucy Lippard, *From the Centre*, 1976, S. 125.

8 Diesen Prozess im Einzelnen darzulegen übersteigt die Möglichkeiten dieser Arbeit, darum sei der Leser auf die nachstehenden Untersuchungen der psychoanalytischen Theorie und ihrer Bedeutung für Fragen der Darstellung verwiesen: L. Mulvey, *Visual Pleasure and Narrative Cinema*, Screen, 1975 (dt.: *Visuelle Lust und narratives Kino*, zuerst in: Gislind Nabakowski, Helke Sanolen, Peter Gorsen (Hg.), *Frauen in der Kunst*, Bd. 1, Frankfurt/M. 1980, dann in: Liliane Weissberg, *Weiblichkeit als Maskerade*, Frankfurt/M. 1994); J. Lacan, *Ecrits*, Paris 1966ff. (dt.: *Schriften*, Olten-Freiburg i.Br. 1973ff.).

9 *Spare Rib* 8 (1973), S. 15f.

10 *Spare Rib* 8 (1973), S. 30.

Painted Ladies

Rozsika Parker, Griselda Pollock

It thus becomes clear why there is not a female equivalent to the reverential term "Old Master". The term artist not only had become equated with masculinity and masculine social roles—the Bohemian, for instance—but notions of greatness—"genius" —too had become the exclusive attribute of the male sex. Concurrently the term woman had become loaded with particular meanings. The phrase "woman artist" does not describe an artist of the female sex, but a kind of artist that is distinct and clearly different from the great artist. The term "woman", superficially a label for one of two sexes, becomes synonymous with the social and psychological structures of "femininity". The construction of feminity is historical. It is lived by women economically, socially and ideologically. Women occupy a particular position within a patriarchal, bourgeois society, a relation of inequality to its structures of power. Power is not only a matter of coercive forces. It operates through exclusions from access to those institutions and practices through which dominance is exercised. One of these is language, by which we mean not just speech or grammar, but the discursive systems through which the world we live in is represented by and to us.

Full entry into society is marked by access to language, the capacity to use full adult speech and thus to enter into relations with others. We come to know ourselves through being able to use language. But the language of a particular culture prescribes in advance positions from which to speak: language is not a neutral vehicle for expression of pre-existent meanings but a system of signs, a signifying practice by which meaning is produced by the positioning of a speaker and receiver. Furthermore, language embodies symbolically the laws, relations and divisions of a particular culture. Thus, while language is the means by which we speak ourselves and communicate to others, on a deeper level it also controls what can be said, or even thought, and by whom. It is therefore in the field of

Suzanne Valadon
Akt mit Palette (Nude with Palette), 1927

Henri Matisse
Der Maler und sein Modell (The Painter and his Model), 1917

language that women's struggle must also take place: in the ways women try to speak themselves and are spoken of, in the ways women represent themselves and are represented by culture.

Representation—the ways in which our views of the world are structured and restricted—also occurs in non-linguistic practices. Art is one of the cultural, ideological practices which constitute the discourse of a social system and its mechanisms of power. Power of one group over another is sustained on many levels, economic, political, legal or educational, but these relations of power are reproduced in language and in images which present the world from a certain point of view and represent different positions of and relations to power of both sexes and classes.

From the Renaissance to the mid-nineteenth century the most important and, therefore, influential art form was history painting, that is the painting of historical, mythological or religious subjects based on human figures. For this reason the study of the naked human form was essential training for an artist, and an artist's quality was judged by the criterion of success in history paintings. Women artists were not permitted to study from the nude model. This meant that they could not acquire the necessary tools with which to produce the kinds of painting that alone, according to academic theory, were the test and proof of greatness. Some feminists have pointed to this discrimination as an explanation for what they consider to be the limited success of women artists. However it is dangerous in any way to condone the notion that history painting is the test of artistic greatness; it was so only during the period dominated by academic theory It is also misleading to believe that had women had access to the nude, and therefore the possibility of making history paintings, some would necessarily have been recognized as great artists. For the male establishment not only deter-

mined the criterion of greatness but also had control over who had access to the means to achieve it. And at a more important level, a privileged group of men determined and controlled the meanings embodied in the most influential forms of art. The painting of the nude was far more than a mere matter of skill or form; it was a crucial part of an ideology. Control over access to the nude was but an extension of the exercise of power over what meanings we're constructed by an art based on the human body. Thus women were not only impeded by exclusion from the nude but were also constrained by the fact that they had no power to determine the language of high art. They were therefore excluded from both the tools and the power to give meanings of their own to themselves and their culture. As we have suggested in discussing the works of Kauffman and Vigee-Lebrun,[1] the problems they encountered were not those of skill or style but of meaning, of what images signified and what could or could not be represented.

Until the late eighteenth century, painting of the nude was based predominantly on the male figure, but after this date the painting of the nude became increasingly the painting of the female nude. Women continued to be absent from the academies and schools which trained the artists who painted history paintings. But woman was ever more present as the object of that painting, as an image with specific connotations and meanings. The images reproduce on the ideological level of art the relations of power between men and women. Woman is present as an image but with the specific connotations of body and nature, that is passive, available, possessable, powerless. Man is absent from the image but it is his speech, his view, his position of dominance which the images signify. The individual artist does not simply express himself but is rather the privileged user of the language of his culture which pre-exists him as a series of historically reinforced codes, signs and meanings which he manipulates or even transforms but can never exist outside of.

Despite, but also perhaps because of, the loss of conviction in academic theory and the decline of the classical ideal during the nineteenth century, the continuing fascination with the female nude presents this issue more nakedly. In nineteenth-century Salon art the female nude appeared in many guises, as nymph asleep in woodland glades, as Venus raised upon the waves, as shipwrecked and unconscious queen rescued in scanty clothing from the water, as repentant Magdalen careless of dress in her desert retreat, as Flora on her windy way, as courtesan or prostitute dressed for work, as model in the artist's studio (figs p. 28, p. 29). Despite their manifold disguises and the elevated obscurantism of their classical, historical or literary titles, women's bodies are offered as frankly desirable and overtly sexual. The female figures are frequently asleep, unconscious or unconcerned with mortal things, and such devices allow undisturbed and voyeuristic enjoyment of the female form. Despite variations of style, setting, allegiance or politics, the similarities between these paintings are more striking than the differences. All present woman as an object to a male

viewer/possessor outside the painting, a meaning sometimes explicitly enforced by the gaze of a subordinate male onlooker in the painting itself (figs p. 28, p. 29).

At first sight such images of female sexual availability might seem surprising in an age which demanded a rigid code of sexual morality for women, placed them in the domestic sphere as keepers of the moral purity and civilized values of society, an image embodied in Coventry Patmore's famous poem *The Angel in the House* (1856). However, it is important to distinguish clearly between real people and how they are seen through any medium, be it literary or visual, a painting, a novel or a film, between social relations and how they are represented by the mediation of art. It is easy to fall into the trap of seeing art, or images of woman in art, as a mere reflection, good or bad, of the social group, women. Rather we have to recognize in paintings an organization of signs which produce meanings when they are read by a viewer who brings to the painting both knowledge of the specific signs of a painting—that is, can read lines and colours as denoting certain objects—and familiarity with the signs of the culture or society—that is, can interpret what those objects connote on a symbolic level. Art is not a mirror. It mediates and re-presents social relations in a schema of signs which require a receptive and preconditioned reader in order to be meaningful. And it is at the level of what those signs connote, often unconsciously, that patriarchal ideology is reproduced.

In art the female nude parallels the effects of the feminine stereotype in art historical discourse. Both confirm male dominance. As female nude, woman is body, is nature opposed to male culture, which, in turn, is represented by the very act of transforming nature, that is, the female model or motif, into the ordered forms and colour of a cultural artefact, *a work* of art.

A Self-Portrait (fig. p. 31) by the late nineteenth-century-German artist Paula Modersohn-Becker (1876–1907) ties together the two threads we have been following, the identity of the artist represented by the self-portrait and the signification of woman represented by the female nude.[2] She exposes the contradictions facing women when they attempt to represent themselves in art and as artists. For not only do women need to be recognized as artists but the very signs and meanings of art in our culture have to be ruptured and transformed because traditional iconography works against women's attempts to represent themselves. Their intentions are undermined by the meanings or connotations that specific iconographies carry.

On Modersohn-Becker's canvas we see a nude female figure against a background of plants, a suggestive, natural setting. In her hands and round her head are flowers, whose feminine associations we have discussed.[3] The painting was apparently influenced by the works of Paul Gauguin which Modersohn-Becker had seen in Paris shortly before she began her self-portrait. A certain monumental grandeur and primitive form echoes such Tahitian works by Gauguin of the 1890s as *Two Tahitian Women* (fig. p. 33), which shows two Ocean-

ic women in an idealized, non-industrialized paradise, one cradling a tray of mango fruits beneath her naked breasts. Linda Nochlin has linked Gauguin's painting with specifically erotic imagery in nineteenth-century painting as well as with popular pornography.[4] This connection establishes that the association of women with nature, by the juxtaposition of woman with fruit, has at times overt sexual meanings. In the Gauguin painting female breasts nestle amongst fruit, suggesting oral eroticism. Woman and fruit are similarly placed as naturally available for the gratification of men's needs and desires. Certain stylistic comparisons between Gauguin's and Modersohn-Becker's painting are undeniable but the results are rather different.

In many of her paintings and drawings Modersohn-Becker produced representations of the peasant woman drawn in fact from aged rural paupers living in workhouses in the backwater of Worpswede. Her representations, inflected by her class position and her allegiance to reactionary German ideologies about the Earth, Nature and Natural Woman, were comparable to Gauguin's vision of his Polynesian Eves. Woman was for both unchanging, elemental and natural. But whereas for Gauguin woman was Madonna and Venus, primitive, nourishing and sexual, for Modersohn-Becker woman was the mother, fatalistic and careworn but earthy (fig. p. 36).

In Modersohn-Becker's self-portrait, a series of conflicts is apparent. At one level the painting is an image of fecundity, establishing a parallel between woman and nature. But it is also clear that the painting is intended to be a portrait depicting a self-possessed individual. The assertiveness of the portrait head competes with the imagery of the nude female body surrounded by vegetation. But the portrait connotations are, in fact, seriously undermined by that setting and its associated meanings. However, the title, *Self-Portrait*, suggests that

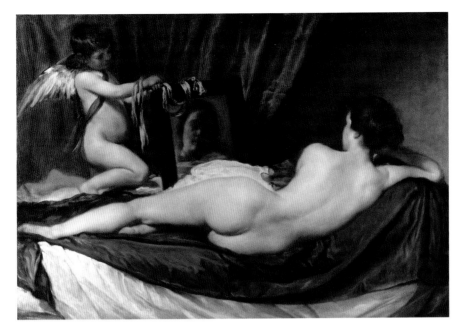

the painting was also intended as an image of the artist. Yet all the traditional signs which are usually associated with artists' self-portraits are significantly absent. The painting can be "read" as an attempt to produce positive and new relationships between creativity and fecundity, between notions of woman and notions of art. But we know that the woman in the painting is an artist only from information provided by the title and, therefore, external to the painting itself. The elements with which Modersohn-Becker worked failed to coalesce.

In striking contrast to the contradictions evident in the bourgeois Modersohn-Becker's attempt to situate herself as artist, the active agent of culture within the codes of representation of the female nude—woman as part of nature—are approached very differently in the work of Suzanne Valadon (1865–1938, fig. p. 38). Valadon was working class, daughter of a laundress, one-time trapeze artist and came initially into contact with painting through working as an artist's model. She earned her living "selling" her body and face to artists for their transformation into their own images of women. In Renoir's *The Large Bathers* (fig. p. 39) Valadon was the model for the figure on the right-hand side. In this idyllic vision of modern nymphs bathing, the conception of the female nude—a boneless, well-fed body, a smooth expanse of palpable flesh displayed for the viewer's pleasure—is combined with a whimsical vision of the modern Parisienne, all pouting mouth and retroussé nose. In a *Self-Portrait* by Valadon, painted only shortly before Renoir's composition, a radically different conception of Valadon is displayed. Admittedly it is a portrait, and not a subject picture. The artist depicts herself clothed and it is not a nude. In her concentration upon the face, she underlines the heavy jawline, the dark eyebrows, the indifferent but none the less assertive gaze turned upon herself and thus the spectator. This comparison is not intended to suggest that in the *Self-Portrait* we see a truer picture of Valadon. It is as much an image, a constructed repre-

sentation, as Renoir's. But its choices of emphasis and its effect as an image of a woman dispute those that have operated in Renoir's picture.

The distinctions one can draw between Renoir's work and the way Valadon treated her own and other women's bodies in her frequent portrayals of the female nude depend both upon her background and her different stylistic allegiances. She integrated Degas's attempts to produce a rigorous and realist treatment of the nude engaged in typical, daily activities. She was also interested in the stylistic and coloristic tendencies of the school of Pont Aven with its more schematized delineations. However, just as significant were her experiences as both artist and artist's model. In a *Self-Portrait* of herself nude, painted in 1932, Valadon unflinchingly details the process of ageing, setting in tension a fashionable made-up face, short, bobbed hair-cut and jewellery, with her nude torso. Unlike Modersohn-Becker, this painting seeks not to synthesize the nude, the portrait and some ideological conception of woman's place in nature, but rather to play upon the unexpectedness of the juxtaposition of portrait head and portrait nude.

In 1927 Valadon produced some designs for a poster to advertise a benefit dance for the "L'Aide Amicale des Artistes" in Paris. She chose for her motif a naked woman holding a palette at work upon a canvas (fig. p. 43).[5] The woman's back is turned to the spectator. She is shown at work, active and absorbed in the activity of painting, contradicting almost everything about the series of academic and realist nudes illustrated above (figs p. 28, p. 29)—their passivity, their unconsciousness, their bodies blatantly on display. Valadon's drawing also calls into question the role of the nude model as simply bystander to the male artist, object of his work, rather than agent of her own work. It resists certain codes of representation. Yet its effects result from the conventional incongruity, the unexpectedness of "nu à la palette"—a witty but momentary disruption. Whereas Modersohn-Becker struggled to combine incompatible codes and meanings, Valadon's strategies are those of exposure. But in neither is there the possibility of satisfactory resolution.

A more or less contemporary painting by Henri Matisse, *The Painter and his Model* of 1917 (fig. p. 43), helps to elaborate what lies behind this. It is also a surprising combination of unexpected elements. Matisse's painting shows us a studio, an artist, male and yet nude, a model female, clothed, and an unfinished canvas. Yet the overall ordering of these elements, the composition itself, produces a structure of dominance. The male artist sits in the foreground, upright, surrounded by rectangles, the chair, the easel and the camas on which he works. A form appears on this canvas; shapes and colours echo colours and shapes in the background of the painting to which our gaze is thus drawn. There in a chair the coloured marks are sufficiently delineated to be "read" as a female model. She is inert and distant from the viewer, a lumpen, shapeless figure, contrasted to the bold vertical in the foreground of an active man at work transforming into his own image the raw material which the model

offers to his gaze, matter into form, nature into culture. He controls the brushes and colours and produces the pictorial image. This is no mirror, the canvas is not a reflection but a space on which, by the mediation of the artist, a transformation is effected into the signs of painting. Skilled in his art and sexually dominant, the artist confidently shows himself at work by painting a picture about painting a picture. He is the maker, the female figure both the object of his gaze and the result of his contemplation.

One device women have used in an attempt to challenge these relations of power is reversal. In *Philip Golub Reclining* (fig. p. 46) the American painter Sylvia Sleigh shows us a woman at work, painting from a nude man. It is a very different image, or is it? The female figure is upright, a strong vertical in contrast to the lounging horizontal of her male model. But the relative positions of male and female in the space of the painting are not reversed. She is further away from us while he dominates the whole of the foreground. He is not simply a body, a model for the artist to work over, he is Philip Golub whose characterful, highly personalized face stares back at us by the device of the huge mirror in which all save Philip Golub himself, even the artist, is a reflection.

Philip Golub Reclining is also a reference to a tradition—that of the nude, for instance—Velázquez's Rokeby Venus (fig. p. 47). By individualizing and humanizing the nude, the artist was attempting to expose and to counter the generalized and objectifying use of the female body in the nude. However, in *The Rokeby Venus*, a woman gazes narcissistically at herself in the mirror, her self-absorption authorizing the spectator's enjoyment of her displayed and shapely form. Yet the mirror is murky, her own face vague, unrecognizable, oblivious to the viewer's voyeurism and imposing no demand for recognition of individual identity. In contrast, Golub's face, well lit and finely detailed, stares back at us with quiet self-possession. He is actively a presence. Despite the metres of sensual flesh, he is a portrait, recognizable and singular. He is not a male odalisque. A man may be placed in a feminine position but will not become feminine. Because of the social power of men in our society no man can ever be reduced to a crumpled heap of male flesh in the dark corner of some woman's studio. The viewer engages with a portrait of a person, not with a generalized male body but with Philip Golub's body specifically.

"When I paint a portrait, and a nude is a portrait to me, I am perhaps more especially aware of the integrity of the flesh than a man would be. I am concerned to discover the psyche of the sitter" (*Feminist Art Journal*, 1972). Thus Sylvia Sleigh describes the intention behind her painting of Philip Golub reclining. She is one of a number of contemporary women to paint naked men in an attempt to comment on the use of the female body in art. On one level they aim to reverse traditional power relations and to show the woman as artistically and sexually potent with the man passive and receptive. But most of these artists would agree that role reversal is not the solution. They are at pains to point out that rather than de-

Suzanne Santoro
Towards New
Expression, **1974**

79-86 Suzanne Santoro, two double pages from *Towards New Expression*, 1974

manding male and female role reversal they are intending to provide a critique of traditional sexual power relations represented in the female nude. But in the twentieth century a nude, if it is male, is ultimately a portrait only. The traditional form of the nude revolves around the symbolic ordering of sexual difference; these contemporary naked men indicate relaxation, athleticism, familiarity but not sexuality. They belong to a dionysian or apollonian tradition. There is a radical difference between the public art form of the nude reproducing simultaneously male power and male fear of sexual difference and the individual artist's personal encounter with a sitter who has agreed to pose for a portrait without his clothes on. Such issues raised by paintings of the male nude in art history and current artistic and media forms have been extensively analysed by Margaret Walters.[6]

The incompleteness of Sleigh's "reversal", indeed the impossibility of those we have examined, exposes the fundamental asymmetry of power in the structured oppositions of our culture and the effective restraints inscribed into the codes of art itself, within which and against which women artists work. Masculine dominance cannot be displaced merely by reversing traditional motifs and thinking that this automatically produces an alternative imagery.

Nowhere is this clearer than in the use of the female body by feminist artists reacting against the dominance of the male point of view in art. "Body Art" uses the body of a woman, often the artist's own, in an attempt to liberate it of its meanings exclusively for and made by men, and to reappropriate women's bodies for women. This venture is beset with difficulties, as Lucy Lippard, in an article on *American and European Women's Body Art*, remarked: "It is a subtle abyss that separates men's use of women for sexual titillation from women's use of women to expose that insult."[7] But woman's body does not just represent sexual titillation for

men. At a deeper and unconscious level, the image of the female nude signifies male fear of sexual difference. In European art the signal omission from the depiction of the female nude is exactly the sign of her femaleness, her difference. Female genitals are almost never exposed. The positive assertion of female genitals in so-called vaginal imagery represents for many feminists, therefore, a rejection of male views of woman's body and an assertion of female sexuality. It attacks the idea of women's genitals as mysterious, hidden and threatening.

Suzanne Santoro is an American artist living in Rome. During the 1960s she worked as a sculptor, primarily with rope and sheet metal. Her work changed under the impact of the Women's Liberation Movement. *Towards New Expression* (1974) was her response as an artist to the issues raised by Italian feminists and relates to women taking control of their own bodies. The sparse, carefully produced volume was published by a women's liberation group, Rivolta Femminile. It opens with photographs of female nudes from art history, decisively demonstrating how women's genitals in art have been "annulled, smoothed down and in the end idealized". The photographs (fig. p. 50) illustrate a flower and a clitoris and belong to the subsequent section of the book which explores the structure of female genitals. Santoro's accompanying text states that she placed photographs of the Antique Greek figures, the flowers and the conch shell near the clitoris as a "means of understanding the structure of the female genitals. It is also an invitation for the sexual self-expression that has been denied women till now, and it does not intend to attribute specific qualities to one sex or another." Demystification leading to self-knowledge and sexual self-expression is, Santoro believes, a vital prerequisite for artistic activity. The book demands that women assert themselves, define themselves: "We can no longer see ourselves as if we live in a dream or as an imitation of something that just does not reflect the reality of our lives." As the title suggests, the book constitutes a search for ways to analyse and express female experience.

However, such images are dangerously open to misunderstanding. They do not alter radically the traditional identification of women with their biology nor challenge the association of women with nature. In some ways they merely perpetuate the exclusively sexual identity of women, not only as body but explicitly as cunt.

A more metaphorical exploration of woman's body in art is the work of Judy Chicago (b. 1939), an American feminist. She explores female sexuality in explicit images of women's sexual and bodily functions, such as menstruation in an installation called *Menstruation Bathroom*, for a project for a collective teaching programme *Womanhouse* (1971) in Los Angeles, and with a print depicting a woman removing a used tampon, *Red Flag*. Such work challenges long-standing taboos surrounding these areas of female experience. At other times she uses less explicit imagery, for instance in *Female Rejection Drawing* (fig. p. 53), in which fleshy forms radiate around a central core. This drawing of 1974 marks the culmination of the efforts of Judy Chicago to bridge the gap between, in her words, "my real concern as

a woman and the forms that the professional art community allowed a 'serious' artist to use". In the mid-1960s she had exhibited large minimalist sculpture, concealing the emotional content of her art and working with formal rather than symbolic issues. By 1973 she had evolved "clear abstract images of my feelings as a woman" (*Through the Flower*, 1975). *Female Rejection Drawing* is less abstract than other works of that date which share the same optical colour mixture and rippled format, reminiscent of the style practised in Los Angeles in the 1960s. Chicago explained the image to Lucy Lippard: "I couldn't express my own sexuality by objectifying it onto a projected image of a man, but only by inventing an image that embodied it. That is basically a feminist posture, and I don't think it was possible before the development of abstract form" (*From the Centre*, 1976). *Female Rejection Drawing* clearly refers to the form of the female genitals but Chicago insists that she uses flower and genital forms metaphorically to symbolize, for example, the duality of strength and vulnerability or of power and receptivity. The drawing is one of a series dealing with rejection. Below the image Chicago writes of her rejection as a woman artist. She nearly always accompanies her images with a text making explicit the feelings that prompted the art work, partly because she wants to make her work accessible to those who do not "read" abstract form and partly in response to the stress the Women's Liberation Movement was then placing on the direct expression of the individual woman's experience.

But what is the effect of these attempts to validate female experience, to reappropriate and valourize women's sexuality? Women, feminist or otherwise, may well feel affirmed by such work, recognizing the way it confronts their oppression by exposing hitherto hidden, repressed or censored aspects of their lives. But because meanings in art depend on how they are seen and from which ideological position they are received, such images have a very limited effectivity. They are easily retrieved and co-opted by a male culture because they do not rupture radically meanings and connotations of woman in art as body, as sexual, as nature, as object for male possession.

But what determines the connotations of woman as body, as sexual, as nature? What places woman as the antithesis of mind, culture and masculine plenitude and power? At what level do we have to place our analysis? What kind of work begins to rupture these ideologies?

In an article on the contemporary pop artist Allen Jones, *You Don't Know What's Happening, Do You Mr Jones?* (*Spare Rib*, 1973), Laura Mulvey argues that the insights provided by psychoanalytic theories enable us to begin to understand why women appear as they do in Allen Jones's work and, by extension, in art in general. She does not use psychoanalytic theory to analyse the artist or to make psycho-biographical readings of his images, but rather to understand the unconscious structures and fantasies of the patriarchal order which appear in representations such as these.

Judy Chicago
Female Rejection Drawing #3
(Peeling Back) aus | from:
Rejection Quintet, 1974

Allen Jones's pictorial language is the language of the fetishist: the female body is re-quisitioned to be re-created in the image of man. The power of man is signified by his privileg-ed access to the phallus, not the real penis, but the primary signifier in the patriarchal symbol-ic order.[8] The threat of loss, signified by the phallus, the threat of castration, as Freud argued, occurs at the moment of a child's discovery of difference, the mother's lack of phallus which in fantasy not only presents the possibility of castration but comes to represent castration and its attendant fears, as well as imaginary fears of generalized loss and absence. To dis-guise his potential loss and hide from the acceptance of the knowledge of, or, in psychoana-lytic terms, to disavow sexual difference is the work of fetishism. As Laura Mulvey explains:

"To understand the paradoxes of fetishism, it is essential to go back to Freud. Fetishism, Freud first pointed out, involves displacing the sight of woman's imaginary castration onto a variety of reassuring but often surprising objects—shoes, corsets, rubber goods, belts, knick-ers, etc.—which serve as signs for the lost penis but have not direct connection with it. For the fetishist, the sign itself is the subject of his fantasy—whether actual fetish objects or else pictures or descriptions of them—and in every case it is the sign of the phallus. It is man's narcissistic fear of losing his own phallus, his most precious possession, which causes shock at the sight of the female genitals and the fetishistic attempt to disguise or divert attention from them.

A world which revolves on a phallic axis constructs its fears and fantasies in its own phallic image. In the drama of the male castration complex, as Freud discovered, women are no more than puppets; their significance lies purely in their lack of penis and their star turn is to symbolize the castration which men fear. Women may seem to be the subject of an end-less parade of pornographic fantasies, jokes, daydreams etc., but fundamentally most male

fantasy is a closed loop dialogue with itself, as Freud conveys so well in the quotation about Medusa's head. Far from being a woman, the Medusa is the sign of a male castration anxiety. Freud's analysis of the male unconscious is crucial for any understanding of the myriad ways in which the female form has been used as a mould into which meanings have been poured by a male-dominated culture."[9]

Within male-dominated culture, its language and its codes of representation, it is thus not possible to produce in any simple way an alternative, positive management of the image of woman. The image of woman is the spectacle on to which men project their own narcissistic fantasies:

"Most people think of fetishism as the private taste of an odd minority, nurtured in secret. By revealing the way in which fetishistic images pervade not just specialized publications, but *the whole mass media*, Allen Jones throws a new light on woman as spectacle. The message of fetishism concerns not woman, but the narcissistic wound she represents for man. Women are constantly confronted with their own image in one form or another, but what they see bears little relation or relevance to their own unconscious fantasies, their own hidden fears and desires. They are being turned all the time into objects of display, to be looked at and gazed at and stared at by men. Yet, in a real sense, women are not there at all. The parade has nothing to do with woman, everything to do with man. The true exhibit is always the phallus. Women are simply the scenery on to which men project their narcissistic fantasies."[10]

Mulvey's analysis of Allen Jones is relevant here for two reasons. It directly confronts the unconscious levels on which patriarchal ideology operates in bourgeois society. It shows us what fears in fact lie behind men's supposedly unproblematic enjoyment of the sight of woman's body. Second, it indicates that psychoanalytic theory, precisely because it concerns the structures and workings of the unconscious, is both relevant to feminists and a necessary addition to the more common sociological or purely art historical approaches to the issues of art and sexual politics.

We can draw a number of important conclusions. Women's sense of self, their subjectivity, is not to be understood as a matter of social conditioning, for it is determined by the structures of the unconscious. These are based on the impact of sexual difference, the meanings attributed to sexual difference in our culture, and the way in which the lack of the phallus is represented to women. In a patriarchal culture, femininity is not an alternative to masculinity but its negative. Masculinity and femininity are culturally determined positions. Sexual identity is not a given from birth but we are placed as masculine or feminine by the culture into which we are introduced when we learn to speak and recognize ourselves as "he" or "she", as son or daughter. Thus language is symbolic of the patriarchal culture in which the phallus is its signifier of power. Both in fantasy and language, woman as woman

is not present, except as the cipher of male dominance, the scene of male fantasy. Therefore, within the present organisation of sexual difference which underpins patriarchal culture, there is no possibility of simply conjuring up and asserting a positive and alternative set of meanings for women. The work to be done is that of de-construction. The "otherness" of woman as negative of man and the repression of woman in our culture is not without radical possibilities for challenging the oppressiveness of patriarchal systems for both men and women. In art practice, women can engage in work to expose these ideological constructions by questioning the traditional institutions of artist and art, by analysing the meanings which representations of woman signify and by alerting the spectator to the ideological work of art, the effects of artistic practices and representations.

Reproduced from Rozsika Parker and Griselda Pollock, *Old Mistresses. Women, Art and Ideology*, Pandora Press, London 1981, p. 144–133.

1 Rozsika Parker, Griselda Pollock, *Old Mistresses. Women, Art and Ideology*, London 1981, esp. *God's little Artist*, pp. 82–113.

2 Ibid.

3 Ibid.

4 L. Nochlin, *Eroticism and Female Imagery in Nineteenth Century Art*, in T. Hess and L. Nochlin (eds), *Woman as Sex Object*, 1972, p.11.

5 Critics of Valadon have marvelled at her treatment of the female nude—how "unfeminine" she is. Bernard Dorival begins the introduction to the catalogue of the 1967 exhibition of her work at the Musée nationale d'art moderne, Paris by saying that there is really nothing in common between her work and that of "des dames de la peinture", but concludes that perhaps what he sees as her disdain for logic and indifference to contradictions is the only feminine trait in her art which is "the most virile—and the greatest—of all women painters" (our italics). His praise quite simply exposes the modern equation between greatness and masculinity and clearly asserts the by now familiar notion that any woman who achieves greatness has to be an exception to her sex.

6 Margaret Walters, *The Nude Male*, London 1978.

7 Lucy Lippard, *From the Centre*, 1976, p. 125.

8 It would be impossible to give a full account of this process here, but reference can be made to the following studies of the psychoanalytic theory and its role in representation; see L. Mulvey, *Visual Pleasure and Narrative Cinema*, Screen, 1975; J. Lacan, *Ecrits* (English translation, 1977).

9 *Spare Rib*, no. 8, 1973, pp. 15–16.

10 *Spare Rib*, no. 8, 1973, p. 30.

Was war feministische Kunst?
Sechs Historisierungen im Lexikonformat

Anja Zimmermann

Rozsika Parker und Griselda Pollock schlossen ihren 1981 erstmals veröffentlichten und hier wieder abgedruckten Aufsatz *Dame im Bild*[1] mit der Forderung: „Was zu leisten wäre, ist eine Dekonstruktion." Dekonstruiert wissen wollten die Autorinnen „männlich" und „weiblich" als Attribute, die Kunstwerken ebenso zugeschrieben werden wie Menschen. Die Frage, was eine „weibliche" Kunst sein könnte, beschäftigte in den 1970er Jahren Künstlerinnen und Theoretikerinnen, die die Kunstgeschichte auf Spezifika männlicher und weiblicher Kreativität hin untersuchten. Fast zeitgleich aber, und dafür ist der Beitrag von Parker/Pollock ein Beispiel, setzte die Kritik an jenen Kategorien ein, mit denen man sich so intensiv beschäftigte. Gefragt wurde nicht nur, wie sich die Geschlechterdifferenz auf die Kunst auswirke, sondern auch umgekehrt, wie das Visuelle an der Konstruktion von Geschlechterdifferenz beteiligt sei – und somit auch zu deren Dekonstruktion beitragen könne.

Heute, fast ein Vierteljahrhundert nach dem Beginn der Diskussion über den Zusammenhang von Geschlechterdifferenz und Kunst, ist der Blick auf die Kunstwerke jener Zeit ein historischer. Er muss zwangsläufig all jene theoretischen und praktischen Wendungen berücksichtigen, die die Debatten seit damals durchgemacht haben, und zugleich die aktuellen Fragestellungen feministischer Forschung mit einbeziehen. Am Beispiel von sechs Begriffen werde ich im Folgenden beides versuchen: eine Historisierung künstlerischer Verfahren und Themen und ihre Konfrontation mit einer sich verändernden Theorielandschaft.

Die Auswahl dieser sechs Begriffe soll einen historischen Blick auf die Zusammenhänge von Kunst und Gender ermöglichen. Weder sind damit „die wichtigsten" Texte, Kunstwerke, Diskussionen zusammengefasst, noch vermitteln die Stichworte einen Überblick im Sinn von Vollständigkeit. Sie spiegeln vielmehr eine aktuelle Perspektive auf die Auseinandersetzung mit der Geschlechterdifferenz in den Künsten. Ziel ist also keine Chronologie feminis-

tischer Kunstgeschichte und Kunst, sondern die Auslotung einiger der vielfältigen Orte, an denen die hier behandelten Zusammenhänge und Gedanken erprobt und weiter entwickelt wurden. Dem entspricht auch die formale Orientierung dieses Texts an einem Lexikon, gibt es doch am Ende jedes Abschnitts Verweise auf andere hier verhandelte Begriffe. Unterstrichen werden soll damit der Werkzeugcharakter des vorliegenden Beitrags, der, ausgehend von zentralen Motiven und Begriffen, Lust auf eine intensivere Auseinandersetzung mit dem Themenfeld Kunst und Geschlechterdifferenz machen möchte.

Feministische Kunst

2007 wurde im New Yorker Brooklyn Museum die Ausstellung *Global Feminisms: New Directions in Contemporary Art* gezeigt. Im Vorwort zum Katalog plädieren die beiden Kuratorinnen Maura Reilly und Linda Nochlin für eine sehr offene Definition des Adjektivs „feministisch". Hinter sich lassen wollen die Autorinnen „die Gegensätze Täter/Opfer, gute Frau/böser Mann, rein/unrein, schön/hässlich, aktiv/passiv". Dagegen setzen sie eine Begriffsbestimmung, die das „Werk als Kritik" in den Mittelpunkt rückt: Eine Arbeit muss „nicht notwendigerweise ausschließlich die Geschlechterproblematik zu ihrem Thema machen", sondern kann sich ebenso gut auf Fragen der ethnischen Differenz, Nation/Nationalität oder andere Themen konzentrieren, um als feministisch zu gelten; wichtig ist allein, dass das Kunstwerk eine Perspektive einnimmt, die auch Fragen der Geschlechterdifferenz und das Verhältnis unterschiedlicher Differenzkategorien („Rasse", Klassenzugehörigkeit, Geschlecht) zueinander berücksichtigt.[2]

Überblickt man die Kataloge und Publikationen der letzten dreißig Jahre, so wird man feststellen, dass das Wort „feministisch" immer seltener gebraucht wird. Die New Yorker Ausstellung ist in dieser Hinsicht untypisch, und es ist auffällig, dass die Autorinnen es für nötig befinden, ihre Verwendung des Wortes eigens zu rechtfertigen. Anfang der 1990er Jahre wurde emphatisch von *The Power of Feminist Art* gesprochen;[3] inzwischen liegt eine *Diskursgeschichte des Feminismus* vor, die konstatieren muss, dass „Feminismus [als] Gegenstand der wissenschaftlichen Reflexion [...] ein unzeitgemäßes Projekt zu sein" scheint.[4] Auch die wissenschaftlichen Tagungen und Publikationen widmen sich kaum noch feministischen Fragestellungen, sondern beschäftigen sich immer häufiger mit *Gender*.

Diese Veränderungen in der Nomenklatur reflektieren ein gewandeltes Forschungsinteresse. Das Augenmerk richtet sich nunmehr verstärkt auf die Genese und Wirkungsweise von Geschlechterdifferenzen statt ausschließlich auf sogenannte frauenspezifische Themen. In der Kunst lässt sich diese Themen- und Interessenverschiebung ebenfalls belegen. Während in den frühen 1970er Jahren die enge Verknüpfung von politischen und künstlerischen Anliegen zum Selbstverständnis feministischer Kunst gehörte, kommt aktuelle Kunst häufig ohne diese direkte, auf die „Befreiung der Frau" gerichtete politische Agenda aus.

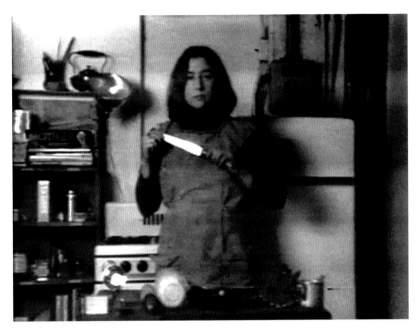

Martha Rosler
Semiotics of the Kitchen,
1975

Gleichwohl sind viele der Anliegen früher feministischer Kunst keineswegs obsolet geworden. Feministische Künstlerinnen der 1970er Jahre suchten explizit nach Möglichkeiten, den zuvor nicht beachteten Zusammenhang zwischen sozialer Realität und vermeintlich jenseits dieser angesiedelter „hoher" Kunst sichtbar zu machen. Thematisiert wurden spezifisch weibliche Erfahrungen und Lebenszusammenhänge mit dem Ziel, Ungleichbehandlung und Diskriminierung anzuprangern. Der Slogan „Das Private ist politisch", den die Zweite Frauenbewegung prägte, bezog sich auf diesen Zusammenhang: Es sollte deutlich werden, dass die scheinbar privaten, individuellen Behinderungen weiblicher Biografien politisch analysiert und – wichtiger noch – verändert werden müssen. Ehe, Geburt und Kinderaufzucht als zentrale Stationen eines „normalen" weiblichen Lebens wurden in ihrer gesellschaftlichen Funktion untersucht und aus feministischer Perspektive kritisiert.

Martha Roslers Video *Semiotics of the Kitchen* (1975) ist ein Beispiel für diesen Versuch, neue und vormals als nicht kunstwürdig angesehene Themen künstlerisch zu bearbeiten (Abb. S. 59). In dem siebenminütigen Video zeigt die Künstlerin nacheinander, in alphabetischer Reihenfolge, verschiedene Küchengegenstände. Diese eigentlich monotone Präsentation alltäglicher Kochwerkzeuge gerät zu einer Demonstration kaum verhohlener Aggression und Wut. Mit dem Messer macht Rosler heftige schneidende Bewegungen, einen Schneebesen wirft sie unter lautem Geklapper in eine Metallschüssel, während sie ihr Tun mit scharfer Stimme kommentiert. *Semiotics of the Kitchen* spielt mit der herkömmlichen Trennung zwischen Wissenschaft/Theorie („Semiotik") und dem Alltag („Küche"). Denn dass die Reproduktionsarbeit wie Waschen, Kochen, Putzen etc. in der Regel von Frauen erledigt wird, die „großen" Theorien aber meist von Männern erdacht werden, ist bis heute ein Skandalon und Ausdruck eines erklärungsbedürftigen Machtverhältnisses.

Auch andere explizit feministische Arbeiten widmeten sich den üblicherweise im Stillen verrichteten weiblichen Tätigkeiten, um die politische Relevanz der bestehenden Trennung in weibliche und männliche Arbeit diskutierbar zu machen. Das kalifornische Künstlerinnenkollektiv *Feminist Art Program Performance Group* brachte 1972 die Performance *Scrubbing* zur Aufführung (Abb. S. 61). Einziger Inhalt der Arbeit war das Aufwischen des Bodens, das eine Künstlerin über einen längeren Zeitraum hinweg vor den Augen des Publikums besorgte. Auf sehr einfache Weise überführte *Scrubbing* eine alltägliche reproduktive Tätigkeit in den Bereich des Ästhetischen. So verlieh die Performance einerseits der feministischen Forderung nach einer gerechten Arbeitsteilung im Haushalt Ausdruck; andererseits machte sie künstlerische Produktivität einer sozialen Analyse zugänglich. Sie brachte jene Faktoren mit ins Spiel, die bei einer Konzentration auf die immateriellen Werte hoher Kunst leicht aus dem Blick geraten: die konkreten Bedingungen, unter denen männliche und weibliche Individuen „Kunst machen" können oder in ihrer Kreativität behindert werden.

Auch Linda Nochlin stellte 1971 in einem Artikel die Frage: „Warum hat es keine bedeutenden Künstlerinnen gegeben?"[5] Eine Antwort fand sie u. a. in der Künstlerausbildung und in der Tatsache, dass Frauen noch bis ins 20. Jahrhundert hinein der Zugang zum Aktstudium verweigert wurde. Weitere Gründe liegen in der Konstruktion der für die Kunstgeschichte zentralen Begriffe „Künstler", „Kreativität" oder „Genie", die allesamt geschlechtsspezifisch konnotiert sind. Neuere Forschungen konnten darüber hinaus belegen, dass auch Material und Form in Bezug auf die Geschlechterdichotomie entworfen und theoretisiert werden.[6] Das Gendering des künstlerischen Prozesses ist bis heute künstlerisches und kunsthistorisches Thema und zeigt zugleich die Veränderungen und Ausdifferenzierungen, die die feministischen Positionen seit den 1970er Jahren durchlaufen haben.

→ *Körper; Mythos; Postkolonialismus*

Körper

Der nackte oder bekleidete Körper bildet das Hauptinteresse der Kunst seit der Antike. Allerdings begann die Kunstgeschichte erst recht spät damit, die scheinbare Selbstverständlichkeit, mit der weibliche und männliche Körper die Kunst bevölkern, auf Geschlechter- und Blickkonstruktion hin zu befragen. Es waren vor allem geschlechtertheoretisch arbeitende Kunsthistorikerinnen, die feststellten, dass „die Kunstgeschichte nicht viel weiß über ihren Hauptgegenstand: den abgebildeten, konstruierten, stilisierten, fragmentierten, abstrakten oder verschwindenden Körper. Das heißt gleichzeitig, sie weiß nicht viel über ihren eigenen Diskurs: die implizit verkennenden, verschleiernden und selten offen gelegten Wertungen in der Deutung von Kunst, wie sie die Kunstgeschichte durchziehen und selbst zur Herstellung von Körperbildern beitragen. Und zur Herstellung von Blicken: durchdringenden, überschauenden, heimlichen, abweisenden oder verletzten Blicken."[7]

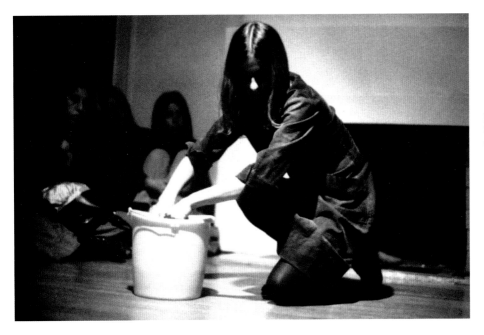

Was die Kunsthistorikerin Sigrid Schade hier 1984 konstatierte, markiert den Anfangs-
punkt eines für Kunst und Kunstgeschichte bedeutsamen Wandels: Der Körper wurde zu
einem ergiebigen und unter verschiedensten theoretischen Prämissen durchdeklinierten
Thema und damit auch zu einer zentralen Kategorie feministischer Theoriebildung.[8]

Das Interesse richtete sich vor allem auf Ansätze, die die Historizität des Körpers her-
vorhoben und seine vermeintliche Natürlichkeit oder Authentizität infrage stellten. Eine der
prominentesten Autorinnen zu diesem Thema ist die amerikanische Philosophin Judith
Butler, die 1990 unter dem Titel *Gender Trouble. Feminism and the subversion of identity*
(auf Deutsch: *Das Unbehagen der Geschlechter*, 1991) ihre Thesen zur Konstruiertheit von
Geschlecht veröffentlichte.[9] In ihrer Kernthese, die sie in späteren Schriften weiter entwickel-
te und modifizierte, kritisiert Butler nicht nur herkömmliche Vorstellungen von weiblicher und
männlicher Identität, sondern stellt auch die Kategorie des biologischen Geschlechts und
des Körpers als dessen biologische Grundlage infrage. Die Materialität des Körpers ist nach
Butler nicht als vorgegebene Einschreibfläche kultureller Einflüsse zu verstehen, sondern
wird als „natürlicher" Körper ebenfalls diskursiv produziert.

Im Feld des Visuellen bieten sich vielfältige Möglichkeiten, diese Naturalisierungseffekte
auszustellen und zu analysieren. Die (visuelle) Konstruiertheit weiblicher Körper in der Kunst
und im Alltag untersuchte Eleanor Antin in ihrer mehrteiligen Fotoarbeit *Carving: A Traditional
Sculpture* (1973) (Abb. S. 62). Grundlage der Serie bildet eine mehrwöchige Diät der Künstle-
rin, deren Verlauf in insgesamt 148 Fotografien dokumentiert ist. In immer gleichen Ansichten
präsentiert sich die Künstlerin nackt vor der Kamera in Bildreihen, die an wissenschaftliche
Versuchsanordnungen erinnern. Der Körper der Künstlerin wird auf ironische Weise zu einer
Skulptur, nur dass hier nicht Hobel oder Meißel das „Material" bearbeiteten, sondern eine Diät.

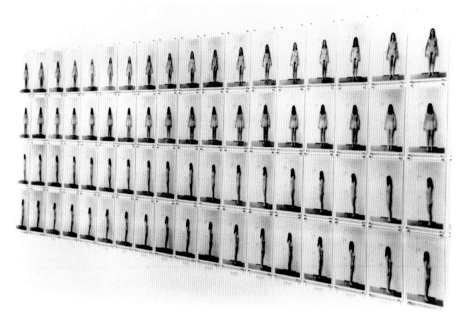

Eleanor Antin
Carving: A Traditional Sculpture, 1973

Traditionellerweise ist die Beziehung zwischen dem Bildhauer und seiner (weiblichen) Skulptur erotisch aufgeladen und mit Verlebendigungsphantasien angereichert, bei der der Schöpfer-Künstler dem unbelebten Material Leben einzuhauchen vermag. Im antiken Pygmalion-Mythos verliebt sich der Bildhauer Pygmalion in die von ihm geschaffene Statue, die durch die Intervention der Götter lebendig wird. Als Bildthema war diese Erzählung über lange Zeit sehr beliebt, weil der kunsttheoretische Topos der Verlebendigung des Kunstwerks durch den Künstler explizit zum Thema gemacht werden konnte.[10]

Carving knüpft kritisch an diese Traditionen an, indem der Körper der Künstlerin zum künstlerischen Material und durch die spezifisch weibliche Strapaze der Diät zum Kunstwerk wird. Auf diese Weise setzt Antin die private, von Feministinnen kritisierte Normierung des weiblichen Körpers auf ein „Idealmaß" und die hochkünstlerische bildhauerische Praxis in eins. Die Arbeit wirft eine Reihe von Fragen auf, die ganz direkt mit dem Körper, seiner Darstellung und visuellen Distribution zu tun haben: Wodurch wird die Repräsentation eines unbekleideten Körpers zu Kunst? Welche Kategorien geraten durcheinander, wenn der Körper der Künstlerin zugleich deren Werk ist? Antin stellt ihren Körper aber gerade nicht als Garant weiblicher Authentizität aus, sondern als medial vermittelt und geformt. Die Tatsache, dass es sich um Fotografien handelt, die in der Art von „Verbrecherfotos" in engen Registern neben- und untereinander präsentiert werden, betont dies noch.

Die Arbeit mit dem eigenen Körper ist freilich eine Strategie, die auch Kritik erfahren hat. So wurde Hannah Wilke, die in ihren Arbeiten oft den eigenen nackten Körper zeigte, vorgeworfen, sie bediene vor allem das voyeuristische Interesse eines männlichen Blicks und beute gleichsam ihre Attraktivität selbst aus (Abb. S. 63). Dieser Diskussion lag letztlich die Frage zugrunde, wie der weibliche (und auch der männliche) Körper in einer kritischen künstlerischen

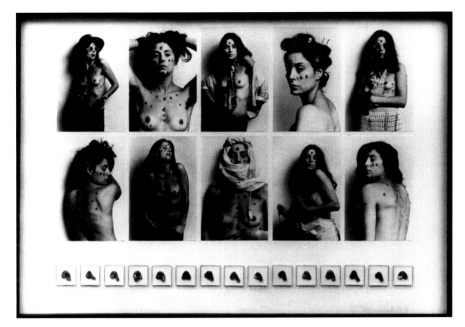

Hannah Wilke
*S.O.S. Starification
Object Series*,
1974–1982

Arbeit zu sehen gegeben werden soll. Ist der Körper Ort strikter Privatheit, der gesellschaftlicher Zurichtung vollständig entzogen werden kann, oder sorgen allein schon die millionenfach verfügbaren Bilder des Körpers dafür, dass ein „echter" Blick auf ihn gar nicht möglich ist?

In einer jüngst in New York ausgestellten Arbeit der israelischen Künstlerin Oreet Ashery mit dem Titel *Self-Portrait as Marcus Fisher I* (2000) kommt wiederum der Körper der Künstlerin ins Bild: Verkleidet als orthodoxer Jude blickt Ashery durch eine dicke Brille auf ihre rechte Brust, die sie mit beiden Händen aus ihrem weißen Hemd herausgezogen hat (Abb. S. 67). In dieser Arbeit geht es nicht mehr allein um den weiblichen Körper, sondern ebenso um kulturelle und religiöse Differenz. Die Kategorien weiblich und männlich sind diesen eingeschrieben und werden auf visueller Ebene in paradoxer Weise zueinander in Beziehung gesetzt. Die in der jüdisch-christlichen Tradition in der jüdisch-christlichen Religion festgeschriebene Geschlechterhierarchie begreift den weiblichen Körper in besonderer Weise als „unrein". *Self-Portrait as Marcus Fisher I* zurrt den männlichen und weiblichen Körper dagegen dergestalt zusammen, dass die Quelle der Versuchung und Unreinheit gleichsam dem männlichen Körper eingelassen ist.

An diesen wenigen, exemplarisch ausgewählten Werken der letzten dreißig Jahre wird deutlich, dass die künstlerischen Positionen teilhaben an den theoretischen Auseinandersetzungen um den Status des Körpers. Die KünstlerInnen setzen theoretische Positionen nicht lediglich um, sondern ihre Arbeit trägt zu einer profilierten theoretischen Debatte bei. Umgekehrt gilt dies allerdings genauso: Auch die in den unterschiedlichen akademischen Disziplinen geführten Debatten über den Körper werden ästhetisch rezipiert und von den KünstlerInnen aufgegriffen.

→ *Feministische Kunst; Mythos; Postkolonialismus*

Mann

Ein ehemaliger Kollege, Inhaber einer Professur für Kunstgeschichte an einer deutschen Universität, bemerkte vor einigen Jahren anlässlich der Aufforderung, sich mit einem Beitrag an einer Ringvorlesung zum Thema Männlichkeit zu beteiligen, das könne er nicht, irgendwo sei Schluss. Die Beschäftigung mit dem Thema Mann/Männlichkeit vermag, so legt dieser Ausspruch nahe, immer noch Irritationen auszulösen. Feministische Forschungsperspektiven werden als Zumutung empfunden, und das Thema Mann/Männlichkeit wird vielleicht deshalb mit besonders großer Ablehnung bedacht, weil Männer scheinbar kein Thema der Frauenforschung sein können. Diese Auffassung deckt sich mit der stillschweigenden Annahme, feministische Analysen seien immer nur dort relevant, wo es um Frauen geht.

Feministische Forschung und Praxis lenken jedoch die Aufmerksamkeit auf die Konstruktion der zwei Geschlechter. Sie gehen davon aus, dass die Geschlechterdifferenz alle Bereiche durchzieht und dass daher auch die Frage danach, wie Männlichkeiten produziert und repräsentiert werden, von Bedeutung sein muss. Insofern lässt sich die Abwehr des Themas auch als ein Symptom der kulturellen Funktion von Männlichkeit lesen: Sie bleibt „unausgesprochen".[11]

Dass Männlichkeit und Weiblichkeit im Bild nicht unbedingt etwas mit realen Frauen und Männern zu tun haben muss, zeigen auch die beiden Kunsthistorikerinnen Rozsika Parker und Griselda Pollock in ihrem hier wieder abgedruckten Aufsatz *Dame im Bild* auf. Am Beispiel eines Gemäldes der amerikanischen Künstlerin Sylvia Sleigh (Abb. S. 46) machen sie deutlich, auf welche Weise über Geschlechterpositionen Blickpositionen (und umgekehrt) zugewiesen werden.[12]

Die Reflexion männlicher und weiblicher Subjektivität und die Befragung ihrer Grenzen bilden nicht nur ein wichtiges Thema der Gegenwartskunst, sondern faszinierten bereits die KünstlerInnen der frühen Moderne. So experimentierte die französische Fotografin Claude Cahun in den 1920er Jahren mit männlichen und weiblichen Selbstbildern (Abb. S. 68). Die Arbeiten der Künstlerin illustrieren dabei nicht lediglich männliche oder weibliche Seiten des Ichs, sondern zeigen Männlichkeit und Weiblichkeit selbst als Bildeffekt und stellen sie damit zwangsläufig zur Disposition.

→ *Feministische Kunst; Mythos*

Mythos

Mythos ist eine „Aneignungsform der Wirklichkeit"[13] – so schrieben die Herausgeberinnen des Tagungsbandes anlässlich der 3. Kunsthistorikerinnentagung 1986 in Wien. Sie dachten dabei nicht nur an die Mythen der Antike, sondern mehr noch an deren zeitgenössische Wirkungen und an neue Mythen, die auch das eigene Denken strukturieren. Die Brisanz einer feministisch motivierten Beschäftigung mit Mythen liegt im „ethnografischen Blick [...] auf

unsere Kultur", das heißt in der Suche nach „dem Mythischen in Praktiken, in Riten – und schließlich auch in visuellen Repräsentationen".[14] Mythos ist nach diesem Verständnis nicht das „Andere" der Wissenschaft, sondern durchdringt alle kulturellen Bereiche. Er strukturiert auch jene zentralen Kategorien der Kunst und Kunstgeschichte, die vorgeben, nur beschreibende Funktion zu haben. Der Mythos vom Künstler als Schöpfer und Genie, der stets männlich gedacht ist, gehört hierzu genauso wie die mythischen Erzählungen, die das feministische Projekt selbst produzierte.[15]

Auch Parker/Pollock streifen in ihrem Text Dame im Bild diese Problematik und greifen dabei die Diskussion um die Frage auf, inwieweit der feministische Versuch, „andere" Weiblichkeitsbilder zu produzieren, paradoxerweise patriarchale Weiblichkeitsmythen wiederholt und bestätigt.[16] Die Vorstellung von der Frau als körperhaftem Wesen, das nicht wie der Mann in erster Linie von der ratio, sondern von den Funktionen ihres Körpers gesteuert wird, lässt sich in diesem Sinn als mythisch beschreiben; sie durchzieht affirmative ebenso wie kritisch gemeinte Bilder von Weiblichkeit. Der Gewinn des Mythosbegriffs liegt in der Möglichkeit, die Historizität geschlechtsspezifischer Bilder und Vorstellungen offen zu legen.

Die Überzeugung, dass traditionelle Künstler- und Genievorstellungen in hohem Maß als mythische Erzählungen verstanden werden können, wurde durch die Analyse zahlreicher Arbeiten bestärkt, in denen KünstlerInnen über ihren Status im Bild reflektierten. Ein Beispiel vom Beginn des 20. Jahrhunderts macht deutlich, auf welche Weise Künstlerinnen tradierte Darstellungskonventionen attackierten. In einem 1928 entstandenen Selbstporträt zeigt sich die Berliner Künstlerin Lotte Laserstein intensiv in die Arbeit vertieft (Abb. S. 76). In der linken oberen Hälfte des Bildes sitzt sie vor der Staffelei, in der einen Hand den Pinsel und in der anderen eine große Palette haltend. Bekleidet ist die Künstlerin mit einem weißen Arbeitskittel. Beherrscht wird der Bildraum jedoch von einem über die gesamte Breite des Bildes lagernden weiblichen Akt.

Die Anordnung der Personen ist ungewöhnlich. Für die BetrachterInnen nicht zu sehen ist das im Entstehen begriffene Bild, an dem die Malerin arbeitet. Hinter dem monumental im Vordergrund lagernden Körper scheint die zwischen der großen Fensterfront und der breiten Liege eingezwängte Malerin fast zu verschwinden. Auffällig ist die Ähnlichkeit in der malerischen Behandlung des weißen Arbeitskittels der Künstlerin und des Tuchs, auf dem das Modell liegt. Der weiße Baumwollstoff und seine verschatteten und durch Lichteinfall hervorgehobenen Fältelungen verknüpfen bildlich den Körper der Liegenden mit dem aufrechten Körper der Künstlerin. Während jener sich entkleidet und blicklos präsentiert, schieben sich vor diesen gleich mehrfach Blickbarrieren: Vom Knie abwärts sind die Beine der Künstlerin durch die davor stehende Liege nicht sichtbar, und der Blick auf ihren Oberkörper wird durch die breite dunkle Rückseite der Palette abgewehrt. Die Künstlerin, die das Haar nach der zeitgenössischen Mode als einen burschikosen Bubikopf trägt, wirkt überdies eher männ-

lich, was den Kontrast zwischen der Präsentation des nackten weiblichen Körpers und dem fast vollständig bedeckten Körper der Künstlerin noch steigert.

Laserstein reflektiert und kommentiert mit dieser Anordnung im Bild die mythischen Anteile des weitverbreiteten Bildmotivs „Maler und Modell".[17] Denn in der üblichen Gegenüberstellung des bekleideten männlichen Künstlers und des unbekleideten weiblichen Körpers erscheint der Künstler als „Formgeber" von weiblichem Körper/Material. Otto Dix' Gemälde *Selbstbildnis mit Muse* (1924) zeigt bereits durch seinen Titel an, dass im Motiv von Maler und Modell nicht nur eine alltägliche Arbeitssituation des Künstlers präsentiert wird, sondern über die visuelle Anordnung von männlichen und weiblichen Körpern auch Aussagen über den künstlerischen Prozess gemacht werden (Abb. S. 77). Der üppige weibliche Körper, der wie im Bild Lasersteins zwischen BetrachterIn und Künstler positioniert ist, ist hier Muse (notabene eine mythische Figur) des Künstlers. Über sie konstituiert sich der Künstler als Schöpfer.

Auf subtile Weise greift Laserstein in dieses traditionelle visuelle Arrangement von Körpern und Blicken ein, indem sie Präsentation, Entblößung und Verhüllung auf der visuellen Ebene thematisiert. Durch ihre eigene „Vermännlichung" im Bild, oder besser gesagt ihren Verzicht auf konventionelle Attribute des Weiblichen (Schmuck, lange Haare, weibliche Kleidung, Sichtbarkeit entblößter Haut etc.), stellt sie gekonnt die Frage nach männlicher und weiblicher Subjektposition im künstlerischen Prozess. Das in zahllosen Darstellungen immer wieder variierte Thema des männlichen Künstlers und seines weiblichen Modells illustriert kein natürliches Verhältnis der Geschlechter, sondern reflektiert die Geschlechterhierarchien in den Konzepten künstlerischer Kreativität. Nicht zuletzt lässt sich an Lasersteins Gemälde auch ein Wandel in der Künstlerausbildung und -praxis ablesen, die Tatsache nämlich, dass Künstlerinnen nun ebenfalls den nackten menschlichen Körper selbstverständlich zu ihrem Thema machen konnten.[18]

→ *Feministische Kunst; Körper; Psychoanalyse*

Postkolonialismus

Seit etwa zehn Jahren mehren sich in der deutschsprachigen Diskussion Stimmen, die die Kategorie Geschlecht mit ethnischer Differenz verknüpfen wollen. Angeregt durch postkoloniale Theorie[19] verstehen feministische KunsthistorikerInnen inzwischen postkoloniales Denken als relevant für die eigene Forschungstätigkeit, vor allem weil erkannt wurde, dass „identitätsbildende Aspekte wie sexuelle Orientierung, Alter, Klasse, Nation, Ethnos, Religion, Hautfarbe etc. [...] nicht mehr als eine additive Hinzufügung zu einer im Körper begründeten Geschlechtsidentität verstanden" werden sollten, sondern „für diese konstitutiv" sind.[20]

Die wachsende Kritik an einer eurozentristischen Sichtweise lässt sich auch anhand der einschlägigen Ausstellungsprojekte der letzten zwanzig bis dreißig Jahre verfolgen. Die Strategien, unter denen Positionen des „Anderen" in einem westlichen Kontext thematisiert werden,

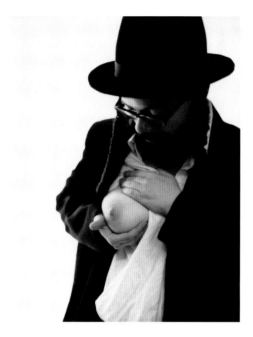

Oreet Ashery
Self portrait as Marcus Fisher I
(from the series *Portrait as Marcus Fisher*) [Selbstporträt als Marcus Fisher I (aus der Serie *Porträt als Marcus Fisher*)], 2000

variieren dabei beträchtlich. So wertete die New Yorker Ausstellung *Primitivism in 20th Century Art* (Museum of Modern Art, 1984) die Arbeiten westlicher „Genies" wie Picasso oder Matisse durch die gleichzeitige Präsentation „primitiver" Objekte auf, die diesen als Inspiration gedient hatten. Die außereuropäischen Artefakte wurden damit strikt aus der Perspektive der europäischen Moderne betrachtet; was zählte, war allein ihre Rezeption durch westliche Künstler.

Unter anderen programmatischen Vorzeichen wurde dagegen 1989 die von Jean-Hubert Martin kuratierte Pariser Ausstellung *Magiciens de la terre* entworfen.[21] Fünfzig westliche und fünfzig nicht-westliche KünstlerInnen waren eingeladen, ihre Arbeiten gleichberechtigt nebeneinander zu präsentieren. Kritik wurde gleichwohl auch an dieser Ausstellung laut, u. a. an der Tatsache, dass Martin Ethnografen in sein Team mit aufgenommen hatte, die nach zeitgenössischer nicht-westlicher Kunst suchen sollten.[22] Es folgte eine Reihe von weiteren Ausstellungen, die sich explizit des Themas Postkolonialismus annahmen, etwa die Documenta 11 (2002) unter der Leitung des in Nigeria geborenen Amerikaners Okwui Enwezor.

Die Auseinandersetzung mit den Verschränkungen von Sexismus und Rassismus aus spezifisch gender-kritischer Perspektive erfolgte, zumindest im deutschsprachigen Raum, zunächst eher zögerlich. Teilweise wurde ganz bewusst auf eine Beschäftigung mit den Themen Rassismus und Kolonialismus verzichtet, weil andere Bereiche für wichtiger erachtet wurden. So wurde argumentiert, dass es in Deutschland, anders als beispielsweise im anglo-amerikanischen Raum, keine nennenswerte koloniale Vergangenheit gebe; zudem sei die Aufarbeitung der NS-Vergangenheit für deutschsprachige WissenschaftlerInnen vorrangig.[23]

Andere Kunstwissenschaftlerinnen, wie die an der Universität Trier lehrende Viktoria Schmidt-Linsenhoff, fordern dagegen seit Mitte der 1990er Jahre eine grundlegende Auseinandersetzung mit dem „kolonialen Unbewussten der Kunstgeschichte".[24] Dieser Forderung

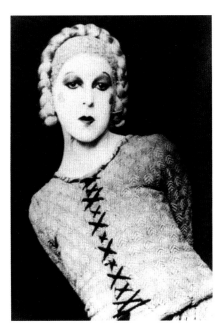
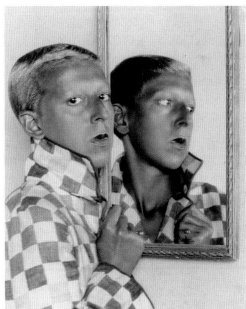

Claude Cahun
Selbstporträt
(Self-Portrait), 1929

Claude Cahun
Selbstporträt
(Self-Portrait), 1928

liegt die Überzeugung zugrunde, dass sich in der abendländischen Kunst immer wieder Reflexe kolonialer Beziehungen finden, die einer eigenen Analyse wert sind, aber von der bisherigen Kunstgeschichtsschreibung nicht eigens beachtet wurden. Hierunter fällt beispielsweise das Motiv der schwarzen Assistenzfiguren, die als Pagen oder Dienerinnen viele Meisterwerke der europäischen Kunst bevölkern.[25] Diese Bilder des „Anderen" legen Zeugnis ab von westlichen Projektionen und berichten von der Rolle, die sie für das europäische Selbstverständnis gespielt haben.

Inzwischen haben zeitgenössische KünstlerInnen mit der Dekolonialisierung der europäischen Bildgeschichte begonnen. Yasumasa Morimuras *Portrait* (1988) re-inszeniert Edouard Manets berühmtes Gemälde *Olympia* (1863), das bei seiner Präsentation einen Skandal auslöste (Abb. S. 79). Als ein Schlüsselwerk der Moderne, in dem der weibliche Akt ohne mythologische oder religiöse Einbettung präsentiert wird, erzählt es zugleich von ethnischer Differenz, von Hautfarbe und Geschlecht. Die schwarze Dienerin, die der Olympia einen Blumenstrauß überreicht, fungiert in Manets Bild als visuelle Chiffre weiblicher Sexualität, ebenso wie die zu Füßen Olympias ruhende Katze.

Morimura verändert das Original, indem er selbst in die Rollen Olympias und ihrer Dienerin schlüpft. Die Arbeit wird damit in mehrerer Hinsicht zum „Anderen" des Originals: Statt um ein Gemälde handelt es sich um eine Fotografie, die weiblichen Körper sind zu männlichen geworden, und der asiatische Körper Morimuras verlagert das Bild des Westens in den Osten. Morimura wirft damit sowohl die Frage nach einer nicht-westlichen Moderne auf als auch die nach den rassistischen Projektionen, die den nicht-europäischen Körper als Katalysator westlicher Utopien einsetzt.

→ *Feministische Kunst; Körper*

Psychoanalyse

Sigmund Freuds Überzeugung, dass die menschlichen Handlungen nicht nur rationalen, von der Vernunft gesteuerten Überlegungen folgen, sondern sich oft den bewussten Intentionen des Subjekts entziehen, ist vor allem aus zwei Gründen für eine feministische Fragestellung attraktiv: Erstens wird damit nahe gelegt, dass Kunstwerke Quellen zur Rekonstruktion dieser unbewussten Anteile sein können; zweitens lenkt der psychoanalytische Subjektbegriff die Aufmerksamkeit auf die Projektionen und Verkennungen, die bei der Subjektgenese wirksam werden.

Auch Parker/Pollock argumentieren in ihrem hier wieder abgedruckten Text mit den Erkenntnissen der Psychoanalyse.[26] Mit dem Verweis auf die Funktion der Sprache für die Subjektgenese nehmen sie indirekt die Erkenntnisse des französischen Psychoanalytikers Jacques Lacan auf. Dieser hatte auf die intime Verschränkung von Sprache und Subjektformation hingewiesen und dargelegt, dass – wie dies auch Parker/Pollock annehmen – wir uns der Sprache nicht wie eines Werkzeugs bedienen, um uns lediglich auszudrücken, sondern dass vielmehr die Sprache und die in ihr festgelegten Bedeutungsbeziehungen erst den Sprecher oder die Sprecherin konstituieren. Ein Beispiel, das mit diesen Überlegungen im Zusammenhang steht, sind die seit längerem diskutierten Versuche einer geschlechtergerechten Sprache. Im Deutschen wurden verschiedene Möglichkeiten diskutiert, etwa das Binnen-I, das aus Künstlern und Künstlerinnen durch die eigentlich regelwidrige Einfügung eines Großbuchstabens KünstlerInnen macht. Grundlage dieses Eingriffs ist wiederum die Überzeugung, dass Sprache die Wirklichkeit nicht lediglich beschreibt, sondern diese mit entstehen lässt. Allerdings, und auch das ist eine Erkenntnis der feministischen Psychoanalyse-Rezeption, kann aus den sexistischen Strukturen der Sprache nicht einfach ausgestiegen werden. Gerade weil die Sprache und auch die psychische Verfasstheit des Subjekts tiefgreifend von der symbolischen Ordnung des Patriarchats strukturiert sind, kann es keine Position geben, die davon gänzlich unbeeinflusst wäre.

Die Debatte um Sprache und Psychoanalyse war auch in der Kunst relevant, da in den 1970er und 1980er Jahren diskutiert wurde, ob es eine authentische weibliche Ästhetik geben könne. Während einerseits die Meinung vertreten wurde, es gebe eine spezifisch weibliche Bildsprache, argumentierten andere, eine solche Auffassung verdopple lediglich die Geschlechterhierarchie und wiederhole die patriarchalen Zuweisungen von männlich und weiblich. Ein immer wieder genanntes Beispiel in diesem Zusammenhang ist die Installation *The Dinner Party* (1979) der amerikanischen Künstlerin Judy Chicago (Abb. S. 82). Die Arbeit, die aus einem monumentalen Tisch in Dreiecksform besteht, versammelt ausgewählte weibliche Künstlerinnen, Schriftstellerinnen und Wissenschaftlerinnen aus diversen Jahrhunderten zu einer imaginären Dinner Party. Repräsentiert sind die historischen Frauengestalten durch plastische, in Vulvaform gestaltete Porzellanteller, die auf kunstvoll bestickten Tischläufern stehen.

Ziel Chicagos war, vergessene Frauengestalten dem historischen Gedächtnis einzuschreiben, indem sie explizit auf die Weiblichkeit der am „Abendmahlstisch" Versammelten hinwies. Diese In-eins-Setzung von Frau und Körper wurde jedoch mit dem Argument kritisiert, Chicago wiederhole und verstärke dadurch die bereits bestehende sexistische Reduzierung von Frauen auf ihr Geschlecht.[27] Es war Griselda Pollock, die 1977 in einem Essay mit dem Titel *What's Wrong with Images of Women?* dieses Argument stark machte und betonte, dass Bilder von Frauen immer schon auf bereits existierende Bilder verweisen, aus denen sie ihre Bedeutung speisen.[28] So ist der nackte weibliche Körper, der in der feministischen Kunst häufig als Garant authentischer und befreiter Weiblichkeit eingesetzt wurde, zugleich auch ein patriarchales Bildmotiv.

Eine Reihe von Künstlerinnen versuchte daher, ausgehend von psychoanalytischen Erkenntnissen, zirkulierende Weiblichkeitsbilder zu dekonstruieren, ohne sie durch „positive" Weiblichkeitsbilder zu ersetzen. In der Installation *Post Partum Document* (1973) thematisierte die englische Künstlerin Mary Kelly die Beziehung zu ihrem Sohn in dessen ersten Lebensjahren (Abb. S. 85). Dabei verzichtet sie völlig auf mimetische Repräsentationsformen: Weder ihr Sohn noch sie selbst sind zu sehen, sondern lediglich Texte, kleine Zeichnungen, verschmutzte Windeln, Handabdrucke etc. Jede Sektion von Post Partum Document endet zudem mit einer modifizierten Version eines Diagramms, das Jacques Lacan zur Erläuterung seiner Theorie des Subjekts verwendet. Post Partum Document ist der Versuch, die in der Psychoanalyse bedeutsame Phase der frühen Kindheit aus der Perspektive der Mutter, aber zugleich in Auseinandersetzung mit psychoanalytischen Theorien zu thematisieren.

Mary Kellys Arbeit steht damit exemplarisch für eine Reihe weiterer Arbeiten, die sich explizit auf die Psychoanalyse beziehen und diese mit feministischen Fragestellungen verbinden. Trotz aller Unterschiede ist ihnen gemeinsam, dass sie nicht von einer fixen, vorgegebenen Identität oder Subjektposition ausgehen, sondern die Produktion von Identität in den Mittelpunkt ihres Interesses rücken. So repräsentiert *Post Partum Document* denn auch „Mutterschaft" nicht im Sinne einer statischen, überzeitlichen Eigenschaft oder als weibliche Bestimmung, sondern befragt die prozesshaft verlaufende Genese mütterlicher Gefühle und kindlichen Verhaltens vor dem Hintergrund alltäglicher Handlungen im Leben mit einem Kleinkind.

→ *Feministische Kunst; Körper*

Es ließe sich noch eine Reihe weiterer Begriffe anfügen. Alterität, Autorität, Dominanzverhältnisse, Frauenbewegung, Genie, Künstlerin, Kunstbetrieb, Kreativität, Malerei, Sexualität – dies alles wären Themen, die ebenfalls einen eigenen Eintrag verdient hätten. Dass Auswahl und Entscheidung über *in* oder *out* politisch sind, weil mit ihnen bestimmt wird, welche Fragen gestellt werden, ist eine Erkenntnis der feministischen Kunstgeschichte: Sie hat damit begon-

nen, neue Gebiete oder Forschungsschwerpunkte zu erschließen, aber auch ganz grundsätzlich danach gefragt, warum etwas der Forschung für wert befunden wird. Feministische Kunst und Forschung haben die interessengeleiteten Aspekte der eigenen Arbeit dementsprechend nicht verschwiegen, sondern vielmehr explizit der methodischen Reflexion zugänglich gemacht. Die potentiell unabschließbare Stichwort-Reihe zur Frage „Was war feministische Kunst?" markiert somit nicht den Anspruch auf einen neuen, umfassenderen Kanon, sondern betont im Gegenteil die Notwendigkeit ständiger Ergänzungen, Korrekturen und Revisionen.

1 Erstveröffentlichung unter dem Titel *Painted Ladies* in: Rozsika Parker, Griselda Pollock, *Old Mistresses. Women, Art and Ideology*, London 1981, S. 114–133.

2 Maura Reilly, Linda Nochlin, *Curators' Preface*, in: Katalog *Global Feminisms. New Directions in Contemporary Art* (Brooklyn Museum, 23.3.2007–1.7.2007; Wellesley College, 12.9.2007–9.12.2007), New York 2007, S. 11–12 (Übers. Anja Zimmermann).

3 Norma Broude, Mary Garrard (Hg.), *The Power of Feminist Art. The American Movement of the 1970's, History and Impact*, New York 1994.

4 Sabine Hark, *Dissidente Partizipation. Eine Diskursgeschichte des Feminismus*, Frankfurt/M. 2005, S. 13.

5 Linda Nochlin, *Warum hat es keine bedeutenden Künstlerinnen gegeben?* In: Beate Söntgen, *Rahmenwechsel. Kunstgeschichte als Kulturwissenschaft in feministischer Perspektive*, Berlin 1996, S. 27–56 [im Original: *Why Have There Been No Great Women Artists?*, in: Vivian Gornick, Barbara Moran (Hg.), *Women in Sexist Society. Studies in Power and Powerlessness*, New York 1971, S. 480–519].

6 Monika Wagner, *Form und Material im Geschlechterkampf, oder: Aktionismus auf dem Flickenteppich,* in: Corinna Caduff, Sigrid Weigel (Hg.), *Das Geschlecht der Künste*, Köln-Weimar-Wien 1996, S. 175–196.

7 Sigrid Schade, *Zur Genese des voyeuristischen Blicks. Das Erotische in den Hexenbildern Hans Baldung Griens*, in: Cordula Bischoff u. a. (Hg.), *Frauen-Kunst-Geschichte. Zur Korrektur des herrschenden Blicks*, Gießen 1984, S. 98–110, hier S. 99. Schade reflektiert in einem 2006 erschienenen Aufsatz den Status des Körpers in der Kunst und Kunstgeschichtsschreibung bis in die Gegenwart: dies., *Körper und Körpertheorien in der Kunstgeschichte*, in: Anja Zimmermann (Hg.), *Kunstgeschichte und Gender. Eine Einführung*, Berlin 2006, S. 61–72. Zum Thema des Körpers siehe auch: Irmela Marei Krüger-Fürhoff, *Körper*, in: Christina von Braun, Inge Stephan (Hg.), *Gender@Wissen. Eine Handbuch der Gender-Theorien*, Köln-Weimar-Wien 2005, S. 66–80.

8 Maren Lorenz, *Leibhaftige Vergangenheit. Einführung in die Körpergeschichte*, Tübingen 2000.

9 Judith Butler, *Das Unbehagen der Geschlechter*, Frankfurt/M. 1991; dies., *Körper von Gewicht*, Berlin 1995 (im Original: *Bodies that matter*, 1993)

10 Ulrich Pfisterer, Anja Zimmermann, *Transgressionen/Animationen: Das Kunstwerk als Lebewesen*, Berlin 2005.

11 Sigrid Schade, Silke Wenk, *Strategien des „Zu-Sehen-Gebens". Geschlechterpositionen in Kunst und Kunstgeschichte*, in: Hadumod Bußmann, Renate Hof (Hg.), *Genus. Geschlechterforschung und Gender Studies in den Kultur- und Sozialwissenschaften*, Stuttgart 2005, S. 144–184, hier S. 145.

12 Siehe S. 43. Zu diesem Thema in der Kunstgeschichte vgl.: Mechthild Fend, Marianne Koos (Hg.), *Männlichkeit im Blick. Visuelle Inszenierungen in der Kunst seit der frühen Neuzeit*, Köln 2004; Claudia Benthien, Inge Stephan (Hg.), *Männlichkeit als Maskerade. Kulturelle Inszenierungen vom Mittelalter bis zur Gegenwart*, Köln 2003; Abigail Salomon-Godeau, *Male Trouble. A Crisis in Representation*, London 1997.

13 Ilsebill Barta, *Vorwort*, in: dies. u. a. (Hg.), *Frauen Bilder Männer Mythen. Kunsthistorische Beiträge*, Berlin 1987, S. 8. 1997 waren Mythen erneut Thema einer Kunsthistorikerinnentagung: Kathrin Hoffmann-Curtius, Silke Wenk (Hg.), *Mythen von Autorschaft und Weiblichkeit im 20. Jahrhundert*, Marburg 1997.

14 Silke Wenk, *Mythen von Autorschaft und Weiblichkeit*, in: Kathrin Hoffmann-Curtius, Silke Wenk 1997 (wie Anm. 13), S. 12–29, hier S. 15.

15 Paradigmatisch hierfür: Sigrid Schade, *Der Mythos des „Ganzen Körpers". Das Fragmentarische in der Kunst des 20. Jahrhunderts als Dekonstruktion bürgerlicher Totalitätskonzepte*, in: Ilsebill Barta u. a. (Hg.), *Frauen Bilder Männer Mythen. Kunsthistorische Beiträge*, Berlin 1987, S. 217–238. Zu den durch diesen Text ausgelösten Debatten vgl. Silke Wenk, *Repräsentation in Theorie und Kritik: Zur Kontroverse um den „Mythos des ganzen Körpers"*, in: Anja Zimmermann (Hg.), *Kunstgeschichte und Gender. Eine Einführung*, Berlin 2006, S. 99–114.

16 Siehe S. 36.

17 Katalog *Maler und Modell* (Staatliche Kunsthalle Baden-Baden, 28.7.–19.10.1969), Karlsruhe 1969. Vgl. zum Selbstporträt von Künstlerinnen im 20. Jahrhundert aus feministischer Perspektiv auch: Sigrid Schade, *Vom Versagen der Spiegel. Das Selbstporträt im Zeitalter seiner Unmöglichkeit*, in: Farideh Akashe-Böhme (Hg.), *Reflexionen vor dem Spiegel*, Frankfurt/M. 1992, S. 139–163.

18 Laserstein verdiente ihr Geld übrigens auch durch die Produktion anatomischer Zeichnungen, Frances Borzello, *Seeing Ourselves. Women's Self-Portraits*, New York 1998, S. 211.

19 Homi Bhabha, *Das Postkoloniale und das Postmoderne* (1992), in: ders., *Die Verortung der Kultur*, Berlin 2000, S. 171–242; Edward Said, *Orientalism. Western Concepts of the Orient*, New York 1978; Gayatri Ch. Spivak, *The Postcolonial Critique*, New York 1990; dies., *A Critique of Postcolonial Reason. Toward a History of the Vanishing Present*, Cambridge 1999. Aus spezifisch feministischer Perspektive: Minh-ha Trinh, *Women, Native, Other. Writing Postcoloniality and Feminism*, Bloomington 1989.

20 Viktoria Schmidt-Linsenhoff, *Einleitung*, in: Annegret Friedrich u. a. (Hg.), *Projektionen. Rassismus und Sexismus in der visuellen Kultur*, Marburg 1997, S. 8–14, hier S. 9.

21 Zur Geschichte dieser Ausstellungen im Kontext postkolonialer Kritik s. a.: Maura Reilly, *Toward Transnational Feminisms*, in: Katalog *Global Feminisms. New Directions in Contemporary Art* (Brooklyn Museum, 23.3.2007–1.7.2007; Wellesley College, 12.9.2007–9.12.2007), New York 2007, S. 15–45; vgl. auch Johanne Lamoureux, *From Form to Platform. The Politics of Representation and the Representation of Politics*, in: Art Journal, Nr. 64 (2005).

22 Maura Reilly, *Toward Transnational Feminisms* (wie Anm. 21), S. 33.

23 Diese Debatte wird referiert und kommentiert in: Birgit Haehnel, *Geschlecht und Ethnie*, in: Anja Zimmermann (Hg.), *Kunstgeschichte und Gender. Eine Einführung*, Berlin 2006, S. 291–313.

24 Viktoria Schmidt-Linsenhoff, *Das koloniale Unbewusste in der Kunstgeschichte*, in: Irene Below, Beatrice von Bismarck (Hg.), *Globalisierung/Hierarchisierung. Kulturelle Dominanzen in Kunst und Kunstgeschichte*, Marburg 2005, S. 19–38.

25 Vgl. Viktoria Schmidt-Linsenhoff, *Sklaverei und Männlichkeit um 1800*, in: Annegret Friedrich u. a. (Hg.), *Projektionen. Rassismus und Sexismus in der Visuellen Kultur*, Marburg 1997, S. 96–111; Maike Christadler, *Indigene Häute. Indianerkostüme am Württembergischen Hof*, in: Frauen Kunst Wissenschaft 40 (2005), S. 18–26.

26 Siehe S. 32. Ein anderer einschlägiger Text Pollocks zu diesem Thema: Griselda Pollock, *Frau als Zeichen. Psycho-analytische Lektüren*, in: Beate Söntgen, *Rahmenwechsel. Kunstgeschichte als Kulturwissenschaft in feministischer Perspektive*, Berlin 1996, S. 115–161.

27 Zur Rezeption von Chicagos *The Dinner Party* vgl. Amelia Jones, *The „Sexual Politics" of The Dinner Party: A Critical Context*, in: *Sexual Politics: Judy Chicago's Dinner Party,* in: *Feminist Art History*, Berkeley, Los Angeles 1996, S. 84–118.

28 Griselda Pollock, *What's Wrong with Images of Women?*, in: Screen Education, Nr. 24 (1977), S. 25–33.

What Was Feminist Art?
Six Historicizations For an Encyclopedia

Anja Zimmermann

Rozsika Parker and Griselda Pollock concluded their essay *Painted Ladies*[1], first published in 1981 and reprinted in the present volume, with the following challenge: "The work to be done is that of a deconstruction." What the authors wished to see deconstructed were the attributes "male" and "female," attributes ascribed to works of art as well as human beings. In the 1970s, the question of what a "female" art might be led women artists and theorists to examine the history of art for specific characteristics of male and female creativity. Yet at almost the same time, and Parker and Pollock's contribution exemplifies this trend, critics begin to question the very categories that were receiving such intense attention. Their question was not merely how the difference between the sexes affects art, but, conversely, how the visual participates in the construction of sexual difference—and hence might contribute to its deconstruction as well.

Today, almost a quarter-century since the beginnings of the debate over the connection between sexual difference and art, we regard the works of art of the period with an historicizing eye. We cannot but take into account all the theoretical and practical turns these debates have since taken; at the same time, we must address also the questions of today's feminist research. Discussing six exemplary concepts, I will in the following seek to do both: historicize artistic procedures and themes, and confront them with a changing theoretical landscape.

The selection of these six concepts is to enable an historical perspective on the connections between art and gender. They neither summarize "the most important" texts, works of art, and debates, nor do they offer an overview that would seek to be comprehensive. Rather, they reflect a contemporary perspective on the ways the arts have engaged sexual difference. I do not aim, then, to give a chronology of feminist art history and art, but to

probe a few of the great variety of sites where the connections and ideas discussed here have been tested and further developed. Accordingly, the text's outward form is oriented by that of an encyclopedia; each section concludes with references to other concepts discussed. By this token I want to underline the present essay's instrumental character; setting out from central motifs and concepts, it wishes to inspire the reader to embark on a closer engagement of the thematics of art and sexual difference.

Feminist art

In 2007, the Brooklyn Museum was host to an exhibition entitled *Global Feminisms: New Directions in Contemporary Art*. In their preface to the catalogue, the curators, Maura Reilly and Linda Nochlin, argue in favor of a very wide definition of the adjective "feminist." The two authors would like to leave "the binaries—oppressor/victim, good woman/bad man, pure/impure, beautiful/ugly, active/passive—" behind, offering instead a definition that puts the "work as critique" at the center: a work need not have an overtly or simplistic "feminist" content to be regarded as feminist but may focus just as well on questions of ethnic difference, nation and nationality, or other issues; what matters is merely that the work adopt a perspective that takes questions of sexual difference and of the interrelation between various differential categories ("race," class, gender) into account.[2]

A cursory reading of the catalogues and publications of the past thirty years shows that the word "feminist" is employed with ever-decreasing frequency. The exhibition in New York was atypical in this respect; the authors conspicuously see the need to offer a justification of their use of the term. In the early 1990s, critics emphatically spoke of *The Power of Feminist Art*;[3] a more recent *Discursive History of Feminism* cannot but find that "feminism, [as] an object of academic reflection, appears to be an unfashionable project."[4] Today's academic conferences and publications likewise devote hardly any attention to feminist issues, instead engaging questions of *gender* with ever-greater frequency.

These terminological changes reflect a shift in academic interests. Critics increasingly focus their attention on the genesis of and mode of operation of gender differences instead of an exclusive interest in so-called women's issues. This shift of thematic focus can also be documented in art. Whereas a close conjunction of political and artistic issues was integral to early 1970s feminist art's understanding of itself, contemporary art often does without an immediately political agenda directed at "women's liberation."

Nonetheless, many of the issues that propelled early feminist art have by no means become obsolete. Feminist artists of the 1970s explicitly sought ways to reveal the interplay, which had previously been ignored, between social realities and a "high" art presumably isolated from them. They addressed specifically female experiences and realities of life, seeking to denounce inequities and discrimination. The slogan "The private is political," coined by

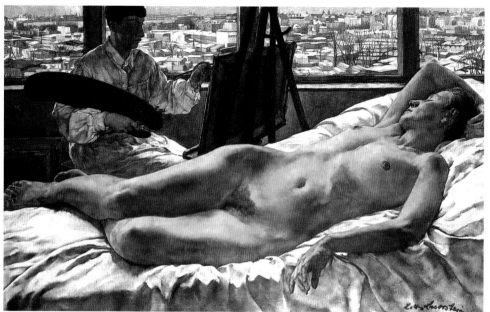

Lotte Laserstein
In meinem Ateli
**(In My Studio),
1928**

second wave feminism, was a reference to this interplay: it was meant to emphasize that the seemingly private and individual impediments that marked female biographies called for political analysis and—what is even more important—political intervention. Marriage, childbearing and childrearing, as the central stations of a "normal" female life, were subjected to analysis with a view to their social function and to a critique from a feminist perspective.

Martha Rosler's video *Semiotics of the Kitchen* (1975) is one example of this attempt to treat new issues in art that had been previously regarded as unworthy (fig. p. 59). In this seven-minute video, the artist shows various kitchen utensils in alphabetical sequence. The formally monotonous presentation of tools used in everyday cooking turns into a demonstration of barely suppressed aggression and anger. Wielding the knife, Rosler makes vigorous cutting movements; she throws an eggbeater into a metal bowl, where it clangs loudly, all the while commenting on her acts in a strident voice. *Semiotics of the Kitchen* plays with the customary division between science or theory ("Semiotics") and everyday life ("Kitchen"). For, the fact that women, to this day, generally take care of reproductive labor such as washing, cooking, cleaning, etc., while it is mostly men who devise "grand" theories, is an ongoing issue, an imbalanced dynamic of power in need of explanation.

Other explicitly feminist works also devoted their attention to female labor customarily performed in silence in order to address the political relevance of the existing division of female and male labor and open it up for discussion. In 1972, the California-based artists' collective *Feminist Art Program Performance Group* staged the performance *Scrubbing* (fig. p. 61). The work's only content was scrubbing the floor, a labor an artist performed for an extended period of time before the audience's eyes. In a very simple manner, *Scrubbing* transposed a quotidian form of reproductive work into the realm of the aesthetic. On the one hand,

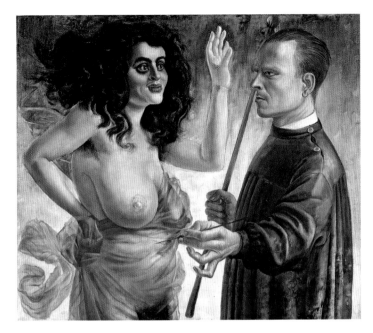

Otto Dix
Selbstbildnis mit Muse
(Self-Portrait with Muse),
1924

the performance in this way expressed the feminist demand for a fair division of household labor; on the other hand, it rendered artistic productivity susceptible to social analysis. It brought into play the very factors which are easily lost from sight when the focus is on the immaterial values of high art: the concrete conditions under which male and female individuals can "make art" or suffer their creativity to be impeded.

Linda Nochlin, too, asked in a 1971 article: "Why have there been no great women artists?"[5] She found one answer, among others, in the education of artists and the fact that women were refused admission to nude painting classes as late as the 20th century. Other reasons reside in the construction of central art-historical concepts such as "artist," "creativity," or "genius," all terms that carry gender-specific connotations. More recent research has, moreover, shown that even "material" and "form" are concepts conceived and theorized with a view to the dichotomy of the genders.[6] The gendering of the artistic process continues to be an issue of interest to artists and art-historians; at the same time, it demonstrates the changes and differentiations feminist positions have undergone since the 1970s.

→ *Body; Myth; Post-colonialism*

Body

The nude or dressed body has been of central interest to art since classical antiquity. Nonetheless, art historians have only rather recently begun to interrogate, with a view to constructions of gender and gaze, the appearance that female and male bodies populate art as a matter of course. Art historians, especially those who based their work on theories of gender, found that "art history knows little about its central object: the depicted, constructed, stylized, fragmented, abstract, or disappearing body. This means at the same time that it knows

little about its own discourse: the value judgments—implicitly misconceived, abstract, and rarely laid out openly—contained in the interpretation of art that permeate art history and in turn contribute to the production of body images. And to the production of gazes: penetrating, commanding, furtive, rejecting, or injurious gazes."[7] What the art historian Sigrid Schade stated thus in 1984 marks the point of departure for a process of change in significance to art and art history: the body became a productive issue that was inflected through a great variety of theoretical premises, and hence also a central category of feminist theorizing.[8]

The main interest lay in approaches that emphasized the historicity of the body, gradually stripping it of the index of authenticity. One of the most prominent writers to address this issue was the American philosopher Judith Butler, who published her thesis regarding the constructedness of gender in a book entitled *Gender Trouble. Feminism and the subversion of identity* (1990).[9] Her central hypothesis, which Butler further developed and modified in later publications, casts doubt not only on conventional notions of female and male identity but also on the category of biological sex and of the body as its biological basis. According to Butler, the materiality of the body must be understood not as a preexisting surface onto which cultural influences are inscribed; rather, as the "natural" body, it is itself the result of discursive acts of production.

There is a great variety of ways to exhibit and analyze these effects of naturalization in the visual field. Eleanor Antin examined the (visual) constructedness of female bodies in art and everyday life in her multi-part photographic work *Carving: A Traditional Sculpture* (1973; fig. p. 62). The series is based on a diet the artist went on for a number of weeks, documenting its course in altogether 148 photographs. In identically repeated poses, she presents herself naked before the camera, resulting in series of images reminiscent of a scientific trial. The artist's body becomes a sculpture, but ironically, it is here not a plane or a chisel but a diet that sculpts the "material."

The relationship between the sculptor and his (female) work is traditionally charged with eroticism and fraught with fantasies of vivification, in which the creator-artist is capable of imbuing his inanimate material with life. In the classical myth of Pygmalion, this sculptor falls in love with a statue he has created; she is brought to life by divine intervention. The story had long been popular as a pictorial motif, as it allowed for an explicit artistic engagement of the art-theoretical topos of the vivification effected by the artist upon his work.[10]

Carving critically takes up these traditions by making the artist's body its material and turning it into an artwork through the specifically female labor of dieting. In this way, Antin identifies the norm of the "ideal" measures imposed and enforced upon the female body, as criticized by feminists, with the sculptural practice of high art. The work raises a number of questions that directly involve the body, its representation and visual distribution: what makes the representation of a nude art? Which categories are upset when the artist's body is simul-

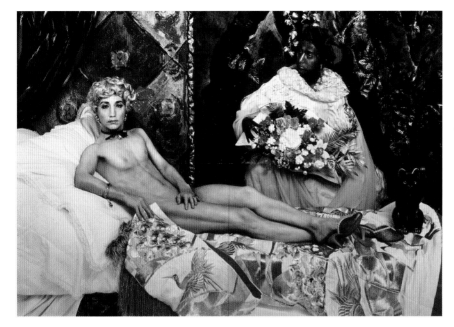

Yasumasa Morimura
Portrait (Futago), 1988

taneously her work? Yet Antin exhibits her body not as an assurance of female authenticity but one communicated and shaped by media. This is underscored by the fact that the photographs are presented in a tightly spaced grid in the fashion of criminals' "mug shots."

Nonetheless, the artist's work with her own body is a strategy that has also been met with criticism. Hannah Wilke, for instance, whose work often involved showing her own naked body, was reproached primarily for catering to the voyeuristic curiosity of a male gaze, exploiting, as it were, her own attractiveness (fig. p. 63). This debate was ultimately one over the question of how the female (as well as the male) body is to be offered to the gaze in a critical work of art. Is the body a site of strict privacy, one that can be entirely sheltered from subjection to social discipline, or is an "authentic" gaze on the body impossible simply by virtue of the millions of available images of it?

In a work by the Israeli artist Oreet Ashery entitled *Self-Portrait as Marcus Fisher I* (2000) that was recently shown in New York, the artist's body comes into view once more: disguised as an orthodox Jewish man, Ashery peers through thick glasses at her right breast, which she has lifted with both hands out of her white shirt (fig. p. 67). This work is no longer exclusively about the female body, but equally about cultural and religious differences. The categories, "female" and "male," are inscribed upon these religious differences and are here set in paradoxical interrelation on the visual level. The hierarchy of the sexes codified in Judaism and Christianity conceives of the female body, in a particular way, as "impure." By contrast, *Self-Portrait as Marcus Fisher I* ties the male and female bodies so closely together that the source of temptation and impurity is embedded, as it were, inside the male one.

These few works, an exemplary selection from the past thirty years, clearly indicate that artistic positions participate in the theoretical discussions over the status of the body.

In doing so, artists do not merely visualize theoretical positions; rather, their works contribute to sharpening the profile of theoretical debates. Yet the inverse also applies: the debates over the body conducted in various academic disciplines are equally received aesthetically and taken up by artists.

→ *Feminist art; Myth; Post-colonialism*

Man

A few years ago, a former colleague, holder of a chair in art history at a German university, remarked in response to an invitation to contribute to a lecture series on the question of masculinity that he couldn't; there had to be a line somewhere, he said. Engaging the issue of men and masculinity, his statement suggests, can still be a cause for irritation. Feminist perspectives in research are felt to be an unfair imposition, and the issue of men and masculinity perhaps meets with especially adamant rejection because men, it would seem, cannot be objects of research into women. This view concurs with the tacit assumption that feminist analyses are relevant only where *women* are at issue.

Yet feminist research and practices direct our attention to the construction of *both* genders. Their work is based on the assumption that sexual difference permeates all fields; as a consequence, the question of how masculinities are produced and represented cannot but be of importance as well. To this extent, the defensive reaction against the issue is also legible as a symptom of the cultural function of masculinity: it remains "unspoken."[11]

That masculinity and femininity in images do not necessarily involve real women and men is also something the two art historians Rozsika Parker and Griselda Pollock show in their essay *Painted Ladies*, reprinted in the present volume. Using the example of a painting by the American artist Sylvia Sleigh (fig. p. 46), they show how positions of the gaze are assigned based on gendered positions (and vice versa).[12]

The reflection on male and female subjectivities and the interrogation of their borders are an important subject not only in contemporary art, but to the artists of early modernism. The French photographer Claude Cahun, for instance, experimented with male and female images of herself as early as the 1920s (figs p. 68). Her works not only illustrate male and female aspects of her own self, but rather display masculinity and femininity themselves as image-effects, inevitably indicating their disposability.

→ *Feminist art; Myth*

Myth

Myth is a "form of appropriating reality,"[13] wrote the editors of the volume of essays presented at the 3rd conference of women art historians, which met in Vienna in 1986. On their minds were not only the myths of classical antiquity but, even more importantly, the contemporary

effects of these myths as well as new ones that structured even their own thinking. The explosive power of an engagement with myth propelled by feminist issues rests in an "ethnographic perspective [...] on our own culture," that is to say, in a search for "the mythical in practices and rites—and ultimately also in visual representations."[14] Understood in this way, myth is not the "other" of science but rather permeates all areas of culture. It structures even those central categories of art and art history whose function is presumably a purely descriptive one. The myth of the artist as creator and genius, who is always conceived as male, is part of this phenomenon as much as the mythical narratives produced by the feminist project itself.[15]

Parker and Pollock, in their essay *Painted Ladies*, also touch upon this issue, asking to which extent the feminist attempt to produce "other" images of femininity paradoxically reproduces and reinforces patriarchal myths about it.[16] The idea that women are embodied beings who, unlike men, are controlled not primarily by reason but by the functions of their bodies can be described as mythical in this sense; it permeates affirmative images of femininity as well as those produced with critical intentions. The cognitive gain offered by the concept of myth is that it allows us to reveal the historicity of gender-specific imagery and ideas.

The conviction that traditional ideas about artists and genius can be read as highly mythical narratives was confirmed by analyses of numerous works in which artists reflected, within their images, on their own status. One example from the early 20th century shows the ways in which women artists attacked traditional conventions of representation. In a self-portrait created in 1928, the Berlin-based artist Lotte Laserstein depicts herself as deeply immersed in her work (fig. p. 76). The painting's upper left half shows her seated in front of her easel, wearing a white work overall, and holding a brush in one hand with a large palette in the other. What dominates the pictorial space, however, is a female nude draped across the painting's entire width.

The arrangement of the figures is unconventional. What the beholder cannot see is the unfinished painting the artist is currently working on. Wedged behind the large window and the wide couch, she almost seems to disappear behind the monumental reclining nude in the foreground. The painterly treatment of the artist's white smock is conspicuously similar to that of the sheet on which the model reclines. The white cotton fabric and the shaded folds highlighted by the slanted light establish a pictorial connection between the model's reclining and the artist's upright body. Whereas the former presents herself naked and without her own gaze, the latter is protected by not one but a number of barriers to the gaze: from the knees down, the artist's legs are obscured by the couch standing in front of her, and the palette's dark wide reverse side blocks the view of her upper body. Moreover, the artist, who wears her hair in a tomboyish bob cut according to the fashion of her time, appears rather

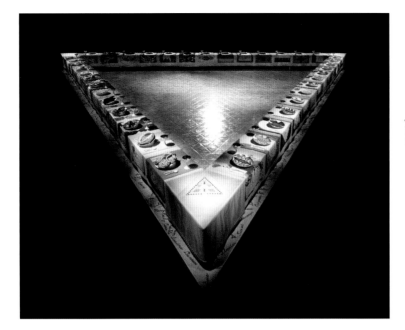

Judy Chicago
The Dinner Party,
1974–1979

masculine, further heightening the contrast between the presentation of the female nude and the artist's almost entirely covered body.

With this pictorial arrangement, Laserstein reflects and comments on the mythical components of the popular pictorial motif of "the painter and his model."[17] For, the customary contrast between the fully dressed male artist and the female nude lets the artist appear as the one who "gives shape" to the female body or material. Otto Dix's painting *Self-Portrait with Muse* (1924) indicates by its very title that the motif of painter and model not merely presents an everyday situation from the artist's work-life; the visual arrangement of male and female bodies also makes a statement about the artistic process (fig. p. 77). The voluptuous female body, placed, as in Laserstein's painting, between the beholder and the artist, is here the artist's muse—a mythical figure, it should be noted. Through her, the latter constitutes himself as a creator.

Laserstein effects a subtle intervention into this traditional visual arrangement of bodies and gazes by addressing presentation, denudation, and concealment on the visual level. By "masculinizing" herself in her painting, or rather by renouncing conventional attributes of femininity (jewelry, long hair, female dress, the visibility of exposed skin, etc.), Laserstein aptly raises the question of male and female subject-positions in the artistic process. The motif of the male artist and his female model, repeated and varied in innumerable depictions, is not an illustration of a natural relationship between the genders but a reflection of gender hierarchies in conceptions of artistic creativity. Last but not least, one can discern in Laserstein's painting a shift also in the education and practice of artists: the fact that women artists, too, were now unquestionably able to make the naked human body their subject.[18]

→ *Feminist art; Body; Psychoanalysis*

Post-colonialism

Over the past ten years, a growing chorus of voices in German-speaking countries has called for a conjunction between the category of gender and ethnic difference. Inspired by post-colonial theories developed by Homi Bhabha, Edward Said, Gayatri Spivak, and others, feminist art historians have come to understand the relevance of post-colonial thought to their own research,[19] most importantly because it has become clear that "aspects of identity-formation such as sexual orientation, age, class, nation, ethnicity, religion, skin color, etc." ought to be regarded "no longer as added on to a gender identity based in the body" but as "constitutive of this latter identity."[20]

The growing critique of a Eurocentric perspective can also be traced by examining pertinent exhibition projects of the past twenty to thirty years. The strategies that here serve to engage positions of the "other" in a Western context vary considerably. For instance, the exhibition *Primitivism in 20th Century Art* (Museum of Modern Art, New York, 1984) heightened the value of works by Western "geniuses" such as Picasso and Matisse by presenting them next to "primitive" objects that had served as their inspiration. The non-European artifacts were thus regarded strictly from the perspective of European modernism; the only thing that mattered was their reception by Western artists.

By contrast, the exhibition *Magiciens de la terre*, curated by Jean-Hubert Martin and shown in Paris in 1989, was conceived to pursue a different program.[21] Fifty Western and fifty non-Western artists were invited to present their work in egalitarian juxtaposition. Yet this show, too, met with criticism directed, for instance, at the fact that Martin had included ethnographers on his team whose task was to look for contemporary non-Western art.[22] A number of subsequent exhibitions explicitly addressed the subject of post-colonialism, including Documenta 11 (2002), directed by the Nigerian-born American Okwui Enwezor.

Initially, critics, at least in the German-speaking world, were hesitant to take on the entanglements of sexism and racism from a specifically gender-critical perspective. Some quite consciously forwent an engagement with the subjects of racism and colonialism, considering other areas more important. Thus, some argued that Germany, unlike, say, the Anglo-American countries, had no significant colonial past; moreover, a thorough investigation of the National Socialist past was the more urgent task facing German-speaking academics.[23]

However, other academic art critics, such as Viktoria Schmidt-Linsenhoff, who teaches at the University of Trier, have been calling for a fundamental engagement of "art history's colonial unconscious"[24] since the mid-1990s. This demand is based on the conviction that the art of the Occident again and again displays reflections of colonial relationships worthy of dedicated analysis that have so far not received sustained attention from art historians. One example would be the black subordinate figures who, as menservants or maids, populate

many masterworks of European art.[25] These images of the "other" attest to Western projections and speak to the role they have played in Europe's understanding of itself.

In the meantime, contemporary artists have begun to decolonialize the history of the European imaginary. Yasumasa Morimura's *Portrait* (1988) restages Édouard Manet's famous painting *Olympia* (1863), whose first presentation caused a scandal (fig. p. 79). A key work of modernity that presents the female nude without a mythological or religious framework, it simultaneously offers a narrative of ethnic difference, skin color, and gender. The black maid who presents a bouquet to Olympia functions in Manet's painting as a visual code for female sexuality, as does the cat resting at Olympia's feet.

Morimura alters the original by inserting himself into the roles of Olympia and her maid. His work thus becomes the original's "other" in more than one respect: instead of a painting, it is a photograph; the female bodies have become male bodies; and Morimura's own Asian body transposes the image of the West to the East. Morimura thus raises the questions both of a non-Western modernity and of the racist projections that deploy the non-European body as a catalyst for Western utopias.

→ *Feminist art; Body*

Psychoanalysis

Sigmund Freud's conviction that human actions do not exclusively follow rational considerations controlled by reason, but in fact often elude the subject's conscious intentions, is attractive to a feminist approach primarily for two reasons: first, it suggests that works of art may be sources for a reconstruction of these unconscious components, and second, the psychoanalytic concept of the self directs our attention to the projections and misrecognitions that actively contribute to the genesis of the subject.

Parker and Pollock also take inspiration from the insights of psychoanalysis in the text reprinted in the present volume.[26] By referring to the function of language for the genesis of the subject, they indirectly draw on the insights of the French psychoanalyst Jacques Lacan. The latter had pointed out the intimate involvement of language in the formation of the subject and argued that—an assumption Parker and Pollock share—rather than using language as an instrument in order to simply express ourselves, language itself, and the relations of signification codified in it, constitute the speaker in the first place. One example in connection with these considerations would be the attempts (debated for some time) to create a language free of gender bias. A variety of options have emerged in these discussions, such as, in the case of the German language, the interior capital I—inserted, against traditional grammatical rules, in the middle of a word—turning *Künstler* (male artists) and *Künstlerinnen* (female artists) into *KünstlerInnen* (male and female artists). This intervention, in turn, is based on the conviction that language does not merely describe reality but is in fact involved in its

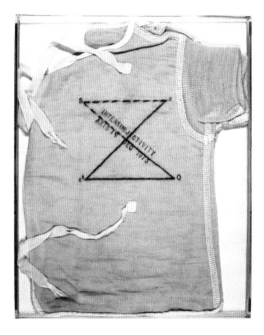

Mary Kelly
Post-Partum Document:
Introduction (Detail),
1973

emergence. However—and this too is an insight gained in the feminist reception of psycho-analysis—there is no simple exit from the sexist structures of language. There can be no position entirely free from the influence of the patriarchal symbolic order precisely because language, as well as the psychological constitution of the subject, is profoundly structured by it.

The debate over language and psychoanalysis was of relevance also to the arts, where the question was debated in the 1970s and 1980s whether an authentically female aesthetic were conceivable. While some defended the position that a specifically female pictorial language existed, others argued that this view merely reduplicated the hierarchy of the genders, repeating the patriarchal assignations of male and female. One example frequently mentioned in this context is the installation *The Dinner Party* by the American artist Judy Chicago (fig. p. 82). The work, which consists of a monumental triangular table, reunites selected female artists, authors, and scientists from the centuries for an imaginary dinner party. The historical women are represented by porcelain plate sculptures in the shape of vulvae resting on artfully embroidered table runners.

Chicago aimed to inscribe forgotten women in historical memory with an explicit reference to the female gender of those united at this "Last Supper." The identification of women with their bodies, however, met with the criticism that Chicago thus repeated and reinforced the preexisting sexist reduction of women to their sex.[27] Griselda Pollock was the one to force-fully present this argument in a 1977 essay entitled *What's Wrong with Images of Women?*, emphasizing that images of women always and already refer back to existing images on which they draw their meaning.[28] The naked female body, which was often deployed in feminist art as guaranteeing authentic and liberated femininity, is thus simultaneously a patriarchal motif.

Drawing on the insights of psychoanalysis, a number of women artists therefore sought to deconstruct circulating images of femininity without supplanting them with "positive" ones. In her installation *Post Partum Document* (1973), the English artist Mary Kelly thematized her relationship with her son during the first years of his life (fig. p. 85). She renounces all mimetic forms of representation: neither her son nor she herself are depicted, only writings, small drawings, dirty diapers, handprints, etc. Moreover, each section of *Post Partum Document* ends with a modified version of a diagram Jacques Lacan uses to illustrate his theory of the subject. *Post Partum Document* is an attempt to address infancy, a period of great importance to psychoanalysis, from the mother's perspective, yet simultaneously engaging psychoanalytic theories as well.

Mary Kelly's work thus stands exemplarily for a number of other works that refer explicitly to psychoanalysis and associate it with feminist issues. Despite their many differences, these works all share one feature: instead of beginning with a fixed and given identity or subject-position, they place the production of identity at the focus of interest. *Post Partum Document* thus represents also "motherhood" not in the sense of a static, trans-historical characteristic or female destiny but questions the processes in which motherly emotions and infantile behavior are engendered against the backdrop of the everyday acts that make up life with baby.

→ *Feminist art; Body*

There are a number of other concepts one might add here. Alterity, art business, authority, creativity, domination, genius, painting, sexuality, woman artist, women's movement—all these are topics that would have deserved their own entries. That selecting and deciding what is *in* and what is *out* are political acts because they determine which questions will be asked, is one insight of feminist art history: it began to open up new fields and foci of research, but also asked the fundamental question of why something is considered a worthy object of research. Instead of covering those aspects of their work propelled by material interests in silence, feminist art and research accordingly explicitly opened them up to methodological reflection. The indefinite list of headwords for an encyclopedic treatment of the question "What was Feminist Art?" thus marks not a claim to a new and more comprehensive canon but, quite to the contrary, underscores the need for ongoing amendments, corrections, and revisions.

1 First published in Rozsika Parker, Griselda Pollock, *Old Mistresses. Women, Art and Ideology*, London 1981, pp. 114–133.

2 Maura Reilly, Linda Nochlin, *Curators' Preface*, in *Global Feminisms. New Directions in Contemporary Art* (exh. cat. Brooklyn Museum, 23.3.2007–1.7.2007; Wellesley College, 12.9.2007–9.12.2007), New York 2007, pp. 11–12.

3 Norma Broude, Mary Garrard (eds.), *The Power of Feminist Art. The American Movement of the 1970's, History and Impact*, New York 1994.

4 Sabine Hark, *Dissidente Partizipation. Eine Diskursgeschichte des Feminismus*, Frankfurt/M. 2005, p. 13.

5 Linda Nochlin, *Why Have There Been No Great Women Artists?*, in Vivian Gornick, Barbara Moran (eds.), *Women in Sexist Society. Studies in Power and Powerlessness*, New York 1971, pp. 480–519.

6 Monika Wagner, *Form und Material im Geschlechterkampf, oder: Aktionismus auf dem Flickenteppich*, in Corinna Caduff, Sigrid Weigel (eds.), *Das Geschlecht der Künste*, Köln-Weimar-Wien 1996, pp. 175–196.

7 Sigrid Schade, *Zur Genese des voyeuristischen Blicks. Das Erotische in den Hexenbildern Hans Baldung Griens*, in Cordula Bischoff et al. (eds.), *Frauen-Kunst-Geschichte. Zur Korrektur des herrschenden Blicks*, Gießen 1984, pp. 98–110, quote p. 99. In an essay published in 2006, Schade reflects on the status of the body in art and the histo-riography of art up to the present: Schade, *Körper und Körpertheorien in der Kunstgeschichte*, in Anja Zimmermann (ed.), *Kunstgeschichte und Gender. Eine Einführung*, Berlin 2006, pp. 61–72. On the subject of the body see also Irmela Marei Krüger-Fürhoff, Körper, in Christina von Braun, Inge Stephan (eds.), *Gender@Wissen. Eine Handbuch der Gender-Theorien*, Köln-Weimar-Wien 2005, pp. 66–80.

8 Maren Lorenz, *Leibhaftige Vergangenheit. Einführung in die Körpergeschichte*, Tübingen 2000.

9 Judith Butler, *Gender Trouble. Feminism and the Subversion of Identity*, New York 1990; Butler, *Bodies That Matter. On the Discursive Limits of "Sex"*, New York 1990.

10 Ulrich Pfisterer, Anja Zimmermann, *Transgressionen/Animationen: Das Kunstwerk als Lebewesen*, Berlin 2005.

11 Sigrid Schade, Silke Wenk, *Strategien des ‚Zu-Sehen-Gebens'. Geschlechterpositionen in Kunst und Kunstgeschichte*, in Hadumod Bußmann, Renate Hof (eds.), *Genus. Geschlechterforschung und Gender Studies in den Kultur- und Sozialwissenschaften*, Stuttgart 2005, pp. 144–184, quote p. 145.

12 See Parker and Pollock, *Painted Ladies*, p. 49. For this subject in art history see Mechthild Fend, Marianne Koos (eds.), *Männlichkeit im Blick. Visuelle Inszenierungen in der Kunst seit der frühen Neuzeit*, Köln 2004; Claudia Benthien, Inge Stephan (eds.), *Männlichkeit als Maskerade. Kulturelle Inszenierungen vom Mittelalter bis zur Gegenwart*, Köln 2003; Abigail Salomon-Godeau, *Male Trouble. A Crisis in Representation*, London 1997.

13 Ilsebill Barta, *Vorwort*, in Barta et al. (eds.), *Frauen Bilder Männer Mythen. Kunsthistorische Beiträge*, Berlin 1987, p. 8. Myths were again the subject of a women art historians' conference in 1997: Kathrin Hoffmann-Curtius, Silke Wenk (eds.), *Mythen von Autorschaft und Weiblichkeit im 20. Jahrhundert*, Marburg 1997.

14 Silke Wenk, *Mythen von Autorschaft und Weiblichkeit*, in Hoffmann-Curtius, Wenk, *Mythen von Autorschaft und Weiblichkeit im 20. Jahrhundert*, pp. 12–29, quote p. 15.

15 The argument is made paradigmatically in Sigrid Schade, *Der Mythos des ‚Ganzen Körpers'. Das Fragmentarische in der Kunst des 20. Jahrhunderts als Dekonstruktion bürgerlicher Totalitätskonzepte*, in Barta et al. (eds.), *Frauen Bilder Männer Mythen. Kunsthistorische Beiträge*, Berlin 1987, pp. 217–238. Regarding the debates that arose out of this

essay, see Silke Wenk, *Repräsentation in Theorie und Kritik: Zur Kontroverse um den ,Mythos des ganzen Körpers'*, in Anja Zimmermann (ed.), *Kunstgeschichte und Gender. Eine Einführung*, Berlin 2006, pp. 99–114.

16 See Parker and Pollock, *Painted Ladies*, p. 51.

17 *Maler und Modell* (exh. cat., Staatliche Kunsthalle Baden-Baden, 28.7.–19.10.1969), Karlsruhe 1969. For a feminist perspective on self-portraits by 20th century women artists see also Sigrid Schade, *Vom Versagen der Spiegel. Das Selbstporträt im Zeitalter seiner Unmöglichkeit*, in Farideh Akashe-Böhme (ed.), *Reflexionen vor dem Spiegel*, Frankfurt/M. 1992, pp. 139–163.

18 Laserstein, incidentally, also made a living producing anatomical drawings. See Frances Borzello, *Seeing Ourselves. Women's Self-Portraits*, New York 1998, p. 211.

19 Homi Bhaba, *The Postcolonial and the Postmodern: The Question of Agency* (1992), in Bhabha, *The Location of Culture*, London, New York 1994, pp. 245–282; Edward Said, *Orientalism. Western Concepts of the Orient*, New York 1978; Gayatri Ch. Spivak, *The Postcolonial Critique*, New York 1990; Spivak, *A Critique of Postcolonial Reason. Toward a History of the Vanishing Present*, Cambridge 1999. For a specifically feminist perspective see Minh-ha Trinh, *Women, Native, Other. Writing Postcoloniality and Feminism*, Bloomington 1989.

20 Viktoria Schmidt-Linsenhoff, *Einleitung*, in Annegret Friedrich et al. (eds.), *Projektionen. Rassismus und Sexismus in der visuellen Kultur*, Marburg 1997, pp. 8–14, quote p. 9.

21 On the history of these exhibitions in the context of post-colonial critique see also Maura Reilly, *Toward Transnational Feminisms, in Global Feminisms. New Directions in Contemporary Art* (exh. cat., Brooklyn Museum, 23.3.2007–1.7.2007; Wellesley College, 12.9.2007–9.12.2007), New York 2007, pp. 15–45; cf. also Johanne Lamoureux, *From Form to Platform. The Politics of Representation and the Representation of Politics*, Art Journal, Nr. 64 (2005).

22 Maura Reilly, *Toward Transnational Feminisms* (see fn. 21), p. 33.

23 An overview of an comment on this debate is offered by Birgit Haehnel, *Geschlecht und Ethnie*, in Anja Zimmermann (ed.), *Kunstgeschichte und Gender. Eine Einführung*, Berlin 2006, pp. 291–313.

24 Viktoria Schmidt-Linsenhoff, *Das koloniale Unbewusste in der Kunstgeschichte*, in Irene Below, Beatrice von Bismarck (eds.), *Globalisierung/Hierarchisierung. Kulturelle Dominanzen in Kunst und Kunstgeschichte*, Marburg 2005, pp. 19–38.

25 Cf. Viktoria Schmidt-Linsenhoff, *Sklaverei und Männlichkeit um 1800*, in Annegret Friedrich et al. (eds.), *Projektionen. Rassismus und Sexismus in der Visuellen Kultur*, Marburg 1997, pp. 96–111; Maike Christadler, *Indigene Häute. Indianerkostüme am Württembergischen Hof*, Frauen Kunst Wissenschaft 40 (2005), pp. 18–26.

26 See Parker and Pollock, *Painted Ladies*, p. 55. For another pertinent essay by Pollock see her *Woman as Sign: Psychoanalytic Readings*, in Pollock, *Vision and Difference. Feminism, Femininity and the Histories of Art*, London, New York 1988, pp. 166–211.

27 On the reception of Chicago's *The Dinner Party* cf. Amelia Jones, *The 'Sexual Politics' of* The Dinner Party: *A Critical Context*, in *Sexual Politics: Judy Chicago's Dinner Party in Feminist Art History*, Berkeley, Los Angeles 1996, pp. 84–118.

28 Griselda Pollock, *What's Wrong with Images of Women?*, Screen Education No. 24 (1977), pp. 25–33.

a room of one's own

Gift till they shift, 2003

In ihrem Essay *A room of one's own* (1929) untersuchte Virginia Woolf, ob Frauen fähig sind, künstlerische Arbeit von der Qualität Shakespeares zu produzieren. Woolf zeigte, dass einer Frau mit Shakespeares Talent dessen Möglichkeiten, die individuellen Fähigkeiten zu entwickeln, verwehrt geblieben wären.

„Do women have to be naked to get into the Met. Museum?", plakatierte die Künstlerinnengruppe Guerrilla Girls 1985 auf die Busse New Yorks. „Less than 5 % of the artists in the Modern Art Sections are women, but 85 % of the nudes are female." Der Public Art Fund lehnte die Finanzierung des Projekts ab.

Im Video *Nennen Sie drei Künstlerinnen* (2003) fordern Edith Stauber und Janina Wegscheider „KunstexpertInnen" beim Verlassen des Lentos Museums Moderner Kunst in Linz vor laufender Kamera auf: „Nennen Sie drei Künstlerinnen." Der einzige Künstlerinnenname, der nach längerem Nachdenken fällt, ist Zaha Hadid: „Darf's auch ein Künstler sein? Manet, Monet, Picasso …"

„History isn't a fixed, static thing. It always needs adjustments", sagt ein Guerrilla Girl 1995 im Interview. Hier setzen a room of one's own mit ihrer Arbeit *Gift till they shift* an: Im Zuge der Ausstellung *Mothers of Invention – Where does Performance come from?* schenkte die Wiener Künstlerinnengruppe, die sich „als Forum für Erfahrungsaustausch und Plattform für die Umsetzung feministischer Anliegen" versteht, ihr Frühwerk an internationale Kunstinstitutionen und spiegelte damit die Lückenhaftigkeit patriarchaler Kunstgeschichtsschreibung. Entsprechend der Häufigkeit, mit der weibliche Positionen aus Kunstvermittlungsinstitutionen ausgeklammert werden, ist die Schenkung kein einmaliger Akt – unter www.aroomofonesown.at findet sich ein Formular zum Downloaden: „Ihr möchtet Eurem Lieblingsmuseum zu einer besseren Frauenquote verhelfen? Kein Problem mit unserer GIFT TILL THEY SHIFT-Vorlage, download hier."

In her essay A room of one's own *(1929), Virginia Woolf examined the question of whether women were capable of producing artistic work equal to the quality of Shakespeare's. Woolf showed that a woman of Shakespeare's talents would have been deprived of the opportunities to develop the individual abilities he was able to.*

"Do women have to be naked to get into the Met. Museum?", asked the artist's group, the Guerilla Girls, on posters it ran on New York City buses in 1985. "Less than 5% of the artists in the Modern Art Sections are women, but 85% of the nudes are female." The Public Art Fund refused to sponsor the project.

In their video Nennen Sie drei Künstlerinnen [Name Three Women Artists] *(2003), Edith Stauber and Janina Wegscheider ask "art experts" leaving the Lentos Museum of Modern Art in Linz, Austria, the following question in front of a running camera: "Name three artists." The only female artist whose name comes up, after extended meditation, is Zaha Hadid: "Do you want male artists' names as well? Manet, Monet, Picasso …"*

"History isn't a fixed, static thing. It always needs adjustments," a Guerrilla Girl says in a 1995 interview. This is where a room of one's own , the Viennese artist's group, intervenes with its work Gift till they shift. *As part of the performance* Mothers of Invention – Where does Performance come from?, *the group, which describes itself "as a forum for the exchange of experience and as a platform for the advancement of feminist causes," donated its early work to international institutions of art, reflecting on the many lacunae in a patriarchal art historiography. Since female positions are excluded from the institutions that mediate art with great regularity, this donation is not a one-time act—a form is available for download at www.aroomofonesown.at: "You would like to improve the representation of women at your favorite museum? No problem, thanks to our GIFT TILL THEY SHIFT template: download here."*

Michaela Pöschl

P.O.Box 355, 1061 Vienna, Austria www.aroomofonesown.at

Vienna, 27/11/2003

Director Alfred Pacquement
Musée National d'Art Moderne / Centre de création industrielle
Centre Pompidou
Place Georges Pompidou
75004 Paris
France

Dear Mr. Pacquement,

We are very pleased to officially announce that we hereby donate the early work of the group of female artists
a room of one's own to the Musée National d'Art Moderne / Centre Pompidou.

With this donation we hope to redress the fact that female artists are heavily under-represented in museums, both in
historical collections and in contemporary exhibitions. Conventional art history and its institutional inscription is still
essentially geared to the image of the male genius, an acclaimed antipode of a middle-class social order, whose work is
recognised and reflected during his lifetime in his phases of youth, maturity and old age.

These categories generally apply, if at all, to female artists only once they have past mid-life or have passed away, while
this status is naturally granted to younger male colleagues as a matter of course. While a high proportion of professional
female artists prevail at the beginning of their career (there are by far more female than male graduates from art schools),
this proportion declines considerably with the increase of institutional and commercial representation.

Even though the obsolete notion of genius in all its facets has long proved unsustainable from a feminist point of view,
it remains necessary for female artists to continue to contest spaces of representation and artistic events in order to
foreground different forms of feminist expressions and experiences. This contestation makes these feminist perspectives
available to a broader public and further destabilises the patriarchal politics which dominate our mechanisms of reception.

It is therefore a great honour for us to be already represented in your collection by our early work, despite being at an
early stage of our career.

Yours Sincerely,
a room of one's own

Renate Bertlmann

Wurfmesserbraut (Throwing-Knife Bride), 1978

Renate Bertlmanns Installation *Wurfmesserbraut*, bestehend aus dem Foto-Objekt *Wurfmesserbraut* und der 14-teiligen Fotoserie *Die schwangere Braut* von 1978, hängt eng mit ihren performativen Auftritten zusammen. Dazu entstanden die ersten Wurfmesserobjekte (36 cm), die in den 1980er Jahren auch einzeln auf Samt unter Plexiglas und 1986 in einem „Vertreterkoffer" präsentiert wurden. Sie bestehen aus exotisch geformten Präservativen, über einen Kunststoffschaft und -griff gespannt, aus denen Messerspitzen ragen. Als solche eignen sie sich für den aus Zirkusakrobatik und Wildwestfilm übernommenen Macho-Akt der Fixierung der Frau an einer Wand.

Bertlmann wählt das kleinbürgerliche Wunschbild Braut im weißen Kleid, mit Tüll verschleiert, allerdings mit anonymisierender Maske, deren Gesichtszüge durch Präservativschnuller zur Fratze entstellt sind. Auch als eine Art Dornenkrone um den Kopf und als weiche Fingerbespannung tauchen diese obszönen, aber auch Lebendiges enthaltenden Latexobjekte auf. Die Fotosequenz zeigt die Künstlerin in pervertierter Brautkleidung von der Wand zu Boden stürzend, ihr Abbild bleibt aber wie die vera ikon Christi (auf dem Fotopapier) bestehen. Ein solcher Hinweis auf sadomasochistische Praktiken der Gesellschaft ist in Jahren des Feminismus vor allem ein Aufzeigen des „vielseitigen Komplexes weiblicher Unterdrückung" (Peter Gorsen). Bertlmann trat nicht nur in Wien als eine der „mothers of invention" der Performancekunst (Carola Dertnig) auf. Ihre internationale Orientierung zeigt Parallelen zur Aktionistengruppe Gutai in Japan und zu Yoko Ono, zu Ulay/Abramović und der Dadaistin Hannah Höch, zu den Schussobjekten der Niki de Saint Phalle. Das Spott- und Zerrbild der gefangenen Braut wird in bewusster Ikonografie der Peinlichkeit weiter verfolgt in *Die Braut im Rollstuhl* und *Die Braut mit dem Klingelbeutel*. Das logizistische „cogito ergo sum" wandelt Bertlmann in „amo ergo sum" und appelliert so mit ihren Kunst-Metaphern zu mehr Zärtlichkeit und sinnlicher statt einseitig aggressiver Erotik.

Renate Bertlmann's installation Throwing-Knife Bride, *which consists of the photographic object* Throwing-Knife Bride *and the 14-part photo series* The Pregnant Bride *(1978), is closely connected to her performative appearances. For the latter, she made the first throwing knife objects (14"), which she also presented individually during the 1980s, placing them upon velvet and under acrylic glass, and as part of a "salesman's briefcase" in 1986. They consist of exotically shaped condoms stretched on a plastic shaft from which knives' tips protrude. As such, they can be used for the macho act of pinning a woman to a wall, adopted from circus acrobatics and Western movies.*

Bertlmann chooses to portray herself in the image of petit bourgeois desire, of a bride in white dress and tulle veil, but wears a mask that renders her anonymous; the mask's facial features are grotesquely distorted by the addition of pacifiers made of condoms. These obscene latex objects, also associated with connotations of nurturing, act as a sort of crown of thorns on her head as well as a soft glove tautly enveloping her fingers. The photo sequence shows the artist in a perverted dressing gown falling from the wall toward the floor; her image, however, remains, like the vera icon of Christ, on the photographic paper. In the era of feminism, such a reference to sadomasochistic practices was primarily an indication of the "many-sided complex of the oppression of women" (Peter Gorsen).

Bertlmann appeared, in Vienna and elsewhere, as one of performance art's "mothers of invention" (Carola Dertnig). In its international orientation, her work demonstrates parallels with the Japanese actionist group Gutai, as well as Yoko Ono, Ulay/Abramović, the Dada artist Hannah Höch, and the Shooting objects of Niki de Saint Phalle. The scornful and distorted depiction of the trapped bride is further pursued, in a conscious iconography of embarrassment, in The Bride in a Wheelchair *and* The Bride with the Collection Box. *Bertlmann transforms the logicist "cogito ergo sum" into an "amo ergo sum," thus appealing with her artistic metaphors to greater tenderness and to a sensual rather than predominantly aggressive eroticism.*

Brigitte Borchhardt-Birbaumer

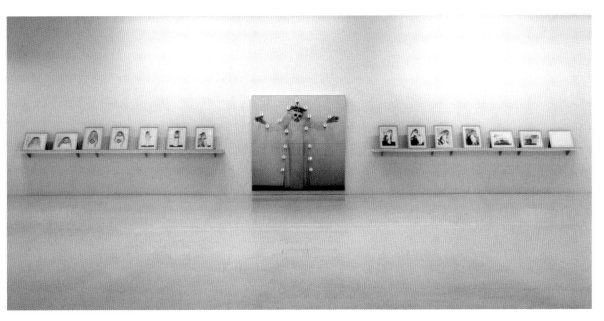

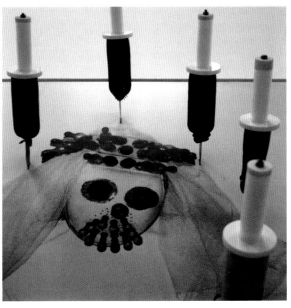

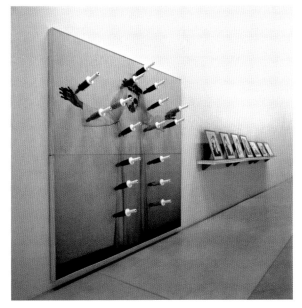

Renate Bertlmann

Zärtliche Säule (Tender Column), 1975

Renate Bertlmanns Skulptur *Zärtliche Säule* von 1975 ist ein paradoxes Objekt. Wie viele von Bertlmanns Arbeiten ist es gleichermaßen humorvoll wie trickreich. Denn die Skulptur verarbeitet und überschreitet im 70er-Jahre-Feminismus dominante differenztheoretische Setzungen. Ihm ging es darum, die kulturell als minder bewerteten Konnotationen „des Weiblichen", insbesondere den passiven Objektcharakter der Frau, erkennbar und kritisierbar zu machen. Entsprechend bestand das Gegenprogramm zur patriarchalen Codierung der Welt in dem Versuch einer Aufwertung „weiblicher" Begriffe und Eigenschaften wie Mütterlichkeit, Zärtlichkeit und Bindungsfähigkeit. Die *Zärtliche Säule* mit ihren in Reihen montierten Schnullern spielt nun auf dieses Bemühen um Resignifikation an, durchbricht und kompliziert dieses jedoch mehrfach: erstens aufgrund der Tatsache, dass die Schnuller auf eine phallische Grundform (die Säule) montiert wurden, zweitens durch ihre morphologische und dem Material geschuldete Nähe zu Präservativen, drittens aufgrund des insgesamt prothetischen Charakters des Schnullers – dieser steht ja gerade nicht für die „natürliche", nährende und behütende Funktion des Mütterlichen, sondern für eine relativ moderne Form des Umgangs mit Säuglingen, denen mit dem Schnuller ein Surrogat der Mutterbrust geboten wird.

Nach Freud setzen mit dem Entzug der Mutterbrust der Spracherwerb und damit die Kulturalisierung ein; die Lust am Wort ersetzt die unmittelbare Triebbefriedigung. Die Sprache ist somit im umfassenden Sinn die „ursprüngliche Prothese" (Jacques Derrida) des Menschen und taucht ihn in eine Dialektik aus Triebbefriedigung und Erfüllung kulturell codierter Verhaltensnormen ein – auch und fundamental geschlechtlich codierter Normen.

Der Schnuller ist darüber hinaus als industriell hergestellter Alltagsgegenstand mit einem Rollenverständnis von Frauen verknüpft, das ihnen erlaubt, sich physisch vom Kind zu entfernen. Statt der Mystifikation einer „natürlichen" Mutter-Kind-Dyade provoziert diese Skulptur also ein Lob der Artifizialität und der Deutungsoffenheit.

Renate Bertlmann's sculpture Tender Column *(1975) is a paradoxical object. Like many of Bertlmann's works, it is equal parts humour and wile, for the sculpture incorporates and transgresses difference-oriented theoretical positions dominant in 1970s feminism. The latter strove to render connotations of "the female," culturally valued as inferior (particularly the characterization of women as passive objects), as recognizable and susceptible to criticism. The counter-program against the patriarchal coding of the world accordingly consisted of the attempt to attach positive value to "female" terms and characteristics such as motherliness, tenderness, and the ability to form lasting attachments. With its pacifiers mounted in rows,* Tender Column *alludes to this work of resignification only to disrupt and complicate it in a number of ways: first, by virtue of the fact that the pacifiers have been mounted on a phallic support (the column); second, by their morphological and material proximity to condoms; and third, with the altogether prosthetic character of the pacifier—after all, the latter represents not the "natural" nourishing and protective maternal function but a relatively modern way of handling infants, to whom the pacifier is offered as a surrogate for the maternal breast.*

According to Freud, the withdrawal of the maternal breast initiates the acquisition of language and thus the culturalization of the infant; the pleasure of the word supplants the immediate gratification of the drives. Language is thus in a comprehensive sense man's "originary prosthesis" (Jacques Derrida), immersing him in a dialectic of the gratification of drives and the fulfillment of culturally coded behavioral norms—including, and fundamentally, gender coded norms.

Moreover, the pacifier, as an industrially produced everyday object, is associated with an understanding of the female role that permits women a physical distance from the infant. Instead of the mystification of a "natural" mother-child dyad, then, this sculpture provokes a praise of artificiality and openness of interpretation.

Karin Harrasser

Christa Biedermann

Rollenbilder (Role Images), 1985–1987

„Muskelmandel", „Faschist", „Hure", „Ignorant", „Aufsteiger", „Domina", „Pubertäre", „Mädchen", „Hausfrau" oder „Dame" sind die Charaktere und Figuren, in denen sich Christa Biedermann Mitte der 1980er Jahre fotografisch selbst inszeniert. Mit theatralischen Mitteln der Verkleidung, Mimik und Gestik, Verfremdung und Stilisierung erfindet sich Biedermann immer wieder aufs Neue. Als Dramaturgin/Fotografin hinter der Kamera und als Performerin/Modell vor der Kamera konstruiert und dekonstruiert sie ihr Eigenbild durch chamäleonhafte Verwandlungen in fiktive Personen und Stereotypen. Die Fragen nach Identität, Rolle und Projektion, nach dem Verhältnis von Bild und Abbild stehen im Zentrum ihrer Arbeit.

Biedermann setzt ihre Figuren mit präziser Mimik und wohlkalkulierten Posen in Szene, sodass sie den gesellschaftlichen und politischen Vorstellungen oder Zuschreibungen von Männlichkeit und Weiblichkeit entsprechen und auf den ersten Blick leicht zuzuordnen sind. Die Repräsentation der typisch männlichen Verhaltensweisen – aggressiv, selbstsicher, ausladend – sowie des typisch weiblichen Repertoires – sexy, schüchtern, sittsam – wiederholt Biedermann in ihren Rollenbilder in der Häufigkeit, wie wir sie tagtäglich im Fernsehen, im Film, in der Werbung, in der Mode und der Kunst vorgeführt bekommen. Und doch sind die Figuren ambivalent. Trotz der eindeutigen Zuordnung klischeehafter Verhaltensweisen haben die Bilder etwas Befremdliches. Den entscheidenden Moment der performativen Inszenierung konzipiert Biedermann mit solch übertriebener Theatralik, dass die stereotypen Zuschreibungen ad absurdum geführt werden. Die offensichtliche Übertreibung der Darstellung einerseits und der schnelle Wechsel der Identitäten andererseits verraten einen spielerischen Zugang zum Thema. So flüchtig und leicht, wie die Künstlerin Christa Biedermann die Dramaturgie, den Hintergrund und die Szenerie ändert, wechselt das Modell Christa Biedermann auch seine Identitäten.

"Beefcake," "fascist," "whore," "ignoramus," "parvenu," "dominatrix," "pubescent," "girl," "housewife," or "lady" are the characters whom Christa Biedermann has impersonated in her photographic mises-en-scène since the mid-1980s. Drawing on the theatrical means of disguise, of facial expressions and gestures, of alienation and stylization, Biedermann continually reinvents herself. Acting both as the dramaturge-photographer behind and as the performer-model in front of the camera, she constructs and deconstructs the image of herself in chameleon-like metamorphoses into fictional characters and stereotypes. The questions of identity, of role and projection, of the interrelation between image and depiction stand at the center of her work.

Biedermann stages her characters with exact facial expressions and precisely calculated poses in such a way that they meet social and political ideas or ascriptions of masculinity or femininity and are at first glance easily recognizable. Her role images reproduce the representations of typically masculine behaviors—aggressive, confident, expansive—and of the typically feminine repertoire—sexy, bashful, demure—with the same frequency with which they are presented to us everyday on TV, in movies and advertising, in fashion and art. Yet her characters themselves are ambivalent. There is something strange about the pictures, despite the unambiguous distribution of stereotypical behaviors. Biedermann conceives the decisive moment of the performative mise-en-scène with such exaggerated theatricality that these stereotypical ascriptions are reduced ad absurdum. Such an obviously exaggerated representation on the one hand and such a rapid alternation of identities on the other suggest a playful approach to the subject. The artist Christa Biedermann moves between dramaturgies, backdrops, and sceneries as swiftly and lightly as the model Christa Biedermann exchanges her identities.

Frauke Kreutler

Andy Chicken

Konzeptzeichnung 1 (Conceptual drawing 1), 1976

Im Rahmen seiner intensiven Auseinandersetzung mit philosophischen Ordnungssystemen, ihren formalen wie inhaltlichen Strukturen, entwickelte Andy Chicken 1976 eine *Konzeptzeichnung*, die nichts Geringeres als ein Welterkenntnismodell zeigt. Chicken nahm dafür das *I-Ging*, den kanonischen Text altchinesischer Philosophie und Kosmologie mit seinem grundlegenden visuellen Formenvokabular, zum Ausgangspunkt. Das *I-Ging* begreift die Welt als ein nach bestimmten Gesetzen ablaufendes Ganzes, das sich in 64 Bildern darstellen lässt, die aus je sechs durchgehenden oder durchbrochenen Linien bestehen, so genannten Hexagrammen. Im Zentrum steht das Zusammenwirken der zwei Grundkonstellationen des *I-Ging*, der lichten, himmlischen Kraft Yang und der dunkel-irdischen Kraft Yin. Chicken setzt die verschiedenen Bilder nach dem Montageprinzip auf einer planimetrischen Fläche zueinander in Beziehung. Die einzelnen „Zettel" sind so geheftet, dass sie der Ordnung eines unregelmäßigen Rasters folgen, unhierarchisch und sich stellenweise überlappend. Chicken führt die Hexagramme kombinatorisch an, spaltet die Elemente in Trigramme auf, bildet formale Permutationen, die den Akt der Vereinigung beschreiben: Yin und Yang, traditionell dem Weiblichen und dem Männlichen zugeordnet, werden nicht antagonistisch, sondern komplementär aufgefasst, was auch formal zum Ausdruck kommt. Chicken schildert die polaren Beziehungen von Himmel und Erde, Mann und Frau, Zeit und Raum, die Elemente und ihre Relationen zueinander, wie sie durch die polaren Urkräfte beschrieben werden.

Er bildet Assoziationsketten, gruppiert thematische Bereiche, variiert die Grundformen, dekliniert sie immer wieder neu mit dem alchimistischen Ziel, ihre Essenz zu destillieren. Es gelingt ihm, in seinem künstlerisch-wissenschaftlichen Systematisierungsversuch eine ästhetische Ausdrucksform zu entwickeln, die vorgegebene Ordnungssysteme umsetzt, gleichzeitig aber den Sinn für Kombinatorik, das Spiel mit deren Regeln fördert und diese im selben Zug relativiert.

As part of his intensive engagement with philosophical systems of order, in both their formal structures as well as their substance, Andy Chicken developed a conceptual drawing in 1976 that presents nothing less than a model of an understanding of the world. As his point of departure, Chicken uses the I Ching, the canonical text of ancient Chinese philosophy and cosmology, as well as its basic vocabulary of visual forms. The I Ching conceives of the world as a whole that develops according to certain laws—a whole that can be represented in 64 images, each composed of six solid or broken lines, so-called hexagrams. At its center stands the interplay of the two fundamental constellations of the I Ching, the light and heavenly force Yang and the dark and earthly force Yin. Following the principle of montage, Chicken places the various images in interrelation to eachother on a planimetric surface. The individual slips of paper are attached according to an irregular grid in order to form a non-hierarchical order, and occasionally overlap. Chicken places the hexagrams in combinatorial series, splits the elements into trigrams, and constructs formal permutations that describe the act of union: Yin and Yang, traditionally associated with female and male, are understood not as antagonists but as complementaries, something that is also expressed on the formal level. Chicken tells of the polar interrelations of heaven and earth, man and woman, time and space, the elements and their relations, as they are circumscribed by the polar originary forces.

He forms series of associations, groups thematic areas, varies basic forms, and inflects them again and again by the alchemistic aim of distilling their essence. His artistic as much as scientific attempt at systematization succeeds in developing an aesthetic form of expression that translates pre-existing systems of order while simultaneously heightening the combinatorial sense – playing with the rules and at once relativizing them.

Heike Eipeldauer

Katrina Daschner

After she disappeared into all these playgrounds, 1999

In der Fotoserie *After she disappeared into all these playgrounds* konstruiert Katrina Daschner eine stark verrätselte Erzählung voller Andeutungen und Assoziationsmöglichkeiten. Die elf gerahmten Fotografien sind mit je einer Textzeile versehen, deren Sätze sich teilweise über mehrere Bilder erstrecken. Damit wird ein Handlungsverlauf erzeugt, der mit einem Paradox oder vielleicht dem Ende der Geschichte beginnt: Der Text gibt an, dass wir der Protagonistin nicht folgen können, nachdem sie verschwunden ist. Doch genau das tun wir in den darauf folgenden Fotografien. Oder handelt es sich um das Verschwinden, das wir beobachten? Das zweite Bild konkretisiert dieses Verschwinden als bewusste Entscheidung für einen Ortswechsel, der auf der visuellen Ebene als Grenzüberschreitung dargestellt wird. Die nun betretene Welt ist von Lust und Schauder, von sexuellen Konnotationen und latenten Bedrohungen geprägt, die mit der Bezeichnung „lovely nightmare" auf den Punkt gebracht werden. Die Künstlerin verwendet in einer idyllischen Waldlandschaft Elemente von Bondage und Sadomasochismus, die mehrdeutig gebrochen werden. So ist die Gesichtsmaske aus rosa Garn gehäkelt, Assoziationen mit Leder und Härte werden durch Handarbeit und Verniedlichung kontrastiert. Es entsteht eine Spannung zwischen angedeutetem Gewaltpotential und spielerischer Harmlosigkeit. Die visuelle Sprache bedient sich voyeuristischer Blickstrukturen, in denen die BetrachterInnen die Position von VerfolgerInnen und TäterInnen einnehmen. Dabei kommt es aber zu keiner Tat im eigentlichen Sinn. Im vorletzten Bild ist Daschners Darstellungsstrategie am deutlichsten abzulesen: Eine Entblößung wird gezeigt, ohne etwas zu sehen zu geben, die Hose ist heruntergezogen, der Akt des Entkleidens dargestellt, aber der verbleibende Rock bedeckt den Körper und schützt vor den Blicken der BetrachterInnen. Libidinös besetzte Darstellungsmodi und Blickstrukturen werden aufgegriffen, aber die Illusion der Verfügbarkeit wird gebrochen.

In her photographic series After she disappeared into all these playgrounds, *Katrina Daschner constructs a highly enigmatic narrative replete with allusions and possible associations. Each of the eleven framed photographs bears a caption, some of them forming sentences that extend across multiple pictures, creating a plot that begins with a paradox or perhaps with the end of the story: the text notes that we cannot follow the protagonist after she has disappeared. Yet that is precisely what we do in the photographs that follow. Or, is what we are observing in fact the disappearance? The second picture renders this disappearance more concrete, as the conscious decision to change locations, represented on the visual plain as a transgression. The world thus entered is characterized by pleasure and frisson, by sexual connotations and latent threats summed up in the designation "lovely nightmare." In an idyllic forest setting, the artist employs ambiguously refracted elements of bondage and sadomasochism. For instance, the facial mask is crocheted from pink yarn, the cuteness, even triviality of the handiwork contrasting with associations of leather and severity. A tension arises between the insinuation of potential violence and playful harmlessness.*
The visual language employs voyeuristic structures of the gaze in which the observer adopts the position of a pursuer and perpetrator. Yet no criminal act proper ensues. Daschner's representational strategy can be read most clearly in the penultimate image: a denuding is being shown without offering anything to the gaze—pants have been pulled down, the act of undressing is being represented, but the skirt remains in place, covering the body and protecting it from the viewer's gaze. The pictures take up modes of representation and structures of the gaze that bear a libidinous charge yet fracture the illusion of passive availability.

Renate Wöhrer

slightly into a lovely nightmare

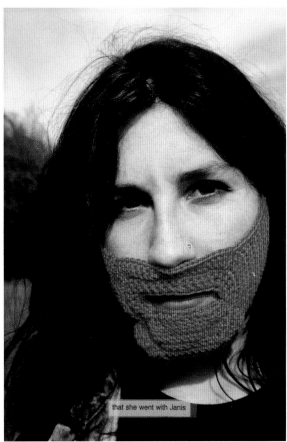

that she went with Janis

Carla Degenhardt

Pursesonal, 1995

Geld wird bereits seit der Antike nicht nur dem Tausch-wert entsprechend gestaltet, sondern auch als Repräsen-tationsmittel genutzt. Carla Degenhardt durchlöcherte in dieser Arbeit vier österreichische Banknoten im Wert von 20 bis 500 Schilling und bestickte sie mit rotem Faden. Dies betont ihre Materialität und drängt ihre eigentliche Funktion als Zahlungsmittel zurück. Die ver-wendeten Geldscheine wurden zwischen 1983 und 1986 ausgegeben und zeigen jeweils auf der Vorder-seite einen Österreicher, dessen Leistungen besondere Anerkennung entgegengebracht wird. Die Stickerei überlagert diese Porträts mit Zeichen, die wie Schrift anmuten und in Zeilen angeordnet sind. In roter Farbe werden also die offiziellen Repräsentationsformen mit männlichem Antlitz durchgestrichen, gleichsam korri-giert. Mit der Technik des Stickens greift Degenhardt weiblich konnotierte Handarbeit auf, die auch für reprä-sentative Zwecke verwendet wurde. Allerdings erweckt die Künstlerin hier nicht den Eindruck kostbarer Textil-arbeiten, sondern lässt die überstehenden Fäden im Bild. So entsteht der Anschein einer Rückseite einer Sticke-rei, bei der Geld als (wahrer) Grund durchschimmert. Das Gestickte selbst lässt sich nicht entziffern. Schrift wird zwar angedeutet, aber sie entspricht keiner kon-ventionellen Zeichenform. Damit wird nicht einfach eine neue Botschaft in einem anderen Medium (Schrift) dem vorgefundenen Bildgrund beigefügt, sondern Zei-chenhaftigkeit und Medialität selbst werden themati-siert. In seiner Vermittlungsfunktion für den Tausch von Gütern und dem sich daraus ergebenden symbolischen Charakter wird Geld in der Systemtheorie als Medium schlechthin bezeichnet. Geld ist auch in seiner materiel-len Beschaffenheit Träger von Selbstrepräsentationen einer Gesellschaft – die sich hier in einem bestimmten Bild von Männlichkeit ausdrückt. *Pursesonal* weist auf den medialen Charakter von Geld hin und bricht iro-nisch dessen Kodierungen.

As early as classical antiquity, the design of money served not only to indicate exchange value but also for purposes of representation. For this work, Carla Degen-hardt perforated four Austrian banknotes in denomina-tions ranging from 20 to 500 Schillings and embroidered them using red yarn, underscoring their materiality and de-emphasizing their proper function as legal tender. The banknotes she used were issued between 1983 and 1986; on the obverse, each bears the depiction of an Austrian citizen whose merits are given special recogni-tion. Her embroidery superimposes writing-like signs arranged in lines on these portraits. This red "writing" thus serves to cross out or, as it were, correct the official representations bearing male countenances. By using embroidery, Degenhardt takes up handicraft, with its connotations of femininity; this technique, too, has been used for representational purposes. Here, however, the artist does not create the suggestion of a precious textile product, rather choosing to leave loose yarn ends pres-ent in the picture. The resulting impression is that of the reverse of some embroidered piece in which money can be discerned as its ("real") basis.
The embroidery itself cannot be decoded. Although it is suggestive of writing, it does not take the shape of any conventional sign. Rather than merely adding another message in a different medium (writing) to the found frame, Degenhardt thus engages questions of significa-tion and mediality as such. In systems theory, money is described as the paradigmatic medium due to its func-tion as a mediator in the exchange of goods and its resulting symbolic character. Money is also, in its materi-al reality, the medium of a society's representations of itself—here expressed in a particular image of masculini-ty. Pursesonal *draws attention to money as a medium, ironically disrupting its codes.*

Renate Wöhrer

Carla Degenhardt 1995

Carola Dertnig

Lora Sana I/1–5, **2005**

In ihrer Arbeit *Lora Sana* beleuchtet Carola Dertnig Momente des Vergessens im Zusammenhang mit einer künstlerischen Bewegung, die sich auf das Aufbrechen des Verdrängten und die Zurschaustellung des Tabuisierten spezialisierte: dem Wiener Aktionismus. Dertnig gibt einen Rückblick aus der Perspektive der Kunstfigur „Lora Sana", einer über drei Jahrzehnte ausgeblendeten Wiener Aktionistin (62, heute Produzentin biologischer Kosmetik). Lora Sana kommt in einem Text, basierend auf realen Interviews mit AkteurInnen und KünstlerInnen des Wiener Aktionismus, zur Sprache und ruft ihre vergessene Autorschaft in Erinnerung. In einer Serie von überarbeiteten Dokumentationsfotografien aus dem Archiv des Wiener Aktionismus tritt sie aus der den anonymen Körpern der Modelle eingeschriebenen Geschichte hervor. Reproduziert, collagiert und übermalt, dienen die fotografischen Dokumente und Bildinszenierungen u. a. von Rudolf Schwarzkogler, Günter Brus und Otto Muehl als Folie für die Neuschreibung einer bereits kanonisierten Geschichte. Dabei wird das fiktive Potenzial von Dokumentation, Erinnerung und mündlicher Erzählung – und damit das scheinbar so fest gefügte Wissen der Kunstgeschichte – auf seinen ökonomischen Wert, auf Geschlechterrollen und Identitätsbildung hin überprüft. In Dertnigs Arbeit wird das Machtverhältnis zwischen Objekt und Subjekt, Performer und Performerin als künstlerisch bewusst inszenierter Akt, der im Laufe seiner Rezeptionsgeschichte herangereift ist, in Frage gestellt. Es ist die Macht über den Moment des Schnittes, des Lektorats, der Auswahl der Bilder und Argumentationslinien, die für die Rezeption zum determinierenden Faktor werden. Dertnigs *Lora Sana* gibt uns die Möglichkeit, diese Geschichte(n) kritisch zu hinterfragen und auf ihre konstituierenden Mechanismen hin zu beleuchten.

In her work Lora Sana*, Carola Dertnig sheds light on moments of forgetting in connection with an artistic movement that specialized in unearthing the repressed and exhibiting the taboo: Viennese Actionism. Dertnig offers a retrospective through the eyes of the fictional character "Lora Sana," an Actionist artist (and today, at the age of 62, a maker of organic cosmetics) whose work has been ignored for three decades. Lora Sana is mentioned in a text based on actual interviews with artists and others who were involved in Viennese Actionism, recalling her forgotten authorship. In a series of manipulated documentary photographs from the archives of Viennese Actionism, she emerges from history inscribed upon the anonymous bodies of those depicted. Reproduced, used in collages, and painted over, these photographic documents and images staged by Rudolf Schwarzkogler, Günter Brus, Otto Muehl, and others here serve as the background onto which an already canonical history is rewritten. To this end, the fictional potential of documentation, memory, and oral narrative—and hence also the seemingly solid edifice of art-historical knowledge—is examined against its economic value, use of gender roles, and the formation of identity. Dertnig's work questions the relationship of power between object and subject, between the male and female performers, an act of conscious artistic staging that has matured over the course of history in its reception. The power of cutting, the editorial process—the selection of images and lines of argument—becomes the determining factor in the process of reception. Dertnig's* Lora Sana *offers us the opportunity to question these histories and to shed light on the mechanisms that constitute them.*

Barbara Clausen

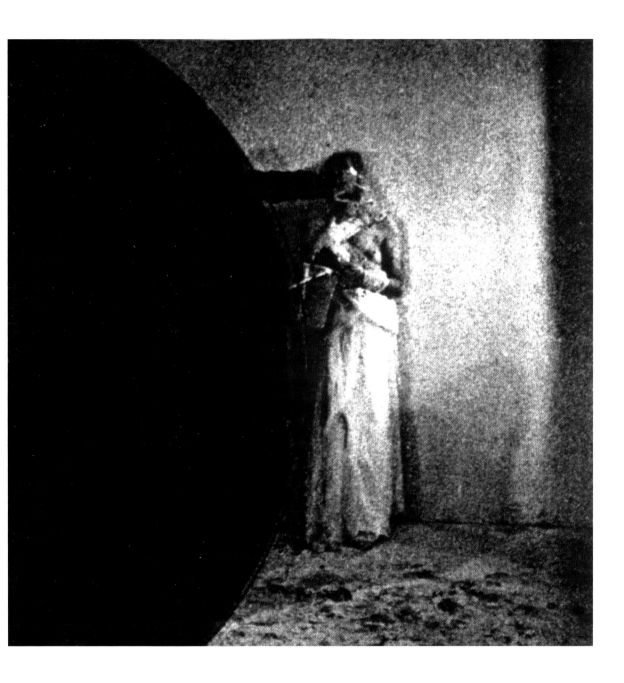

Ines Doujak

O. T. (Untitled), 1994

In dieser frühen Arbeit von Ines Doujak, die gleichsam am Beginn der Entwicklung eines ganzen Werkkomplexes steht, sind schon viele jener wiederkehrenden Themen und stilistischen Elemente enthalten, die später den Erfolg ihrer Arbeit mitbegründen werden.

Die Stärkung der politischen Solidarität zwischen Frauen bei gleichzeitiger Anerkennung von Differenz ist einer dieser wesentlichen thematischen Stränge ihrer künstlerischen Untersuchungen. Doujak geht es dabei sowohl um die Dekonstruktion von Mustern und Sphären, die den öffentlichen gesellschaftlichen Raum umfassen, wie auch um Verhaltensregeln, die im privaten und halbprivaten Bereich angesiedelt sind. Mit ihren Arbeiten durchbricht sie spielerisch die Grenzen der Heteronormativität und scheut sich auch nicht, hin und wieder antizyklisch zu den gängigen Moden zu agieren. Das Ergebnis ist eine weit gefasste Reflexion und ein lustvolles Durchbrechen medial codierter Regeln der Sexualität, die die Prägung und Konstruktion der Geschlechter und in der Konsequenz die Verfasstheit einer Gesellschaft zeigen.

Subtil geschieht das in der vorliegenden Arbeit mittels des Mediums Wasser. Die entpersönlichte Darstellung einer Frau – die Partie oberhalb der Brust fehlt – führt das beobachtende Auge an den rechten Bildrand, um dort der Bewegung des Wassers zu folgen. Der gerade Strahl wird von einem vollen gläsernen Krug aufgefangen, das überfließende Wasser bildet einen weiteren Strahl. Die gesamte Inszenierung spielt mit märchenhaften Zitaten – Natur, das Hellblau des Rockstoffs, die Drapierung der Falten –, die Farbgebung erinnert an Madonnendarstellungen. Die dominante Bildkomponente, der transparente „reine" Wasserstrahl, wird jedoch – diskret und trotzdem unübersehbar – durch einen zweiten Strahl gedoppelt, dessen eindeutige Quelle vom Rock verdeckt ist. Ines Doujak dient diese Inszenierung als Kulisse für das eigentliche Thema: nämlich durch Irritation auf die vorhandene Geschlechterdominanz hinzuweisen und anderes Denken zu provozieren.

This early work by Ines Doujak, which represents, as it were, the beginning of the development of an entire complex of works, already contains many of the recurrent themes and stylistic elements that would later form, in part, the basis of her success.

Strengthening political solidarity between women while also acknowledging their differences is one central thematic line in her artistic investigations. Doujak seeks both to deconstruct patterns and spheres encompassing the space of the social, and to engage behavioral norms that pertain to the private and semi-private realms. Her works playfully transgress the borders of heteronormativity, and Doujak does not shy away from acting in anticyclical opposition to current fashions when the situation demands it. The result is a broadly conceived reflection on, and a delightful disruption of, sexual rules encoded in the media, exhibiting the formation and construction of the sexes and, by consequence, the constitution of society.

The present work subtly uses water to this end. The depersonalized representation of a woman—her body above her breast remains invisible—leads the observer's eye to the right-hand margin of the image, where it follows the movement of the liquid. A straight jet of water is captured by a full glass beaker, and its overflow forms another jet. The entire mise-en-scène plays with fairytale motifs—nature, the light-blue fabric of the skirt, the drapery of the creases—while the colors are reminiscent of representations of the Madonna. The component that dominates the image, however, the transparent and "pure" jet of water, has a discrete and yet unmistakable double in a second jet, whose unambiguous source is concealed by the skirt. Ines Doujak uses this mise-en-scène as a backdrop for her true subject: using irritations to indicate the existing relation of dominance between the sexes and to provoke a different kind of thinking.

Hedwig Saxenhuber

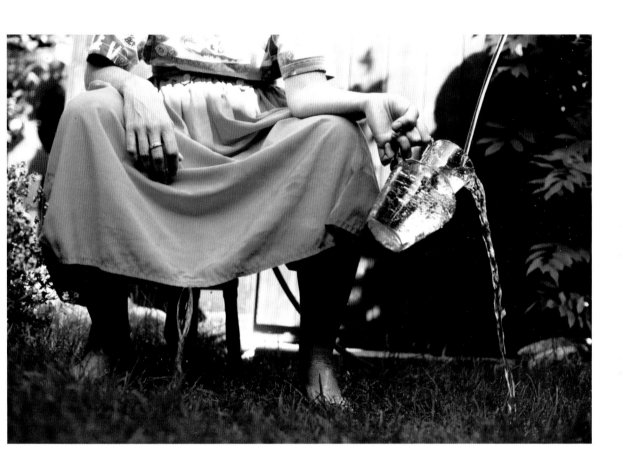

Friedrich Eckhardt

Die Gilde (The Guild), 1991
Aus der Serie *Lex (Äpfel und Birnen)* [From the series *Lex (Apples and Pears)*], 1991

Arten, Typen, Gattungen – es sind die Grenzziehungen der künstlerischen Profession, die Friedrich Eckhardt in seinen Selbstbildnissen und Konzept-Ausstellungen abschreitet. Sei es, dass er sich als Fußballmannschaft oder als Inbegriff des Zunftwesens der „Schildermacher" inszeniert, sei es, dass er Illustrationstafeln naturwissenschaftlicher Publikationen auf den klassischen Bildträger der modernen Kunst – die Leinwand – aufkaschiert. In Die Gilde wird Künstlertum durch den üppigen Goldrahmen und die genretypische Variation der Posen vor der Kulisse eines monumentalen „Werks" quasi überaffirmiert.

Dass das Bildsujet des Letzteren unscharf als Apfelspalte identifiziert werden kann, wird durch eine weitere Arbeit Eckhardts nahe gelegt: Äpfel und Birnen bietet in zweimal dreifacher Ausfertigung Bildtafeln aus zwischen 1893 und 1908 erschienenen Ausgaben des *Meyers Konversations-Lexikons* zum – sprichwörtlich unzulässigen – Vergleich an. Der Medienverbund demonstriert darüber hinaus auch die Nähe von traditionellerweise disparaten Wissens- und Aktionsordnungen: Die Kategorie der Autorschaft, sonst vor allem im künstlerischen Feld kultiviert, beansprucht ihre Gültigkeit auch in den wissenschaftlichen Bildern, wenngleich sich in diesen Handschriftlichkeit der Verpflichtung zu Objektivität unterordnet. So wird die benutzte Klassifikation durch einen Namen autorisiert: Man folgt etwa dem „System Diel-Lucas", von dem sich die Anzahl der jeweils 15 abgebildeten Apfel- und Birnensorten ableitet. Auf anderen Tafeln verewigt sich der auf Tier- und ethnografische Darstellungen spezialisierte „G. Mützel" per Signatur (inkl. einem selbstbewussten „fec.") als Schöpfer.

Eckhardt spielt in den Collagen aber vor allem mit der Kategorie des Originals: als Mensch, den sein kauziger Humor dazu anstachelt, als Gruppenporträt hinter einer Kaffeepackung zu posieren. Und beim Bildobjekt, indem er die für 250.000er-Auflagen produzierten Chromolithografien als von Künstlerhand konservierte Sammlerstücke wieder erstehen lässt.

Species, types, genres—such are the delimitations of the artistic profession Friedrich Eckhardt traces in his self-portraits and conceptual exhibitions; be it a staging of himself as a soccer team, as the epitome of the "sign painters" guild, or a lamination of illustrated plates from scientific publications onto a canvas, the classical image-support of modern art. The Guild, in particular, over-affirms the concept of artistry with its lavish golden frame and genre-typical variation of poses before the backdrop of a monumental "artwork".

That the subject of this latter work, though blurry, can be identified as a slice of apple is suggested by another work by Eckhardt: produced in two times three copies, Apples and Pears offers illustrations from various editions of Meyer's Konversations-Lexikon printed between 1893 and 1908 for a—proverbially incongruent—comparison (the German apples and pears are the English apples and oranges). The combination of media, moreover, demonstrates the proximity of traditionally disparate orders of knowledge as well as action—for instance, the notion of authorship, cultivated especially in the field of the arts, is here shown as valid also in scientific illustration, even though the individual handwriting is subordinated to the obligation of objectivity. For instance, the classification used is authorized by a name: the representation follows the "system of Diel and Lucas," from which the number of the species of apples and pears, 15 each, is derived. On other plates, a "G. Mützel," specialist in pictures of animals and ethnographic representations, has left his creator's signature (with the confident addition of "fec.").

But more than any other category, it is that of the original that Eckhardt plays with in his collages: for example, as a single person whose eccentric sense of humor incites him to pose as a group portrait behind a bag of coffee. And with the picture-object in which he brings the chromolithographs produced in editions of 250,000 copies back to life as collector's items preserved by the artist's hand.

Andrea Hubin

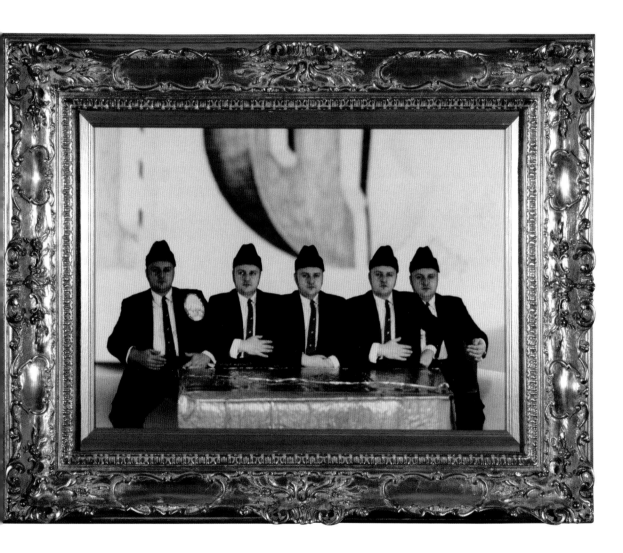

VALIE EXPORT

Aktionshose Genitalpanik (Action Pants Genital Panic), 1969

Das Poster *Aktionshose Genitalpanik* ist Teil eines mehrgliedrigen Projektes, das VALIE EXPORT 1969 realisierte. Für eine Aktion in einem Münchner Kino fertigte sie eine Hose mit ausgeschnittenem Schritt an, mit der sie durch die Reihen der ZuschauerInnen ging. Zusätzlich produzierte sie Plakate, auf denen sie sich mit diesem Kleidungsstück breitbeinig mit Gewehr in der Hand inszenierte. Einige der Plakate wurden in Kunstausstellungen gezeigt, während der Großteil an öffentlichen Orten in Wien affichiert wurde. Damit nahm sie ein populärkulturelles Format auf und griff in die visuelle Kommunikation des öffentlichen Raumes ein.

In dieser Fotografie verkehrt sie traditionelle Darstellungen weiblicher Körper ins Gegenteil: Wie vor allem von feministischer Seite kritisiert, wurden und werden Frauen unverhältnismäßig oft nackt ins Bild gesetzt, wobei der Schambereich meist verdeckt ist. Der erotische Reiz geht davon aus, Nacktheit zu zeigen, aber nicht alles zu sehen zu geben, sondern die Phantasie anzuregen und die Möglichkeit eigener Eroberungen zu bieten. In diesem Poster ist die Frau jedoch vollständig bekleidet, bloß das Geschlechtsorgan selbst ist zu sehen. Die Umkehrung des Verhältnisses von Sichtbarem und Verdecktem erzeugt eine Direktheit, welche die konventionelle Sexualisierung visueller Darstellungen von Frauen thematisiert und bricht. Die Drastik der Präsentation wird durch die Körperhaltung und die Geste der Waffe noch verstärkt. VALIE EXPORT greift konventionelle Blickstrukturen auf und setzt ihnen eine Verfügbarkeit verweigernde Aggressivität entgegen. Diese Form selbstbestimmter Präsentation weiblicher Sexualität stellte Ende der 1960er Jahre einen Tabubruch dar, auf den der Titel der Arbeit anspielt. Von feministischer Seite wurde kritisiert, dass dieses Bild die Reduktion von Frauen auf ihr Geschlecht fortschreibe. Das Werk ist wohl aber vor allem im Kontext der Selbstaneignungsstrategien zu Beginn der zweiten Frauenbewegung und der Sexualitätsdiskurse der 68er-Bewegung zu verstehen.

The poster Aktionshose: Genitalpanik *forms part of a multi-part project realized by VALIE EXPORT in 1969. For an action performed at a Munich movie theater, VALIE EXPORT made a pair of pants from which she cut the crotch; wearing these pants, she then walked up and down the aisles between the moviegoers. In addition, she produced posters on which she staged herself in these pants, sitting legs apart and gun in hand. Some of the posters were shown at art exhibitions, while the majority was put up in public places around Vienna. She thus adopted a pop-cultural format and intervened in the visual communication of public space.*

With this photograph, she turns traditional representations of female bodies on their head: as critics, especially feminists, have often noted, women were and still are disproportionately pictured as naked, with their genitals usually covered. The erotic appeal is created by showing nudity without offering everything up to the gaze, instead stimulating the imagination and promising the beholder the possibility of a personal conquest. In this poster, by contrast, the woman is completely dressed; only her sexual organ itself is visible. This inversion of the relation between the visible and the covered creates a directness that thematizes and disrupts the conventional sexualization of visual representations of women. The shock value of this presentation is heightened by VALIE EXPORT's posture and the gesture of holding a weapon. She takes up conventional structures of the gaze and opposes them with an aggressiveness that refuses to be turned into an available object. In the late 1960s, such self-determined representation of female sexuality violated a taboo, a fact alluded to in the title. Feminist critics contended that the picture continued to reduce women to their sexual parts, yet the work ought rather to be understood primarily in the context of the strategies of self-appropriation present in second-wave feminism, and of the discourses of sexuality in the revolts of 1968.

Renate Wöhrer

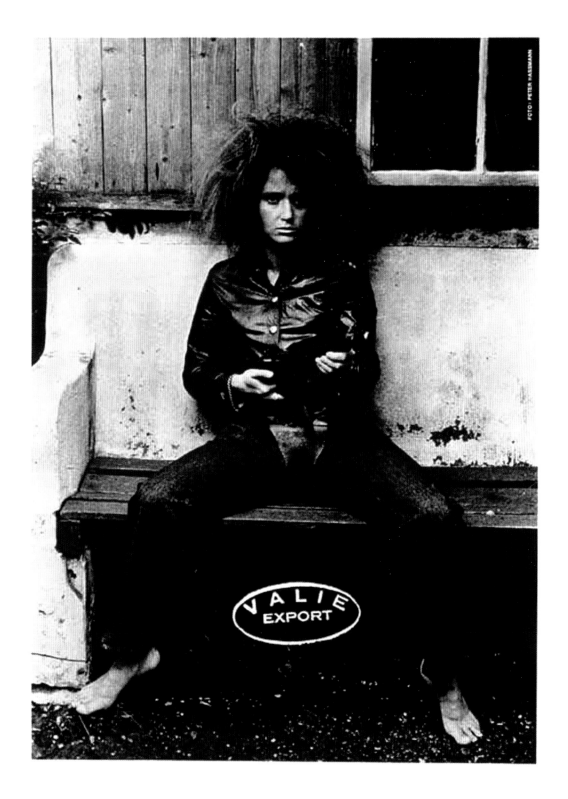

FOTO: PETER HASSMANN

111

VALIE EXPORT

Split Monument, 1982

Split Monument ist eine multimediale Installation in Form einer dreieckigen Bleiwanne, an deren Spitzen je ein Videomonitor positioniert ist. Die Bildschirme sind auf die Mitte des Beckens gerichtet, das mit einer sechseckigen Bleiplatte abgedeckt ist, auf der eine lebensgroße Fotografie eines sich umarmenden Paares appliziert ist. Dieser zweidimensionalen Abbildung ist im Schulterbereich eine Gipsskulptur aufgesetzt, die die Form der Fotografie übernimmt und ins Dreidimensionale überführt. Das Ineinandergreifen der Umarmung wird somit haptisch und körperlich. Dieser statischen Konstellation sind Videos gegenübergestellt, die eine Frau, einen Mann und eine feuernde Maschinenpistole zeigen. In der Videoaufnahme verharren diese Menschen zwar in einer Position, aber da es sich nicht um ein Standbild handelt, geschieht dies nicht ganz reglos. Die filmischen Elemente Zeit und Ton kommen hinzu. VALIE EXPORT betont also in der Kombination verschiedener Medien deren spezifische Repräsentationsformen.

Im Zentrum der Installation befindet sich ein heterosexuelles Paar, das von Präsentationen von Männlichkeit, Weiblichkeit und Gewalt umstellt ist. Aus den Videomonitoren blicken ein Mann und eine Frau auf dieses Paar, während eine Maschinenpistole lautstark auf sie feuert. Dieses Dreiecksverhältnis aus Geschlechterbildern und Gewalt wirkt auf das Paar ein. Darin können Geschlechterverhältnisse als normierende Gewalteinwirkung auf heterosexuelle Paarbeziehungen ebenso gelesen werden wie die Aufdröselung dieser Paarbeziehungen in zärtliche und aggressive Aspekte, die Beziehungen inhärent sind. In jedem Fall ist das Paar in ein Geflecht von äußeren Verhältnissen eingespannt, das in der Form des gleichseitigen Dreiecks das christlich geprägte und männlich gedachte Modell der Trinität aufnimmt. Verbunden werden all diese Elemente durch die Materialien Altöl und Blei. In der monumentalen Metallwanne von bleierner Schwere bildet Altöl den zähflüssigen Grund und spiegelt gleichzeitig seine Umgebung.

Split Monument *is a multimedia installation consisting of a triangular lead basin with a video monitor positioned at each corner. These monitors are turned toward the center of the basin, which is covered in a hexagonal slab of lead onto which a life-sized photograph of an embracing couple has been applied. On top of this two-dimensional image, in the area of the couple's shoulders, a plaster sculpture has been mounted that takes up the shapes of the photograph, transforming it into three dimensions. The entanglement of the embrace thus acquires a tactile and bodily quality. This static constellation is contrasted with videos that show a woman, a man, and a firing machine gun. Although these human figures stand unmoving, the monitor does not show a freeze image, and so they are not entirely motionless, adding the filmic elements of time and sound. By combining various media, VALIE EXPORT thus stresses their specific forms of representation.*

At the center of the installation stands a heterosexual couple surrounded by representations of masculinity, femininity, and violence. A man and a woman observe this couple from the video monitors while a machine gun fires noisily at them. This triangular interrelation of gender images and violence affects the couple. Gender relations can here be read as a normalizing violence inflicted upon intimate heterosexual relationships, as well as an analysis into aspects of tenderness and aggression inherent in such relationships. In any case, the couple is tied up in a network of external relations which, in the shape of the equilateral triangle, takes up the model (shaped by Christianity and conceived as masculine) of the trinity. All these elements are held together by the materials, used oil and lead. Within the leaden weight of the monumental metal basin, the oil forms a viscous pool and simultaneously a mirror of its surroundings.

Renate Wöhrer

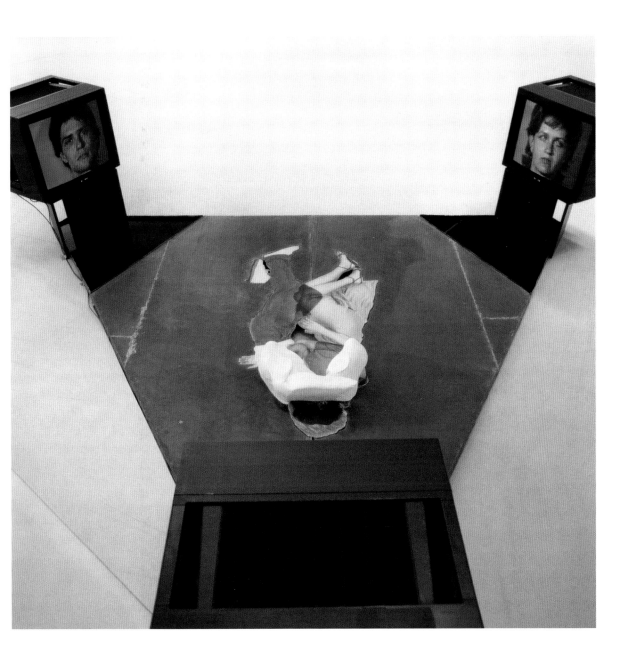

Alex Gerbaulet, Michaela Pöschl

Sprengt den Opfer-Täter-Komplex! (Explode the Victim-Perpetrator Complex!), 2005

Den emotionalen Gehalt von Stimme und Sprechen und auch die Bildlichkeit von Narben und Wunden haben Alex Gerbaulet und Michaela Pöschl *abgeschnitten*, wo es darum geht, die weitestgehend tabuisierte und feminisierte Praxis von Schneiden und Ritzen am eigenen Körper im Rahmen einer Auseinandersetzung mit dem Sichtbar-Machen von Gewalt und Verwundet-Sein und die daraus resultierenden Zuweisungen eines Opfer-Status zu thematisieren: Narben an Männerkörpern sprechen nach wie vor eine Sprache von Tapferkeit und Macht, Narben an Frauenkörpern eine Sprache von Ohnmacht, beide werden sexualisiert. Die Praxis des Schneidens wird unabhängig vom jeweiligen Schmerz, der sich in Selbst-Verwundung artikuliert, auf ihre gesellschaftspolitisch relevanten Bedingungen und Konsequenzen hin befragt, wobei die Sorgfalt im Nachfragen und der kämpferische Titel der Arbeit einander scheinbar kontrastieren. Distanzierung – schon der Schnitt selbst kann als Distanzierung beschrieben werden – bestimmt die Inszenierung: Vor neutralem grauem Hintergrund artikuliert ein junger Mann, der in 33 Einstellungen abwechselnd frontal, im Profil und von hinten in den Blick genommen wird, starr wie eine Büste 33 Fragen, ohne dass er zu hören wäre. Die gesprochenen Fragen sind als Inserts in Großbuchstaben über sein Bild gelegt, sie werden aus einer Macht beanspruchenden Position heraus nicht beantwortet. So wird versucht, die „Reinszenierung einer Ohnmachtsposition" der Befragten – wie es im Text heißt – als Grundproblematik engagierter dokumentarischer Verfahrensweisen im Aufzeigen von Verdrängtem und Marginalisiertem, als Grundproblematik auch von medialen Politiken um „Opferschutz" zu vermeiden. Wie kann man, so lassen Alex Gerbaulet und Michaela Pöschl fragen, über Erfahrungen von Gewalt sprechen, ohne den Opfer-Status zu verstärken? Sind die Aktivität des Schneidens und die Artikulation über Zeichen, Spuren, Narben selbst einer Verkehrung von Opfer- und TäterInnenpositionen geschuldet?

As part of their engagement with the visualization of violence and wounding, as well as the attributions of victimhood that accompany it, Alex Gerbaulet and Michaela Pöschl have cut off *the emotional substance of voice and speech as well as the imagery of scars and wounds as they sought to address the practice, for the most part tabooed and feminized, of writing and cutting into one's own body: scars on men's bodies continue today to speak a language of bravery and power; scars on women's bodies, a language of powerlessness; both are sexualized. Irrespective of the pain that articulates itself in each case of self-wounding, the practice of cutting is examined with respect to its socially and politically relevant conditions and consequences; the careful attention with which Gerbaulet and Pöschl seek to inquire seems to contrast with the work's pugnacious title. Acts of distancing—where even cutting itself can be described as an act of distancing—dominate the mise-en-scène: before a neutral gray backdrop, a young man, shown in 33 takes alternating between portrait, profile, and shots of his back, is captured responding to 33 questions; he remains as motionless as a bust, and we do not hear his answers. The questions as spoken are placed as inserts in capital letters above the young man's image; an invisible subject who lays claim to power refuses to have them voiced. The work thus seeks to avoid the "re-staging of a position of powerlessness" (in terms of the interviewees), as well as the illustration of what is repressed and marginalized, both being fundamental problems in the making of documentaries as well as in the politics of "victim protection." How can we speak, Alex Gerbaulet and Michaela Pöschl have us ask, about experiences of violence without reinforcing the status of the victim? Are the activity of cutting and an articulation of power by signs, traces, and scars indeed owed to an inversion of the positions of victim and perpetrator?*

Edith Futscher

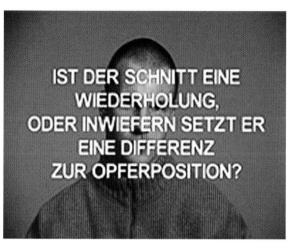

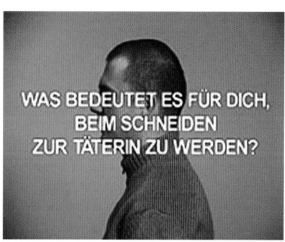

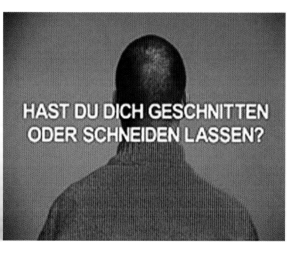

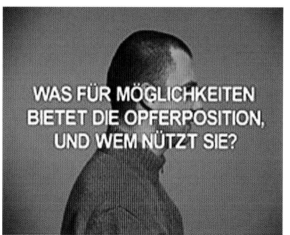

Eva Grubinger

Netzbikini (Net Bikini), 1995

Small, Large oder Medium? Im Zentrum von Eva Grubingers Arbeit *Netzbikini* stehen Größenverhältnisse. Ursprünglich für den Neuen Berliner Kunstverein konzipiert, überträgt der *Netzbikini* geschlechterspezifische Fragestellungen vom Kauf eines Bikinis auf die Mechanismen des Kunstbetriebs Mitte der 1990er Jahre. Der/die AusstellungsbesucherIn wird aufgefordert, sich das Schnittmuster eines Bikinis in der passenden Größe aus dem Internet herunterzuladen (http://www.evagrubinger.com/netzbikini) und in einem nachgestellten Sweatshop zu nähen. Ökonomischen Interessen und der selbst auferlegten Do-it-yourself-Verpflichtung Neuer Medien hält Grubinger die Arbeitssituation von Frauen, z. B. in Entwicklungsländern, entgegen. Wird der Bikini zusätzlich – wie von der Künstlerin empfohlen – aus Netzstoffen wie etwa Gardinen genäht, entsteht aus dem weiblichsten aller Bekleidungsstücke eine makaber-erotische Metapher, die einen Blick *behind the curtains* zulässt.

Eva Grubinger greift auch Themen wie jene zu Beginn der Internet-Ära propagierte Demokratisierung des Kunstbetriebs und „endgültige" Auflösung der Autorschaft auf und konterkariert diese durch ihr eigenes Kunstlabel „grubi@thing.or.at". Denn als „Original" gilt das selbst genähte Kleidungsstück erst, wenn der/die UserIn ein Bild von sich an die Künstlerin schickt, auf dem er/sie den Bikini trägt, und im Gegenzug dafür eine Signatur in Form einer E-Mail-Adresse aus Stoff zum Einnähen erhält.

Der *Netzbikini* ist keine rein internet-basierte Arbeit, bedient sich aber durch seinen partizipatorischen Ansatz der Methoden von NetzkünstlerInnen der ersten Stunde und übersetzt diese in den Realraum. Konzeptuelle Strategien werden mit handwerklichen Tätigkeiten verbunden, gängige Klischees zuerst rekonstruiert, um in weiterer Folge systematisch wieder dekonstruiert zu werden. Auf diese Weise stellt der *Netzbikini* die Verhältnisse zwischen Institution und KünstlerIn, BetrachterIn und Kunst und zwischen den Geschlechtern zur Diskussion.

Small, large, or medium? Proportions are at the center of Eva Grubinger's work Net Bikini. *Originally conceived for the Neuer Berliner Kunstverein, the* Net Bikini *transposes gender-specific questions from the purchase of a bikini to the mechanisms of the mid-1990s art business. The visitor to the exhibition is asked to download a pattern for a bikini in the appropriate size from the Internet (http://www.evagrubinger.com/netzbikini) and to sew it together in a mock sweatshop. Grubinger contrasts economic interests and the self-imposed Do-It-Yourself obligation of New Media with the conditions in which, for instance, women in developing countries labor. When the bikini is moreover sewn from mesh materials such as curtain fabric, as recommended by the artist, the most female piece of apparel is transformed into a macabre-erotic metaphor, permitting a glimpse* behind the curtains.

Eva Grubinger also takes up subjects such as the democratization of the art business and the "final" dissolution of authorship proclaimed by many in the early days of the Internet, undermining them with her own art label, "grubi@thing.or.at." By extension, the user-made piece of apparel becomes an "original" only when the user sends a picture of him/herself to the artist; in response, she sends a signature in the form of an email address on a fabric tag to sew into the bikini.

The Net Bikini *is not a purely Internet-based work, but with its participatory approach, it uses the methods of first-hour web artists, and translates them into the space of material reality. Conceptual strategies are combined with handicraft activities; Grubinger initially reconstructs widely accepted stereotypes only to systematically deconstruct them. In this way, the* Net Bikini *initiates a discussion on the interrelations between institution and artist, between beholder and art, and between the sexes.*

Franz Thalmair

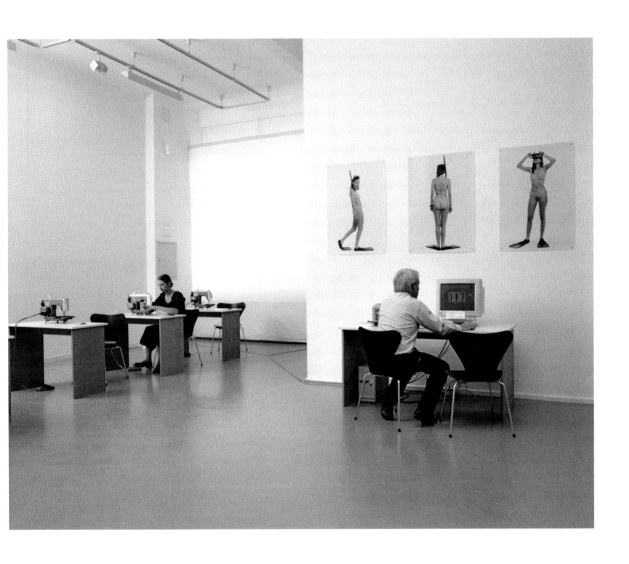

Maria Hahnenkamp

O. T. (aus der Serie *rote-zusammengenähte-Fotoarbeiten*)
[Untitled (from the series *red-photographic-works-sewn-together*)], 1995

Was auf Zeitschriftencovers und Plakaten wie Ware feilgeboten wird – Frauenkörper in den meisten Fällen, die zum Kauf bestimmter Produkte verführen sollen –, ist in den Bildern von Maria Hahnenkamp auf paradoxe Weise ebenso anwesend wie absent: Zum einen evoziert die intensive Farbigkeit dieser Fotoarbeiten, das Rot, das Schwarz, ein Gefühl erotischer Verführung und Verfügbarkeit; sie fordern allerdings gleichzeitig auch Distanz, denn Fotografie ist bei Hahnenkamp jeweils in ihrem doppelten Charakter evident: Ihre Bilder sind Aufnahmen eines Gegenstands wie auch Objekt an sich. Fotofragmente, deren Schnitt sich auf den so gern als kurvig apostrophierten Frauenleib bezieht, finden sich an- und übereinander genäht, mit maschinenhafter Akkuratesse. Vage zu erkennen ist eine weiche Chesterfield-Couch, auf der ein schwarz gekleidetes Model liegt. Doch die Frau ist aus dem Foto herausgeschnitten, die restlichen Einzelteile sind zu einem neuen Bild gefügt. Körperlichkeit ist weniger als ursprünglich fotografierte denn als Leerstelle, als in Verformungen assoziierte wahrnehmbar.

Kaderartig in Serie gehängt, evozieren die Arbeiten Schnitt- und Montagetechniken des Films: Mechanismen, die das Eindringen ins Illusionäre fördern. Was in der Werbung als Attraktion eingesetzt wird, findet sich bei Hahnenkamp ins Verstörende gewendet: Nägel und Nieten durchbohren an den Ecken das von der Nähmaschinennadel perforierte Bild, in dem kaum Raum mehr für den abgelichteten Körper ist; die Schnitte und Nähte zerstören in dem Maß Phantasmatisches, wie sie es bedingen. Voyeuristische Blicke mögen in die Eintiefungen des Stoffes dringen, verlieren sich aber in der spiegelnd glänzenden Oberfläche des Fotopapiers.

What magazine covers and posters offer for sale like commodities—in most cases, female bodies that are to seduce the beholder into buying certain products—is in a paradoxical way both present and absent in Maria Hahnenkamp's pictures: on the one hand, the intense colors of these photographic works, red and black, evoke a sense of erotic seduction and availability, while at the same time imposing a certain distance, for the double character of photography is evident in each of Hahnenkamp's works: her pictures are recordings of an object and simultaneously objects in themselves. Photographic fragments—cut into shapes that refer to the often-labeled "curvaciousness" of the female form— have been sewn onto and underneath each other with machine-like accuracy. One can vaguely discern a soft Chesterfield couch and, recumbent upon it, a model dressed in black. Yet the woman has been cut from the photograph, and the remaining individual parts composed anew. Physicality is perceptible not so much as the original photographic subject but rather as a lacuna, something associatively perceived in deformation.

Shown in a series reminiscent of film frames, the works evoke the cutting and montage techniques of film: mechanisms that serve as inroads into the illusory. Hahnenkamp turns into something discomforting what advertising employs as an attraction: in the corners, nails and rivets pierce the picture, and the sewing machine's needle has perforated it, leaving little space for the photographed body; the cuts and sutures destroy the phantasmatic in the same breath as they permit it. The voyeuristic gaze may seek to enter into the depths of the fabric, but it loses its way among the shiny and reflective surfaces of the photographic paper.

Ulrike Matzer

Ilse Haider

O. T. (Männerporträt mit C.U.N.T.)
[Untitled (Man's Portrait with C.U.N.T.)], 1990

Acht Buchstaben, verhakt ineinander zum *four-letter-word*, zweifach im Kreis und gegen den Uhrzeigersinn arrangiert, ein wenig schickliches Wort, das bestenfalls *c*nt* geschrieben und in Funk und Fernsehen mit einem Ton gelöscht wird: Eben jenes Unsagbare und im Verschweigen und Verstecken doch Gesagte materialisiert sich in einem Bildwerk Ilse Haiders.

Anders als bei vielen ihrer Arbeiten, in denen sich die Künstlerin fotografische Reproduktionen aus der Kunstgeschichte zu eigen macht und wiederum selbst reproduziert, indem sie Bilder von Körpern auf körperhafte Träger wirft (auf Peddigrohr, Holz, die Enden von Wattestäbchen), stammt in diesem Fall die Aufnahme von ihr: Sie hat verschiedene Personen im Moment des Sprechens abgelichtet.

Wörter, wiederholt und isoliert ausgesprochen, werden einem fremd, ihr Sinn ist plötzlich nicht wiederzuerkennen. Bedeutung und Wirkung von Ausdrücken hängen vom Kontext und den Sprechabsichten ab, sind also sehr unterschiedlich. Gerade bei Schimpfwörtern kommt es zu starken Verschiebungen, was den ursprünglichen Sinn eines Ausdrucks in Bezug auf das Bezeichnete betrifft – was auch eine Verschiebung geschlechtlicher Zuschreibung mit sich bringt. Zudem wird hier Akustisches ins Visuelle übertragen, was noch mal ein Rauschen produziert.

Die Auseinandersetzung mit solchen Wahrnehmungs- und Bedeutungswechseln führt Ilse Haider in ihren späteren Objekten fort, die noch stärker räumlich wirken und Betrachtende in bestimmte Positionen zwingen. Je nach Standpunkt verändert sich das Bild: Zeigen und Verbergen, Auslöschen und Einschreiben als je zwei Varianten des Verweisens.

Eight letters, intertwined to form a four-letter word inscribed twice in a counterclockwise circle, an indecent word spelled out at best as c*nt *and erased by a beep on radio and TV: this word, unspeakable and yet pronounced precisely by its very silence and concealment, is materialized into an object by Ilse Haider.*

In contrast with many other works in which the artist appropriates photographic reproductions from the history of art and recreates them by projecting images of bodies onto bodily supports—a rattan cane, wood, the ends of cotton swabs—the photograph in this case is her own: a capturing of various people at the moment of speaking.

Words pronounced repeatedly and in isolation become strangers, their meaning suddenly unrecognizable. The signification and effect of an expression depend on the context as well as the intentions with which they are pronounced, and thus vary greatly. Insults, especially, experience wide displacements regarding the original import of an expression with respect to what it designates—entailing also a displacement of sexual assignation. Moreover, an acoustic signal is here transformed into a visual one, leading to more white noise.

Ilse Haider carries the engagement with such shifts in perception and meaning further in her later objects, which appear even more fully spatial and compel the beholder to adopt certain positions. The picture changes depending on one's standpoint: showing and concealing, erasing and inscribing as two different versions of signifying.

Ulrike Matzer

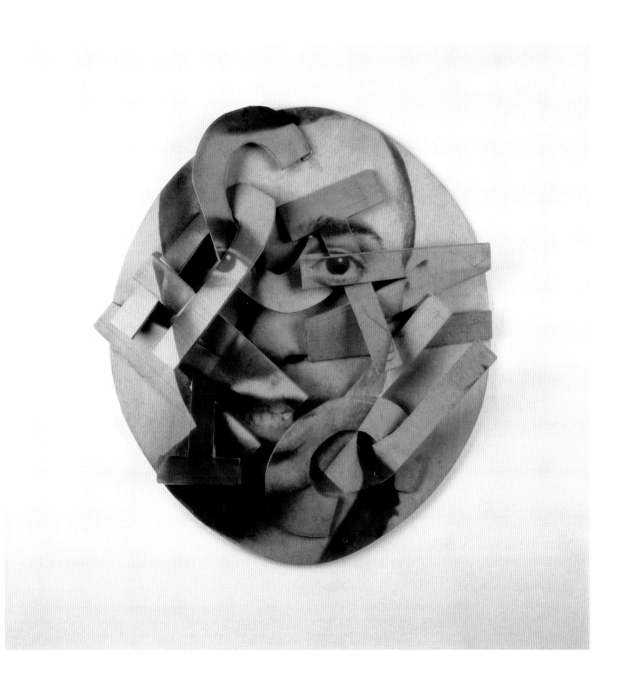

Oliver Hangl

Picture This: Mr. Rose, 2001–2004
6 possible soundtracks for Mr. Rose, 2005

Oliver Hangl ist ÖsterreicherInnen bekannt, ohne dass er ihnen bekannt wäre: Er trat 1994–1996 als „Assistent Robin" in der TV-Produktion *Phettbergs Nette Leit Show* auf und bewegt sich seither zwischen Popkultur und den klassischen Ausstellungsräumen der bildenden Kunst. Auch das Projekt *Picture This: Mr. Rose* (2001–2004) und der zugehörige Soundtrack (*6 possible Soundtracks for Mr. Rose*, 2005) sind in der Zwischenwelt zwischen medial weit verbreiteten Narrativen und Kunstkalkül situiert. *Picture This: Mr. Rose* nimmt das Thema der Identitätskonstruktion durch und in medial konstituierten Bildwelten auf: Die Serie zeigt einen mit Hilfe stereoskopischer Fototechnik transparent wirkenden jungen Mann in Alltagssituationen: mit zwei Kindern auf der Straße, auf einem Ast sitzend, bei einem Begräbnis. Die Installation behandelt auf narrativer und auf formaler Ebene zentrale Topoi der Diskussion um Geschlechtsidentität. Bereits der Titel spielt auf den Doppelcharakter des Vorgangs des Abbildens an: Übersetzbar als Aufforderung, „sich eine Vorstellung zu *machen*", meint er sowohl das Konzept des Bildes als Idealvorstellung als auch die mehr oder weniger bewusste Herstellung einer solchen durch die Projektion internalisierter Bilder auf eine Person. Die Installation thematisiert so die Momente der Emergenz einer geschlechtlich codierten persona, derer der Betrachter/die Betrachterin jedoch nicht habhaft werden kann, die sich *in the blink of an eye* entzieht. Das zugehörige Tondokument enthält konsequenterweise *possible soundtracks*, mögliche Ton-Spuren dieses ephemeren Charakters. Programmatisch sind diese keine Originale, es handelt sich durchwegs um Coverversionen von populären Songs und Remixes. Damit fungieren sie als Indizien einer Spurensuche, die nirgendwo ankommen möchte, sondern durch das Dickicht innerer und medialer Bilder streunt. Wenn es in einem Song heißt: „Mr. Rose is a man who doesn't know who Mr. Rose is …", verweist dies traumwandlerisch auf ein (Butler'sches, Foucault'sches) Subjekt, das sich normativen Zuschreibungen entwindet.

Austrians are familiar with Oliver Hangl without knowing him: between 1994 and 1996, he appeared as "assistant Robin" on the TV show Phettbergs Nette Leit Show; *since then, he has been moving between pop culture and the classical exhibition spaces of the visual arts. The project* Picture This: Mr. Rose *(2001–2004) and the accompanying soundtrack (*6 possible Soundtracks for Mr. Rose*, 2005) are likewise situated on the threshold between narratives widely circulated by the media and artistic calculation.* Picture This: Mr. Rose *takes up the subject of the construction of identity within and by power of constitutively mediatic imagery. The series shows a young man, whose image appears to be transparent due to the stereoscopic photographic technique, in everyday situations: in the street with two children, sitting on a branch, at a funeral. On narrative and formal levels, the installation engages central topoi of the debate over gender identity. Even the title alludes to the double character of the act of depicting; understood as an invitation to "make oneself a picture of someone," it refers both to the notion of an image as an idealizing representation and to the more or less conscious production of such a representation through the projection of internalized imagery onto a person. The installation thus engages the moments at which a gender coded persona emerges—one, however, of which the viewer cannot get a hold, one that withdraws in the blink of an eye. It is only consistent that the accompanying acoustic documentation consists of* possible soundtracks, *possible audible traces/tracks of this ephemeral figure. Programmatically, none of these tracks is an original; they are cover versions of popular songs and remixes. They thus function as possible evidence in a hunt for clues that does not seek to arrive anywhere, preferring instead to roam in the undergrowth of internal and mediated imagery. One song notes that "Mr. Rose is a man who doesn't know who Mr. Rose is …," indicating with somnambulistic certainty a subject (according to Foucault or Butler) that escapes all normative ascription.*

Karin Harrasser

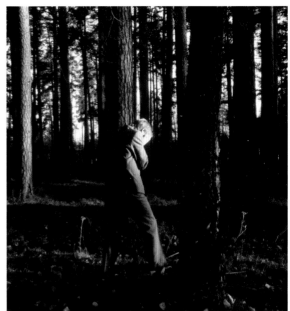

Lotte Hendrich-Hassmann

Lebenslauf (Curriculum Vitae), 1976

Fotografie und Film waren neben textilen Materialien die bevorzugten Medien von Lotte Hendrich-Hassmann, die in den 1950er Jahren Textilkunst an der Hochschule für angewandte Kunst in Wien studierte. Die Wahl von Technologien, die nicht dem herrschenden Kunstbegriff entsprachen, stellte in den späten 1960er und in den 1970er Jahren einen emanzipatorischen Akt dar. Hendrich-Hassmann, die in den USA wichtige Anregungen erhielt, zählt zur ersten Generation österreichischer feministischer Künstlerinnen.

Mit der Forderung nach mehr Solidarität vertrat sie bereits früh Anliegen von Frauen, später engagierte sie sich für den 1977 gegründeten Verein IntAkt (Internationale Aktionsgemeinschaft Bildender Künstlerinnen). Weibliche Identität und Erfahrung waren ebenso Themen ihrer zumeist seriellen fotografischen Arbeiten wie die Divergenz zwischen Erinnerung und Realität. Fotoserien können ihrer Ansicht nach Vorstellungen und Erlebnisse besser vermitteln als Einzelbilder. Ihre Filme aus den 1970er Jahren weisen hingegen experimentellen, nicht narrativen Charakter auf. Sie gehörte zu den Video-PionierInnen in Österreich und erstellte 1977 im Rahmen des IFI-Projektes die Video-Dokumentation *Frau Rosa Gager*, die den Tagesablauf einer Industriearbeiterin schildert. Eine weitere Facette ihres Werkes zeigen die filmischen und fotografischen Dokumentationen von Performances, z. B. von Rita Furrer, in denen sie die Nuancen interventionistischer Handlungen festgehalten hat.

Lebenslauf, ein fragmentierter Rückenakt, verbindet wesentliche Elemente ihres Schaffens. Entlang des Frauenrückens sind sechs Vertiefungen in die Leinwand eingelassen, die jeweils ein Foto zeigen: Kind, junge Frau, Hochzeit, junge Familie, ältere Frau mit Kind und Grabstein. Der Titel vermittelt, dass es sich um die „großen" und wichtigen Abschnitte im Lebenszyklus einer Frau handelt. Dass diese sich in den Körper der Frau einschneiden und ihn „verletzen", legt die kritische Distanz der Künstlerin zu diesem gesellschaftlich vorgezeichneten Lebensweg einer Frau nahe.

Photography and film, together with textile materials, were the preferred media in the work of Lotte Hendrich Hassmann, who studied textile arts at Vienna's College of Applied Arts in the 1950s. During the late 1960s and 1970s, her choice of technologies that deviated from the prevalent conception of art represented an act of emancipation. Hendrich Hassmann, who received significant inspiration in the US, belongs to Austria's first generation of feminist artists.

With her call for greater solidarity, she was an early champion of women's causes and, later on, an active member of IntAkt (International Action Group of Women Visual Artists). Female identity and experiences were subjects of her photographic works, usually produced in series, as was the divergence between recollection and reality. In her view, photographic series are superior to individual images in communicating ideas and experiences. By contrast, her films from the 1970s are experimental and non-narrative in character. She was a pioneer of video art in Austria; as part of the project IFI (1977), she created the documentary video *Frau Rosa Gager* recording a day in the life of an industrial worker. Another facet of her oeuvre is exemplified by the documentary films and photographs recording performances, such as those by Rita Furrer, capturing the nuances of interventionist actions.

Curriculum Vitae, a rear-view nude in fragments, combines central elements of her oeuvre. Along a woman's back, each of six indentations in the canvas contains a photograph: a child, a young woman, a wedding, a young family, an elderly woman with a child, and a tombstone. The title indicates that these are the "major" and crucial epochs in the circle of a woman's life. That these epochs are incised upon the woman's body, "wounding" her, suggests the artist's critically distanced stance toward this socially prescribed female curriculum vitae.

Elisabeth Bettina Spörr

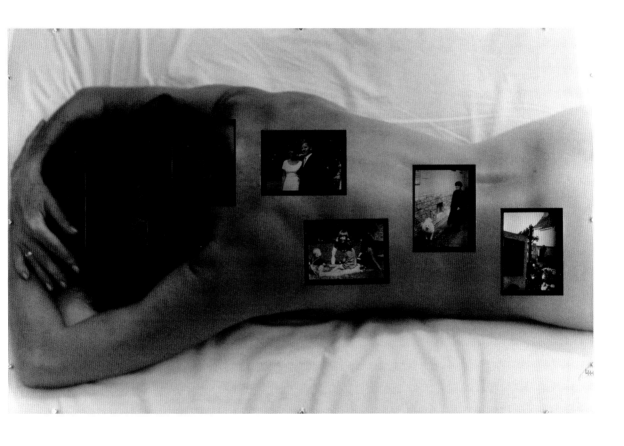

Matthias Herrmann

*One of the things I always ask my straight students is how their heterosexuality influences their work
(Lari Pittmann)*, **1997**
It took more then one man to change my name to Shanghai Lily (Marlene Dietrich), **1997**

„One of the things I always ask my straight students is how their heterosexuality influences their work." Die Frage ist nicht ohne – der Mann daneben auch nicht: Mit Pfeife, dicken Brillengläsern und einer Kunstzeitschrift unter dem Arm mimt er den Herrn Professor als aus Film und Fernsehen bekannten Typus, wäre da nicht dieser geradezu verbotene Slip, der das Gemächt hinter lederne Gitter setzt und im Übrigen auch schon die ganze Garderobe des athletischen Körpers darstellt. Ein Selbstporträt: Tatsächlich lehrt Herrmann Fotografie an der Wiener Akademie, und als Künstler wird er sich mehr als einmal mit der blöden Frage herumgeschlagen haben, die er umformuliert erst seinen Studierenden und dann den BetrachterInnen des Bildes vorsetzt: Wie seine Homosexualität seine Kunst beeinflusse.

Dass sie das tut, daran lassen die Bilder wenig Zweifel; blöd ist an der Frage, dass sie implizit davon ausgeht, die Heterosexualität anderer Produzenten spiele in deren Arbeiten keine Rolle. Blöder ist noch, dass sie die in den Bildern verhandelten Inhalte auf die Homosexualität reduziert – oder bei Frauen auf ihr Geschlecht, bei MigrantInnen auf Hautfarbe und Herkunft und so weiter. Am blödesten schließlich ist, dass sie den heterosexuellen männlichen weißen Künstler als Normalfall setzt.

Männlich und weiß ist Herrmann, nur eben auch schwul; und so entspricht er diesem Stereotyp des Künstlers so gut wie seine Selbstinszenierung vor der Kamera der eines Professors. Beide Positionen werden doppelt affirmiert, werden angenommen zu ironisch überhöhten Identitäten und darin auch als Identifizierungen erkennbar. Denn etwas zu werden ist ja kein Akt autonomer Kreation, sondern auch ein Prozess der Zuschreibungen. Sonst wäre auch kaum zu verstehen, dass Herrmann in einem zweiten Bild mit Bartschatten, falschen Brüsten, Perücke und im Negligee posiert, wozu ein anderes Kärtchen berichtet: „It took more than one man to change my name to Shanghai Lily."

"One of the things I always ask my straight students is how their heterosexuality influences their work." The question is not to be taken lightly—and neither is the man next to it: with a pipe, thick glasses and an art magazine under his arm, he mimics the professor, a type known from movies and TV shows; if only there weren't this positively illegal slip that hides his shlong behind leather bars, a slip which, by the way, is also all that this athletic body is wearing.
A self-portrait: Herrmann indeed teaches photography at the Vienna Academy of Fine Arts and, as an artist, has probably had to deal more than once with the redundant question he now, changing one word, puts to his students and subsequently to the viewers of this picture: how *his homosexuality influences his work. The images leave little doubt that it does so; what makes the question redundant is the way it implicitly presupposes that the heterosexuality of other artists/academics does not play a role in their own work. Even more redundant is that it reduces the substantial matters negotiated in pictures to homosexuality—or, in the case of women, to gender; for migrants, to origins and the color of their skin, and so on. What is, finally, most redundant about the question is that it posits the heterosexual white male artist as the standard case.*
Herrmann is both white and male, but then he is also gay; therefore, he matches the stereotype of the artist as his self-staged persona in front of the camera matches that of the professor. Both positions are doubly affirmed and, once accepted, become ironically exaggerated identities also recognizable as identifications. For becoming something is, after all, not an act of autonomous creation but also a process of attributions. Otherwise, it would be hardly intelligible that Herrmann should pose for a second picture in lingerie, with five-o'-clock shadow, fake breasts, a hairpiece, and another little card reporting: "It took more than one man to change my name to Shanghai Lily."

Friedrich Tietjen

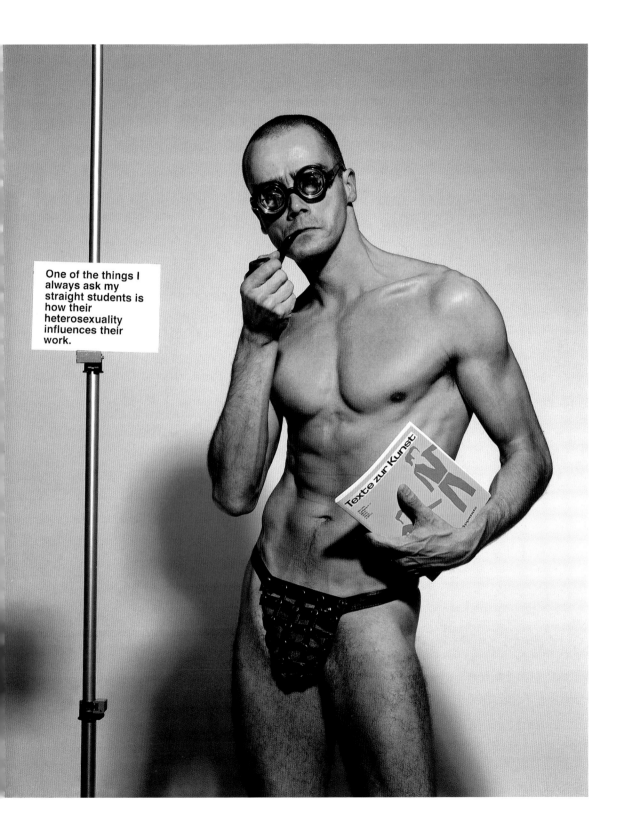

One of the things I always ask my straight students is how their heterosexuality influences their work.

Texte zur Kunst

Lisa Holzer

Einige freie Flächen (Some vacant areas), 2001

Die Fotoserie zeigt Einblicke in abgenutzte, leere Räume sowie Nahaufnahmen von einfachen rechtwinkeligen Objekten („fehlerhafte, reduzierte Modelle"). Diese Motive sind allerdings nicht im engen Sinn dokumentarisch festgehalten: Die schrägen Blickwinkel und die Wahl der Ausschnitte, die Lichtregie, eine weiche Unschärfe und milchige Pastellfarbigkeit entziehen die Szenarios weitgehend einer sachlich identifizierenden oder auch anekdotischen Lesart, etwa als fotoästhetisch romantisierte Nicht-Orte (_non-lieux_) oder Un-Dinge. Das eigentliche Thema und die verbindende strukturelle Affinität der Fotografien bilden die titelgebenden Flächen: konkret raumbegrenzende Ebenen (Wände) oder stereometrische, also selbst räumlich-körperliche, Gebilde (Platten oder geknickter Karton). Insofern arbeitet Holzer an einer zeitgemäßen fotografischen Modifikation eines alten Paradigmas bildlicher Raumdarstellung, der Abstraktion, also der Illusion von Raum durch Flächenmuster.

Einzelne Elemente, wie zwei Legoplatten neben einer abgebrochenen Styroporecke, das fehlende Feld einer Deckenverkleidung oder eine sich lösende Boden-Verlegeplatte, sind als solche durchaus erkenn- und lesbar. Die indexikalische fotografische Aufzeichnung stellt also individualisierende Details bereit – eben nicht nur Flächen (schlechthin), sondern „einige" (konkrete), wenn auch nicht bis in jede Einzelheit fixierte Flächen-Raum-Gebilde. Und genau hier kann eine Charakterisierung erfolgen, die die Thematik um eine gleichsam narrative Dimension erweitert, die auch auf die besondere Zeitgebundenheit der Fotografie verweist: Diese Flächen sind allesamt gebraucht, nicht (mehr) makellos oder sogar schäbig – es sind somit (ehemals) bestimmte Flächen. Andererseits sind sie aber auch momentan leere oder noch zu füllende „Raumansätze" ohne Referenzen und Kontexte. Wenn Holzer diese Leerstellen als „offene Handlungsfelder" bezeichnet, nimmt sie auch politische Aspekte in den weiteren Blickwinkel ihrer Arbeit.

The photographic series offers glimpses of worn-down empty rooms as well as close-up shots of simple rectangular objects ("defective reduced models"). Yet these motifs have not been captured in strictly documentary fashion: the oblique angles and the selection of detail, the method of lighting, slightly out-of-focus photography, and hazy pastel colors largely shield these scenarios from an objective, identifying reading or an anecdotal interpretation as non-places (non-lieux) or non-objects romanticized by a photographic aesthetic. The real subject of these photographs, the structural affinity that ties them together, are the areas from which they take their title: concrete, those planes (Flächen) that delimit space (walls) or stereometric structures that are in themselves spatial or bodily (panels and bent cardboard). In this sense, Holzer works toward a contemporary photographic modification of an old paradigm of the pictorial representation of space: abstraction; in other words, the illusion of space created by patterned surfaces. Individual elements such as two Lego panels next to a Styrofoam fragment, a panel missing from a suspended ceiling, or a floor panel coming loose are perfectly recognizable and legible as such. The indexical photographic record, then, does offer individualizing detail—showing not just surfaces (as such) but "some" (specific, though not in every detail fixed) structures of surfaces in space. This is the precise point where a characterization can ensue that, as it were, adds a narrative dimension to the matter, one that also refers to the special temporality of photography: these surfaces are without exception used, not (or no longer) flawless, even shabby—that is to say, they are (formerly) specific surfaces. On the other hand, they are also currently vacant "beginnings of spaces," waiting to be filled in, rudiments without reference or context. By describing these vacancies as "open sites of action," Holzer appends political aspects to the extended vantage of her work.

Marie Röbl

Edgar Honetschläger

Boden voller Sinn (Ground Replete with Sense), 1989

Die frühe Serie *Boden voller Sinn* von Edgar Honetschläger behandelt eines der Hauptthemen in der europäischen Kunstgeschichte, nämlich das Verhältnis von nacktem Körper und Landschaft. Vier Schwarz-Weiß-Fotografien zeigen einen männlichen Akt – es ist der Künstler selbst – in Bauchlage auf einem Feld liegend oder kauernd. Den am stärksten irritierenden Moment erhält die dargestellte Szene durch das Verschwinden des Kopfes in einem Erdloch. Die forcierte Art der Inszenierung setzt sich in der angestrengten Körperhaltung fort. Arme und Beine liegen dicht am Körper an, der einen Block bildet und sich so gegen Blicke verschließt: Sowohl Gesicht als auch Geschlecht bleiben im Verborgenen. Als allgemeiner, geschlechtsloser Körper kann der Akt dennoch nicht aufgefasst werden, da die männliche Physiognomie zu offensichtlich ist. Vor dem Hintergrund der traditionell als weiblich konnotierten Natur, der die als rational und männlich imaginierte Kultur und Zivilisation gegenübersteht, ergibt sich in Honetschlägers Fotografien eine ironisch aufgeladene Situation. Die männliche Geisteskraft, verdichtet im Kopf des Mannes, verliert sich ausgerechnet im Schoß von „Mutter Erde". Was übrig bleibt, zumindest für die Augen der BetrachterInnen, ist ein amputierter, scheinbar lebloser, tatsächlich aber an seine vegetative Umgebung angepasster Körper. Wie ein Pflanzenkeimling scheint er aus der Erde zu wachsen. Der in diesem Sinne naturalisierten menschlichen Figur entspricht im Gegenzug die Kultivierung von Natur in Form des begrenzten und vom Menschen bearbeiteten Ackers. Der Titel kann als pointierender Hinweis aufgefasst werden, der aufgrund seiner Mehrdeutigkeit jedoch vage bleibt. Mit dem „Sinn" kann jene Bedeutung gemeint sein, die der Materie Erde bereits innewohnt; andererseits spielt der Titel auf das Einführen des männlichen Kopfes und seiner darin enthaltenen rationalen, „sinnvollen" Gedanken in den Boden an.

Edgar Honetschläger's early series Ground Replete with Sense *treats one of the central themes of European art history: the relationship between the naked body and the natural world. Four black-and-white photographs show a male nude—the artist himself—lying or crouching face down in a field. Yet what disrupts, and even defamiliarizes, the represented scene is the disappearance of his head into a hole in the ground. The forced mise-en-scène resonates in the tortured posture of his body. The arms and legs are held closely to the body, forming a block of sorts that walls itself off against the glances of others: both the face and the genitals remain hidden. Nonetheless, the male physiognomy is too obvious for the nude to be read as a generalized, degendered body.*

Against the backdrop of traditionally feminine connotations of nature contrasting with a traditionally masculine and rational culture and civilization, Honetschläger's photographs create a situation charged with irony. Masculine intellectual power, concentrated in the man's head, loses itself—where else?—in "mother earth's" womb. What remains, at least to the beholder's eyes, is an amputated, seemingly lifeless body; indeed, a body assimilated to its vegetative environment. It seems to grow from the ground like the shoot of a plant. As a counterpart to this naturalized human figure, the cultivation of nature appears in the form of the circumscribed field tilled by man.

The title can be seen as pointing toward a particular meaning, yet remains vague due to its ambivalence. "Sense" may refer to a meaning already inhabiting the material; in short, the earth, while on the other hand the title alludes to the insertion of a male head and the rational, "sensible" ideas it contains, into the ground.

Elke Sodin

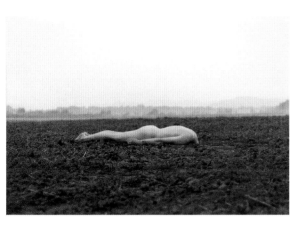
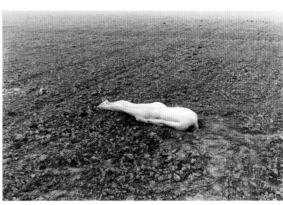
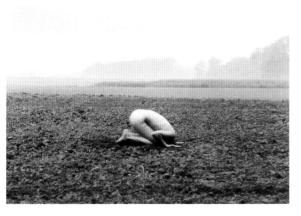
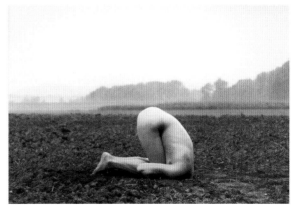

Ursula Hübner

The World of Interiors, 2005

Die Collage aus der Serie *World of Interiors* zeigt foto-grafische Ausschnitte, die auf einer mit Öl bemalten Holztafel aufgeklebt sind. Die dadurch erzielte materiel-le Beschaffenheit der Bildoberfläche, der Kontrast von glänzendem, glattem Fotopapier und matter, gemaser-ter Struktur der Holztafel, ermöglicht eine differenzierte Auffassung von indexikalischen und ikonischen Zeichen. Die Fotografie gibt vor, der realen Welt anzugehören, während der gemalte Raum einer diffusen Traumwelt zu entspringen scheint. Der Erwartung eines dokumen-tarischen Gehalts der Fotografie wird entsprochen, wenn Ursula Hübner ihr eigenes Porträt verwendet oder ein weißes Kleid in Szene setzt, das sie als Jugendliche geschenkt bekommen hat. Nicht von ungefähr erinnert das unschuldig weiße Kleid an Kommunions- und Hochzeitskleider, Gewänder, die im Leben einer Frau am Übergang zu einem neuen Lebensabschnitt traditi-onsgemäß eine wichtige Rolle spielen. Das weiße Sei-denkleid wird von der erwachsenen Künstlerin als Meta-pher für den Mädchentraum vom Prinzessinnendasein oder, allgemeiner, als bedeutungsaufgeladenes, „erfah-renes" Kleidungsstück in Performance und Collage neu kontextualisiert. Die damit einhergehende Selbstinsze-nierung hat nicht körperliche Idealisierung zum Ziel, sondern konstruiert unperfekte, ungestalte Wesen, die in ihrer Brüchigkeit an Francis Bacon erinnern. Gemeinsam mit wenigen anderen Gegenständen – einem Bett und ein paar Schallplatten – wird die Figur in einen unwirklichen Raum, vielmehr in eine Raumecke eingeschrieben. Trotz der farblich harmonischen Einfü-gung wirken die Bildelemente seltsam isoliert und ge-fangen. Gleichzeitig verschafft ihnen die Vereinzelung eine erhöhte Aufmerksamkeit. Die BetrachterInnen spüren zwar das narrative Potential, das in Kleid, Figur, Möbelstück und Raum vorhanden ist, müssen jedoch selbst aktiv zur Verlebendigung der Geschichte beitragen.

The collage from the series World of Interiors *shows photographic details attached to a wood panel painted in oil. The material quality of the resulting pictorial sur-face, the contrast of shiny and smooth photographic paper against the matte and grainy structure of the wood panel, enables a differentiated understanding of indexical and iconic signs. Photography pretends to be part of the real world whereas painted space seems to have emerged from a diffuse dream-world. The expecta-tion of documentary content brought to photography is met when Ursula Hübner uses her own portrait or stages a white dress that was given to her when she was in her teens. It is not for nothing that the innocently white dress reminds the viewer of a dress worn to First Communion or as a wedding gown, dresses that tradi-tionally play an important role in the life of a woman at the transitions from one part of her life to another. The artist, now an adult, recontextualizes the white silk dress in performances and collages as a metaphor for the girl's dream of life as a princess or, more generally, as an "experienced" piece of clothing. The concomitant self-staging strives not for physical idealization; instead, it constructs imperfect, even misshapen beings whose fragility is reminiscent of Francis Bacon.*
With a few other objects—a bed and some records— the figure is inscribed in an unreal space, or rather in the corner of a room. Despite the harmoniously match-ing colors, the pictorial elements appear strangely isolat-ed and arrested. At the same time, this individualization elicits heightened attention to them. The beholder sens-es the narrative potential present in the dress, the figure, the furniture, and the room, yet he or she must con-tribute actively in order to bring the story to life.

Elke Sodin

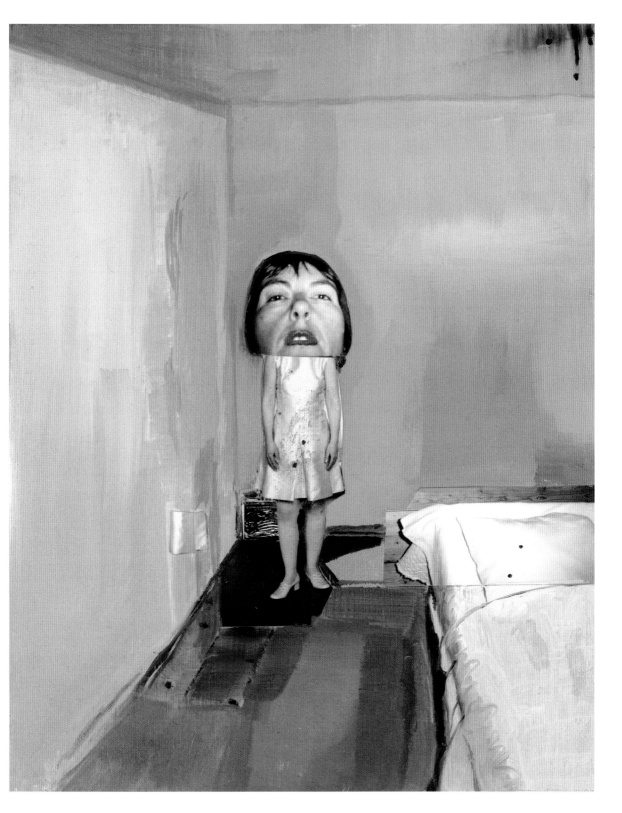

Anna Jermolaewa

Ass Peeping, 2003

Jeder Hintern hat drei Sekunden. Frontal in die Kamera „blickend", bewegen sie sich an einem öffentlichen Ort Wiens, mal langsam dahinschlendernd, mal aufgeregt wackelnd, mal in schwarze Baumwolle verpackt, dann in abgewetzten Jeansstoff oder von bunt bedruckter Kunstfaser umschmeichelt. Unser Blick auf diese Abfolge männlicher und weiblicher Gesäße ist wie das Spähen mit versteckter Kamera oder durch ein Schlüsselloch. Zu Beginn steht der Schock über den voyeuristischen Blick, sowohl jenen der Person hinter der Kamera als auch den eigenen. Ärger und Scham über diese Komplizenschaft weichen aber durch die Wiederholung des Motivs dem Eindruck, etwas ganz Alltägliches zu sehen: soziale Interaktion von gesellschaftlich geprägten Körpern.

Beinahe 40 Jahre nach Yoko Onos *Film no. 4 (Bottoms)*, mit dem sie 80 Minuten lang in der Aneinanderreihung nackter, hauptsächlich männlicher Kehrseiten tradierte Geschlechterbilder umdrehte, formiert sich Kritik in Dekonstruktion statt in simpler Umkehrung. Diese funktioniert einerseits auf der Ebene klassischer Subjekt/Objekt-Dichotomien, andererseits im Verlagern der voyeuristischen Begehrlichkeiten auf den Umraum, das Off. Was erzählen uns diese Hintern? Lassen sich von der Art der Bewegung oder der Kleidung der Personen Rückschlüsse auf Alter, sozialen Status, Geschlecht – also Identität – ziehen? Den Rhythmus des Alltäglichen, der hier mitschwingt, bettet Jermolaewa in einen Diskurs über zeitgenössische Körpererfahrung ein, der vom Gang zur Chiropraktikerin bis zur Debatte über haut- wie umweltfreundliche Stoffe reicht. In der „stofflichen" Qualität bleibt *Ass Peeping* auch im wahrsten Sinne des Wortes stecken: Das letzte Bild zeigt nur mehr eine wehende Stoffbahn, blassrosa mit grauem Muster, die in der Bewegung einfriert.

Each buttock gets three seconds. Frontally "facing" the camera, they move through the public spaces of Vienna, now sauntering along, now bouncing excitedly, some wrapped in black cotton, some in scuffed jeans, some caressed by colorfully printed synthetics. Our gaze on this parade of male and female posteriors is like peeking through a hidden camera or a keyhole. At first we are shocked by this voyeuristic gaze, both by that of the person behind the camera and our own. As the motif repeats over and over again, however, our anger and shame over this complicity give way to the impression that we are seeing something entirely ordinary: the social interactions of socially informed bodies.

Almost 40 years after Yoko Ono's Film no. 4 (Bottoms), whose 80-minute sequence of naked and mostly male backsides turned traditional gender images upside down, critique now expresses itself in deconstruction rather than simple inversion. This deconstruction functions, on the one hand, on the level of classical subject-object dichotomies and, on the other hand, by a displacing of voyeuristic desires to the surrounding, off-camera space. What do these buttocks tell us? Do their movements and the way people dress permit inferences as to their age, social status, and gender—that is, their identity? Jermolaewa resonates these questions through a discoure on the contemporary, and quotidian, experience of the body, ranging from a visit to the chiropractor's to a debate on textiles that are both skin-friendly and ecologically inoffensive. Ass Peeping sticks to the "material" qualities, even in the literal sense of the word: the last shot shows nothing but a streaming length of cloth, pale pink with a gray pattern, that freezes in mid-motion.

Claudia Slanar

Birgit Jürgenssen

Körperprojektion (Der Magier Houdini) [Body Projection (The Magician Houdini)], 1988

Enigmatisches hat Birgit Jürgenssen im Jahr 1988 auf Teile ihres Körpers, auf ihre nackte Haut projiziert und diese flüchtigen Bilder in großformatigen Fotografien festgehalten. Es sind Zeichen einer so genannt rätselhaften Weiblichkeit: Sphingen, Tierhaftes, Zeichen für Himmelskörper und auch Körperschatten. Viele dieser Fotografien sind im gemeinsam mit Lawrence Weiner gestalteten Künstlerbuch *I met a stranger* (1996) verwendet worden. Darin wird ein Blick-Drama ausgearbeitet: Beschriftete Seiten – „They looked at me (again)" – mit gerahmten Cut-Outs geben partiell den Blick auf die Fotografien des folgenden Blattes, auf Haut und Körper frei. Unheimlichkeit ist der Grundton sowohl des Buches als auch der *Houdini*-Projektion. Nur schwer entzifferbar ist in der grobkörnigen Farbfotografie das auf den Unterleib geworfene Bild des berühmten Magiers und Entfesselungskünstlers, der sich mit ausladender Geste nebst mannsgroßer Säge zwischen die zwei Teile einer vorgeblich auseinander gesägten liegenden Frau platziert hat. Etwas Ungeheuerliches geht hier vonstatten, das einer Täuschung geschuldet ist und keineswegs dem Reich eines Übernatürlichen zugerechnet werden sollte. Jürgenssens Körper, der um die Hüften von Tüchern bedeckt ist, die Körperausschnitt und Bild gleichsam einen Sockel geben, von Textil, das an erotische Darstellungen des Badens aus dem Frankreich des 19. Jahrhunderts erinnert, hat Teil an der Inszenierung des Blick-Dramas auf Geschlechtliches: Ihr Nabel erscheint als Auge (eines Dritten), als detektivischer Blick – just in der Region von Houdinis Geschlecht. Dieser Nabel lässt sich als verkehrtes Bild eines Auges und Blickes an Stelle einer doppelten Lücke lesen: So wie Jürgenssen mit ihrem Unterleib die in die Vertikale gekippte Lücke im Körper der entzweiten Frau als deren Bildträger zu schließen sucht, so ergänzt sie den Trick Houdinis und den Blick der Betrachter um ein Zeichen heimlicher, wachsamer Beobachtung, um einen Gegenblick.

What Birgit Jürgenssen projected onto parts of her naked skin in 1988, and documented in evanescent yet large-scale photographs are enigmatic signs of what is called mysterious femininity—sphinxes, animal-like imagery, astral signs, as well as the shadows of bodies. Many of these photographs were used for the artist's book I met a stranger *(1996), which she designed together with Lawrence Weiner. The book elaborates on a drama of the gaze: pages of typography—"They looked at me (again)"—with framed cut-outs offer partial views of photographs of skin and body on the following page. The uncanny is the point of connection between the book and the projection entitled* Houdini. *Projected onto her abdomen in this coarse-grained color photograph is the almost indecipherable likeness of the famous magician and escape artist, who presents himself (with an expansive gesture) next two a saw as tall as himself, between the two halves of a woman ostensibly sawn in two. Something outrageous is happening here, something that is owed to deception and ought by no means to be ascribed to a supernatural realm. Jürgenssen's body— her hips clothed in fabrics that, as it were, serve as a pedestal to a section of her body and to the image, in textiles reminiscent of 19th-century French erotic representations of bathing—partakes in the staging of the gaze on a sexual object: her navel seems to be the eye (of a third party), an investigator's gaze—situated precisely at the location of Houdini's genitals. This navel can be read as the inverted image of an eye (gaze) in the place of a double lacuna: just as Jürgenssen's abdomen seeks to close (as the material support of the image) the gap in the body of the woman split into two, it supplements Houdini's legerdemain and the viewers' gaze with the sign of a cannily furtive and vigilant observation, a counter-gaze.*

Edith Futscher

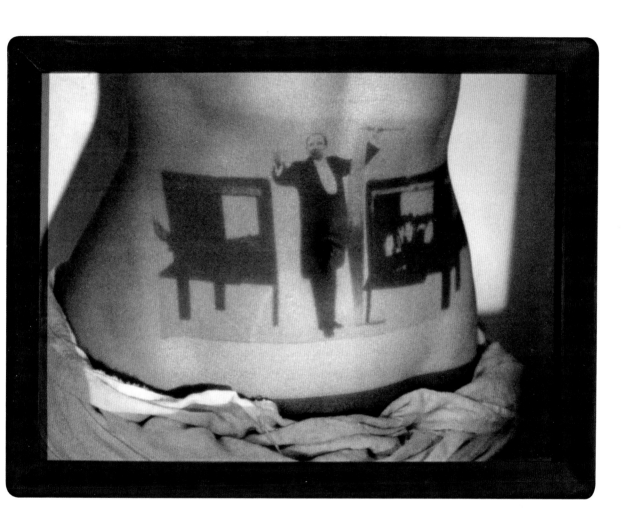

Dejan Kaludjerovic

Violet strong boy **(aus der Serie | from the series** *The Future Belongs To Us I***), 2002**

Unter dem Titel *The Fourth Sex – Adolescent Extremes* gestalteten Francesco Bonami und Raf Simons 2003 eine Ausstellung, die ganz dem Thema der Adoleszenz gewidmet war, jener Phase im Leben des Menschen, in der Körper und Identität im Allgemeinen als undefiniert gelten.

Am Anfang dieser „Reise zum noch unbekannten Ich" steht Dejan Kaludjerovics *Violet Strong Boy*, ein kaum 12-jähriger, in Unterwäsche gekleideter Junge. Als hätte er die Pose vor dem Spiegel einstudiert, präsentiert er sich mit angespanntem Oberarmmuskel in einem als „typisch männlich" wahrgenommenen Habitus. Der „Boy" ist kein kleiner Junge mehr, herausfordernd und ernst schaut er seine BetrachterInnen an, niemandem soll seine Stärke entgehen. Doch seine Kraftdemonstration wird durch die sich im Bild tummelnden Figuren unterlaufen. Pinocchio, Pony und Eisenbahn formieren sich als „Tapete der Kindheit" zu einer Hintergrundfolie, die als schablonenartige Überlagerung immer wieder in den Vordergrund tritt. Die unterbrochene Konturierung des adoleszenten Körpers suggeriert, dass sich der Jugendliche noch nicht ganz von der Kinderwelt gelöst hat, noch ist er kein „ganzer Mann". Zudem verwendet Kaludjerovic weiblich konnotierte Rot- und Violetttöne für die Druckgrafik.

Also doch so etwas wie die Verkörperung eines „vierten Geschlechts"? Fragwürdig ist diese Bezeichnung nicht zuletzt durch die Affirmation einer behaupteten inkonsistenten Rangordnung (1. männlich, 2. weiblich, 3. homo-/trans-/intersexuell) und ihrer Implikationen (dem „dritten Geschlecht" als dem schlechthin „Anderen" wird die Pubertät als weitere undefinierbare, zugleich aber „positiv" besetzte, latent erotisierte und begehrte Position zur Seite gestellt); treffend hingegen in dem Punkt, dass mit der zeitlichen („vierten") Dimension die Möglichkeit des Geschlechts als wandelbarer, in einem steten Transformationsprozess begriffener Eigenschaft in den Raum gestellt wird.

In 2003, Francesco Bonami and Raf Simons curated an exhibition entitled The Fourth Sex—Adolescent Extremes, that was devoted exclusively to the subject of adolescence, that epoch in human life when body, gender, and identity are generally perceived to be undefined. This "journey into the yet unknown I" begins with Dejan Kaludjerovic's Violet Strong Boy, an adolescent, hardly 12 years old, in underwear. As though he had studied the pose in a mirror, he presents himself flexing his biceps, an attitude that is perceived as "typically male." This "boy" is no longer a child; he looks at the beholder with a serious expression, challenging him or her—as if no one should fail to perceive his strength. Yet this demonstration of power is undermined by the figures parading through the picture: Pinocchio, a pony, and a railway train, a sort of "wallpaper of childhood," form a backdrop that, in a stencil-like superimposition, comes repeatedly to the fore. The disruption of the adolescent body's contours suggests that this "young man" has not yet entirely broken with the world of childhood; he is not yet a "full-grown man." Kaludjerovic moreover uses, for this print, reddish and violet hues that carry feminine connotations.

Is this, then, in fact something like the embodiment of a "fourth sex"? The designation is questionable, not least because it affirms the claims of an inconsistent hierarchical order (1, male; 2, female; 3, homo-/trans-/intersexual) and its implications (puberty is posited, beyond the "third sex" as the irrecoverable "other," as another indefinable position, but one that is now "positively" charged, latently eroticized, and desired); yet it is apposite in that it raises, by introducing the temporal (that is, the "fourth") dimension, the possibility of gender as a mutable feature undergoing constant transformation.

Sonja Maria Gruber

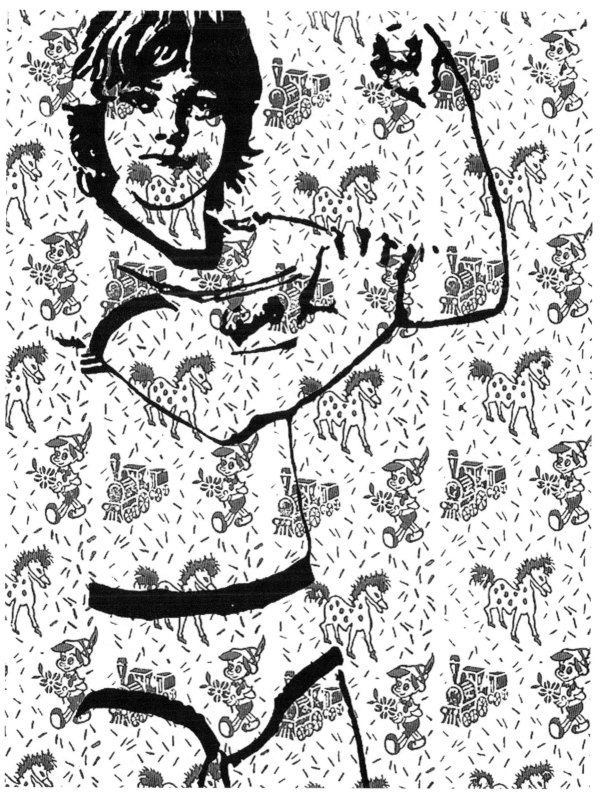

Elke Krystufek

Europa arbeitet in Deutschland (Europe At Work in Germany), 2001

Selbstdarstellung, Tabubruch, Grenzüberschreitung –
Elke Krystufeks Werk polarisiert. Das Alltagsleben und
die obsessive Auseinandersetzung mit ihrem Körper,
ihrer Sexualität und ihrer Identität sind wesentliche
Bezugspunkte im künstlerischen Schaffen der Österrei-
cherin, die ihr Leben zum Kunstwerk und sich selbst zu
einer „öffentlichen Person" gemacht hat. Dieses Span-
nungsfeld zwischen „öffentlich" und „privat" sowie zwi-
schen sozialen Anforderungen und körperlichen Erfah-
rungen lotet die Künstlerin mit unterschiedlichen Medien
wie Malerei, Zeichnung, Fotografie, Video sowie Perfor-
mances aus. Der klassifizierende und wertende Blick
von außen wird ebenso thematisiert und hinterfragt wie
die persönlichen Arbeits- und Rezeptionsbedingungen
einer Künstlerin innerhalb des männlich dominierten
Kunstbetriebs.

Krystufeks Fotoporträt *Europa arbeitet in Deutschland*
ist aber weniger als Selbstbefragung zu verstehen, son-
dern als Spiegel und als Reise ins kollektive Gedächtnis
der Gesellschaft. Der Spiegel – seit jeher Metapher für
Selbsterkenntnis – ist ein häufig wiederkehrendes Motiv
in ihrem Werk und wird in dieser Arbeit dazu verwen-
det, das ideologisch motivierte Bild der idealtypischen
Frau im Nationalsozialismus aufzugreifen. Sie foto-
grafiert sich nackt in einem goldgerahmten Spiegel,
„bekleidet" lediglich mit einer blonden Langhaarpe-
rücke. Eine Zeitschrift, auf deren Cover der Titel der
Arbeit zu lesen ist, bedeckt ihren Bauch *Europa arbeitet
in Deutschland* spielt auf die ausländischen, hauptsäch-
lich aus den osteuropäischen Staaten kommenden
Menschen an, die bereits vor dem Zweiten Weltkrieg
von deutschen Firmen angeworben und zwischen 1939
und 1945 zu Zwangsarbeitern gemacht wurden. Das
arische Schönheitsideal wird von Krystufek auf ironi-
sche Weise durch die blonde Perücke überzeichnet und
ins Lächerliche verkehrt. Gleichzeitig entblößt sie die
Perversion und Verlogenheit des NS-Frauenbildes, das
die Frau ihrer Sexualität beraubt und auf die Rolle als
Mutter reduziert.

*A self-promoter, a breaker of taboos, an artist who has
crossed the line—Elke Krystufek and her work polarize
opinion. Her everyday life as well as her obsessive
attention to her own body, sexuality, and identity are
central points of reference in the artistic oeuvre of this
Austrian, who has turned her life into a work of art and
herself into a "public figure." The artist probes these ten-
sions between "public" and "private," between social
demands and bodily experiences through a variety of
media, including painting, drawing, photography, video,
and performance. Her work engages and questions the
classifying and evaluating view from outside, as well as
the personal circumstances in which a female artist, sur-
rounded by a male-dominated art business, works and
how that work is received.*

Yet Krystufek's photographic portrait Europe At Work in
Germany *must be understood not so much as an interro-
gation of herself but rather as a mirror and a journey into
a society's collective memory. The mirror, a motif that
recurs frequently in her work, has always been a
metaphor for self-knowledge; in this work it serves to
take up the ideologically motivated image of ideal wom-
anhood in National Socialism. Krystufek photographs her
own naked body in a gilt-framed mirror, her only "dress"
being a long blond wig; her breasts rest on a magazine
whose front page shows the title of the work.* Europe
At Work in Germany *is an allusion to the foreigners, pre-
dominantly from the countries of Eastern Europe, who
already worked in Germany before World War II and
who were deployed as forced laborers between 1939
and 1945. With the blond hairpiece, Krystufek ironically
exaggerates the Aryan ideal of beauty, rendering it
ridiculous. At the same time, she reveals the perversion
and mendacity of the Nazis' image of women, which
deprives them of their sexuality and reduces them to
their role as mothers.*

Elisabeth Bettina Spörr, Franz Thalmair

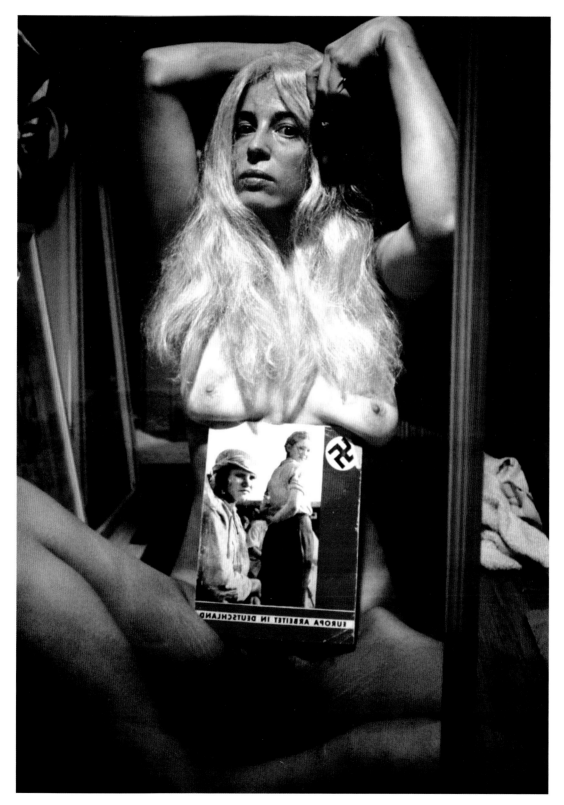

Friedl Kubelka

Venzone, 1975

Auf seiner ersten gemeinsamen Reise inszeniert sich ein Paar als Vanitasmotiv: einmal Friedl, dann Peter Kubelka vor den berühmten Mumien in der Krypta des Doms von Venzone, am 14. Februar 1975. Bei den verheerenden Erdbeben im folgenden Jahr wurden die friaulische Kleinstadt sowie der Dom fast völlig zerstört. Die unterschiedlichen Kopf-, Arm- und Fußhaltungen der gruppenweise in Vitrinen aufgestellten Mumien lassen sie fast tänzelnd erscheinen, ihre eingefallenen Mund- und Augenhöhlen wirken wie expressives Mienenspiel, und die grotesken weißen Spitzenschürzen verstärken den Eindruck von Lebendigkeit. Im Kreis dieser Untoten stehen die Kubelkas in statuarischen Posen frontal zur Kamera ausgerichtet, wobei Ausdruck, Position und Aufnahmewinkel jeweils leicht variieren: Er blickt ernst in die Kamera und verdeckt eine Figur genau, ist damit der Mumienreihe gleichsam eingegliedert; Friedl hat hingegen die Augen niedergeschlagen und hält die Arme in einer Art Andachtsgeste (oder fröstelt auch nur), wobei ihr der Leichnam dahinter lauthals lachend über die Schulter zu blicken scheint.

Auch Friedl Kubelkas vielteilige Tages-, Jahres- und Gedankenporträts, die für ihr gesamtes Œuvre von zentraler Bedeutung sind, entstehen im Spannungsfeld von strengen konzeptuellen Vorgaben und kontingenter Varianz der aufgenommenen Situationen. Stets wird die Beziehung zwischen der (den) Person(en) vor und hinter der Kamera – auch jene zum imaginären Gegenüber in der Selbstinszenierung – konsequent hinterfragt. Im Rollentausch bei den *Venzone*-Aufnahmen manifestiert sich dies *en miniature*. Die spezifischen inhaltlichen Implikationen des Motivs bieten Anlass für weiterführendes Nachdenken über (vermeintliche) Polaritäten sowie ihre wechselseitigen Zuordnungen und Beziehungsgeflechte, wie sie die Gender- und Fototheorie beschäftigen: Mann – Frau, Leben – Tod, Schwarz/Schatten – Weiß/Licht, Bewahrung/Beständigkeit – Stilllegung/Vergänglichkeit, Körper – Leib oder Eros – Thanatos.

During their first trip together, the newlyweds stage themselves as Vanitas motifs: now Friedl, now Peter Kubelka in front of the famous mummies in the crypt of the cathedral at Venzone, on February 14, 1975. The following year's devastating earthquakes destroyed the small Friulian town and its cathedral, almost in their entirety. With their heads, arms, and feet forming various postures, the mummies, which are kept in glass cases and arranged in groups, almost seem to be dancing; the sunken cavities of their mouths and eye sockets appear to be a play of expression on their facial features, and the impression that they are alive is heightened by their grotesque white lace aprons. In this circle of the undead, the Kubelkas stand in statuesque poses, frontally facing the camera, while their expressions, positions, and angles from which the photographs are taken vary slightly: he looks at the camera with a serious expression, entirely obscuring one figure so that he joins, as it were, the row of mummies; Friedl fixes her eyes on the ground, arms held in a sort of devotional gesture (or perhaps she is merely shivering from the cold), while the corpse behind her seems to be looking over her shoulder and laughing out loud.

*Friedl Kubelka's multi-part portraits of days, years, and thoughts as the show themselves in faces (*Gedankenporträts*), which are of central importance to her entire œuvre, similarly arise from the tensions between strictly defined conceptual conditions and the contingent variations of the situations she records. Her works critically engage the relationship between the person(s) in front of the camera and those behind it—including the relationship between the artist who stages herself and her imaginary counterpart. By trading roles in the* Venzone *photographs, Kubelka and her husband manifest this inquiry* en miniature*. The specific thematic implications of the motif offer an occasion for further reflection on (presumable) polar opposites and their mutual assignations and complex interrelations as discussed in gender and photographic theory: man—woman, life—death, black/shade—white/light, conservation/permanence—immobilization/transience, physical body—experienced body, or eros—thanatos.*

Marie Röbl

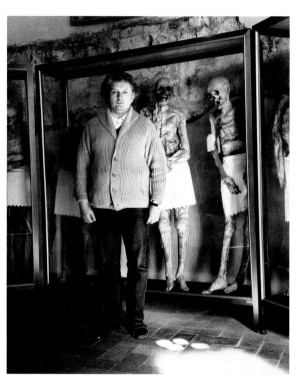
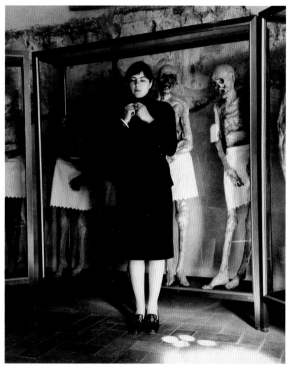

Friedl Kubelka, Martha Hübl

Friedl Kubelka mit Passstücken von Franz West (Friedl Kubelka with Adaptives by Franz West), ca. 1977

Die beiden Farbfotos, die Friedl Kubelka mit bikini-artigen *Passstücken* posierend zeigen, dokumentieren künstlerisch-fotografische Praxis der 1970er Jahre gewissermaßen von ihren (auch abweichenden) Rändern her. Der Impuls dafür ging von Franz West aus, der seine Arbeiten häufig von Kubelka fotografieren ließ. Wie viele andere Fotografien, die Beispiele konkreter Handhabung von Wests *Passstücken* zeigen, entstanden auch diese Aufnahmen nicht nach einem strengen Konzept, sondern „aus der Situation heraus". Die Rollen von Poseur/AkteurInnen oder FotografInnen waren mitunter austauschbar, und auch West selbst beteiligte sich eher an den Aktionen, als der Regisseur organisierter Fotoinszenierungen zu sein. Umgekehrt fungierte West auch als Protagonist für die konzeptuellen Porträtserien befreundeter FotografInnen, neben Kubelka etwa auch Cora Pongracz. Im Falle der vorliegenden Aufnahmen stand ursprünglich Friedl Kubelka hinter der Kamera, und ihre Klassenkollegin aus der Graphischen Bundes-, Lehr- und Versuchsanstalt, Martha Hübl, posierte.

Aus verschiedenen Gründen kam es bislang nie zu einer Veröffentlichung dieser Abzüge, die theoretisch drei verschiedenen Œuvres zuzuordnen wären. Immerhin dokumentieren sie heute verschollene Arbeiten von Franz West, auch wenn die *Passstücke* als „materialisierte neurotische Symptome" hier vielleicht nicht in der Beiläufigkeit benutzt werden, die man in vergleichbaren Fotos findet. Auch bieten die Bilder kaum Aufschluss über die Arbeit der Architekturfotografin Hübl. Und mit Kubelkas eigener Fotokunst haben sie nur insofern zu tun, als durch sie deutlich wird, wie völlig anders Kubelka sich in ihren eigenen Arbeiten präsentiert: Sie hatte sich in den frühen 1970er Jahren mehrfach als „Pin-up" in verschiedenen Posen und Dessous im Spiegel aufgenommen, wobei die Kamera ihr Gesicht verdeckt – ein narzisstisches Setting, das die herkömmliche Macht- bzw. Blickbeziehung zwischen Fotograf und Aktmodell mehrfach bricht.

These two color photographs, showing Friedl Kubelka as she poses with bikini-like Adaptives (»*Passstücke*«), document, as it were, the practices of 1970s artistic photography from its (sometimes deviating) margins. The impulse came from Franz West, who frequently had Kubelka photograph his works. Like many other photographs that depict people with West's Adaptives, the pictures shown here were created not according to a strictly defined concept but rather as they "emerged from the situation." The roles of model(s)/actor(s) and photographer(s) were sometimes interchangeable, and even West himself was a participant in the action rather than the director of an organized photographic mise-en-scène. Conversely, West also appears as the protagonist in various conceptual portrait series by his photographer friends, including Kubelka as well as Cora Pongracz. In the case of the pictures shown here, it was initially Friedl Kubelka who stood behind the camera, with her fellow student from the "Graphische Bundes-, Lehr- und Versuchsanstalt", Martha Hübl, posing.

For a variety of reasons, these prints have never been published before. In principle, they ought to be counted as part of three different œuvres. After all, they document works by Franz West that are now lost, even though the Adaptives, as "materialized neurotic symptoms," are here perhaps not used in the customarily casual manner one can observe in comparable photographs. Similarly, they offer little insight into the work of Hübl, a photographer of architecture, and they have to do with Kubelka's own photographic art save for the fact that they illustrate how very differently Kubelka staged herself in her own works. In the early 1970s, she had photographed herself a number of times in a mirror, wearing lingerie and adopting a variety of pin-up poses while the camera obscured her face—a narcissistic setting that disrupts the traditional relationship of power and gaze between the photographer and his nude model in more ways than one.

Marie Röbl

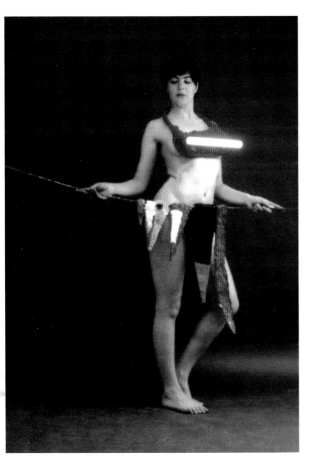

Marko Lulic

Abbazia Kino (Cinema Abbazia), 2000

Als Zuwandererkind der zweiten Generation beschäftigt sich Marko Lulic mit der kulturellen Geschichte der Heimat seiner Eltern und befragt in zahlreichen Projekten und unterschiedlichen Medien das Verhältnis von ästhetischen Phänomenen des sozialistischen Jugoslawien und der westlichen kapitalistischen Kultur. Mit einer Offenheit, die typisch für seine Arbeitsweise ist, akkumuliert Lulic thematische Versatzstücke in einer losen Verkettung zitathafter Referenzen.

So kombiniert er in dem Video *Abbazia Kino* (2000) Aufnahmen vom Wiener Gürtel mit Fotos von Bruce Lee, der gleich zu Beginn durch die Grafik eines Drachens – seines Markenzeichens – eingeführt wird. Die folgende Handkamerafahrt zeigt den öffentlichen Raum am Wiener Gürtel: die U-Bahn, Häuserzeilen auf beiden Seiten des Gürtels, öffentliche Plätze zwischen den Fahrbahnen, die die „bürgerlichen" von den „Ausländer"-Bezirken trennen. Die Sequenz wird von Aufnahmen des Kung-Fu-Stars unterbrochen. Über eine Soundmontage gelooper Kampfgeräuschsamples aus Lees Filmen wird das Motiv auch auf akustischer Ebene zugespielt und kontrastiert die dokumentarischen Wien-Bilder. Langsam nähert sich das Video den zentralen Themen: Die öffentlichen Unorte im Bereich des Gürtels dienen auch der sozialen Interaktion, etwa migrantischer Jugendlicher, die auf einem eingezäunten Sportplatz „abhängen". Scheinbar beiläufig schwenkt die Kamera auf ein leer stehendes Kino, das vormalige „Abbazia". Die kroatische Stadt Opatija, ital. Abbazia, war Name und Programm des Kinos zugleich, sollte doch ein vorwiegend jugoslawisches Gastarbeiter-Publikum angesprochen werden. In dem Mitte der 1980er Jahre geschlossenen „Ostkino" liefen auch US-amerikanische Kung-Fu-Filme. Bruce Lee versinnbildlicht diese Verschmelzung von Kino und (Kampf-)Sport als Identität stiftendem Medium. Der Filmstar als medial vermitteltes Bild idealer Männlichkeit funktioniert(e) über die Grenzen der Trennung in „Ost" und „West" hinaus als Identifikationsfigur für junge Männer.

A second-generation immigrant, Marko Lulic engages the cultural history of his parents' country of origin; in many projects and through a variety of media, he interrogates the relationship between the aesthetic phenomena of socialist Yugoslavia and Western capitalist culture. With an openness that is characteristic of the way he works, Lulic accumulates thematic elements in a loose concatenation of quotation-like references.

In his video Cinema Abbazia *(2000)*, for instance, he combines shots from Vienna's Gürtel (outer ring road) with photographs showing Bruce Lee, who is introduced at the very beginning with a graphical representation of a dragon, his trademark. The subsequent handheld camera tracking shot shows the public space along the Gürtel: the subway, long rows of buildings along both sides of the street, the median widening to form public squares, separating "bourgeois" from "immigrant" neighborhoods. Photographs of the Kung Fu star interrupt the sequence. The same motif is insinuated on the acoustic level, with a sound montage of looped samples of combat noise from Lee's movies contrasting with the documentary pictures of Vienna.

The video slowly approaches its central subject matter: these public non-spaces along the Gürtel also serve as places of social interaction, e.g. for migrant youths who "hang out" at a fenced-in playground. Seemingly casually, the camera turns to show an abandoned movie theater, the former "Abbazia." The eponymous Croatian city Opatija, in Italian Abbazia, also defined the theater's program, intending to attract an audience of migrant workers, largely Yugoslavian in origin. Before closing in the mid-1980s, the "Eastern-style" theater also showed American Kung Fu movies. Bruce Lee stands as a symbol for this fusion of cinema and martial arts as an identity-forming medium. Transcending the borders implied by the division between "East" and "West," the movie star, as a media image of ideal manhood, functions (or functioned) as a role model for young men.

Georgia Holz

Sabine Marte

Helen A/B + das Meer (Helen A/B + the sea), 2006

Im Video *Helen A/B + das Meer*, einer von mehreren Untersuchungen Sabine Martes zur Bedeutungskonstruktion, widmet sie sich den Genrekonventionen und -klischees der Romanze. Zu Beginn zeigt das vom Monitor abgefilmte Bild zwei Menschen am Strand, die abwechselnd auf den Horizont deuten. Eine Stimme aus dem Off (Marte selbst) zweifelt flüsternd an der Echtheit des Szenarios und beschwört die Zweidimensionalität des Abgebildeten. Eine Möwe setzt zum Flug durch das Bild an, während die Stimme röchelt und abstirbt. (Paar-)Beziehungen zwischen Körper und Stimme, Bild und Ton unterliegen einer permanenten Verfremdung, Verschiebung, Abstoßung und Anziehung. Filmische Konventionen, wie Schuss und Gegenschuss eines Frauen- und eines Männergesichts in der nächsten Szene, offenbaren in der Wiederholung und Verlangsamung ihre Formelhaftigkeit: Von Klaviermusik begleitet, bekennt eine Frauenstimme (der Synchronton stammt aus Antonionis *Identificazione di una donna*, 1983) aus dem Off: „Du bist meine Liebe", die männliche Stimme antwortet: „Sag es noch mal."
In die fortlaufende Wiederholung mischen sich Irritationen – Schläge, ein Aufschrei –, während die Gesichter Langeweile, Amüsement und Skepsis zeigen ob dem, was hier (außerhalb des Bildes, auf der Tonspur) passiert, oder ob ihrer Funktion als still gestellte AkteurInnen. Auch hier wird die Konstruktion eines Versprechens entlarvt, der Subtext auf die Ebene des Performativen verschoben: Zwei Männer verbinden sich in einer tanzähnlichen Bewegung, die auf Aktion und Reaktion, Druck und Gegendruck, Nähe und Distanz beruht. Die Räudigkeit und stete Verlangsamung des Bildes werden durch Tempo, Rückkopplungen und Verzerrungen der Interpretation des Spirituals *Oh When The Saints* durch Martes Band „Pendler" verstärkt. Szene wie Song brechen schließlich vor dem endgültigen Stillstand ab.

In her Video Helen A/B + the sea, *one of a number of investigations into the construction of meaning, Sabine Marte focuses on the generic conventions and stereotypes of romance. At first, a scene shot from a computer monitor shows two people on a beach alternately pointing toward the horizon. A whispering voice-over (Marte herself) casts doubt on the scenario's authenticity, emphasizing the two-dimensionality of what is depicted. A seagull sets out to fly across the picture as the voice gurgles and trails off. The interrelations (or intimate relationships) of body and voice, image and sound are subject to an ongoing alienation, displacement, repulsion and attraction.*
Repetition and deceleration reveal the formulaic character of filmic conventions such as the next scene's shot/countershot, showing the faces of a man and a woman: accompanied by piano music, a woman's voice (the voice-over is taken from Antonioni's Identificazione di una donna, *1987) confesses, "You are my love"; the man's voice answers, "Say it again."*
Continual repetition of this clip is broken by interruptions—blows, a yell—while the faces express boredom, amusement, and skepticism regarding either what is happening on the soundtrack or in their own function as actors brought to a standstill.
Once again, the construction of a promise is unmasked, its subtext displaced to the level of the performative: two men unite in a dance-like movement based on action and reaction, pressure and counter-pressure, closeness and distance. The slow tempo, feedback loops, and distortions throughout a rendition of the gospel Oh When The Saints, *performed by Marte's band "Pendler" add to the image's mangy quality and deceleration. Before reaching a complete standstill, both scene and song play out only to end abruptly.*

Claudia Slanar

Marc Mer

picture, **1989**

Ursprünglich bezeichnete „Klischee" eine Vorlage im Druckwesen, mit der Text und Bilder vervielfältigt werden konnten. Ähnlicher Reproduktionsweisen bedient sich Marc Mers Arbeit *picture*: In drei kleinen Schaukästen reihen sich unregelmäßig gefaltete Fernsehzeitschriften aneinander, auf dem jeweils obersten Blatt der ansonsten zur Gänze übermalten Hefte sind Szenen aus US-amerikanischen Filmen ausgespart, wie die Bilder auf der Oberfläche eines Bildschirms.

Mit der Abbildung von Frauen und Männern in genauso alltäglichen wie überzeichneten Posen reproduziert Marc Mer Filmklischees aus den 1950/60er Jahren und fixiert damit allgemein durch Medien vermittelte Geschlechter-Stereotype. Die formalen Aspekte der Arbeit, etwa die angedeutete Wiederholung der Filmbilder durch das Falten des Papiers und ihr objekthaftes Arrangement, dienen dabei lediglich als medialer Träger für den Bildinhalt. Im eigentlichen Zentrum des Interesses von *picture* steht der Blick zwischen den fotografisch fixierten Menschen, der Blick als relationales Verbindungsstück zwischen den Geschlechtern sowie zwischen Medium und BetrachterIn. Es ist ein Blick der Geschlechter aufeinander, ein Blick der Gesellschaft auf dieses Beziehungsgeflecht und nicht zuletzt der Blick des Betrachters/der Betrachterin von picture im Ausstellungsraum.

Im Spannungsverhältnis zwischen Ausdruck, Inhalt und Form behandelt Marc Mer medial vermittelte Klischees als gesellschaftliche Gemeinplätze, ohne den Kontext der abstrahierten Themen außer Acht zu lassen. Durch die Wiederholung von Formkategorien ergibt sich eine Situation, in der sich der/die AusstellungsbesucherIn als Teil des Geschehens innerhalb der Mediengeschichte identifiziert und in eine Endlosschleife aus Produktion und Reproduktion eingebettet ist, genauso wie das Medium gleichzeitig präsentiert und repräsentiert. In seiner *Philosophie des Raumes* beschreibt der Künstler dieses Phänomen mit der Formel: *gewordenes ist standbild, das ganz still steht, für werden im betrachtetwerden.*

The word cliché originally designated a master in printing that permitted the reproduction of text and imagery. *Marc Mer's work* picture *employs similar methods of reproduction: three small display cases contain series of erratically folded television magazines. On the topmost page of each of the magazines, which are otherwise completely painted over, scenes from American movies have been left visible, like images on a television screen. With the depictions of women and men in poses that are equally quotidian and exaggerated, Marc Mer reproduces clichés from movies of the 1950s and 60s, thus isolating gender stereotypes generally communicated by the media. The formal aspects of this work, such as the allusion to the repetition of the filmic image implicit in the folding of the paper as well as the object-like arrangement, merely serve as a medium or carrier for the substance of the imagery. The real focus of picture is on the exchange of glances between the photographically recorded human figures—on the gaze as a relational linkage between the genders as well as between medium and beholder. It is a gaze the genders direct at each other, society's gaze at this network of interrelations, and last but not least the gaze of the beholder, standing in the exhibition space, at picture.*

In the field of tensions opening between expression, content, and form, Marc Mer treats clichés communicated by the media as social commonplaces without, however, disregarding the context of the thematic substance from which he abstracts. The repetition of formal categories engenders a situation in which the visitor identifies him/herself as part of the process of media history, finding him/herself embedded in an infinite loop of production and reproduction, just as the medium simultaneously presents and represents.

In his Philosophy of space*, the artist describes this phenomenon in the formula:* what has become is a still, one that stands entirely still, in order to become in being beheld.

Franz Thalmair

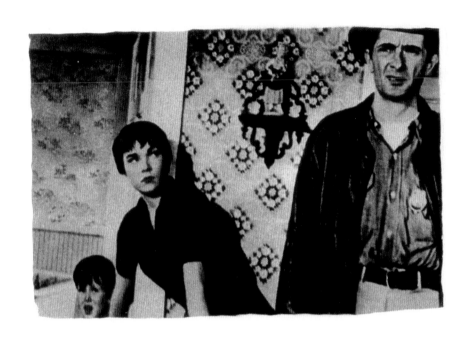

Michaela Moscouw

Bonsai (Miniatur-Selbstinszenierungen) [Bonsai (Miniature self-stagings)], 1996/97

Michaela Moscouw gilt als fotomediale Aktionistin, die genderspezifische Klischees und Körperbilder hinterfragt. Die Selbstinszenierung ist seit den späten 1980er Jahren ihr kontinuierliches Thema, wobei sie ihre Re/Präsentationsformen und ästhetischen Verfahrensweisen stets weiterentwickelt und differenziert. Mit *Bonsai* werden Moscouws Serien umfangreicher, die Formate wesentlich kleiner, und sie inszeniert sich erstmals nicht nur im eigenen Studio, sondern auch im Freien – etwa die Hälfte der Bilder sind im Wald aufgenommen. Die Szenarios werden ihrem Titel aber weniger durch einzelne dabei ins Bild kommende Bäume gerecht; auch fernöstliche Anmutungen in Styling und Posen sind nur sparsam eingesetzt. Durchgängig ist vielmehr die auffällige Wiedergabe von Moscouws Statur, die untersetzt und gedrungen erscheint. Dies erreicht Moscouw durch hohe Kamerastandpunkte und spezifische Ausrichtungen ihres Körpers sowie durch stimmig ausgewählte Kleider und Draperien.

Nun bezeichnet „Bonsai" nicht bloß ein knorriges Miniatur-Bäumchen, sondern vielmehr eine Landschaft in der Schale, die eine Harmonie zwischen belebter Natur (Baum), den Naturkräften (Stein, Kies) und dem Menschen (Schale) darstellen soll, wobei ein junger Baum durch Kulturmaßnahmen – Beschneidung und Drahtung – in vorgegebene, klein gehaltene Wuchsformen gebracht wird. Neben einer allgemeineren gesellschaftskritischen Interpretation der Serie ist deren Bildkonzeption auch anhand gendertheoretischer Ansätze lesbar: Die relativ flachen Bildräume, in denen sich Moscouw der(un)gestalt positioniert, widersetzen sich der tradierten Kongruenz zentralperspektivischer Bildorganisation mit einer phallozentrischen Ökonomie des Blicks. Moscouws Körperbild versagt die diesem Modell eingeschriebene Lust am visuellen Eindringen. Denn die Verkürzungen und opaken oder glänzenden Verhüllungen bieten nur wenige der üblichen Raum- oder Volumenparameter der Körperdarstellung, wozu auch die leicht unfokussierte, dunkeltonige Fotoästhetik beiträgt.

Michaela Moscouw has been described as an actionist in the photographic media who questions gender-specific stereotypes and body imagery. Self-staging has been the focus of her interests since the late 1980s, from which point on she has continually developed and differentiated her forms of (re)presentation and aesthetic procedures.

With *Bonsai*, Moscouw's series becomes more extensive, her formats much smaller, and for the first time she stages herself not only at her own studio but also outdoors—approximately half of the pictures were taken in the woods. Yet the scenarios correspond to the title not so much by virtue of individual trees entering the picture—stylings and poses also occasionally hint at an East Asian aesthetic. The pictures are unified by the conspicuous representation of Moscouw's figure, which appears stocky and squat, an effect Moscouw achieves by photographing from high vantages and through specific postures as well as appropriately selected clothes and draperies.

The term "bonsai" represents not only a gnarled miniature tree as a slice of scenery in a dish that is meant to express harmony between animated nature (the tree), natural forces (stone and gravel), and the human sphere (the dish), to which end a young tree is made to grow into a predetermined small shape by measures of cultivation such as cutting and wiring. Besides a general interpretation of Bonsai as social critique, the series' image-conception offers itself to a reading inspired by gender-theoretical approaches: the relatively flat pictorial spaces in which Moscouw positions herself in such (an amorphous) fashion resist the traditional congruency between imagery organized by a central perspective and the phallocentric economy of the gaze. Moscouw's image of the body refuses to lend itself to the pleasure of visual penetration inscribed in this model, for the foreshortening and opaque (or resplendent) veilings offer little by way of the customary spatial and volumetric parameters of the representation of bodies, an effect heightened by the slightly out-of-focus, dark-toned photographic aesthetic.

Marie Röbl

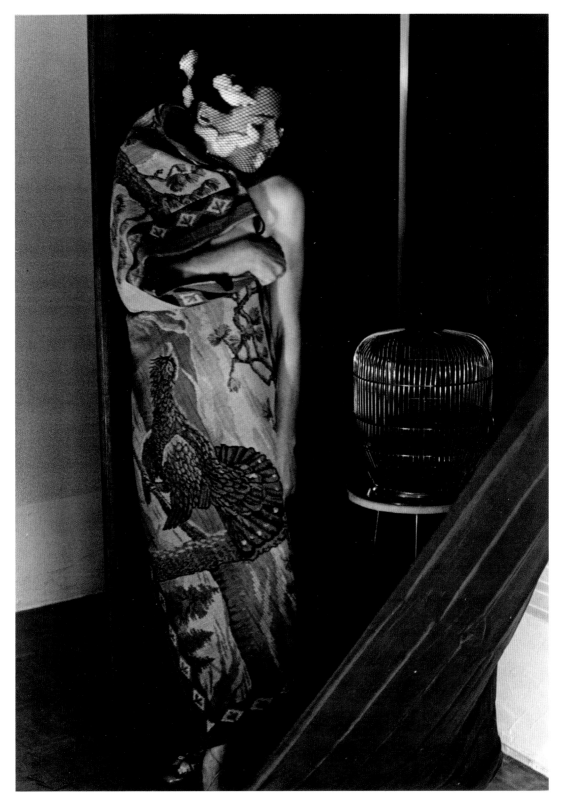

Sabine Müller

Aus der Serie | From the series *in between,* 1997

Die vier Fotografien aus der mehrteiligen Serie *in between* (1997) von Sabine Müller zeigen den scheinbar immer gleichen Ausschnitt eines beliebigen Badezimmers. Erst beim genaueren Betrachten stellt sich durch die unterschiedlichen Arrangements von Pflege- und Kosmetikprodukten ein Moment der Irritation ein. Die Aufnahmen entstanden im Februar 1997 in einem Hotel am Semmering, wo die Künstlerin, als Zimmermädchen „getarnt", heimlich die Badezimmer der Gäste fotografierte.

Dem analytischen, zugleich voyeuristischen Blick der BetrachterInnen bleibt es überlassen, die Frage nach der Identität der Personen hinter diesen „Inszenierungen" zu stellen, sie zu vergleichen sowie Rückschlüsse daraus zu ziehen. Die geschlechtsspezifische Zuschreibung Mann/Frau ist dabei nur ein Aspekt, auch der ökonomische und der soziale Status scheinen an den verwendeten Produkten, an ihrer Exklusivität oder Konventionalität ablesbar zu sein.

Das Versprechen der Werbeindustrie und der Medien, die gewünschte oder ersehnte Identität abseits der eigenen Unzulänglichkeiten – mittels Mode, Design, Luxus- und Gebrauchsgegenständen – erschaffen zu können, ist eine der zentralen Triebfedern der heutigen Konsumgesellschaft sowie Motor des Schönheits- und Jugendkults. Die im Titel *in between* zum Ausdruck gebrachte Ambivalenz kann als Kritik an vorschneller Deutung und daraus resultierender Klassifizierung gelesen werden.

Vom Feminismus der 1960er Jahre bis hin zu aktuellen Queer- und Genderdiskussionen haben sich zahlreiche KünstlerInnen um die Dekonstruktion gesellschaftlicher Normen bemüht. Kritik an der Eindeutigkeit der Kategorien Geschlecht und Identität wird von Künstlerinnen meist über den eigenen Körpers abgehandelt. Die durch die Fotos von *in between* ausgelösten Assoziationen zeigen, dass dem Körper immer noch zentrale Bedeutung für die Konstruktion von Identität(en) beigemessen wird, selbst wenn er nicht unmittelbar präsent ist.

The four photographs from Sabine Müller's multi-part series in between *(1997)* show what appear to be identical details from a random bathroom. A moment of defamiliarization is felt only once closer inspection reveals the different arrangements of toiletries and cosmetics. The photographs were taken at a hotel on the Semmering, where the artist, "disguised" as a maid, clandestinely photographed the guests' bathrooms.

It is left to he beholder's analytical and simultaneously voyeuristic gaze to raise the question of the identity of the people behind these "stagings," to compare the pictures, and to draw conclusions from them. The gender-specific assignation to men or women is only one aspect; economic and social status similarly appears to be legible in the exclusivity or conventionality of the products people use.

The advertising industry's promise that we can create the identity we desire or long for regardless of our shortcomings—through fashion, design, and luxuries, as well as objects of daily use—is one of the central impulses behind today's consumerism, and a catalyst for the cult of beauty and youth. The ambivalence expressed by the title in between *can be read as a critique of premature interpretation and its resulting classification.*

From the feminism of the 1960s to current debates in queer and gender studies, many artists have sought to deconstruct social norms. Most artists develop their critique of the inflexibility of the categories "gender" and "identity" through working with their own bodies. The associations triggered by the photographs of in between *demonstrate that the body is still afforded central importance in the construction of identity (or identities), even when it is not immediately present.*

Elisabeth Bettina Spörr

Ulrike Müller

Lillian & Alice, 2003

Eine Frau im rosa Kostüm auf einem schwarzen Barcelona Chair vor dem Schattenriss einer Palme führt in die Narration ein: „Lillian schreibt am 26. Juli, das ist ein Sonntag, vermutlich 1953." Das eingeschobene Schwarzbild verlegt den Rahmen der Handlung von der Studio-Inszenierung zur Frontalansicht eines Häuserblocks in New York: Zwei Frauen steigen ins Auto und verlassen die Stadt. Aus dem Off wird Lillians Brief an den Architekten Friedrich Kiesler verlesen, den sie beinahe zehn Jahre später heiraten wird. Zu diesem Zeitpunkt jedoch ist sie noch Lillian Olinsey, New Yorker Malerin und Publizistin, die berichtet, wie sie sich gemeinsam mit ihrer Freundin Alice von New York nach New Canaan begibt, um eine Skulptur Kieslers, die eben im Garten des Architekten Philip Johnson aufgestellt worden ist, zu besichtigen.

Müller inszeniert dieses Ereignis als Reenactment, in dem sich unterschiedliche Zeitebenen und Biografien überlagern: Lillian, Alice, die drei Frauen im Video, die ihre Position zwischen Verkörperung und Kameraführung wechseln, schließlich Person und Stimme der Erzählerin.

Das Ziel der Ausflugsfahrt ist mittlerweile verschwunden – die Skulptur wurde bereits 1957 zerstört. Diese Leerstelle ist symptomatisch für „Fehler", Verschiebungen und Unschärfen, die in dieser Form der Inszenierung zwingend passieren. So springen die Referenzen zwischen gesicherter Architekturgeschichte, schwärmerischen Beziehungen und der Undurchdringbarkeit amerikanischen Privatbesitzes in den Wäldern von Connecticut hin und her. Lillians verspielt-naive Selbstdarstellung im Brief wird immer wieder durch die im Video sehr selbstbewusst agierenden Frauen konterkariert. Die Reinszenierung dieses Erlebnisses bietet die Möglichkeit, Identität und Handlungsfähigkeit anders zu begreifen: Frauenfiguren zu zeichnen, die mehr sind als Ehefrauen berühmter Männer; Lücken zu lassen, wo sonst auf erzählerische Geschlossenheit gepocht wird; Subjektpositionen zu reflektieren, wo sonst auf Immersion und Spektakularisierung gesetzt wird.

A woman in a pink dress, seated in a black Barcelona chair in front of the silhouette of a palm-tree, introduces the viewer to the narrative: "Lillian is writing on July 26, a Sunday, probably in 1953." An intervening black screen displaces the action to a new framework, from the studio enactment to a frontal shot of an apartment building in New York: two women enter a car and leave the city. Meanwhile, a voice-over reads from Lillian's letter to the architect Friedrich Kiesler, whom she will marry nearly ten years later. At present, however, she is still Lillian Olinsey, a painter and publicist in New York, recounting how she and her friend Alice are driving from New York to New Canaan in order to see a sculpture by Kiesler that has just been installed in the architect Philip Johnson's garden.

Müller stages this event as a reenactment in which various temporal layers and biographies intersect: Lillian; Alice; the three women in the video who alternate between portraying characters and directing them: and, finally, the narrator's person and voice.

Since that day, the destination of the women's daytrip has disappeared—the sculpture by Kiesler, destroyed in 1957. This lacuna is symptomatic of the "mistakes," displacements, and blurrings that are inevitable in this sort of enactment. References thus leap back and forth between well-documented architectural history, blossoming romance, and the impenetrability of American private property in the woodlands of Connecticut. Lillian's playfully naïve presentation of herself in her letter is again and again undermined by the women in the video, who act with obvious confidence. Reenacting this event offers an opportunity to arrive at a different conception of both identity and a subject's ability to act: to portray female characters who are more than merely the wives of famous men; to leave gaps where others would insist on narrative closure; to reflect on subject-positions instead of staking everything on immersion and spectacularization.

Claudia Slanar

Margot Pilz

Trotz dem (Nonetheless) *MP, Objekt* (Object) (*Josef Hochgerner*), *Schwarz-Nacht-Gauloise* (Black Night Gauloise) (*Christian Michelides*), aus | from: *The White Cell Project*, 1983–1985

Zwischen 1983 und 1985 lud die Künstlerin Margot Pilz „verschiedene weibliche und männliche Akteure" (M. Pilz) ein, in einem von ihr entworfenen weißen, mit verstellbaren Wänden ausgestatteten Kubus für die Fotokamera zu performen. Die Inszenierungen wurden als drei- bis siebenteilige Fotosequenzen umgesetzt, die zum einen als Reihen großformatiger Abzüge ausgestellt, zum anderen 1985 als aufwendiger Katalog mit ausfaltbaren Seiten publiziert wurden. Schwarze Bildrahmen im Katalog und die Mitbelichtung der Negativfilm-Perforation bei den Abzügen zeigen „die formale Konsequenz [an], nie in Ausschnitten zu arbeiten, sondern unmanipulativ immer das ganze Bild zu verwenden" (D. Schrage). Die Strenge dieser Vorgangsweise entspricht dem Projekt einer (psycho-)analytischen (P. Gorsen) oder konzeptuellen (P. Weibel) Fotografie, die medienästhetische mit identitäts-beforschenden Versuchsreihen überlagert. So versammeln die Schaustück-Miniaturen dramatische Kostümierungen und Geschehnisse – etwa Flug-, Absturz- und Unterdrückungsallegorien. Der fotografische Blick und der ihm zugehörige Imperativ der Sichtbarkeit werden durch verschiedene Varianten des Entzugs herausgefordert, sei es durch schwarze Raum- und Körperbemalung, sei es durch die innerbildliche Bestimmung von Sichtfenstern oder durch ein geisterhaftes Entschwinden der Körper in Langzeitbelichtungen. Zwischen exponiertem Individualismus und dem Spiel mit einem aufoktroyierten stereometrischen Raster schreiben sich die Posen eigenwillig in die symbolische Ordnung der Künstlerin ein – hat diese doch nicht nur die Bedingungen ihres Erscheinens konstruiert, sondern auch ihre eigene Körpergröße von 1,65 m zur (raum-)maßgebenden Norm erklärt. Die „weiße Zelle" wird so zu einer zeittypischen Metapher des Verhältnisses von Ich-Werdung und (Zwangs-)Gesellschaft, allerdings im Dienst einer feministischen Repräsentationskritik und deren Strategie einer performativen Durchmischung von Subjekt/Objekt-Positionen.

Between 1983 and 1985, the artist Margot Pilz invited "various female and male actors" (M. Pilz) to perform for her camera inside a white cube designed by her and equipped with movable walls. The mises-en-scène were realized as three-to seven-part photographic sequences; she both exhibited these sequences as a series of large-scale prints and, in 1985, published them in a lavish catalogue with fold-outs. Black frames in the catalogue and the inclusion of the perforations of the photo-negative film in making the prints indicate "the consistent formal determination never to work with details but, avoiding manipulation, always to use the entire image" (D. Schrage). The rigor of this procedure corresponds to the project of a (psycho)analytic (P. Gorsen) or conceptual (P. Weibel) photography that superimposes a media-aesthetic test series onto an inquiry into identity. These miniature spectacles thus present a collection of dramatic costumes and events—for instance, allegories of flight, a crash, and repression. The photographic gaze and the concomitant imperative of visibility are challenged by a variety of withdrawals; be it the application of black paint to both walls and the body, the creation of designated windows of visibility within the picture, or the spectral disappearance of bodies in long exposures. Between an exhibition of individualism and a play with the imposed stereometric grid, these poses stubbornly inscribe themselves in the artist's symbolic order—for she has not only constructed the conditions under which these poses appear but also declared her own height (5"5') the norm, the yardstick that measures this space. The "white cube" thus becomes a contemporary metaphor of the interrelation between self-becoming and society (in all its compulsions); a metaphor, however, that serves a feminist critique of representation as well as highlighting feminism's strategy of performatively mixing up the positions of subject and object.

Andrea Hubin

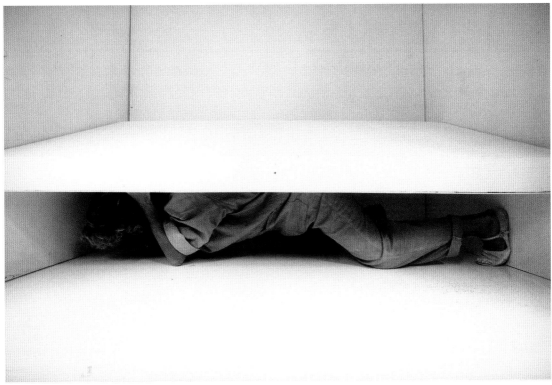

Ingeborg G. Pluhar

Aus der Serie *Illusters* (From the series *Illusters*), 1972–1974

In der 1972 bis 1974 entstandenen Serie von Collagen werden Gegenstände des alltäglichen Gebrauchs zu neuen Zusammenhängen arrangiert. Ingeborg G. Pluhar wählte ihr Bildmaterial gezielt aus Warenkatalogen und Illustrierten aus, die sich vorwiegend an eine weibliche Klientel richten. Schon im Medium Werbung werden Haushalts- und Luxusartikel, die für konträre Lebensbereiche wie Arbeit und Freizeit, Produktion und Konsum stehen, gleichermaßen mit einem Sehnsuchtsfaktor ausgestattet. Eine zusätzliche Verfremdung erfolgt in der Collage, die das gewählte Objekt beinahe bis zur Unkenntlichkeit auf die wesentlichste Form reduziert und in einer größeren Anzahl zum Material neuer Körperkonstruktionen werden lässt. Transferiert in einen anderen, oft narrativen Kontext erhalten die Dinge eine neue Funktion und Bedeutung. Aus einer Anhäufung von Lippenstiftspitzen wird eine Flüssigkeit, die aus einem Wasserhahn tropft. Aus zwei Frauentorsi wird eine begehbare Landschaft am Meer. Aus Zahnpastaschachteln und Putzmittelkanistern wird eine catwalkartige Bühne. Oder: Aus unterschiedlich großen, nebeneinander geschichteten filterlosen Zigaretten werden Kostüme für Frauen am Strand.

Sämtliche Collagen der Serie sind auf einer Art Millimeterpapier fixiert, das ursprünglich für das Entwerfen von Stickmustern verwendet wurde. Wieder wird ein gewöhnlicher Gegenstand, diesmal aus dem weiblich dominierten Bereich der Handarbeit, durch die künstlerische Intervention entfremdet, um als Hintergrundfolie für Pluhars Phantasiewelten zu fungieren.

In der Abstraktion und Reduktion von Gegenständen und menschlichen Figuren auf ihre elementaren körperlichen Formen und in der sicheren Art ihrer tektonischen Zusammenfügung zu neuen plastischen Vorstellungen wird Pluhars Studium der Bildhauerei bemerkbar.

This series of collages created between 1972 and 1974 rearranges objects of daily use to form defamiliarized scenarios. Ingeborg G. Pluhar systematically collected her graphical materials from sales catalogues and magazines predominantly directed at a female audience. The medium of advertising already bestows an aura of desirability onto household and luxury goods alike—wares representing contrary parts of life such as work and leisure, production and consumption. The collage introduces an additional alienation by reducing the object of choice to its almost unrecognizable barest essence; in great numbers, these objects become the material for new constructions of bodies. Transposing things into a different, often narrative, context lends them new function and meaning. Accumulated lipstick tips are transformed into a liquid dripping from a faucet. Two female torsos become a maritime landscape one might take a walk in. Toothpaste packages and detergent canisters form a catwalk-like stage. Or: nonfilter cigarettes in various sizes layered side by side become women's beachwear.

All collages from the series are affixed upon a sort of graph paper originally used for the design of embroidery patterns. Again, an ordinary object, this time from the predominantly female realm of handicrafts, is subject to an alienating artistic intervention in order to serve as the backdrop to Pluhar's imagined worlds.

The abstraction and reduction of objects and human figures to their elementary physical form as well as the sure hand with which they are tectonically arranged to create new plastic images, suggest Pluhar's training in sculpture.

Elke Sodin

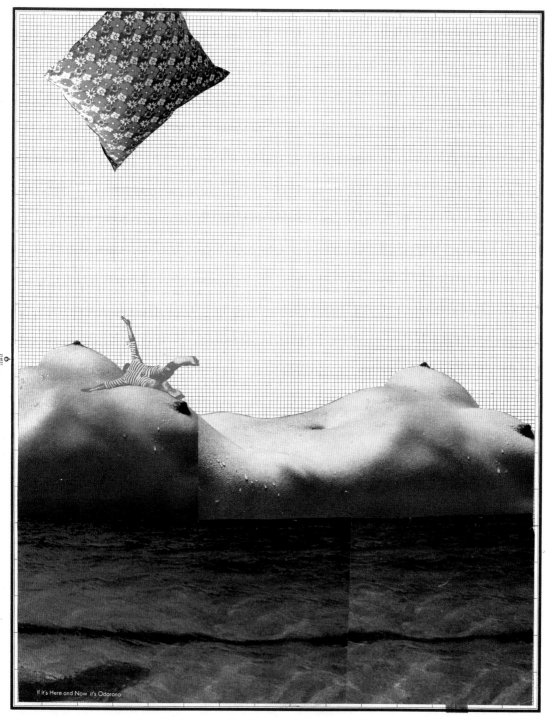

If it's Here and Now it's Odorono

Michaela Pöschl

Der Schlaf der Vernunft (The Sleep of Reason), 1999

„El sueño de la razon produce monstruos", schrieb Goya in das Blatt 43 seiner Caprichos von 1797/98. Monströses, wiewohl hervorgebracht durch Kalkül, zeigt auch Michaela Pöschl, wenn sie sich für unser aller Blick auspeitschen lässt. Sie zeigt ihren Blick in eine fixierte Kamera, einen Teil ihres aufgehängten Körpers, den Nachhall der Schläge in Stimme und Mimik, bis der Schmerz die Sinne schwinden lässt – Ohnmacht, das Verkehren des Blicks nach innen, ist der Endpunkt der Inszenierung. Es ist ein ungeschnittenes 14-minütiges Videobild einer Auspeitschung, dem Bild der Geißelung Christi verwandt.

In der Aufführung als sadomasochistischem Akt werden die Dimensionen Bestrafung, Folter, Buße und Genuss, sei es Voyeurismus, Sadismus oder das Prickeln der Grenzüberschreitung, verknüpft, in der Wahl des Bildausschnitts wird die Position des Zuschauens reflektiert: Pöschl lächelt buchstäblich gequält ihrem Gesehen-Werden, das Unbehagen auslösen wird, entgegen. Strukturell in eine Position des Wegschauens gebracht, weil handlungsunfähig, wird Sehen als Zuschauen zu einer Gratwanderung zwischen Schaudern und Genuss und vermittelt so die der Herrschaft innewohnende Obszönität. In der Erarbeitung einer weiblichen Sprache von Schmerz und Martyrium, in der Verkehrung von sowohl medial dominanten Bildern einer gezähmten Weiblichkeit als auch von realer und alltäglicher Gewalt an Frauen arbeitet Pöschl an einer Dekonstruktion der Positionen von Opfern und Tätern, von Agieren und Erleiden, Zuschauen, wobei die strategische Aneignung der Subjektposition im Zusammenhang von Gewalt zwischen Souveränität und Unterwerfung changiert. Der Mythos weiblicher Opferbereitschaft wird sowohl durch eine innerhalb der Rahmenbedingungen der Videoproduktion vollzogene Übersteigerung derselben als auch durch eine teilweise Aneignung von TäterInnenschaft freigelegt; eine Übersteigerung, die Fragen nach dem gleichfalls monströsen Zusammenhang von Widerstand und Unterwerfung eröffnet.

"El sueño de la razon produce monstruos," Goya wrote on folio 43 of his Caprichos of 1797/98. Michaela Pöschl likewise shows monsters, although monsters produced in an action of calculated violence, when she has herself flogged before our eyes. She shows her own eyes directed at a fixed-vantage camera, a part of her suspended body, the echo of the blows in her voice and facial expressions, until the pain renders her unconscious—the mise-en-scène ends with her fainting, her eyes turning inward. It is an uncut 14-minute video depiction of a flogging, akin to the image of the flagellation of Christ.

The performance as an act of sadomasochism fuses the dimensions of punishment, torture, expiation, and pleasure—be it that of voyeurism, sadism, or the frisson of transgression. The selection of detail reflects on the position of the observer: Pöschl, with a literally tortured smile, looks toward her state of being-seen and the discomfort it will provoke. Structurally put in a position of looking-away (because sight is incapable of intervention) seeing as viewing becomes a balancing act between dread and pleasure, communicating the obscenity inherent in domination. In developing a feminine language of pain and martyrdom, in inverting both the imagery of tamed femininity that dominates the media as well as real and quotidian violence against women, Pöschl works on deconstructing the positions of victim and perpetrator, of action and passivity, of spectatorship; in the context of violence, the strategic appropriation of the position of the subject vacillates between sovereignty and submission. The myth of a feminine willingness to be victimized is revealed both through an exaggerated version of it, presented within the framework of the video production, and through a partial appropriation of perpetratorhood—an exaggeration that opens up questions regarding the equally monstrous link between resistance and submission.

Edith Futscher

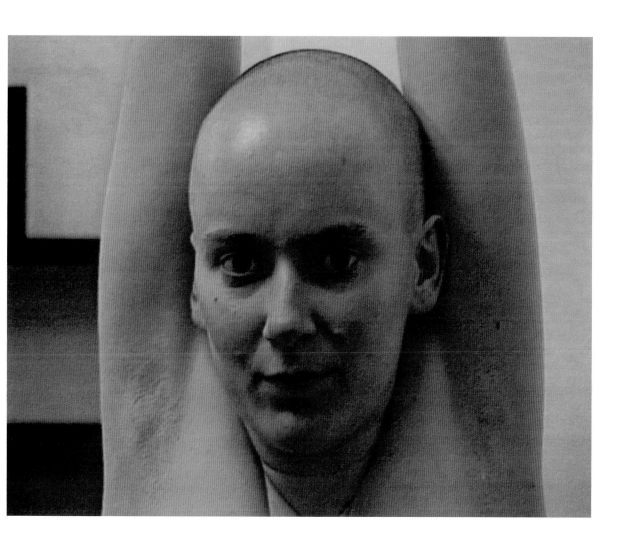

Karin Raitmayr

Tradition, 2005

„Tradition ist die Weitergabe des Feuers und nicht die Anbetung der Asche" – dieses Zitat von Gustav Mahler diente Gustav Deutsch 1999 als Titel für einen Avant-garde-Kurzfilm, in dem der „natürliche" Feind des Film-materials – das Feuer – zum Bildgegenstand wird. Ein selbstreflexives, materialbezogenes und gleichzeitig destruktives Handwerk im Sinne von „Hand anlegen"? Auch das Feuer jener Tradition(en), auf die sich der Titel von Karin Raitmayrs Installation bezieht, an die sie Hand anlegt bzw. deren vermeintliche Handlangerin sie wird, lodert weiter – auch wenn es sich in diesem Falle um eines handelt, das sich mittlerweile längst in (un-angebetete) Asche hätte verwandeln sollen: Die Foto-grafie führt ein weit verbreitetes Bild von weiblichem Rollenverständnis vor, indem sie auf eine ikonografi-sche Tradition der Kunstgeschichte zurückgreift. Eine Frau, die Künstlerin selbst, ist darin als Nähende abge-bildet. Die unprätentiöse Inszenierung mit seitlichem Lichteinfall und hellen Farben erinnert an ähnliche Mo-tive der Häuslichkeit bei Vermeer und anderen „Alten Meistern". Die Haltung der Frau, ihre konzentrierte Hin-gabe ist präzise der Genrehandlung in den alten Ge-mälden nachempfunden. Doch das Resultat ihrer Hand-arbeit widerspricht den Erwartungen: Das der Installa-tion beigefügte Objekt – eine schlaff herabhängende Strumpfhose mit in den Schritt genähten langen Haaren – wirkt abstoßend und obszön. Damit kommt eine Note von Unheimlichkeit ins Spiel, die dem Heimeligen, ja Anheimelnden der dargestellten Szene zuwiderläuft. Das Obsessive und die darin enthaltene Verschränkung von Fetisch, Tod und Sexualität kommen hier ebenso zum Tragen wie das Kleinteilige und Nahsichtige. Die in Raitmayrs (Hand- und Foto-)Arbeit erbrachte Überer-füllung der an Frauen gestellten Anforderungen wendet *diese* Tradition in Dekadenz und gibt das Feuer in der Form weiter, dass Subversives entstehen kann.

"Tradition is passing on the flame, not worshipping the ashes"—these words by Gustav Mahler served as the title of a 1999 avant-garde short film by Gustav Deutsch in which the "natural" enemy of celluloid—fire—becomes the picture's motif. A craft, a handicraft, an object of touch; self-reflective, focused on its materials, and simultaneously—destructive?
The flame of the tradition or those traditions to which the title of Karin Raitmayr's installation refers, traditions to which she lays her hands on or whose hired hand she presumably becomes, is burning brightly—even though it is in this case a flame that should by now have long turned to (unworshipped) ashes: the photograph presents a widespread image of how a particular role is conceived by taking recourse to an iconographic tradi-tion from the history of art. It depicts a woman—the artist herself—sewing. The unpretentious mise-en-scène, with slanted light entering from the side in bright colors, is reminiscent of similar domestic motifs in Vermeer and other "Old Masters." The woman's posture, her concen-tration and devotion precisely imitate actions characteris-tic of those old paintings. Yet the product of her handi-craft defies expectations: the object that accompanies the installation—a flaccid pantyhose with long hair sewn into the crotch—appears repugnant and obscene. An uncanny note thus comes into play, one that contravenes the cozy and even homey scene depicted.
The work brings obsessiveness and the constellation of fetishism, death, and sexuality it entails, to bear, as well as the micrological view from up close. The exaggerated fulfillment in Raitmayr's work (both manual labor and photographic oeuvre) of the demands women face deflects this tradition toward decadence, passing on the flame in a way that allows for the genesis of subversion.

Sonja Maria Gruber

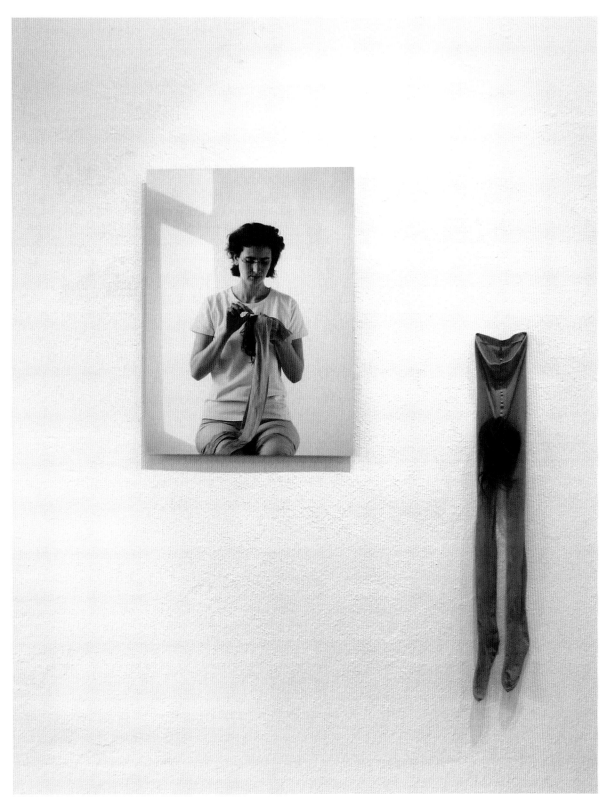

Sascha Reichstein

**Aus der Serie *Situationen im Bild – Positionen im Raum*
(From the series *Situations in the Picture—Positions in Space*), 2003**

Blick in ein Schaufenster, vollgestellt mit allerlei Pretiosen und schmucken, versilberten Bilderrahmen. Diese sind nicht gefüllt und geben ihr zumeist dunkles Inneres preis, die leeren glatten Flächen spiegeln Teile des Umfelds, fangen solcherart wie zufällig Bilder ein. Auch in der gleichermaßen transparenten wie opaken Oberfläche des Schaufensters zeichnet sich ein Außen ab – gegenüberliegende Fassaden und die Fotografin. Szenenwechsel: Individuell gerahmte Porträtfotos von Frauen, von Sascha Reichstein jeweils im privaten Umfeld der Porträtierten platziert und fotografiert. Als Bild im Bild wurden Frauen mit unterschiedlichsten Persönlichkeiten, Lebensentwürfen und -verläufen von der Künstlerin zu einer Serie zusammengeführt. Sie sind zweifach gerahmt und zweifach porträtiert: Rahmenleisten und Lebensraum definieren und kommentieren in ihrer jeweiligen Gestaltung die Selbstinszenierungen der Frauen, bilden den räumlichen wie narrativen Rahmen mit all den nützlichen, schönen und sinnlosen Dingen des Alltags, die in dieser Gegenüberstellung auf ihren Anteil an der Produktion eines Bildes ebenso wie eines Images hin lesbar werden. Die Bilder in den Bildern sind um Stillleben mit Porträtcharakter erweitert – die Selbstinszenierung ist mit der Inszeniertheit des Lebensraums verbunden, das Beiwerk wird gleichfalls zum Protagonisten und in der Projektion der BetrachterInnen vorgeblich zum Spiegelbild der Porträtierten. Was die Bilder verraten, liegt auf fiktionaler Ebene, denn letztlich bleiben die Persönlichkeiten, die hinter den Fotos und Interieurs stehen, ebenso schemenhaft wie die Spiegelungen im Eingangsfoto. Die Rahmen präsentieren ihre Porträts, doch werden diese von Projektionen der BetrachterInnen überlagert, die letztlich nichts über die Bewohnerinnen dieser Räume preisgeben. Die Privatheit wird gewahrt, sie ist essentieller Bestandteil dieser Arbeit.

A glance into a shop window reveals a scene replete with baubles and ornate silver-plated picture frames, which remain empty while presenting their, in most cases dark, interior; the blank smooth surfaces of the frames reflect sections of their surroundings, thus capturing, incidentally, pictures. In the equally transparent and opaque surface of the shop window, the image of an outside emerges—façades across the street and the photographer herself.

Cut: individually framed photographic portraits of women that Sascha Reichstein placed and captured in these women's private environments: the artist has united women of highly different personalities, hopes, dreams, and lives in a series of pictures within pictures. They are doubly framed and doubly captured: in their individual designs, the frames and residential interiors define and comment on these women's stagings of themselves, forming a spatial as well as narrative frame composed of all the useful, neat, and meaningless objects of everyday life—objects which, in this contrastive arrangement, become legible with respect to the part they play in the production of both picture and image. The pictures within the pictures are expanded by the additions of portrait-like still-lifes—the staging of the self is linked to the stagedness of the interior, the decoration becomes a protagonist in its own right and, in the beholder's projection, presumably a mirror of the woman represented in the portrait. Yet what the pictures reveal remains on the level of fiction, for the personalities behind the photographs and interiors remain in the end just as spectral as the reflections in the initial photograph. The frames present their portraits, but superimposed on the latter are the projections of the viewer, projections that ultimately do not betray anything about the women who inhabit these spaces. Their privacy remains protected; it is an essential component of this work.

Karin Gludovatz

Lois Renner

Ateliereinsicht (mit P. P. Rubens) [Glimpse of the Studio (with P. P. Rubens)], 1995

In gekonnter Augentäuschung präsentiert Lois Renner in seiner Fotografie ein Objekt, das nicht ist, was es zu sein scheint – eine *Ateliereinsicht*. Renner, der sich vorrangig als Maler und nicht als Fotograf versteht, bildet sein ehemaliges Salzburger Atelier im Gestus eines schöpferischen Demiurgen im Maßstab von 1:10 modellhaft nach und hebt es mithilfe der Fotografie in die Dimension des vermeintlich Realen. Der Blick hinter die Kulisse, auf den an sich nichtöffentlichen Ort künstlerischer Produktion offenbart ein „durchkomponiertes Chaos" mit umherstehenden Leitern, Gerüsten, Teppichresten und Farbspuren.

Der täuschende Illusionismus erfährt jedoch dort eine nachhaltige Irritation, wo einzelne überdimensionale Gegenstände wie das Stoffband die Maßstäblichkeit des imaginären Raumes sprengen oder wo die transitorische Zone zwischen dem Modell und dem tatsächlichen Arbeitsraum bewusst ins Bild integriert wird. Die Holzleiste, deren geschwungene Form das Blickfeld des Auges anzudeuten scheint, fungiert als visueller Einstieg ins Bild und thematisiert tautologisch die Rahmung des Bildausschnitts. Unterschiedliche Realitätsebenen greifen ineinander, wodurch die Bedingungen der Repräsentation freigelegt werden: Das Raummodell erweist sich als eine auf seine bildhafte Wirkung hin entworfene Konstruktion. Renners Reflexion der Produktions- und Rezeptionsbedingungen von Kunst geht auf eine lange Tradition zurück, in deren Zentrum das Genre des Atelierbildes steht.

Durch die Einbringung der Rubens-Kopie an zentraler Stelle erweitert Renner den Metadiskurs der Malerei um weitere Topoi. Das vielfach reproduzierte Selbstbildnis des Antwerpener Malerfürsten entspinnt im Kontext von Renners Ateliermodell ein komplexes Spiel rund um Autorschaft und (Selbst-)Repräsentation, in dem der kunsthistorische Meister-Diskurs, der Konzeptionen von Kreativität und Produktivität eng mit dem Mythos des männlichen Künstlergenies verknüpft, gleichzeitig gebrochen und fortgeschrieben wird.

In a skillful trompe-l'œil, Lois Renner's photograph presents an object that is not what it appears to be—a glimpse of the studio. With a demiurge's gesture, Renner, who sees himself primarily as a painter and not as a photographer, builds a model reproducing his former studio in Salzburg on a scale of 1:10 and, by means of photography, elevates it to the dimension of the seemingly real. The glimpse of the backstage, of the usually non-public space of artistic production, reveals a "meticulously arranged chaos" of ladders and scaffolds scattered about, of scraps of carpeting and traces of paint.

Yet this deceptive illusionism shatters when disproportionately-dimensioned individual objects, such as the band of fabric, disrupt the representation to scale of imaginary space, or when the zone of transition between model and actual studio is purposely included in the picture. The wooden ledge whose undulating shape seems to indicate the eye's field of vision functions as a visual entrance into the image and tautologically thematizes the framing of the detail shown within. Different levels of reality are interwoven, revealing the conditions of representation: the spatial model turns out to be a construction designed with a view to its picturesque effect. Renner's reflection on the conditions of the production and reception of art joins a long tradition whose center is marked by the genre of the studio painting.

By inserting a copy of a work by Rubens in a central location, Renner adds further topoi to the meta-discourse of painting. In the context of Renner's studio model, the often-reproduced self-portrait by Antwerp "Prince of Painters" unravels a complex play of authorship and (self-)representation, one in which the art-historical discourse of mastership, which closely ties conceptions of creativity and productivity to the myth of the inspired male artist, is simultaneously fractured and carried on.

Heike Eipeldauer

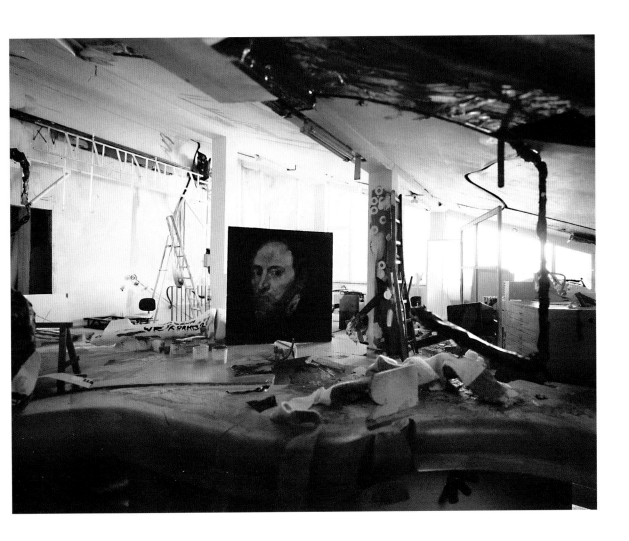

Dorota Sadovská

Saint Lucy, **1999**
Saint Sebastian, **1999**

Dorota Sadovská fotografiert Tattoos. Der Bildaus-
schnitt erlaubt dabei weder Rückschlüsse auf den spe-
zifischen Körperteil noch auf das Geschlecht der täto-
wierten Person. Undefinierbar auch die gestochenen
Figuren: Die MärtyrerInnen Sebastian und Luzia sind in
Aufsicht und extremer Verkürzung dargestellt – was auf
den ersten Blick wie verstümmelt wirkt – und nur auf-
grund des jeweiligen Bildtitels als Frau bzw. Mann les-
bar. Wir sehen nur Kopf, Schultern und Arme in gelben
Umrissen.

Im Mittelalter signalisierte Gelb Neid und Verrat, Ent-
haltsamkeit und Askese. Gelbe Kleidung trugen Judas
(in Abendmahlsdarstellungen), Henker, Soldaten, Huren,
Könige und Heilige. Judas wurde zusätzlich oft im Profil
abgebildet. Auch Sadovskás MärtyrerInnen entziehen
sich einem direkten Augenkontakt durch starke Auf-
sicht oder vors Gesicht gehaltene Hände. Luzia und
Sebastian sind die Schutzheiligen der Blinden und
Huren, Soldaten und Schwulen. Die Farbe Gelb reprä-
sentierte Licht, das Göttliche und gleichzeitig alle Arten
von Randgruppen.

Zur Zeit der frühen Christen war es üblich, sich Kreuze
auf den Kopf zu tätowieren, ebenso trugen Soldaten
und Sklaven Tattoos. Diese Tätowierungen wurden von
Kaiser Konstantin um 400 verboten. Im Kontext ihrer
katholischen Ikonografie erzählen Sadovskás Heiligen-
bilder von unterschiedlichen Fixierungen auf Schmer-
zeslust: die eine (angeblich) asexuell, in kirchlichen
Kontexten allgegenwärtig und mit einem Heilsverspre-
chen verknüpft, die andere ein individueller Lustgewinn
mit Schuld. VALIE EXPORT inszenierte ihren Körper
als Ort schmerzhafter Verformung. Für die Arbeit *Body
Sign Action* ließ sie sich 1970 ein zweifärbiges Strumpf-
band als „Zeichen vergangener Versklavung und Sym-
bol verdrängter Sexualität" auf den Oberschenkel täto-
wieren. Auf eine „eindeutige" Darstellung des Schmer-
zes wartet man auch bei Sadovská vergeblich, gilt doch
für beide Formen, den tätowierten „realen" wie den
dargestellten Schmerz, dieselbe Schwierigkeit der Ver-
mittelbarkeit.

*Dorota Sadovská takes photographs of tattoos. The
details she selects permit conclusions neither regarding
the specific body part depicted nor regarding the sex of
the bearer of the tattoo. Equally indefinable are the char-
acters engraved upon the skin: the martyrs, St. Sebast-
ian and St. Lucy, are represented as seen from above
and with extreme foreshortening (making them appear,
at first glance, as though mutilated) and can only be
read as either male or female with the help of the pho-
tographs' titles. We see merely a head, the shoulders
and the arms rendered in yellow contours.*

*In the Middle Ages, yellow indicated envy and treason,
abstinence and asceticism. Judas Iscariot (in representa-
tions of the Last Supper), hangmen, soldiers, harlots,
kings, and saints wore yellow dresses. Judas, moreover,
was often represented in profile. Sadovska's martyrs like-
wise avoid direct eye contact by virtue of the exaggerat-
ed view from above or hands held in front of their face.
Lucy and Sebastian are the patron saints of harlots and
the blind, of soldiers and gay men. The color yellow, as
well as representing the light and the divine, simultane-
ously represented all sorts of marginalized groups.*

*In the days of early Christianity, it was customary to have
crosses tattooed on one's head; soldiers and slaves also
bore them. These tattoos were prohibited by Emperor
Constantine around 400CE. In the context of their
Catholic iconography, Sadovská's images of saints tell of
different fixations on the pleasure of pain: one of them
(supposedly) asexual, omnipresent in clerical contexts,
and associated with a promise of salvation; the other a
guilt-ridden source of individual pleasure. Comparatively,
VALIE EXPORT staged her body as a site of painful defor-
mation, particularly in the work* Body Sign Action *(1970),
where she had a two-colored garter tattooed into her
thigh as a "sign of past enslavement and symbol of
repressed sexuality." Sadovská similarly refuses to satisfy
the desire for an "unambiguous" representation of pain,
for both forms, the tattooed "real" pain and the pain rep-
resented, suffer the same difficulty of communication.*

Michaela Pöschl

Hans Scheirl

Dandy Dust, 1998

Ein Zwillingspaar von undefinierbarem Geschlecht, gekleidet in grünem, mit Blumen besticktem Filz, sammelt Gebeine. Plötzlich eine Stimme aus dem Off, ein Winseln, das immer lauter wird. „Did you hear that?" Sie sehen in einiger Entfernung, durch einen röhrenartigen Gang hindurch, die Horror-(Ur-?)Szene: Ein Priester/Soldat in schwarzer Kutte vergewaltigt eine Frau. Ihr Mund ist halb von seiner Maschinenpistole verstopft, ihre Schreie sind gequält. Die Zwillinge handeln schnell: Pfeile fliegen durch die Luft und treffen den Angreifer sofort. Er fällt nach hinten, aus seinem Mund quillt weiße, dickliche Flüssigkeit. Als er am Boden aufschlägt, wird sein Männergeschlecht als Dildo, aus dem künstliches Sperma gepumpt wird, entblößt. Das Opfer – war es wirklich eine Frau? – kann fliehen, die Flüssigkeit wird zu Staub, aus dem ein Schriftzug entsteht: „Dandy Dust".

In dieser Titelsequenz wird deutlich, dass wir es mit einem Film zu tun haben, der kategorielle Einheiten sprengt. Die Szene kommt ohne verlässliche Identifikationsfiguren aus, mischt Comic Strip mit Horrorfilm, entlarvt die gewalttätige, stark symbolisierte Männlichkeit als drag, verwandelt Sperma zu Staub. *Dandy Dust* bemächtigt sich der grenzüberschreitenden Methode von Donna Haraways „Cyborg" und realisiert eine filmische Umsetzung dieser konzeptionellen Metapher, in deren Zentrum die Vervielfältigung von Wirklichkeiten, Identitäten und Wahrnehmungen steht.

Eine dieser Vervielfältigungen betrifft die Erzählung selbst. Der Protagonist (die Protagonistin?) besteht aus mehreren Charakterlinien, Geschlecht und Name spotten jeder Kontinuität. Im Verlauf der Geschichte verdichten sich die einzelnen Narrationen zu Charakteren, die in mehreren Exkursen narrativ verfolgt, verloren und wieder aufgenommen werden. Nebenher werden auch Genrekonventionen übereinander gelagert, der Film oszilliert zwischen Horror, Science-Fiction, Kostümdrama und Porno. *Dandy Dust* komprimiert die Codes des Cyborg-Netzes zu einer Neukonzeption von Kino: Cyborg Vision.

A pair of twins, their gender indefinable, dressed in green felt embroidered with flowers, is collecting bones. Suddenly, a voice-over can be heard, a whine that grows louder and louder. "Did you hear that?" At a distance, through a tube-like passage, they see the horrific (primal?) scene: a priest/soldier in a black cloak is raping a woman. Her mouth is half gagged by his machine gun, her cries tortured. The twins act quickly: arrows rush through the air and hit the attacker at once. He falls backwards, a viscous white fluid oozing from his body. As he hits the ground, his male genitals are revealed to be a dildo from which a pump ejects artificial semen. The victim—was it really a woman?—manages to escape, and the fluid turns to dust, forming the inscription: "Dandy Dust."

This title sequence clearly indicates that we are dealing with a film that explodes categorical unities. The scene does away with reliable characters with which to identify, mixes comic strip and horror movie, turns a violent and symbolically charged masculinity to drag, transforms semen into dust. Employing the transgressive method of Donna Haraway's "Cyborg," Dandy Dust creates a filmic realization of this conceptual metaphor at whose center stands the multiplication of realities, identities, and perceptions.

One of these multiplications concerns the narrative itself. The (male or female?) protagonist is composed of multiple characters: his or her gender and name wholly deny any logical continuity. As the plot progresses, the individual narratives condense to form characters that are narratively pursued, lost, and taken up again in a number of digressions. Casually, the film also superimposes generic conventions, oscillating between horror, science fiction, costume drama, and porn. Dandy Dust compresses the codes of the Cyborg network into a new conception of the cinema: Cyborg vision.

Andrea B. Braidt

Hans Scheirl

Hans im Bild (Hans in the Picture), 2008

Wenn man eine Malerei oder die Installation eines Bildes von Hans Scheirl sieht, wäre es zu kurz gegriffen, nun allein die Geschichte der Malerei aufzurufen, um vor diesem Hintergrund eine Aussage über die künstlerische Qualität oder Intentionalität der Arbeit treffen zu können. In seiner Arbeit wie in seinem Leben gilt das Prinzip einer Medialität, die den Körper, die Geschlechtlichkeit, die Malerei, den Film, die Performance, die Installation, die Auseinandersetzung mit den räumlichen und kulturellen Bedingungen vor Ort gleichermaßen verknüpft. Die Medialität erkennt in der Differenz der je spezifischen medialen Bedingungen und Qualitäten nur ein Instrument dafür, die Mechanismen kultureller Festschreibungen und Projektionen immer wieder zu perforieren und herauszufordern. Wenn ein Bild von Hans Scheirl etwa das klassische Motiv des Selbstporträts zum Thema nimmt, dann gerade nicht mit dem Ziel, nun ein adäquates malerisches Abbild einer möglichen Selbstwahrnehmung zu liefern, sondern allein um die Medialität dieser Vorstellung von Identität zu dokumentieren. Was als Selbstporträt erscheint, ist die mediale Option eines möglichen Selbstbildes. Wäre es ein filmisches Selbstporträt, dann würde sich diese Identität unter anderen Vorzeichen darstellen. Damit ist nicht weniger angedeutet, als dass das je spezifisch zum Einsatz gebrachte Medium prinzipiell daran scheitert, das gültige Bild eines Subjekts zu vermitteln, wenn es nicht seine Optionalität neben anderen Medien und Manifestationen reflektiert. In diesem Sinne erzählt ein malerisches Selbstporträt von Hans Scheirl nur, was es alleine und was er alleine nicht ist. Sein Interesse am „Transischen", am Trans-Gender genauso wie am Transmedialen, steht wesentlich für dieses Wissen um die Optionen, die sich zwischen ihren Manifestationen als einzige Lokalisierung eines zeitgenössischen Subjekts abzeichnen. Das Sichtbare ist immer nur der Augenblick, eine Option, ganz real und trotzdem transformierbar für den nächsten Augenblick.

Upon seeing a painting or the installation of a picture by Hans Scheirl, merely recalling the history of painting in order to arrive at an assessment of the artistic quality or the intention of the work would be too little. In Scheirl's work, as in his life, there is a constant principle of mediality that intertwines body, gender, painting, film, performance, installation, and engagement of a particular site's spatial and cultural conditions. In the differences between the conditions and qualities of specific media, mediality recognizes nothing but an instrument for an ever-new perforation of and challenge to cultural codifications and projections.

When, for instance, a painting by Hans Scheirl engages the classical genre of the self-portrait, it does so not in order to deliver an adequate pictorial portrait of a possible self-perception, but instead with the single purpose of documenting the defining role that medium plays in this conception of identity. What seems to be a self-portrait is rather an option, one of many possible images of the self, dependant on medium. If it were a filmic self-portrait, this identity would appear under different auspices. This suggests nothing less than that the particular medium employed fails as a matter of principle to communicate a valid image of the subject if it does not reflect on the fact that it is only one possibility out of multiple media and manifestations. In this sense, a pictorial self-portrait by Hans Scheirl merely narrates what, by itself, it isn't—and consequently what Scheirl by himself isn't. His interest in what is "trans"—transgender as much as trans-media—is a central representation of this awareness of the many options that, between their manifestations, come into view as the only possible localization of a contemporary subject. The visible is always only captured in the glimpse of an eye, quite real and yet susceptible to transformation in the next glimpse it offers.

Andreas Spiegl

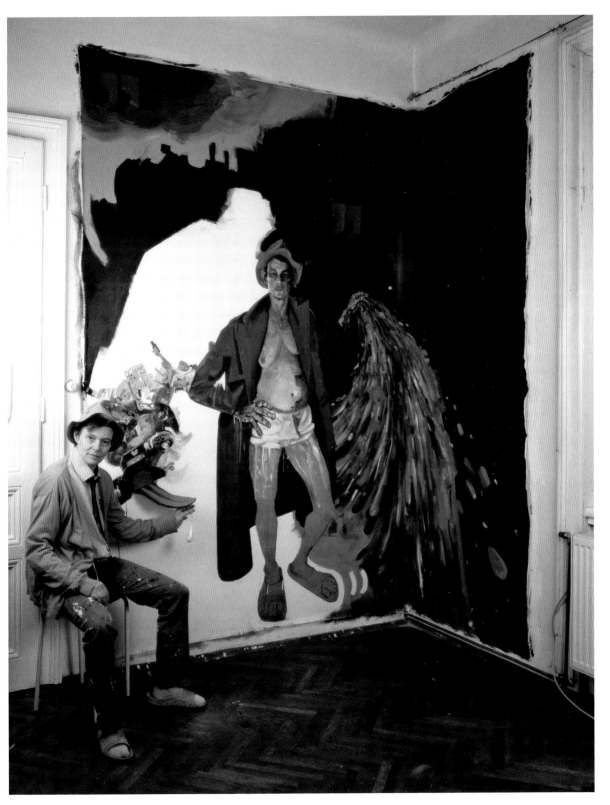

Markus Schinwald

O. T. (Untitled), 2002

Wenn Markus Schinwald schreibt, Prothesen stünden in seinen Arbeiten nicht für die Korrektur eines Mangels, sondern „gegen das Normale [...] Gegen Standards. Gegen Systeme", dann ist das – bedenkt man die Geschichte der Prothetik im Kontext von Orthopädietechnik, Militär und Standardisierung – eine kontraintuitive Aussage; bezogen auf prothetische Kulturtheorien der Moderne ist sie jedoch nur folgerichtig. Denn philosophische Anthropologien des „Mängelwesens" Mensch begriffen die physiologische Unangepasstheit des Menschen an Umwelten als die Bedingung der Möglichkeit sowohl der Sozialisierung als auch der Individualisierung. Dabei oszillierten diese Anthropologien häufig zwischen einer symbolisch „maskulinen" und einer symbolisch „femininen" Auslegung der natürlich-künstlichen Grundkonstellation: Entweder wurde daraus eine Pflicht zur Kultivierung im Sinne von Selbstbemeisterung und Verfeinerung der Sitten abgeleitet und heroisch übersteigert, oder aber Angewiesenheit und Verletzbarkeit des menschlichen Lebens fungierten als anthropologische Konstanten. Auch Schinwalds Arbeit oszilliert zwischen diesen beiden Polen: Seine Überarbeitung eines Stichs aus dem 19. Jahrhundert widmet sich jener Institution, die Disziplinierung im Sinne einer zurichtenden Kultivierung des Männerkörpers in großem Maßstab exerzierte: dem Militär. Die Orthesen dienen bei Schinwald jedoch nicht der technischen Stabilisierung und Normierung des Männerkörpers, sondern werden als Schmuckstücke getragen. Sie fetischisieren und feminisieren die Männerkörper und weisen den Männerbund als zärtliches, homoerotisches Biotop aus. Scheinbar absichtslos stehen diese gespannten Körper nebeneinander oder berühren einander flüchtig. Die Prothesen fungieren als Shifter zwischen männlich und weiblich, zwischen Sorge um und Kampf gegen den Nächsten, zwischen Sublimierung und Begehren, zwischen Trägheit und einer jederzeit möglichen Entlastungsreaktion.

Markus Schinwald's assertion that the prostheses in his works represent not the correction of a deficiency but his objection to "the normal [...], to standards, to systems" would seem to be counterintuitive, given the history of prosthetics in the context of orthopedic technology, the military, and standardization. Yet it is perfectly consistent with modern theories of culture as prosthetic itself. Through the lens of philosophical anthropology, to theorize man as a "deficient being," recognized in humanity's lack of physiological adaptation to its environments, is the condition that enables both socialization and individualization. These theories often oscillate between symbolically "masculine" and "feminine" interpretations of this fundamental natural-artificial binary, at times representing a heroic obligation of cultivation in the sense of self-mastery and ethical refinement, at times positing the very dependency and vulnerability of human life as anthropological constants. Schinwald's work, too, oscillates between these two poles: his revision of a 19th-century engraving engages the very institution that functions as the large-scale imposer of discipline, in the sense of a mechanical cultivation of men's bodies: the military. In Schinwald's work, however, orthotics are not a technical means to stabilize and normalize bodies; instead, they are worn as decorations. They fetishize and feminize the male body, and reveal an all-male society as a biotope of tender homoeroticism. Seemingly purposeless, these tense bodies stand next to each other or exchange fleeting caresses. The prostheses function as shifters between male and female, between care for and battle against one's neighbour, between sublimation and desire, between inertia and a sudden discharge of tension, possible at any moment.

Karin Harrasser

Christoph Schmidberger

Gnadenlos (Merciless), 2001

In fotorealistischer Manier entwirft Christoph Schmidberger Bilder einer narzisstischen Jugendkultur, gespeist aus den massenhaft reproduzierten Bildwelten der Medien, der Werbung und des (sub-)urbanen Lebensraums. Vor dem Hintergrund einer surreal anmutenden, in Zwielicht getauchten Straßenlandschaft ragt der bis auf seine Shorts entblößte Körper eines jungen Mannes auf, in seiner malerischen Präzision und seiner ambivalenten Sinnlichkeit an altmeisterliche Darstellungen des heiligen Sebastian erinnernd. Die sterile, klischeehafte Schönheit seines Körpers wird von der Banalität einer Kettensäge kontrastiert, die er einsatzbereit vor sich her trägt und mit der er frontal auf ein von ihm anvisiertes Gegenüber zusteuert. Das rote Kolorit des Motorsägengehäuses findet seinen Widerhall im Hosenschritt des Jünglings, was die sexuelle Konnotation der Szene nachdrücklich unterstreicht. Dem gestählten glänzenden Körper haftet das Pathos makelloser Vollkommenheit an, zugleich verführerisch und zutiefst beunruhigend. *Gnadenlos* konfrontiert die BetrachterInnen mit einer offenen, hochgradig aufgeladenen Situation potentieller Gewalt. Etwas Unheimliches geht hier vor – ein Gefühl, das nach Sigmund Freud dann entsteht, wenn die Grenze zwischen Phantasie und Wirklichkeit verwischt, wenn aus etwas Vertrautem überraschend etwas hervorgeht, auf das wir nicht gefasst sind. Freud definiert das Unheimliche als Kategorie des Ästhetischen, das der Empfindung des Grauens oder Erschreckens eine unwiderstehliche visuelle Gestalt verleiht. Schmidberger stimuliert die Atmosphäre des Unheimlichen, indem er die Idylle eines fetischisierten „Hochglanz-Hollywood-Körpers" in ein sexualisiertes, schizophrenes Horror-Setting überführt. Hierfür greift er auf Repräsentationsmuster des Horrorfilmgenres zurück – des Mediums des Unheimlichen schlechthin –, die er neu codiert. In der an die Oberfläche drängenden Abgründigkeit des Alltäglichen, die gleichermaßen Begehren und Grauen in sich einschließt, ist die Szenerie den Filmen des amerikanischen Regisseurs David Lynch verwandt.

In a manner of photorealism, Christoph Schmidberger conceives images of a narcissistic youth culture that draw on the mass-reproduced imagery of the media, of advertising, and of the (sub)urban environment. Against the surreal backdrop of a twilit street the body of a young man rises, naked save for his shorts; the painterly precision and his ambivalent sensuality are reminiscent of the old masters' depictions of Saint Sebastian. The sterile and stereotypical beauty of his body contrasts with the banality of the chainsaw he carries in front of himself, ready to attack an antagonist whom he faces frontally. The red color of the chassis of the chainsaw is echoed in the young man's crotch, strongly emphasizing the scene's sexual connotations. Buff and gleaming, the body is imbued with the pathos of flawless perfection, simultaneously seductive and profoundly discomforting. Merciless confronts the viewer with an open and highly charged situation of potential violence. Something uncanny is taking place here—a sense that arises when the border between imagination and reality is blurred, when something suddenly emerges from the familiar for which we are unprepared. Freud defines the uncanny as a category of the aesthetic that lends an irresistible visual form to the feeling of horror or shock. Schmidberger stimulates the atmosphere of uncanniness by transposing the idyll of a fetishized "glossy Hollywood body" into a sexualized and schizophrenic horror setting. To this end, he draws on patterns of representation from the genre of horror movies—the paradigmatic medium of the uncanny—and recodes them. The abysses of the everyday surge toward the surface, provoking both desire and horror; in this aspect, Schmidberger's scenarios are akin to the movies by American director David Lynch.

Heike Eipeldauer

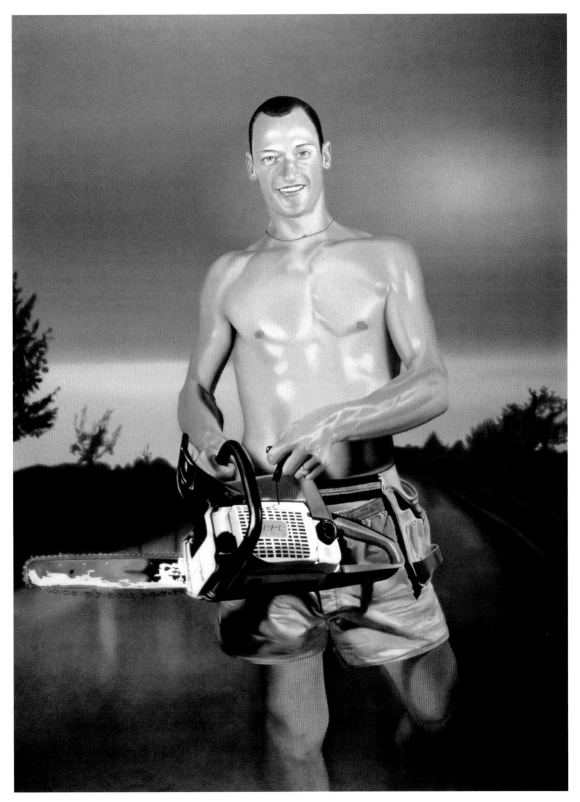

Stefanie Seibold

Suffragette City / City of Women, 2004

Ein Song von David Bowie aus dem Jahre 1972 und ein Film des italienischen Regisseurs Federico Fellini von 1980 sind die populärkulturellen Referenzen, zwischen denen sich in Stefanie Seibolds Video *Suffragette City / City of Women* eine Geschichte der Inszenierung des weiblichen Körpers und der daran gekoppelten Blickregime aufspannt.

Zitathafte Texteinblendungen – aus Bowies Song oder kunsttheoretische Versatzstücke wie „representation" oder „mirror stage" – mischen sich mit Sequenzen, in denen zwei Performerinnen, ausgestattet mit Perücken, Bodystockings, hochhackigen Schuhen und fetischhaften Accessoires, Positionen zwischen Aktivität und Passivität einnehmen (und damit schon Klischees verkörpern). Die dargestellten erotischen Phantasien reichen von der Inszenierung des Weiblichen als ruhender Odaliske bis zum gefesselten, bewegungsunfähigen Fetischobjekt. Das Moment der Unterwerfung wird dabei meist durch die zweite Performerin konterkariert, die die Handlungen und Posen hinterfragt, sich über die Bewegungsunfähigkeit der anderen lustig macht oder das Tempo der Performance antreibt. Gegen Ende schaukeln beide gefesselt, ihren Arsch uns zugewandt, lustvoll zu folkloristischer Musik auf einer Matratze herum, bevor sie nackt – mit fleischfarbenen Badekappen seltsam geschlechtslos wirkend – spielerisch Sprache als Machtinstrument entlarven.

Ebenso verweigert das Videobild selbst eindeutige Zuschreibungen und Blickkonstruktionen: Die unterschiedlichen Typografien der Texteinblendungen, in stakkatoartigem Rhythmus blinkende Farbflächen und grobkörnige Auflösung stören potentielle voyeuristische wie identifikatorische Momente.

Der humorvolle Umgang mit sexueller Identität und Bildstatus lässt keinen Zweifel daran, dass Kritik hier nur durch das Verlassen einer gesicherten (Subjekt-) Position in der Performativität von Körpern erfolgen kann: Maskerade, Parodie, offen gelegte Inszenierung. „She's all right", singt David Bowie nochmals am Ende. But who is she?

A 1972 song by David Bowie and a 1980 film by Italian director Federico Fellini are the two pop-cultural references between which Stefanie Seibold's video Suffragette City / City of Women *play out a history of the staging of the female body along with its attendant regimes of the gaze.*

Quotation-like title cards—with words taken from Bowie's song or buzz-words of art theory such as "representation" or "mirror stage"—alternate with sequences in which two female performers, decked-out in wigs, body-stockings, high-heeled shoes, and accessories suggestive of fetishism, adopt positions between activity and passivity (a fact alone which makes them embodiments of stereotypes). The represented erotic fantasies range from the staging of woman as a recumbent odalisque to a tied-up and immobilized body, an object of fetishistic desire. In most cases, the moment of subjection is undermined by the second performer, who questions the actions and poses, pokes fun at her partner's inability to move, or pushes the pace of the performance. Toward the end, both are tied up and gleefully rocking back and forth on a mattress, their asses turned toward the viewer, while folkloristic music is playing in the background. Then, naked except for flesh-colored bathing caps that render them strangely sexless, they playfully reveal language to be an instrument of power. The video image itself refuses to submit equally to unambiguous assignations and constructions of the gaze: variations in the typography of the title cards, color fields flashing in staccato rhythms, and the coarse-grained image disrupt potential moments of voyeurism as well as identification.

Such humorous engagement of sexual identity and the status of the image leaves no doubt that critique is here possible only once the performativity of bodies has undone any secure (subject-) position: masquerade, parody, undisguised mise-en-scène. Finally, David Bowie sings once more, "She's all right." But who is she?

Claudia Slanar

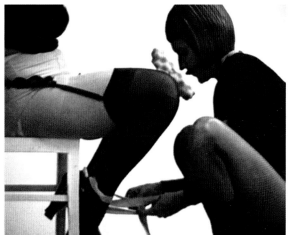
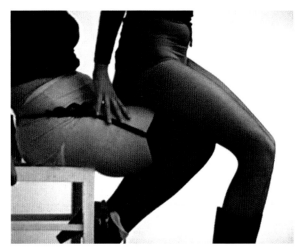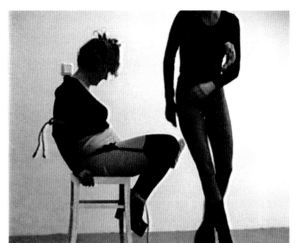
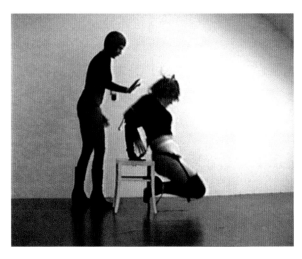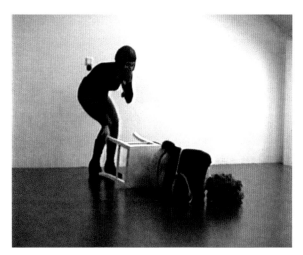

Magda Tothova

Windstoß (Gust), 2006

Magda Tothova spielt in der Arbeit *Windstoß* auf die Szene des Films *Das verflixte 7. Jahr* an, in der Marilyn Monroes Kleid vom Luftwirbel eines Abzugschachtes hochgehoben wird. Ein ganz ähnliches Kleid wird von der Künstlerin wie eine Skulptur präsentiert. Genauso wie in dem Film wird auch in dieser Installation der voyeuristische Blick unter den Rock bedient. Hier kommt allerdings eine Unterhose zum Vorschein, die mit zahlreichen Lenin-Erinnerungsmedaillen besetzt ist.

Die Figur Lenin ist ebenso wie Marilyn Monroe eine massenmedial produzierte Ikone, über die normierende Vorstellungen transportiert werden. Steht Marilyn Monroe für eine bestimmte Art von Weiblichkeit, so drückt sich in der symbolischen Verwendung des Konterfeis Lenins nicht nur eine spezielle Form linker Politik aus, sondern auch die enge Verknüpfung von politischer Repräsentation mit Männlichkeitsbildern. Magda Tothova ironisiert in dieser Arbeit die überzogene Omnipräsenz Lenins in den kommunistischen und sozialistischen Gesellschaften und deren beinahe libidinöses Verhältnis zu seiner Symbolisierung. Auf einer allgemeineren Ebene lässt sich die Applikation dieses Sinnbildes einer politischen Figur auf einer Unterhose als Eindringen des Politischen ins Private interpretieren. Ebenso kann darin die gesellschaftliche und kulturelle Determiniertheit von Sexualität gelesen werden. Erinnerungsmedaillen dienen eigentlich repräsentativen Zwecken, sollen Anerkennung und soziales Prestige vermitteln und werden öffentlich getragen. Auf Unterwäsche angebracht werden sie nur im privatesten Bereich sichtbar, wodurch soziale Anerkennung und Bestätigung nur über Intimität erreicht werden. Demnach gibt es Prestige und Aufmerksamkeit für Frauen im Sinne der Figur Monroes vor allem über Weiblichkeit und Sexualität. Magda Tothova zeigt als Sphäre der Repräsentation für Frauen das Private. Die politische Ebene dieser (populär-)kulturell propagierten Form von Weiblichkeit wird erst durch den Blick unter den Rock preisgegeben.

Magda Tothova's work Gust *alludes to the scene in the movie* The Seven Year Itch *when Marilyn Monroe's dress is blown up above her by a gust of wind from a subway grate. The artist presents a quite similar dress as a sculpture. Just like in the movie, this installation caters to the voyeuristic gaze beneath the skirt. Here, however, what becomes visible is a pair of underpants adorned with numerous Lenin memorial medals.*

The figure of Lenin, just like Marilyn Monroe's, is an icon produced by mass media that serves to transport normative perceptions. Whereas Marilyn Monroe represents a particular femininity, the symbolic usage of Lenin's portraits not only stands for a specific sort of leftist politics but also for the close connection of political representation to images of masculinity. In this work, Magda Tothova comments ironically on Lenin's exaggerated omnipresence in the communist and socialist societies, as well as the almost libidinous relationship the latter had with Lenin symbolism. On a more general level, the application of this emblem of a political character to a pair of underpants can be interpreted as an intrusion of the political into the private. One can also read in it the social and cultural determinacy of sexuality.

Memorial medals properly serve representational purposes: they are meant to communicate recognition as well as social prestige, and are worn publicly. Affixed to underwear, they become visible only in the most private of spheres, so that social recognition and affirmation are attained only via intimacy. Women, then, in the sense of Monroe's character gain prestige and attention primarily through femininity and sexuality. Magda Tothova shows the private as the sphere of representation for women. The political level of this (pop-)culturally propagated form of femininity is revealed only by the gaze beneath the skirt.

Renate Wöhrer

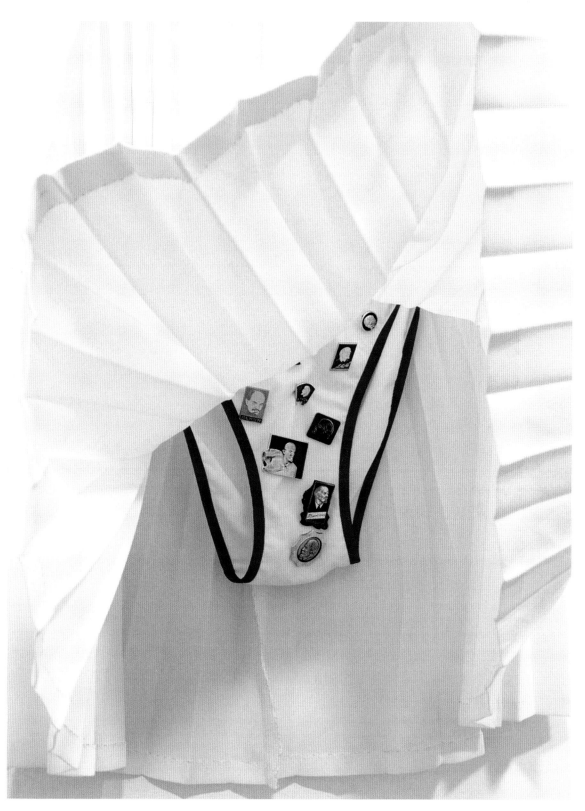

Werkverzeichnis | List of Works

Alle Kunstwerke mit Ausnahme von *Dandy Dust* sind im Besitz der Sammlung der Kulturabteilung der Stadt Wien. | With the exception of *Dandy Dust*, all works of art are taken from the Collection of the Department for Cultural Affairs of the City of Vienna.

a room of one's own
2001 gegründetes Künstlerinnenforum | forum of women artists, founded in 2001

Gift till they shift, 2003
zehnteilige Serie, SW-Druck auf Papier, gerahmt | ten-part series, bw print on paper, framed
je | each 29,7 x 21 cm

Renate Bertlmann
*1943 Wien | Vienna, lebt in Wien | lives in Vienna

Wurfmesserbraut (Throwing-Knife Bride), 1978
Installation, Metall, Plexiglas, Latex, Polyurethan-schaum, Spitze, SW-Fotos, Holz | installation, metal, plexiglass, latex, polyurethane foam, lace, bw photographs, wood
2 x 12 m

Zärtliche Säule (Tender Column), 1975
Plexiglas, Schnuller | plexiglass, pacifiers
62,9 x 20,5 x 20,5 cm

Christa Biedermann
*1952 Wien | Vienna, lebt in Wien | lives in Vienna

Rollenbilder (Role Images), 1985–1987
je zwei SW-Fotos auf Baryt auf Karton | two bw photographs on baryta paper mounted on cardboard
Fotos je | photographs each 45 x 30 cm, Karton je | cardboard each 50 x 70 cm

Andy Chicken
*1952 Bozen/I | Bolzano/I, lebt in Wien | lives in Vienna

Konzeptzeichnung 1 (Conceptual drawing 1), 1976
Feder, Deckweiß auf Papier | pen, opaque white on paper
48,7 x 65,1 cm

Katrina Daschner
*1973 Hamburg, lebt in Wien | lives in Vienna

After she disappeared into all these playgrounds, 1999
11 Farbfotos, Plexiglas, schwarze Holzrahmen | 11 color photographs, plexiglass, black wood frames
je | each 60 x 40 cm

Carla Degenhardt
*1963 Buenos Aires, lebt in Wien | lives in Vienna

Pursesonal, 1995
Stickerei auf Geldscheinen, Plexiglas | embroidery on banknotes, plexiglass
60 x 35 cm

Carola Dertnig
*1962 Innsbruck, lebt in Wien | lives in Vienna

Lora Sana I/1–5, 2005
C-Prints, gerahmt | C-prints, framed
je | each 47 x 37,5 cm

Ines Doujak
*1959 Klagenfurt, lebt in Wien | lives in Vienna

O. T. (Untitled), 1994
C-Print, Acrylrahmen | C-print, acrylic frame
59 x 90 cm

Friedrich Eckhardt
*1960 Wiener Neustadt/A, lebt in | lives in Mattersburg/A

Die Gilde (The Guild), 1991
Farbfoto (Montage), Goldrahmen | color photograph (montage), gilded frame
80 x 100 cm

Aus der Serie *Lex (Äpfel und Birnen)* [From the series *Lex (Apples and Pears)*], 1991
Lexikonfarbabbildungen auf Leinwand | color illustrations from an encyclopedia on canvas
je | each 90 x 70 cm

VALIE EXPORT
*1940 Linz, lebt in Wien | lives in Vienna

Aktionshose Genitalpanik (Action Pants Genital Panic), 1969
SW-Poster | bw poster
66 x 46 cm

Split Monument, 1982
Ölwannen, Bleiplatte, Foto, Videotapes | oil basins, slab of lead, photograph, video tapes
3 x 3 m

Alex Gerbaulet
*1977 Salzgitter/D, lebt in | lives in Berlin

Alex Gerbaulet & Michaela Pöschl
Sprengt den Opfer-Täter-Komplex! (Explode the Victim-Perpetrator Complex!), 2005
Videoprojektion, C-Prints auf Aluminium | video projection, C-prints on aluminum
4:25 min, Prints 80 x 55,5 bzw. | and 125 x 80 cm, resp.

Eva Grubinger
*1970 Salzburg, lebt in Berlin und Wien | lives in Berlin and Vienna

Netzbikini (Net Bikini), 1995
Website, Farbfotos, Computer, Printer, Tische, Nähmaschinen, Stoffballen | website, color photographs, computer, printer, desks, sewing machines, bale of fabric
Größe variabel | size variable

Maria Hahnenkamp
*1959 Eisenstadt, lebt in Wien | lives in Vienna

O. T. (aus der Serie *rote-zusammengenähte-Fotoarbeiten*) [Untitled (from the series *red-photographic-works-sewn-together*)], 1995
C-prints zusammengenäht, Moosgummi, Nägel, gerahmt | C-prints, sewn together, foam rubber, nails, framed
je | each 25 x 35 cm

Ilse Haider
*1965 Salzburg, lebt in Wien | lives in Vienna

O. T. (Männerporträt mit C.U.N.T.) [Untitled (Man's Portrait with C.U.N.T.)], 1990
Holzcollage, Fotoemulsion | wooden collage, photographic emulsion
71 x 60 x 10 cm

Oliver Hangl
*1968 Grieskirchen/A, lebt in Wien | lives in Vienna

Picture This: Mr. Rose, 2001–2004
C-Prints auf Aluminium | C-prints on aluminum
59,5 x 123 cm

6 possible soundtracks for Mr. Rose, 2005
Audio-CD
23:17 min

Lotte Hendrich-Hassmann
*1932 Graz, † 2007 Wien | Vienna

Lebenslauf (Curriculum Vitae), 1976
Farbfoto, SW-Fotos, Kasten mit Plexiglas | color photograph, bw photographs, box with plexiglass
46 x 70 x 10,5 cm

Matthias Herrmann
*1963 München | Munich, lebt in Wien | lives in Vienna

One of the things I always ask my straight students is how their heterosexuality influences their work (Lari Pittmann), 1997
Farbfoto mit eingeblendetem Zitat | color photograph with quotation
25 x 20 cm

It took more then one man to change my name to Shanghai Lily (Marlene Dietrich), 1997
Farbfoto mit eingeblendetem Zitat | color photograph with quotation
25 x 20 cm

Lisa Holzer
*1971 Wien | Vienna, lebt in Wien | lives in Vienna

Einige freie Flächen (Some vacant areas), 2001
C-Prints auf Aluminium | C-prints on aluminum
je | each 35 x 48 cm

Edgar Honetschläger
*1963 Linz, lebt in Wien und Tokio | lives in Vienna and Tokyo

Boden voller Sinn (Ground Replete with Sense), 1989
SW-Fotos, gerahmt | bw photographs, framed
je | each 42 x 52 cm

Martha Hübl
*1948 Wien | Vienna, lebt in Wien | lives in Vienna

siehe | see Friedl Kubelka

Ursula Hübner
*1957 Salzburg, lebt in Wien | lives in Vienna

The World of Interiors, 2005
Öl, Farbfotos auf Holz | oil, color photographs on wood
31,5 x 24,5 cm

Anna Jermolaewa
*1970 St. Petersburg, lebt in Wien | lives in Vienna

Ass Peeping, 2003
Video
4:20 min

Birgit Jürgenssen
*1949 Wien | Vienna, † 2003 Wien | Vienna

Körperprojektion (Der Magier Houdini) [Body Projection
(The Magician Houdini)], 1988
Farbfoto, gerahmt | color photograph, framed
50 x 70 cm

Dejan Kaludjerovic
*1972 Belgrad | Belgrade, lebt in Wien | lives in Vienna

Violet strong boy (aus der Serie | from the series
The Future Belongs To Us I), 2002
Siebdruck | screen print
65 x 50 cm

Elke Krystufek
*1970 Wien | Vienna, lebt in Wien und Rotterdam/NL |
lives in Vienna and Rotterdam/NL

Europa arbeitet in Deutschland (Europe At Work in
Germany), 2001
C-Print
100 x 70 cm

Friedl Kubelka
*1946 London, lebt in Wien | lives in Vienna

Venzone, 1975
2 SW-Prints auf Barytpapier | 2 bw prints on baryta
paper
je | each 60,40 x 48,8 cm

Friedl Kubelka & Martha Hübl
Friedl Kubelka mit Passstücken von Franz West (Friedl
Kubelka with Adaptives by Franz West), ca. 1977
Farbfotos | color photographs
je | each 15 x 10 cm

Marko Lulic
*1972 Wien | Vienna, lebt in Wien | lives in Vienna

Abbazia Kino (Cinema Abbazia), 2000
Video
14 min

Sabine Marte
*1967 Feldkirch/A, lebt in Wien | lives in Vienna

Helen A/B + das Meer (Helen A/B + the sea), 2006
Video
12:00 min

Marc Mer
*1961 Innsbruck, lebt in Münster/D, Köln und Wien |
lives in Münster/D, Cologne, and Vienna

picture, 1989
dreiteilige grundierte, gefaltete Zeitung, Holz, Plexiglas
| three-part ground-coated, folded newsmagazine,
wood, plexiglass
je | each 18 x 14 x 8,5 cm

Michaela Moscouw
*1961 Wien | Vienna, lebt in Wien | lives in Vienna

Bonsai (Miniatur-Selbstinszenierungen) [Bonsai (Minia-
ture self-stagings)], 1996/97
SW-Fotos auf Barytpapier | bw photographs on baryta
paper
je | each 30 x 24 cm

Sabine Müller
*1969 Wien | Vienna, lebt in Wien | lives in Vienna

Aus der Serie | From the series *in between*, 1997
Farbfotografien auf Holz | color photographs on wood
je | each 39,5 x 49,5 cm

Ulrike Müller
*1971 Brixlegg/A, lebt in Wien | lives in Vienna

Lillian & Alice, 2003
Digitalprints, Video | digital prints, video
je | each 13 x 18 cm bzw. | and 29,7 x 21 cm, resp.,
16:00 min

Margot Pilz
*1936 Haarlem/NL, lebt in Wien | lives in Vienna

Trotz dem (Nonetheless) *MP, Objekt* (Object) (*Josef
Hochgerner*), *Schwarz-Nacht-Gauloise* (Black Night
Gauloise) (*Christian Michelides*), aus | from: *The White
Cell Project*, 1983–1985
SW-Fotos auf Baryt | bw photographs on baryta paper
je | each 40 x 50 cm bzw. | and 50 x 40 cm, resp.

Ingeborg G. Pluhar
*1944 Wien | Vienna, lebt in Wien | lives in Vienna

Aus der Serie *Illusters* (From the series *Illusters*),
1972–1974
Zeitungsausschnitte, Bleistift auf kariertem Papier |
newspaper cuttings, pencil on squared paper
je | each 40 x 50 cm bzw. | and 50 x 40 cm resp.

Michaela Pöschl
*1970 Neunkirchen/A, lebt in Wien | lives in Vienna

Der Schlaf der Vernunft (The Sleep of Reason), 1999
Video, C-Print | video, C-print
13:50 min, 37,3 x 29,7 cm

siehe Alex Gerbaulet

Karin Raitmayr
*1973 Innsbruck, lebt in Wien | lives in Vienna

Tradition, 2005
Farbfoto auf Aluminium, Strumpfhose, Haar der
Künstlerin | color photograph on aluminum, tights,
artist's hair
Foto | photograph 80 x 60 cm

Sascha Reichstein
*1971 Zürich | Zurich, lebt in Wien | lives in Vienna

Aus der Serie *Situationen im Bild – Positionen im Raum*
(From the series *Situations in the Picture—Positions in
Space*), 2003
C-Prints auf PVC, gerahmt | C-prints on PVC, framed
je | each 38 x 56 cm

Lois Renner
*1961 Salzburg, lebt in Wien | lives in Vienna

Ateliereinsicht (mit P. P. Rubens) [Glimpse of the Studio
(with P. P. Rubens)], 1995
C-Print auf Diasec in Plexiglas | C-print on diasec in
plexiglass
180 x 225 cm

Dorota Sadovská
*1973 Bratislava, lebt in | lives in Bratislava

Saint Lucy, 1999
Cibachrome
50 x 60 cm

Saint Sebastian, 1999
Cibachrome
50 x 60 cm

Hans Scheirl
*1956 Salzburg, lebt in Wien | lives in Vienna

Dandy Dust, 1998
16-mm-Film
94:00 min
Besitz des Künstlers, wird im Rahmen eines Filmscree-
nings präsentiert. | Collection of the artist, presented
as part of a film screening.

Hans im Bild (Hans in the Picture), 2008
Acryl auf Leinwand, Collage aus gescannten Fotos |
acrylic on canvas, collage with scanned photographs
295 x 296 cm, 150 x 150 cm

Markus Schinwald
*1973 Salzburg, lebt in Wien | lives in Vienna

O. T. (Untitled), 2002
Pigmentprint, Plexiglas, Holzrahmen | pigment print,
plexiglass, wood frame
85,5 x 120,5 cm

Christoph Schmidberger
*1974 Eisenerz/A, lebt in | lives in Los Angeles

Gnadenlos (Merciless), 2001
Öl auf Holz | oil on wood
131,5 x 97 cm

Stefanie Seibold
*1967 Stuttgart, lebt in Wien | lives in Vienna

Suffragette City / City of Women, 2004
Video
11:38 min

Magda Tothova
*1979 Bratislava, lebt in Wien | lives in Vienna

Windstoß (Gust), 2006
Baumwolle, Buttons, Fischerschnur | cotton, buttons,
fishing line
97 x 50 cm

Bild- und Textnachweis | Image and Text Credits

Dame im Bild | Painted Ladies

S. | p. 28: William Bougereau, *Zenobia wird an den Ufern des Araxis gefunden (Zenobia Found on the Banks of the Araxis)*, 1850, Öl auf Leinwand | oil on canvas, 148 x 118 cm, Paris, Musée de l'École Nationale Supérieure des Beaux-Arts.

S. | p. 29: Jules-Arsène Garnier, *Das Schiffbruch-Opfer (The Shipwreck Victim)*, 1873, Öl auf Leinwand | oil on canvas, 150 x 237 cm, Foto | photo: François Jay, © Musée des Beaux-Arts de Dijon.

S. | p. 31: Paula Modersohn-Becker, *Selbstbildnis als Halbakt mit Bernsteinkette (Self-Portrait, Half-Figure with Amber Necklace)*, (ursprüngl. Bezeichnung: Selbstporträt | original title: Self-Portrait), 1906, Öl auf Leinwand | oil on canvas, 61 x 50 cm, Kunstmuseum Basel, Foto | photo: Martin Bühler.

S. | p. 33: Paul Gauguin, *Zwei Tahitianerinnen (Two Tahitian Women)*, (ursprüngl. Bezeichnung: *Tahitianerinnen mit Mangofrüchten* | original title: *Tahitian Women with Mango Fruits*), 1899, Öl auf Leinwand | oil on canvas, 94 x 72,4 cm, The Metropolitan Museum of Art, Geschenk von | gift of William Church Osborn, 1949 (49.58.1), Foto | photo: © The Metropolitan Museum of Art.

S. | p. 36: Paula Modersohn-Becker, *Alte Bäuerin (Old Peasant Woman)*, (ursprüngl. Bezeichnung: *Alte Bäuerin, betend* | original title: *Old Peasant Woman Praying*), ca. 1905, Öl auf Leinwand | oil on canvas, 75,2 x 57,7 cm, Geschenk von | gift of Robert H. Tannahill, Foto | photo: © 2000 The Detroit Institute of Arts.

S. | p. 38: Suzanne Valadon, *Selbstporträt (Self-Portrait)*, 1883, Pastell auf Papier | pastel on paper, 45 x 32 cm, © VBK Wien, 2008, Paris, Musée national d'art moderne – Centre Georges Pompidou, Foto | photo: CNAC/MNAM Dist. RMN, © Jacqueline Hyde.

S. | p. 39: Pierre-Auguste Renoir, *Die großen Badenden (The Large Bathers)*, (ursprüngl. Bezeichnung: *Badende* | original title: *The Bathers*), 1884–1887, Öl auf Leinwand | oil on canvas, 117,8 x 170,8 cm, Philadelphia Museum of Art: The Mr. and Mrs. Carroll S. Tyson, Jr., Collection, 1963.

S. | p. 43: Suzanne Valadon, *Akt mit Palette (Nude with Palette)*, 1927, Bleistift auf Papier | pencil on paper, 63 x 42 cm, © VBK Wien, 2008.

S. | p. 43: Henri Matisse, *Der Maler und sein Modell (The Painter and his Model)*, 1917, Öl auf Leinwand | oil on canvas, 146 x 97,1 cm, © VBK Wien, 2008, Paris, Musée national d'art moderne – Centre Georges Pompidou, Foto | photo: CNAC/MNAM Dist. – RMN, © alle Rechte vorbehalten | all rights reserved.

S. | p. 46: Sylvia Sleigh, *Philip Golub, Reclining (Philip Golub, sich ausruhend)*, 1971, Öl auf Leinwand | oil on canvas, 42 x 60 cm, © Sylvia Sleigh, Collection of Patricia Houseman, Texas.

S. | p. 47: Diego Velázquez, *Toilette der Venus | [The Toilet of Venus ('The Rokeby Venus')]*, ca. 1650, Öl auf Leinwand | oil on canvas, 122,5 x 177 cm, © The National Gallery, London.

S. | p. 50: Suzanne Santoro, Zwei Doppelseiten aus | two double-page spreads from *Towards New Expression*, herausgegeben von | published by Rivolta Femminile, Rom | Rome 1974, im Original doppelseitig gedruckt | original double-page spread 15,7 x 21,7 cm.

S. | p. 53: Judy Chicago, *Female Rejection Drawing #3 (Peeling Back)* aus | from: *Rejection Quintet*, 1974, Prismafarben auf Haderpapier | prismacolor on ragpaper, 101,6 x 76,2 cm, © VBK Wien, 2008, Geschenk von | gift of Tracy Katz, Collection: San Francisco Museum of Modern Art, San Francisco, CA, Foto | photo: © Through the Flower archive.

Der Text *Painted Ladies* von Rozsika Parker und Griselda Pollock ist ein Wiederabdruck aus: Rozsika Parker, Griselda Pollock, *Old Mistresses. Women, Art and Ideology*, Pandora Press, London 1981, S. 114–133. | Rozsika Parker and Griselda Pollock's *Painted Ladies* is reprinted from *Old Mistresses. Women, Art and Ideology* by Rozsika Parker and Griselda Pollock, Pandora Press, London 1981, pp. 114–133.
Die deutsche Übersetzung *Dame im Bild* stammt von Christiana Goldmann und wurde erstmals publiziert in: Beate Söntgen (Hg.), *Rahmenwechsel: Kunstgeschichte als Kulturwissenschaft in feministischer Perspektive*, Akademie Verlag, Berlin 1996, S. 71–93. | The German translation *Dame im Bild* is by Christiana Goldmann and was first published in: Beate Söntgen (ed.), *Rahmenwechsel: Kunstgeschichte als Kulturwissenschaft in feministischer Perspektive*, Akademie Verlag, Berlin 1996, pp. 71–93.

Was war feministische Kunst? | What Was Feminist Art?

S. | p. 59: Martha Rosler, *Semiotics of the Kitchen*, 1975, still, courtesy Electronic Arts Intermix (EAI), New York.

S. | p. 61: Feminist Art Program Performance Group, *Scrubbing*, 1972 (Foto: Lloyd Hamrol), aus | from: Norma Broude, Mary Garrard (eds.), *The Power of Feminist Art. The American Movement of the 1970's, History and Impact*, New York 1994.

S. | p. 62: Eleanor Antin, *Carving: A Traditional Sculpture* (Ausstellungsansicht | installation view), 1973, 148 SW-Fotos | bw photographs, Collection of the Art Institute Chicago, courtesy Ronald Feldman Fine Arts, New York.

S. | p. 63: Hannah Wilke, *S.O.S. Starification Object Series*, 1974–1982, Performalistisches Selbstporträt mit Les Wollam | Performalist Self-Portrait with Les Wollam, 10 SW-Fotos, 15 Gummiskulpturen | 10 bw photographs, 15 gum sculptures, 102 x 147 cm, © VBK Wien, 2008, courtesy Ronald Feldman Fine Arts, New York, © Privatsammlung | private collection, Foto | photo: Zindman/Fremont.

S. | p. 67: Oreet Ashery, *Self portrait as Marcus Fisher I* (from the series *Portrait as Marcus Fisher*) [*Selbstporträt als Marcus Fisher I* (aus der Serie *Porträt als Marcus Fisher*)], 2000, 10/8 Polaroid, 120 x 94 cm, © Oreet Ashery, Foto | photo: Manuel Vason.

S. | p. 68: Claude Cahun, *Selbstporträt (Self-Portrait)*, 1929, SW-Foto | bw photograph, 13,4 x 9,9 cm, New York, Privatsammlung | private collection, aus | from: Frances Borzello, *Seeing Ourselves, Women's Self-Portraits*, New York 1998.

S. | p. 68: Claude Cahun, *Selbstporträt (Self-Portrait)*, 1928, SW-Foto | bw photograph, 30 x 23,5 cm, Musée des Beaux-Arts de Nantes, Foto | photo: RMN – © Gérard Blot.

S. | p. 76: Lotte Laserstein, *In meinem Atelier (In My Studio)*, 1928, 70,5 x 97,5 cm (Montreal, Privatsammlung | private collection), aus | from: Frances Borzello, *Seeing Ourselves, Women's Self-Portraits*, New York 1998.

S. | p. 77: Otto Dix, *Selbstbildnis mit Muse (Self-Portrait with Muse)*, 1924, Öl auf Leinwand | oil on canvas, 105 x 90 cm, © VBK Wien, 2008, Karl Ernst Osthaus Museum Hagen, Foto | photo: Achim Kukulies, Düsseldorf.

S. | p. 79: Yasumasa Morimura, *Portrait (Futago)*, 1988, Farbfoto | color photograph, 204 x 343 cm, courtesy of the artist and Luhring Augustine, New York.

S. | p. 82: Judy Chicago, *The Dinner Party* (Ausstellungsansicht | installation view), 1974–1979, mixed media, 48 x 42 x 3 m, © VBK Wien, 2008, Geschenk von | gift of the Elizabeth A. Sackler Foundation, Collection: The Brooklyn Museum, Brooklyn, NY, Foto | photo: © Donald Woodman.

S. | p. 85: Mary Kelly, *Post-Partum Document: Introduction* (Detail), 1973, Plexiglas, weiße Karte, Westen, Bleistift, Tinte, 1 von 4 Stücken | perspex unit, white card, wool vests, pencil, ink, 1 of 4 units, 20 x 25,5 cm, © VBK Wien, 2008, Collection Peter Norton Family Foundation.

Werkkatalog | Catalogue of Works Exhibited

Folgende Personen und Institutionen stellten Fotos/Stills zur Verfügung | The following persons and institutions provided photographs/stills:
a room of one's own, Katrina Daschner (Fotos | photos: Petra Zimmermann), Galerie Andreas Huber (für | for: Carola Dertnig), Ines Doujak, Charim Galerie (für | for: VALIE EXPORT, Foto | photo: Peter Hassmann, © VALIE EXPORT), dieStandard.at (für | for: Alex Gerbaulet & Michaela Pöschl), Ingeborg G. Pluhar, Eva Grubinger (Installationsansicht | Installation view: Neuer Berliner Kunstverein, Foto | photo: Jens Ziehe), Oliver Hangl, Matthias Herrmann, Anna Jermolaewa, IG Bildende Kunst (für | for: Dejan Kaludjerovic), EIKON (für | for: Elke Krystufek), Künstlerhaus (für | for: Friedl Kubelka, *Venzone*), Marko Lulic, Sabine Marte, Ulrike Müller, Karin Raitmayr, Sascha Reichstein, Atelier Lois Renner, Dorota Sadovská, Hans Scheirl, Georg Kargl Fine Arts, Vienna (für | for: Markus Schinwald), Stefanie Seibold, Magda Tothova.

Alle anderen Fotos stammen von | All other photographs provided by Martin Kitzler.

Bei dem Katalogtext zu *Dandy Dust* handelt es sich um eine leicht veränderte Kurzfassung des Einleitungstextes von | The text on *Dandy Dust* is a slightly modified, abridged version of the introduction by Andrea B. Braidt in: Braidt (Hg. | Ed.), *Cyborg. Nets/z.* Katalog zu | Catalogue on Dandy Dust (Hans Scheirl, 1998), Wien 1999, S. | pp. 8–12.

Impressum | Imprint

Katalog | Catalogue

MATRIX. Geschlechter | Verhältnisse | Revisionen
MATRIX. Gender | Relations | Revisions

Herausgeberinnen für die Kulturabteilung der Stadt
Wien (MA 7) | Editors for the Department for Cultural
Affairs of the City of Vienna: Sabine Mostegl, Gudrun
Ratzinger
Katalogredaktion | Catalogue editor: Gunda Achleitner
Texte | Texts: Gunda Achleitner, Brigitte Borchhardt-
Birbaumer, Andrea B. Braidt, Barbara Clausen, Berthold
Ecker, Heike Eipeldauer, Edith Futscher, Karin Gludovatz,
Sonja Maria Gruber, Karin Harrasser, Georgia Holz,
Andrea Hubin, Frauke Kreutler, Ulrike Matzer, Sabine
Mostegl, Rozsika Parker, Griselda Pollock, Michaela
Pöschl, Gudrun Ratzinger, Marie Röbl, Hedwig
Saxenhuber, Claudia Slanar, Elke Sodin, Andreas Spiegl,
Elisabeth Bettina Spörr, Franz Thalmair, Friedrich
Tietjen, Renate Wöhrer, Anja Zimmermann
Lektorat | Proofs: Fanny Esterhazy (Dt. | Germ.),
Sandra Huber (Engl.)
Übersetzung | Translation: Gerrit Jackson
Grafik | Graphic Design: Susi Klocker / Liga
Lithografie | Lithography: Pixelstorm, Kostal &
Schindler OEG
Druck | Printing: A. Holzhausen, Druck & Medien
GmbH

© 2008, Kulturabteilung der Stadt Wien (MA 7) |
Department for Cultural Affairs of the City of Vienna
© für die Texte: bei den AutorInnen und siehe Text-
nachweis | for the texts: by the authors and see text
credits
© für die Bilder: siehe Bildnachweis | for the images:
see credits

Cover: Margot Pilz, *Objekt* [Object] (*Josef Hochgerner*),
aus | from: *The White Cell Project*, 1983–1985

© 2008 Springer-Verlag/Wien
Printed in Austria
SpringerWienNewYork is a part of
Springer Science + Business Media
springer.at

Gedruckt auf säurefreiem, chlorfrei gebleichtem Papier –
TCF | Printed on acid-free and chlorine-free bleached
paper

SPIN: 12231959
Mit zahlreichen, großteils farbigen Abbildungen |
With numerous figures, mostly in colour

*Bibliografische Information der Deutschen National-
bibliothek*
Die Deutsche Nationalbibliothek verzeichnet diese
Publikation in der Deutschen Nationalbibliografie;
detaillierte bibliografische Daten sind im Internet über
http://dnb.d-nb.de abrufbar.

ISBN 987-3-211-78316-0 SpringerWienNewYork

Ausstellung | Exhibition

MATRIX. Geschlechter | Verhältnisse | Revisionen
MATRIX. Gender | Relations | Revisions

13.03. – 07.06.2008

Museum auf Abruf (MUSA)
Felderstraße 6–8, 1010 Wien
www.musa.at

Ein Projekt der Kulturabteilung der Stadt Wien |
A project of the Department for Cultural Affairs of the
City of Vienna
Für den Inhalt verantwortlich | Responsible editor:
Bernhard Denscher
Museum auf Abruf – Leitung | Museum on Demand—
Director: Berthold Ecker
Kuratorinnen | Curators: Sabine Mostegl, Gudrun
Ratzinger
Projektleitung | Project management: Gunda Achleitner
Mitarbeit | Assistance: Roland Fink, Johannes Karel,
Gabriele Strommer, Heimo Watzlik, Michael Wohlschlager
Vermittlung | Communication: Astrid Rypar
Öffentlichkeitsarbeit | PR: Franz Thalmair
Restauratoren | Conservators: Peter Hanzer, Barbara
Kühnen, Gerhard Walde

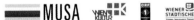 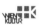